KB087740

백과전서 도판집

propaganda

백과전서 도판집 II

과학, 인문, 기술에 관한 도판집 제3권(1765)

과학, 인문, 기술에 관한 도판집 제4권(1767)

과학, 인문, 기술에 관한 도판집 제5권(1768)

과학, 인문, 기술에 관한 도판집
제3권

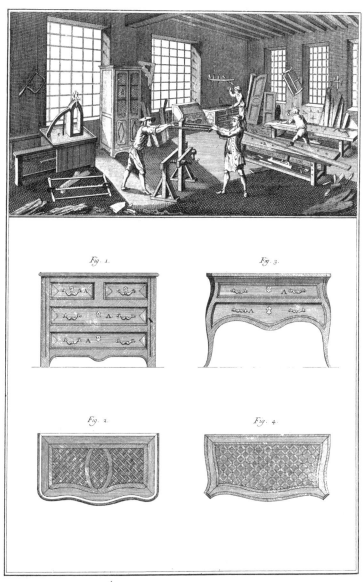

Fig. 1.

Fig. 3.

Fig. 2.

Fig. 4.

Ébèniste et Marqueterie.

고급 가구 세공 및 쪽매붙임(마르케트리)

작업장, 쪽매붙임한 서랍장

729

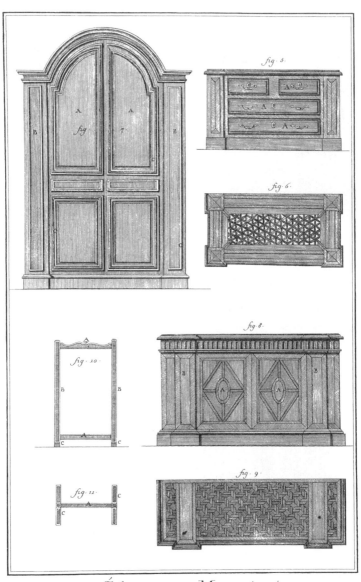

Ébèniste et Marquéterie

고급 가구 세공 및 쪽매붙임

장롱, 서랍장, 가리개

Ébéniste et Marquéterie.

고급 가구 세공 및 쪽매붙임

책장, 침실용 탁자 및 작은 서랍장

Ebèniste et Marquéterie.

고급 가구 세공 및 쪽매붙임

책상 및 필기대

Ebèniste et Marqueterie.

고급 가구 세공 및 쪽매붙임

책꽂이, 탁자 및 기타 가구

Ébéniste et Marquéterie.

고급 가구 세공 및 쪽매붙임

받침대, 콘솔, 시계틀

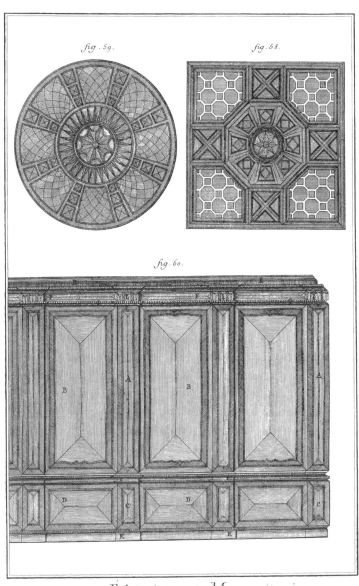

fig. 59.

fig. 58.

fig. 60.

Ébèniste, et Marquéterie.

고급 가구 세공 및 쪽매붙임

쪽매붙임한 마룻널 및 벽널

Ébéniste et Marquéterie.

고급 가구 세공 및 쪽매붙임

주석, 구리, 조가비, 상아 등을 이용한 세공

736

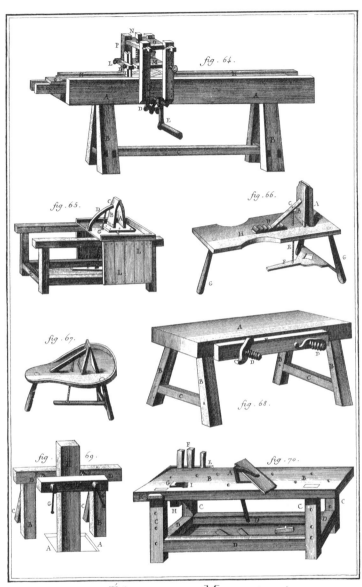

Ébèniste et Marquéterie.

고급 가구 세공 및 쪽매붙임

도구 및 장비

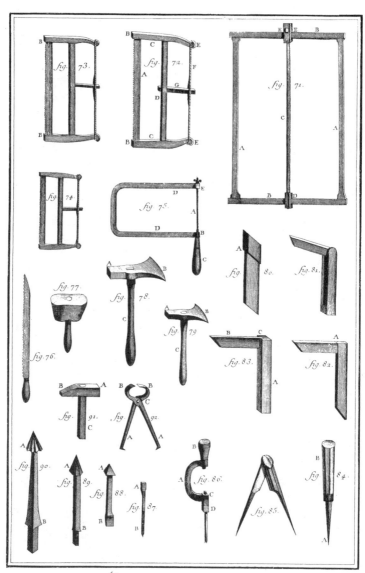

Ébèniste et Marquéterie.

고급 가구 세공 및 쪽매붙임

도구 및 장비

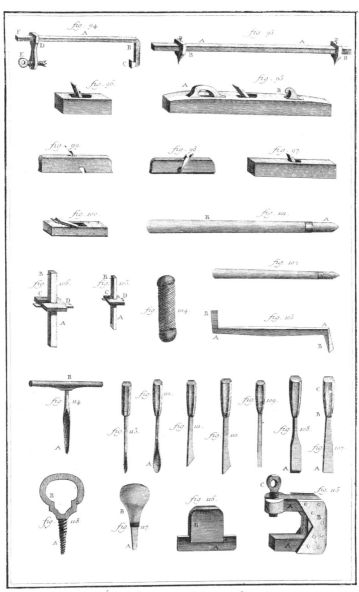

Ébéniste et Marquéterie.

고급 가구 세공 및 쪽매붙임

도구 및 장비

fig . 2 .

fig . 1 .

fig . 3 .
n°. 2.

fig . 3 .

fig . 5 .

fig . 4 .

Pieds.

Emailleur, à la Lampe.

법랑 세공

커튼을 친 작업실, 램프 및 기타 도구

Emailleur, à la Lampe, Perles Fausses

법랑 세공

모조진주 제조, 관련 장비

Emailleur, a la Lampe, Perles Fausses.

법랑 세공

모조진주 제조, 모조진주 및 작업 도구와 장비

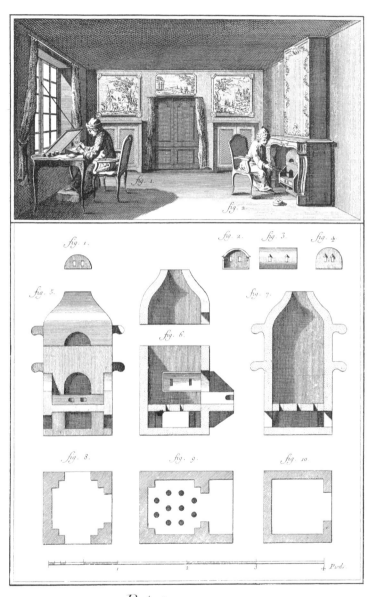

Peinture en Email.

칠보 공예

작업장, 가마

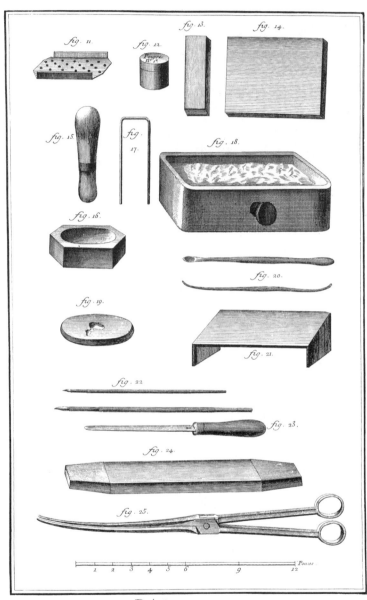

Peinture en *Email.*

칠보 공예

도구 및 장비

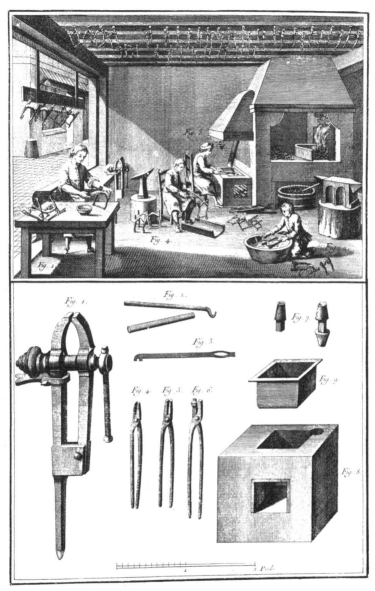

Eperonnier, Etamage des Mors.

철제 마구 제조

재갈에 주석을 입히는 작업, 관련 도구 및 장비

745

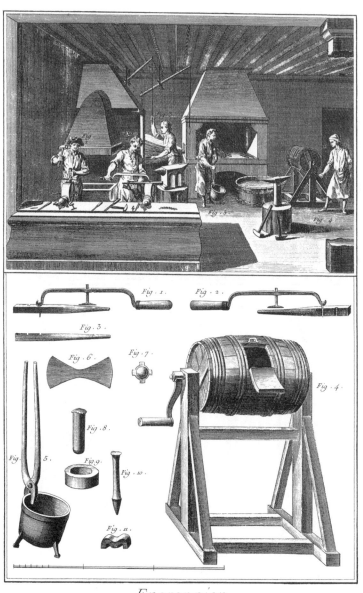

Eperonnier,

철제 마구 제조

마구 단조 및 연마, 관련 도구와 장비

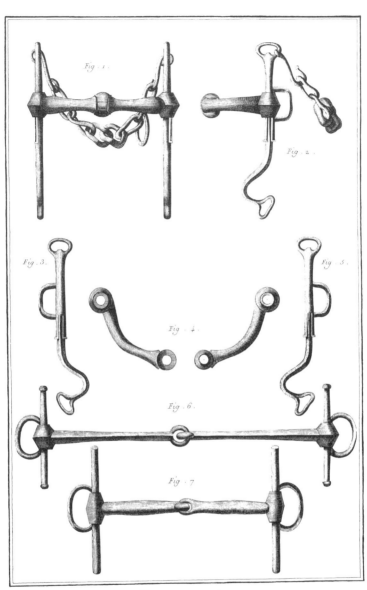

Eperonnier.

철제 마구 제조

승용마 재갈

747

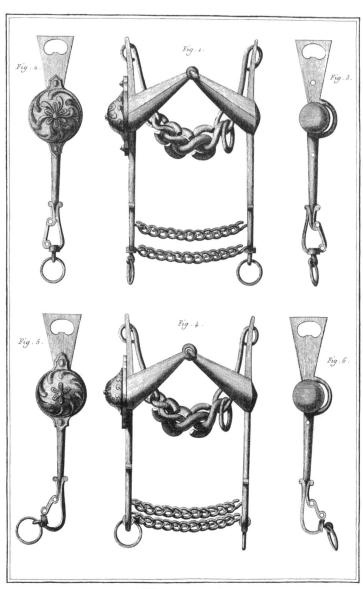

Eperonnier.

철제 마구 제조

승용마 재갈

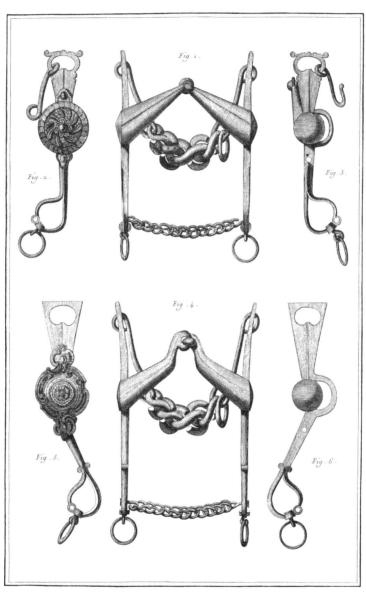

Eperonnier.

철제 마구 제조

승용마 재갈

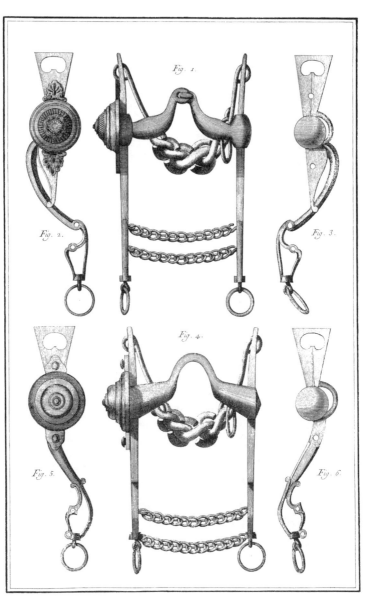

Eperonnier,

철제 마구 제조

승용마 재갈

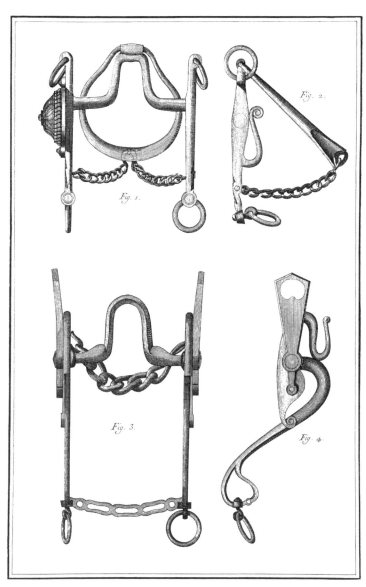

Eperonnier.

철제 마구 제조

승용마 재갈

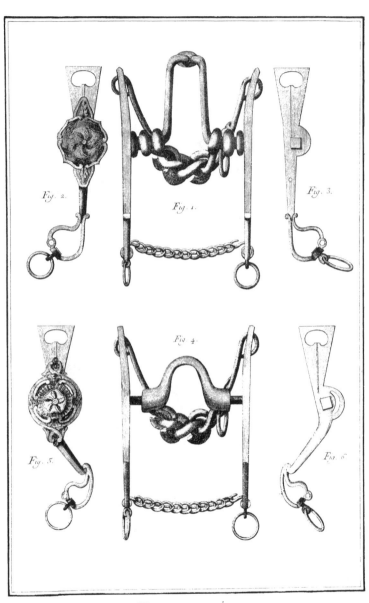

Eperonnier,

철제 마구 제조

승용마 재갈

752

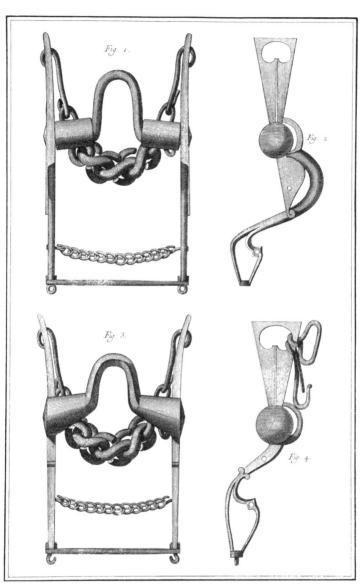

Fig. 1.

Fig. 2.

Fig. 3.

Fig. 4.

Eperonnier,

철제 마구 제조

역마 재갈

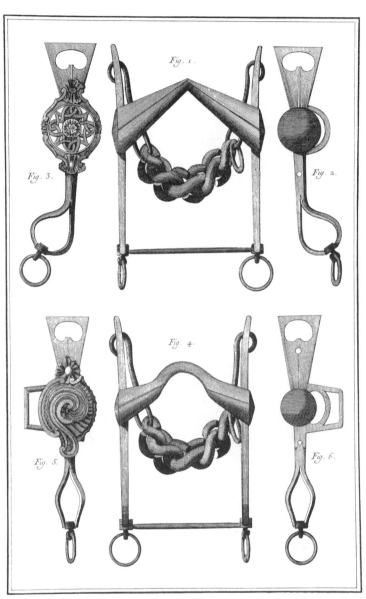

Eperonnier,

철제 마구 제조

역마 재갈

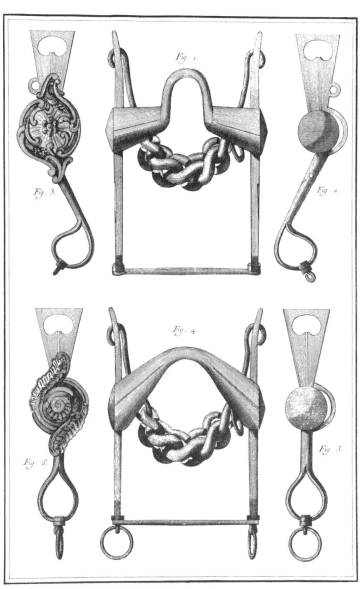

Eperonnier.

철제 마구 제조

역마 재갈

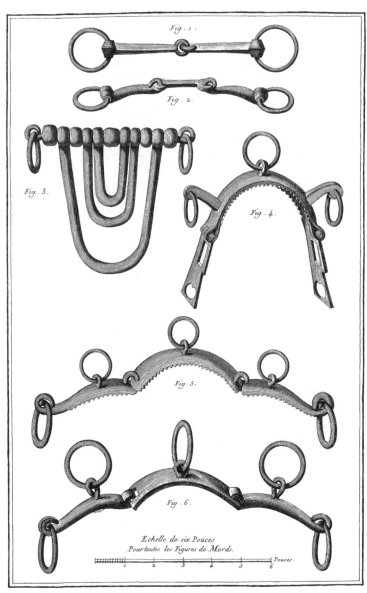

Fig. 1.

Fig. 2.

Fig. 3.

Fig. 4.

Fig. 5.

Fig. 6.

Echelle de six Pouces
Pour toutes les Figures de Mords.

Pouces.

1 2 3 4 5 6

Eperonnier.

철제 마구 제조

역마 재갈 및 기타 마구

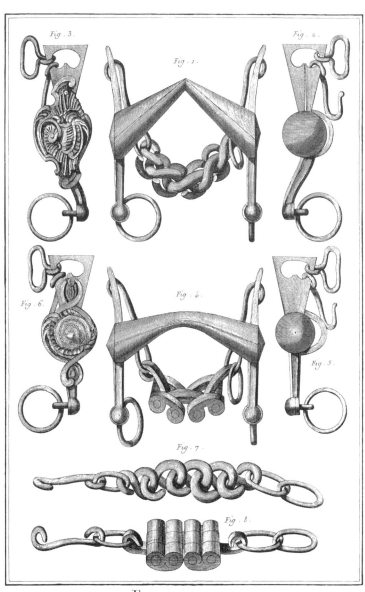

Epcronnier.

철제 마구 제조

역마 재갈 및 기타 마구

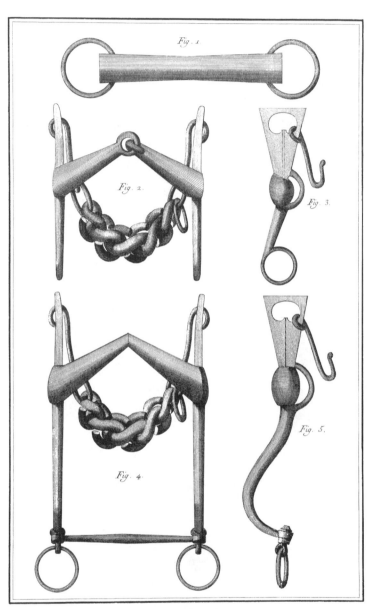

Fig. 1

Fig. 2.

Fig. 3.

Fig. 4.

Fig. 5.

Eperonnier,

철제 마구 제조

역마 재갈 및 기타 마구

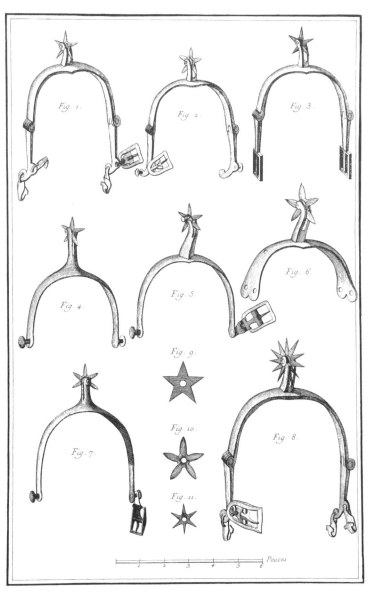

Eperonnier, Eperons.

철제 마구 제조

박차

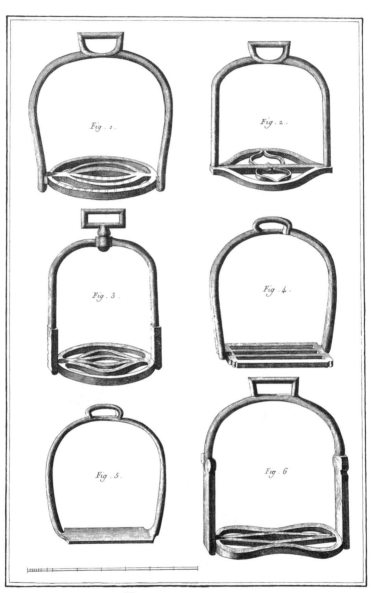

Eperonnier, Etriers.

철제 마구 제조

등자

760

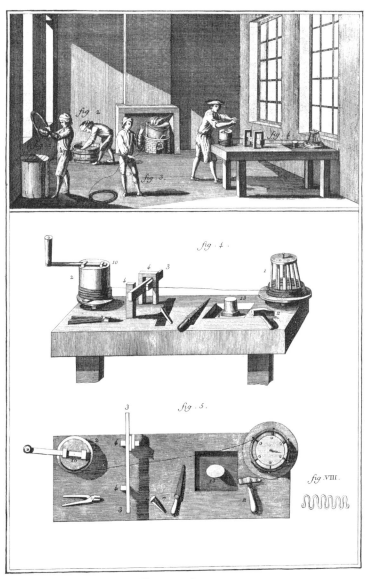

핀 제조

황동선을 세척하고 감는 노동자들, 관련 장비

761

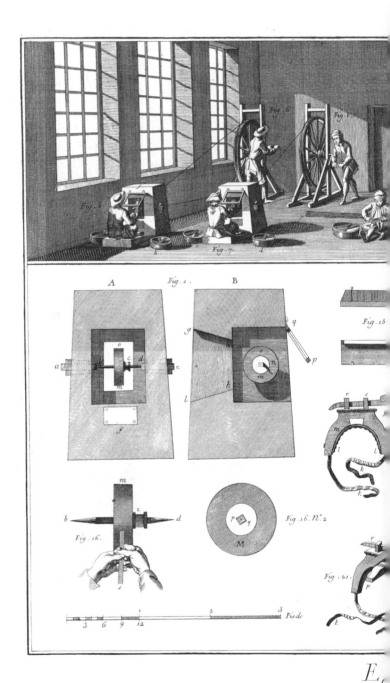

핀 제조

황동선 절단 및 갈음질, 관련 장비

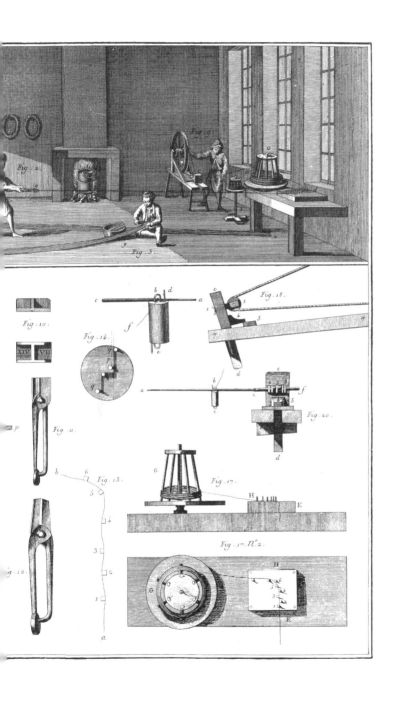

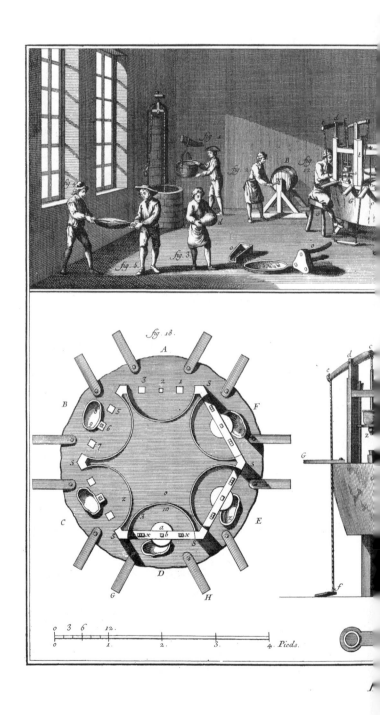

핀 제조

핀 대가리 부착 및 마무리 작업, 관련 장비

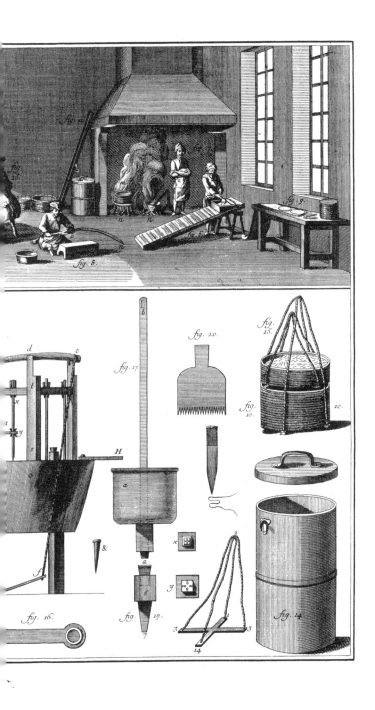

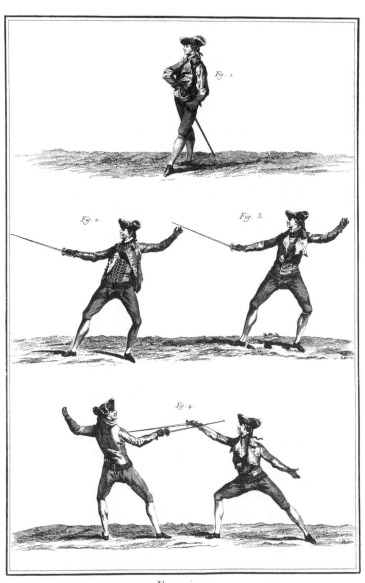

Escrime,

펜싱

기본자세, 공격 및 수비 자세

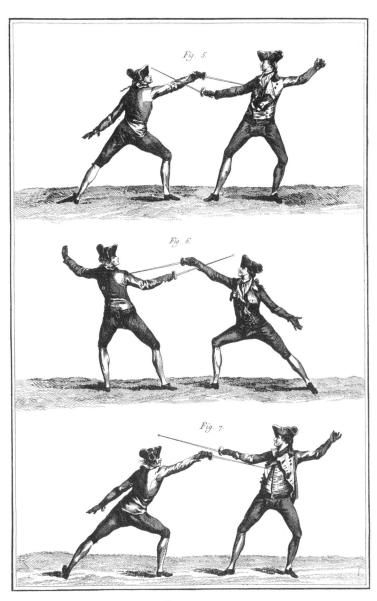

Escrime,

펜싱

공격 및 수비 자세

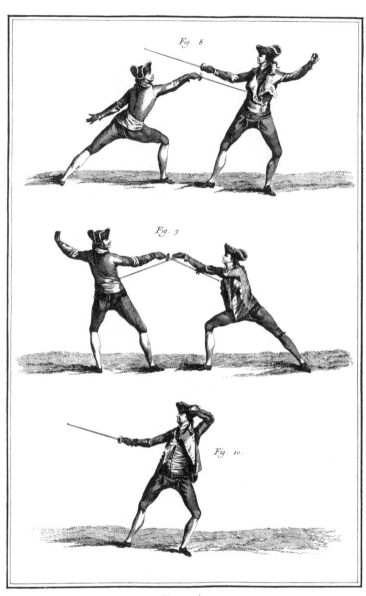

Escrime,

펜싱

공격 및 수비 자세, 경례 동작

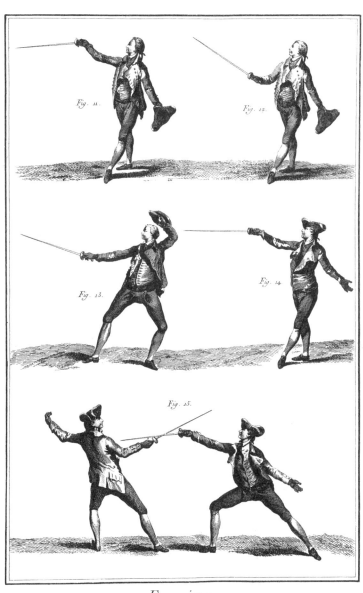

Escrime ,

펜싱

경례 동작, 공격 및 수비 자세

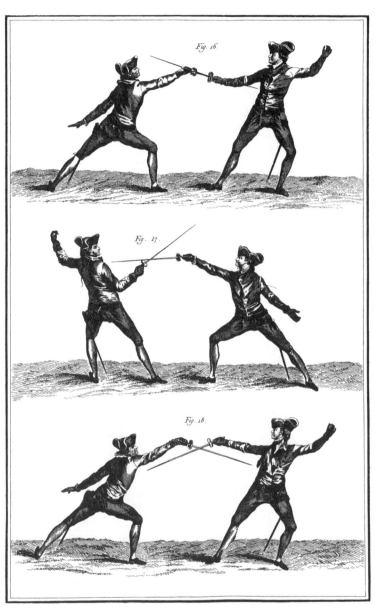

Escrime.

펜싱

공격 및 수비 자세

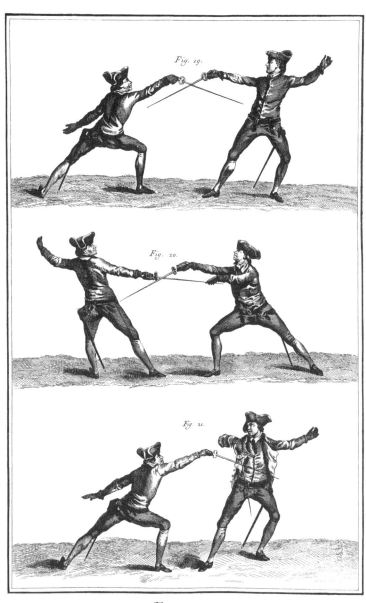

Escrime

펜싱

공격 및 수비 자세

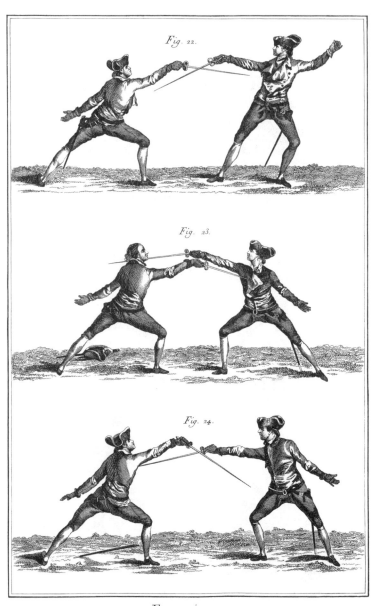

Fig. 22.

Fig. 23.

Fig. 24.

Escrime,

펜싱

공격 및 수비 자세

772

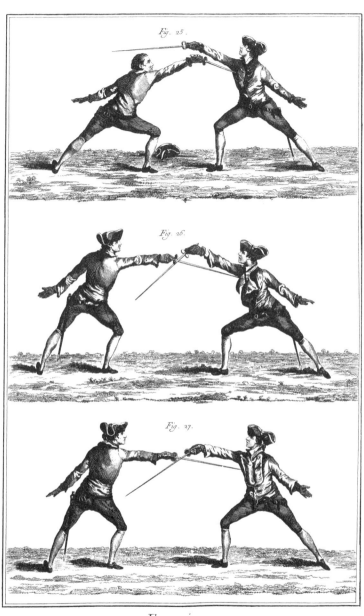

Escrime,

펜싱

공격 및 수비 자세

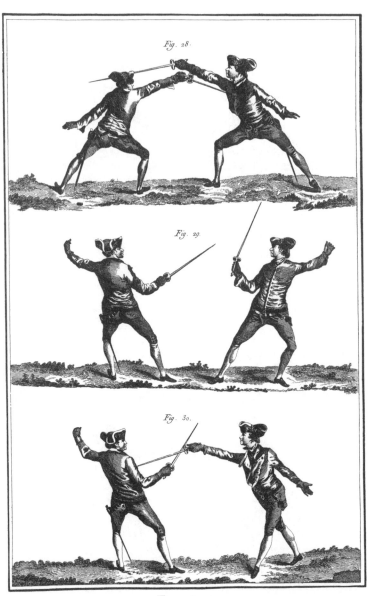

Fig. 28.

Fig. 29.

Fig. 30.

Escrime,

펜싱

공격 및 수비 자세

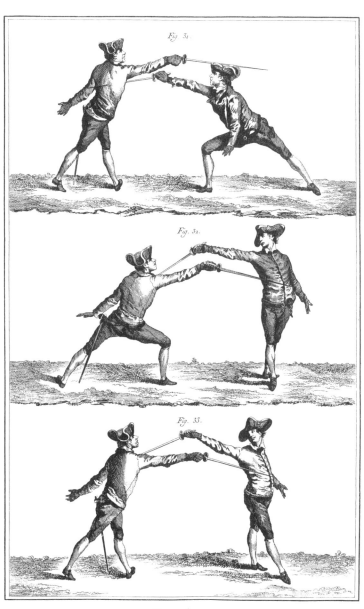

Fig. 31.

Fig. 32.

Fig. 33.

Escrime,

펜싱

공격 및 수비 자세

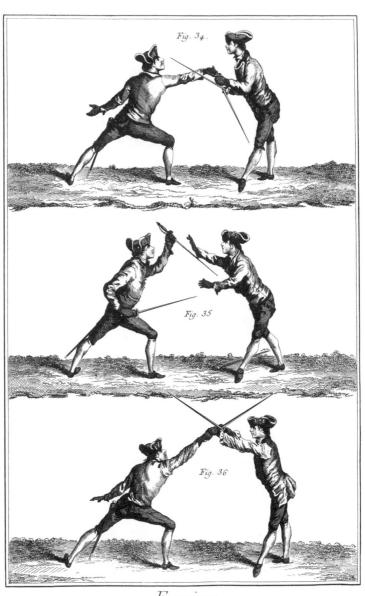

Escrime.

펜싱

공격 및 수비 자세

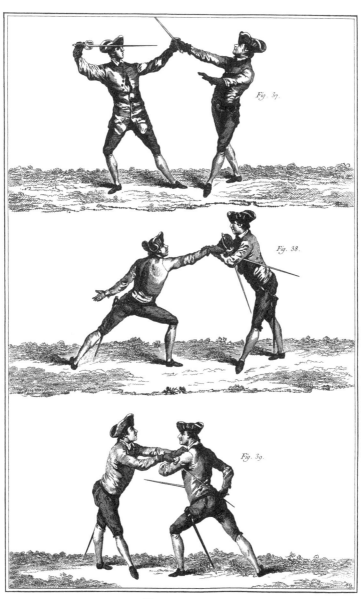

Fig. 37.

Fig. 38.

Fig. 39.

Escrime,

펜싱

공격 및 수비 자세

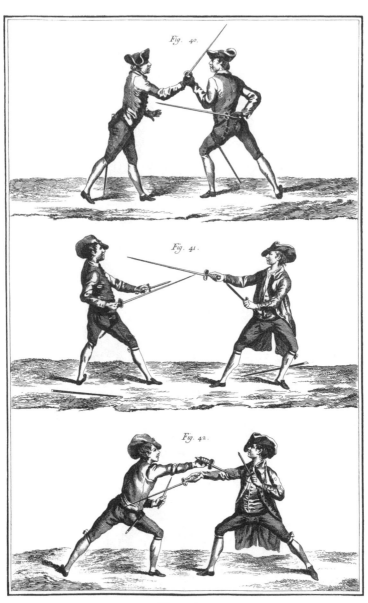

Escrime,

펜싱

공격 및 수비 자세

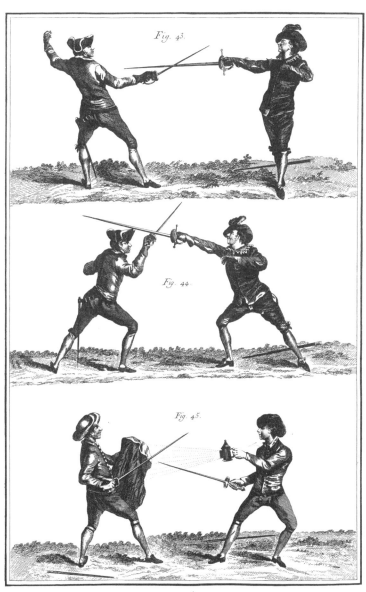

Fig. 43.

Fig. 44.

Fig. 45.

Escrime,

펜싱

공격 및 수비 자세

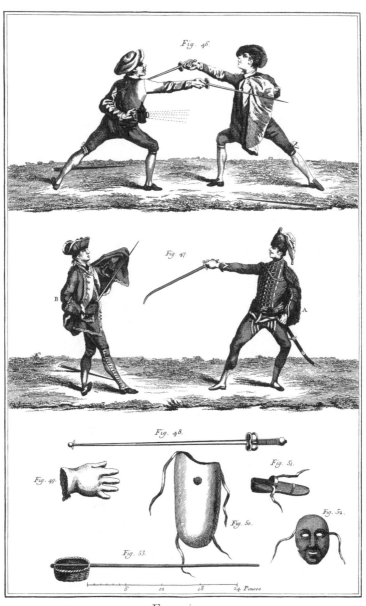

Escrime,

펜싱

공격 및 수비 자세, 펜싱 용구

Eventailliste, Colage et Preparation des Papiers.

부채 제조

종이 준비 및 풀 먹이기

Eventailliste, *Peinture des Feuilles.*

부채 제조

선화(扇畵) 그리기, 관련 도구

Eventailliste, Monture des Eventails.

부채 제조

조립

Eventailliste, Monture des Eventails.

부채 제조

조립

Fayencerie, Ouvrages.

도기 제조

도자기 제조소 전경, 다양한 도기

Fayencerie, Ouvrages

도기 제조

작업장, 다양한 도기

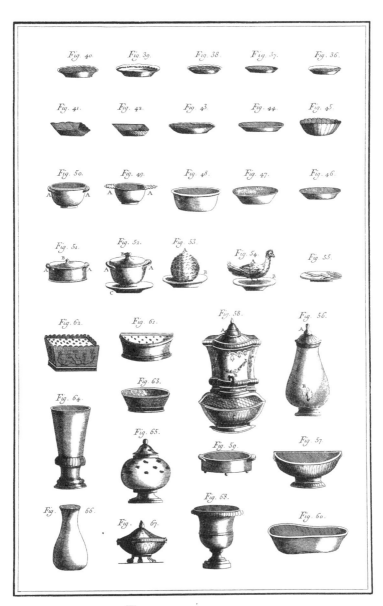

Fayencerie, Ouvrages.

도기 제조

접시, 사발, 물통 및 기타 도기

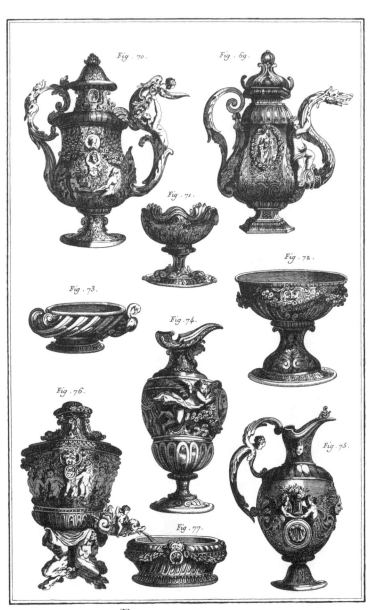

Fayencerie, Ouvrages.

도기 제조

찻주전자, 병, 물통 및 기타 도기

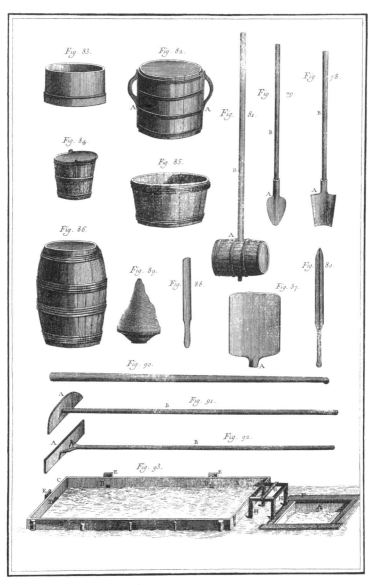

Fayencerie, Outils à remuer et passer la Terre.

도기 제조

흙 반죽 및 체질 도구

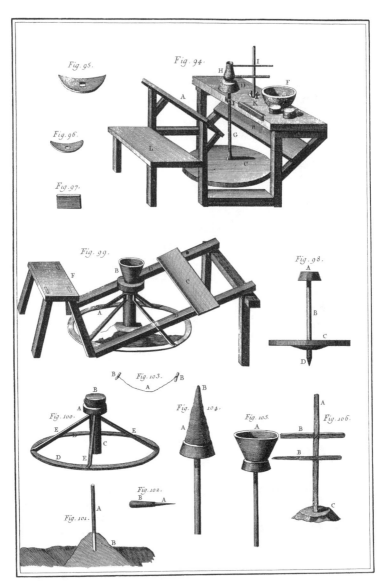

Fayencerie, Outils et tours.

도기 제조

도구 및 녹로

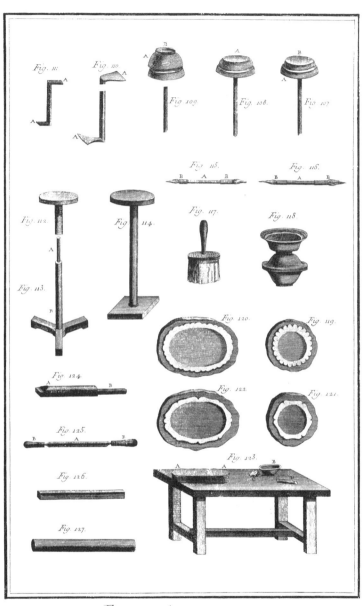

Fayencerie, Outils et Moules.

도기 제조

도구 및 형틀

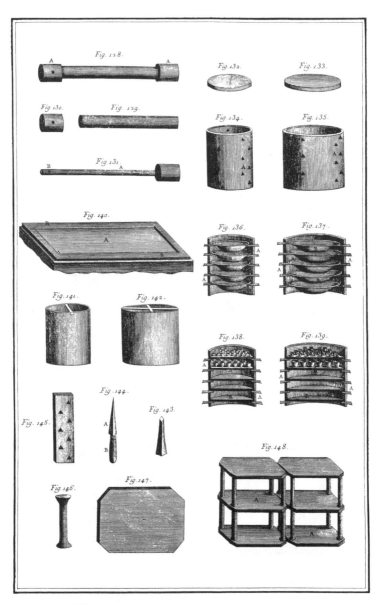

Fayencerie, Outils, Gazettes et échappades.

도기 제조

도구, 내화갑 및 선반

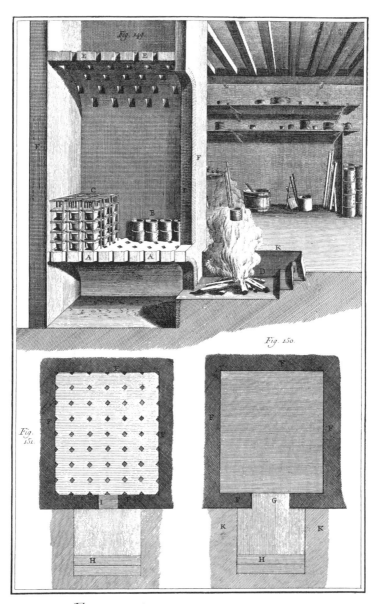

Fayencerie, Plans et Elevation du Four.

도기 제조

가마 내부도 및 평면도

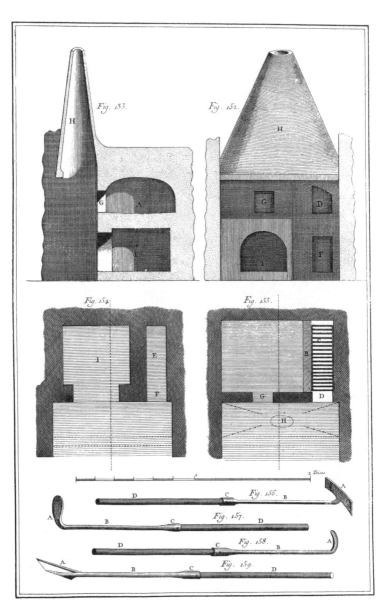

Fayencerie, *Plans et Elevations de la Fournette et ses Outils.*

도기 제조

마침구이용 소형 가마 입면도와 단면도 및 평면도, 관련 도구

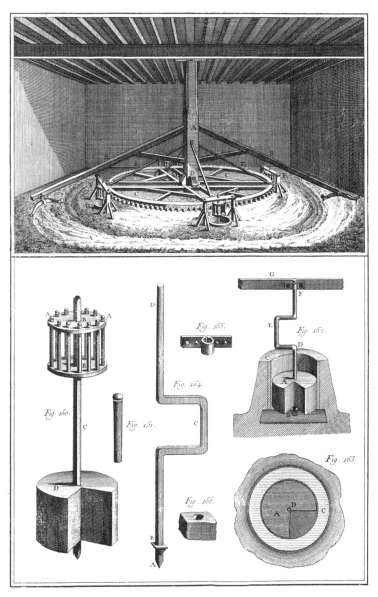

Fayencerie, *Moulins à cheval et à bras.*

도기 제조

연자방아와 수동 분쇄기

Fayenceric, Outils.

Ferblantier

양철 제품 제조

작업장 및 연장

Ferblantier

양철 제품 제조

연장

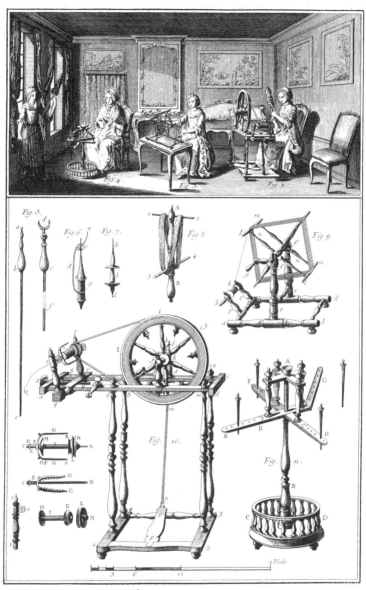

Fil, *Roüet*, *Dévidoirs*.

방적

실을 잣고 실패에 감기, 물레와 실감개

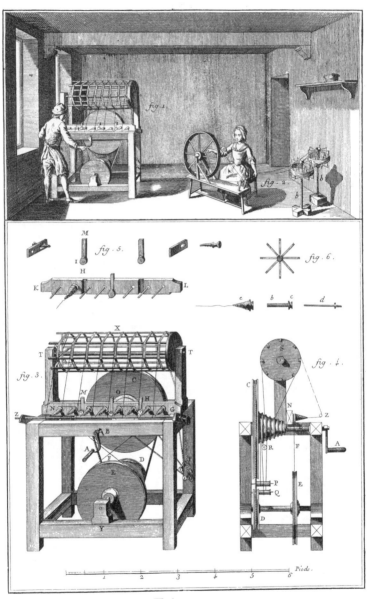

Fil, *Roüet*.

방적

실 꼬기, 관련 장비

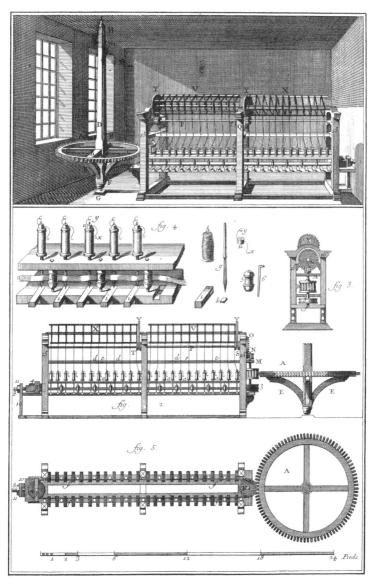

Fil, Moulin Quarré.

방적

사각 연사기

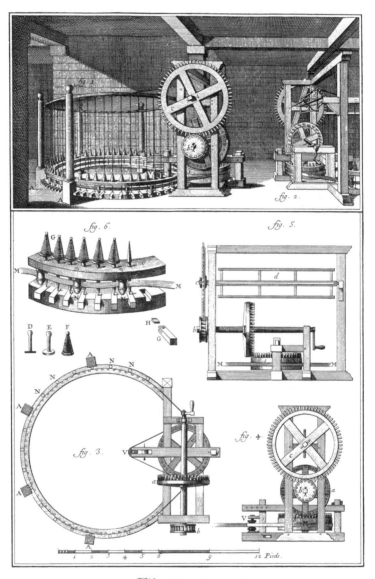

Fil, Moulin Rond

방적

원형 연사기

Fil Moulin Ovale.

방적

타원형 연사기

Fleuriste Artificiel, Plans d'emporte-pieces de Feuilles de Fleurs.

조화 제조

작업장, 꽃잎 커팅 도안

Fleuriste Artificiel Plans d'emporte-pieces de Feuilles de Fleurs.

조화 제조

꽃잎 커팅 도안

Fleuriste Artificiel, Plans d'emporte-pieces de Feuilles de Fleurs.

조화 제조

꽃잎 커팅 도안

807

Fleuriste Artificiel Plans d'emporte-pieces de Fleurs.

조화 제조

잎사귀 커팅 도안

Fleuriste Artificiel, Plans d'emporte-pieces de Feuilles.

조화 제조

잎사귀 커팅 도안

Fleuriste Artificiel, Outils.

조화 제조

도구 및 장비

Fleuriste Artificiel, Outils.

조화 제조

도구 및 장비

Fleuriste Art

조화 제조

조화를 포함한 식탁 장식

B D

C

4 5 6

...tout de *Table* .

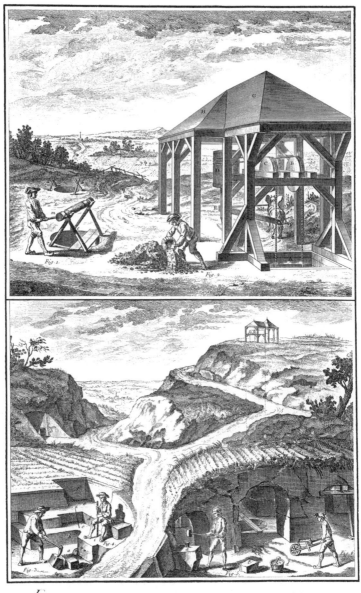

Forges, 1.^{re} Section. *Tirage de la Mine en Roche, à fond et près la superficie de la Terre.*

철 제련, 1부

광석 채굴 및 채석

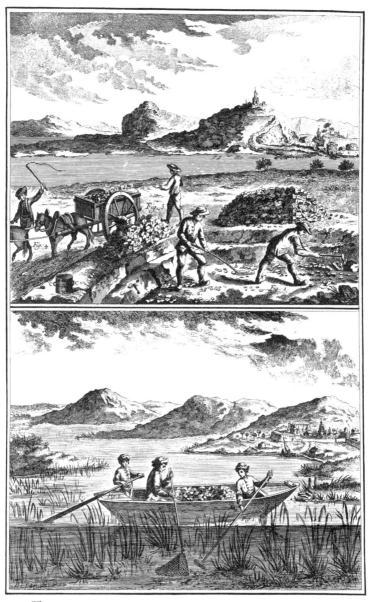

Forges, 1.ᵉ Section, Tirage et transport de la Mine en Grains et de la Mine Fluviatille.

철 제련, 1부

지표 및 하천 바닥의 원석 채취와 운반

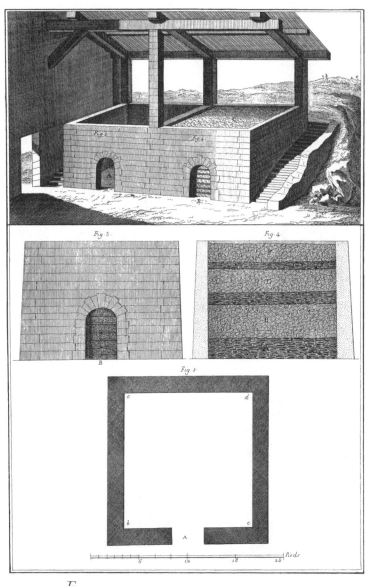

Forges, 1^e *Section, Calcination de la Mine dans les fourneaux de Fordenberg.*

철 제련, 1부

포르덴베르크의 광석 하소로

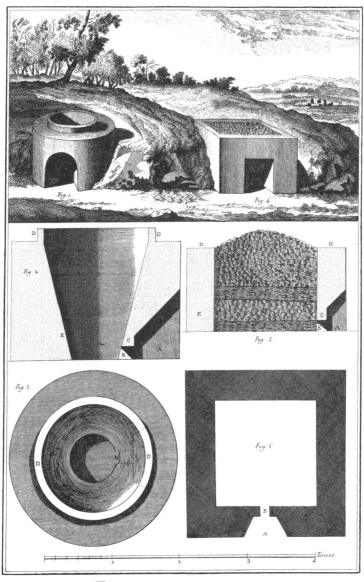

Forges, 1.ᵉ *Section, Calcination de la Mine.*

철 제련, 1부

언덕에 자리한 광석 하소로

817

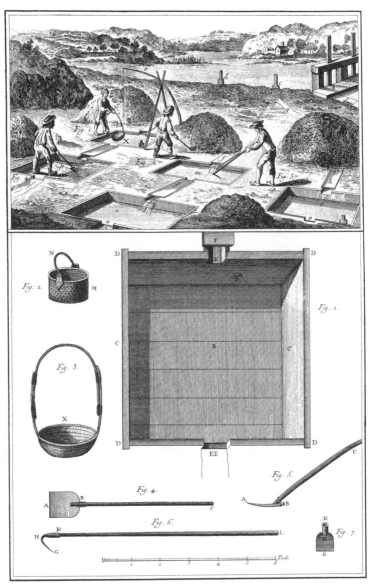

Forges, 1ᵉ *Section*, *Lavage de la Mine*, *Lavoirs*.

철 제련, 1부

세광 작업, 관련 설비 및 도구

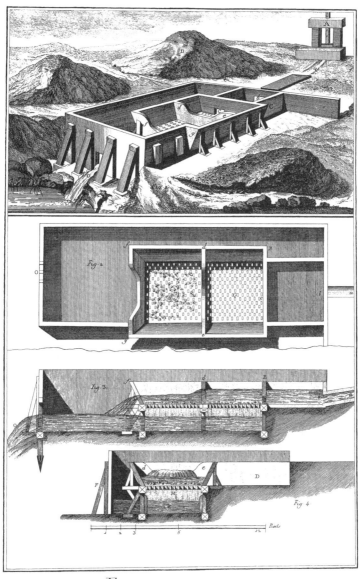

Forges, 1e *Section, Lavoir de Robert.*

철 제련, 1부

로베르가 설계한 세광장

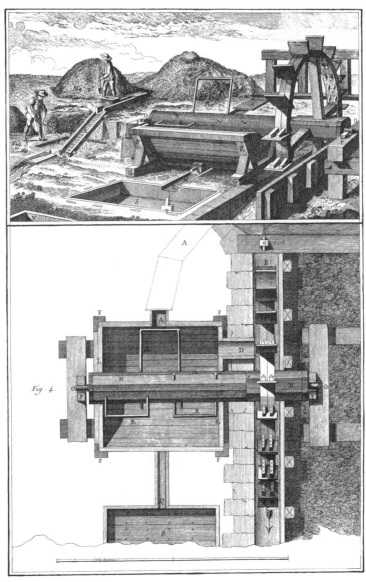

Fig. 4.

Forges, 1ͤ *Section, Patouillet et Egrapoir.*

철 제련, 1부

광석 선별 및 세척, 세광기 평면도

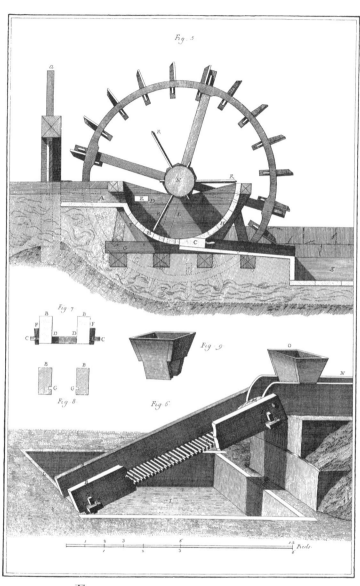

Forges, 1ᵉ Section Patouillet et Egrapoir.

철 제련, 1부

세광기 및 선광기

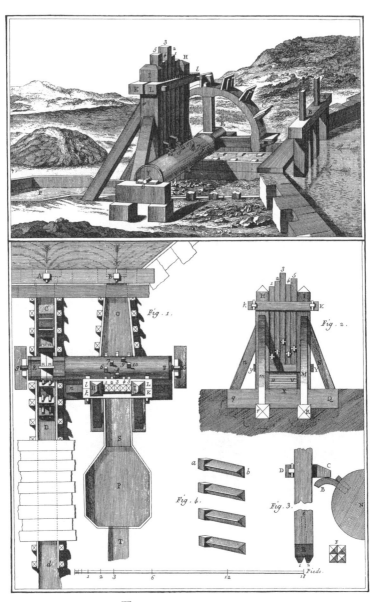

Forges, 1.ᵉ *Section, Bocard.*

철 제련, 1부

쇄광기

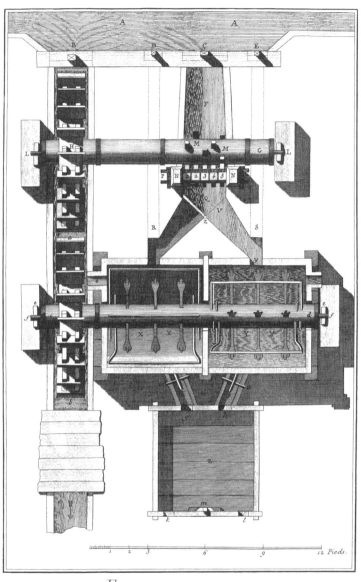

Forges, 1ᵉ *Section, Bocard composé.*

철 제련, 1부

복합 쇄광기

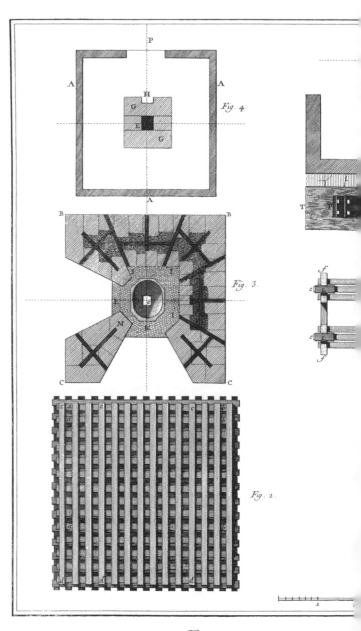

Fig. 4.

Fig. 3.

Fig. 2.

Forges, 2ᵉ *Section, Fourneau*

철 제련, 2부

고로(용광로) 전체 평면도 및 상세도

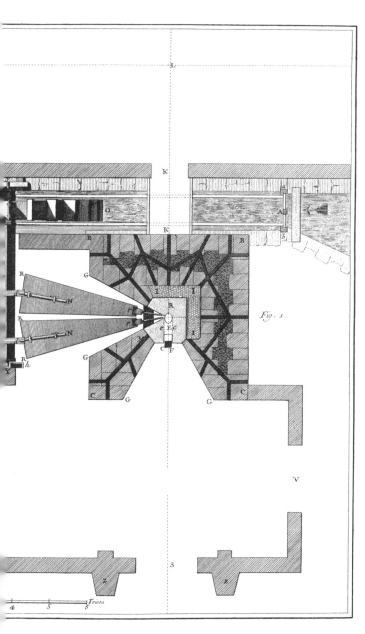

Fig. 1.

Général et Particulier d'un Fourneau.

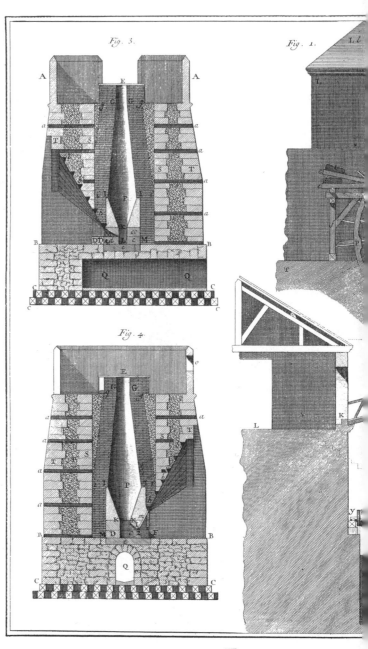

Forges, 2.ᵉ *Section, Fo*

철 제련, 2부

고로 입면도 및 단면도

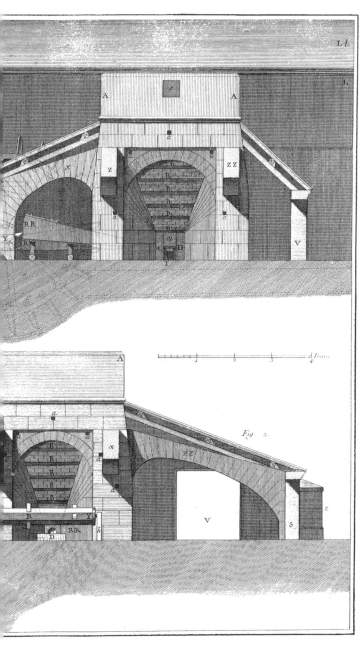

Élevations et Coupes d'un Fourneau.

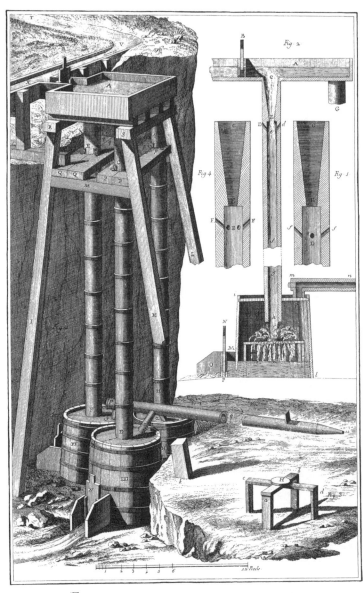

Forges, 2ᵉ *Section, Fourneau à Fer. Trompes du Dauphiné.*

철 제련, 2부

도피네의 고로 송풍 펌프

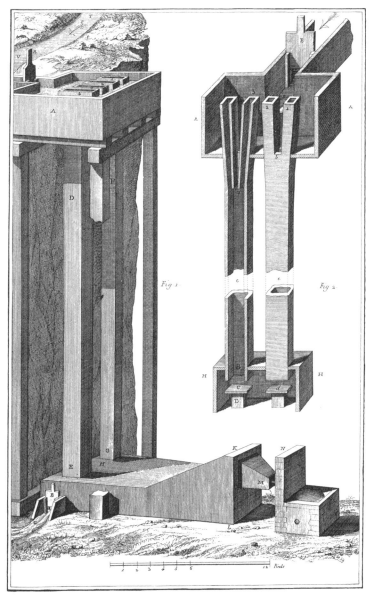

Forges, 2.ͤ *Section, Fourneau à Fer, Trompes du Pays de Foix.*

철 제련, 2부

푸아 지방의 고로 송풍 펌프

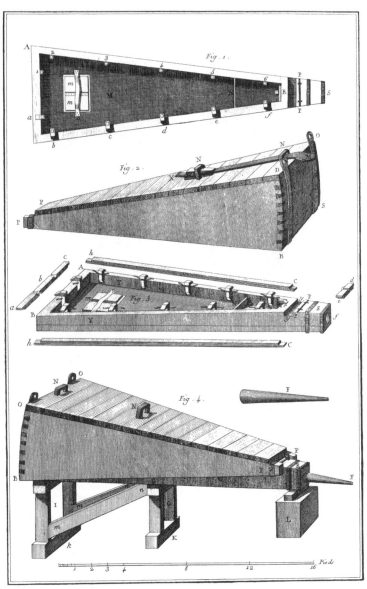

Forges, 2e. Section, Fourneaux à Fer, Soufflets.

철 제련, 2부

고로 송풍기

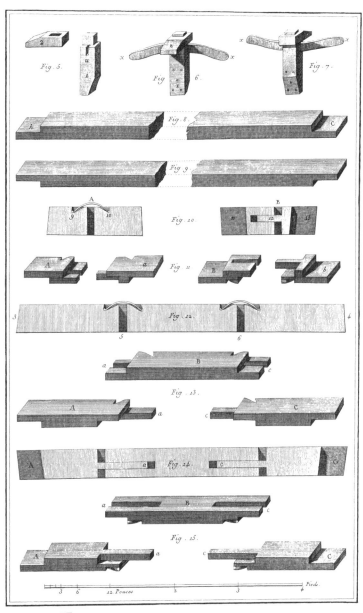

Forges, 2.° *Section Fourneaux à Fer Liteaux des Soufflets.*

철 제련, 2부

고로 송풍기 상세도

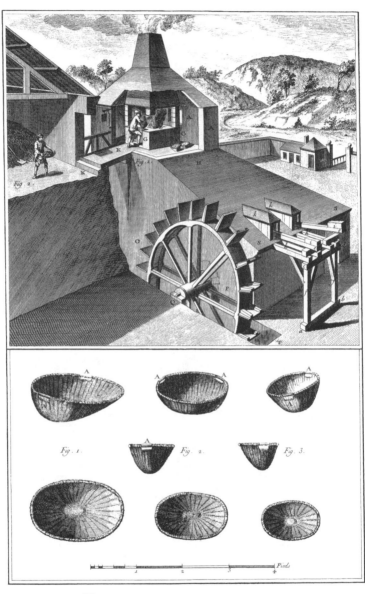

Forges, 2ᵉ *Section, Fourneau à Fer, Charger.*

철 제련, 2부

고로 연료 및 원료 공급, 바구니

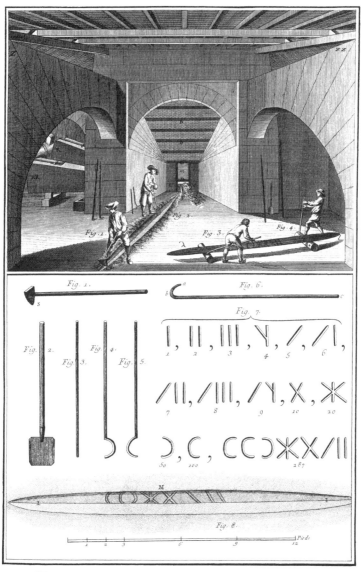

Forges, 2ᵉ *Section, Fourneau à Fer, Faire le Moulle de la Gueuse.*

철 제련, 2부

선철 거푸집 설치, 관련 도구

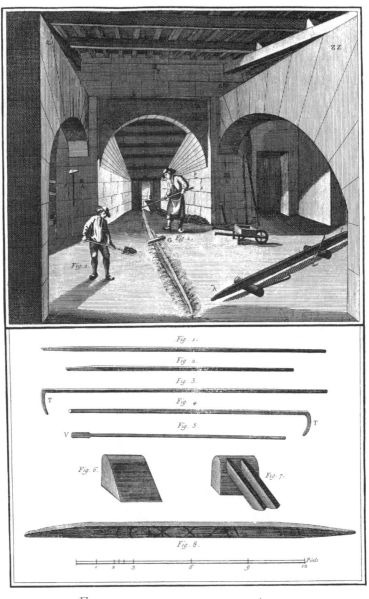

Forges, 2.^e *Section, Fourneau à Fer, Couler la Gueuse.*

철 제련, 2부

제선(製銑), 관련 도구

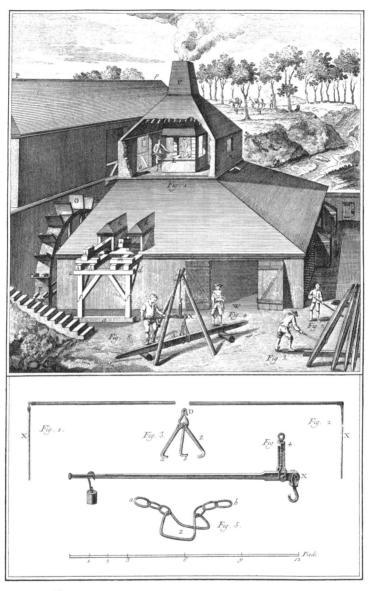

Forges, 2.ᵉ *Section, Fourneau à Fer, Sonder et Peser.*

철 제련, 2부

선철 계량 및 측정, 관련 도구

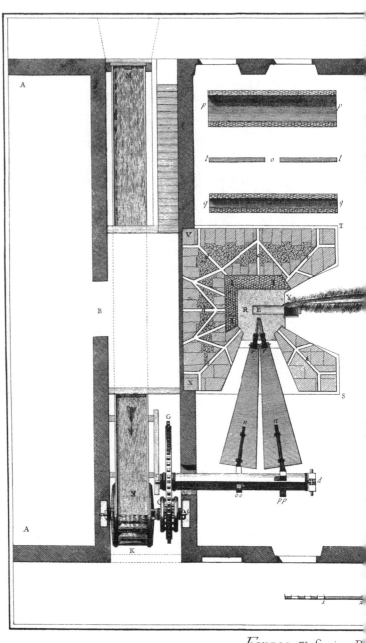

철 제련, 3부

용해로 및 부속 시설 전체 평면도

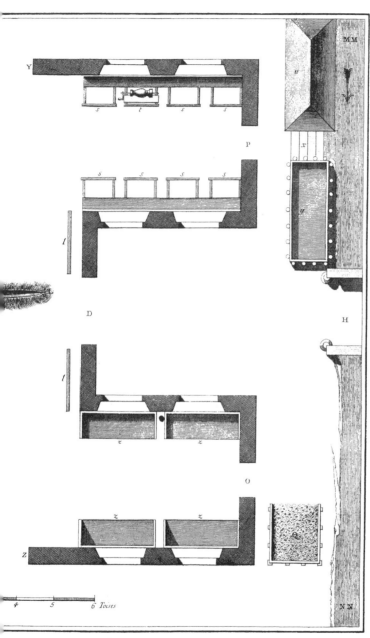

un Fourneau en Marchandise.

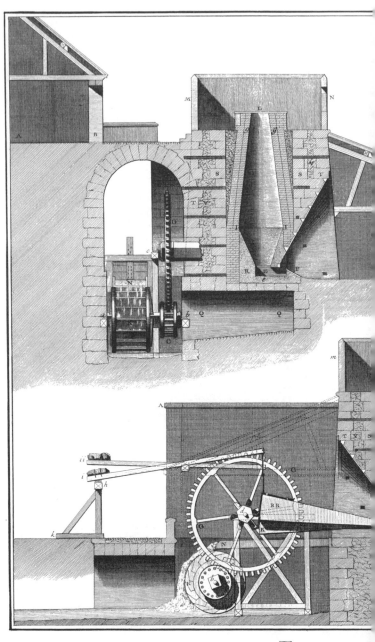

철 제련, 3부

용해로 단면도

1 2 3 4 5 6 Toises

Fig. 2.

s d'un Fourneau en Marchandise.

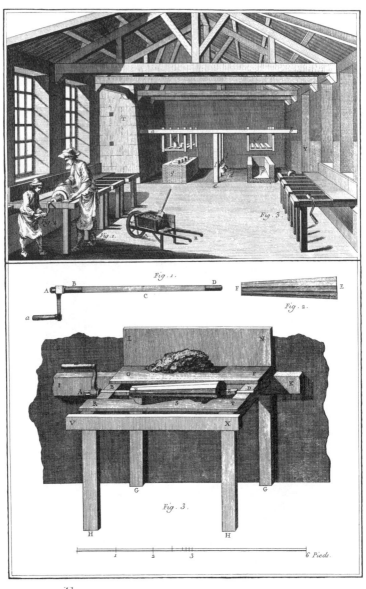

Forges, 3.ᵉ Section, Fourneau en marchandise, Moulage en Terre.

철 제련, 3부

점토 주형 제작, 관련 장비

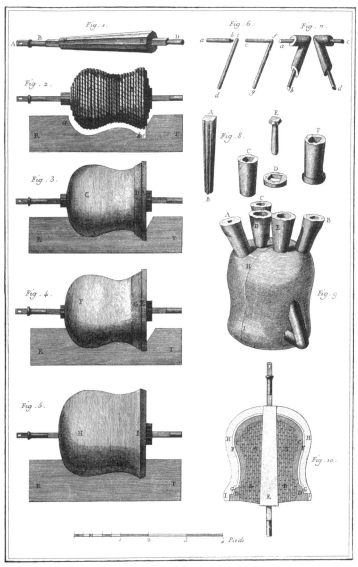

Forges, 3ᵉ Section, Fourneau en Marchandise, Moulage en Terre.

철 제련, 3부

솥 주조용 점토 주형 제작

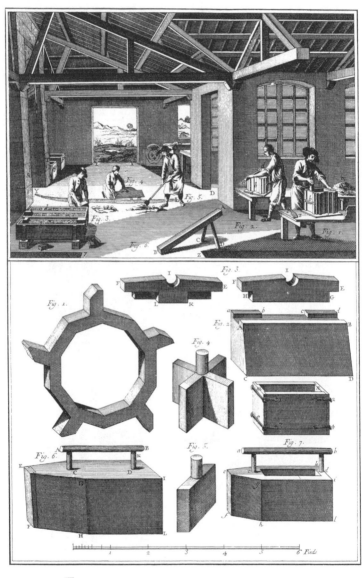

Forges, 3ᵉ *Section, Fourneau en Marchandise, Moulage en Sable*

철 제련, 3부

모래 주형을 이용한 주물 제조, 원형

842

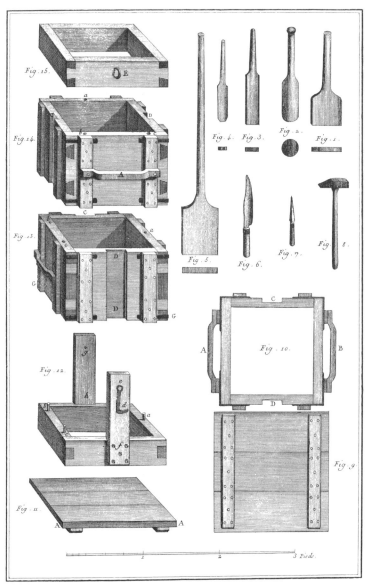

Fig. 15.

Fig. 14.

Fig. 13.

Fig. 12.

Fig. 11.

Fig. 4. Fig. 3. Fig. 2. Fig. 1.

Fig. 5. Fig. 6. Fig. 7. Fig. 8.

Fig. 10.

Fig. 9.

1 2 3 Pieds.

Forges, 3.º *Section,Fourneau en Marchandise,Moulage en Sable.*

철 제련, 3부

모래 주형을 이용한 주물 제조에 필요한 도구 및 장비

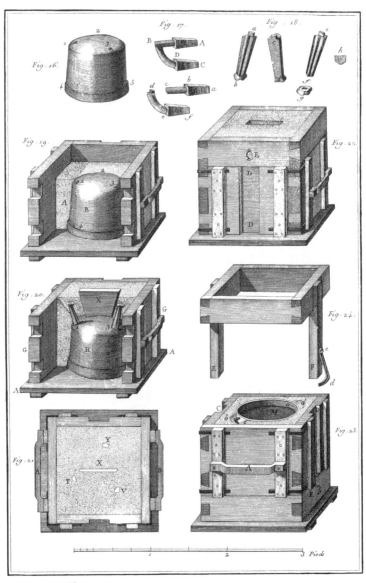

Forges, 3.ᵉ *Section, Fourneau en Marchandise, Moulage en Sable.*

철 제련, 3부

모래 주형을 이용한 주물 제조

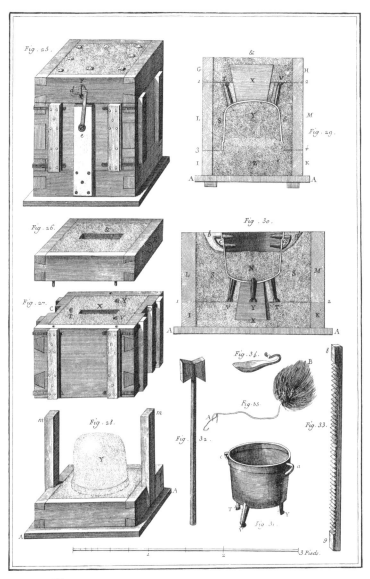

Forges, 3ᵉ Section, Fourneau en Marchandise, Moulage en Sable.

철 제련, 3부

모래 주형을 이용한 주물 제조

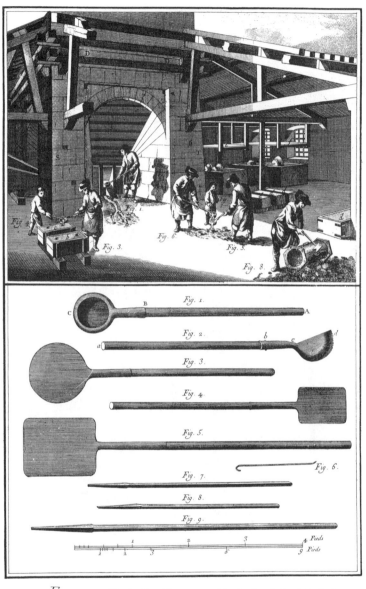

Forges, 3.ᵉ *Section, Fourneau en Marchandise, Coulage à la Poche.*

철 제련, 3부

주조 작업, 쇳물 국자 및 기타 도구

846

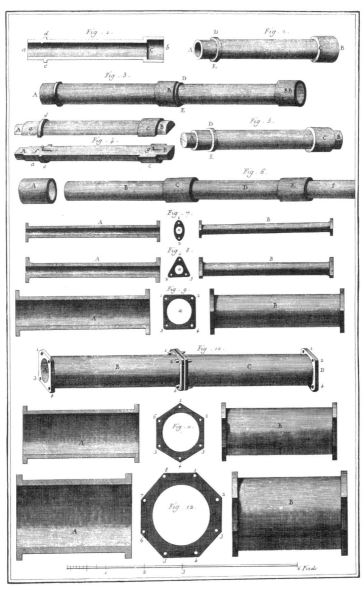

Forges, 3e. Section, Fourneau en Marchandise, Tuyaux de Conduitte.

철 제련, 3부

도관 주조

Forges, 3. Section, Fourneau en Marchandise. Tuyaux de conduite.

철 제련, 3부

도관 주조

Forges, 3.ᵉ Section Fourneau en Marchandise, Tuyaux de conduitte.

철 제련, 3부

도관 주조

Forges, 4ᵉ Section, Plan G

철 제련, 4부

두 개의 정련로가 있는 제련소 전체 평면도

Forge à deux Feux.

Forges, 4ᵉ *Section, Coupe Longitudi...*

철 제련, 4부

두 개의 정련로가 있는 제련소 종단면도, 해머 장치 상세도

Forge à deux Feux et Développements de l'Ordon.

Forges, 4ᵉ Section, Coupe Transv*e*

철 제련, 4부

두 개의 정련로가 있는 제련소 횡단면도, 해머 장치 받침대 평면도

Fig. 3.

orge à deux Feux et Plan de la Fondation de l'Ordon.

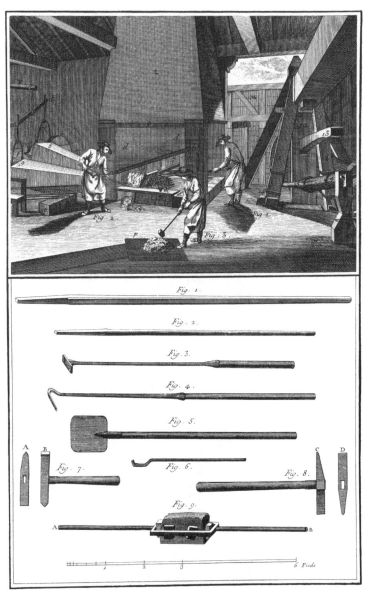

Forges, 4ᵉ *Section, Refouler le Renard.*

철 제련, 4부

괴련철(잡쇳덩이) 타격, 관련 도구

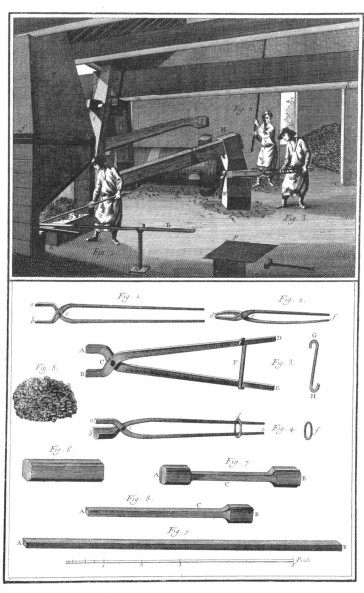

Forges, 4.ᵉ Section, Cingler le Renard.

철 제련, 4부

괴련철 단련, 관련 도구, 괴련철 및 단철

857

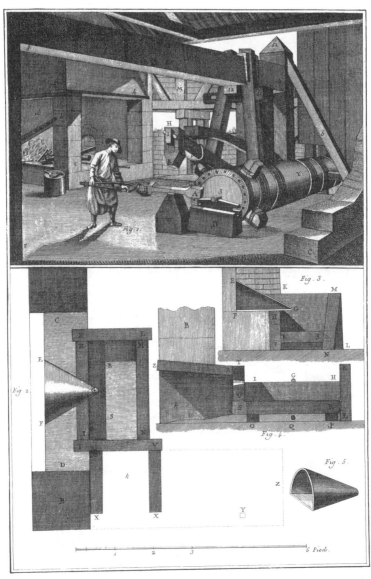

Forges, 4e Section, Forger l'Encrenée.

철 제련, 4부

해머 단조, 정련로

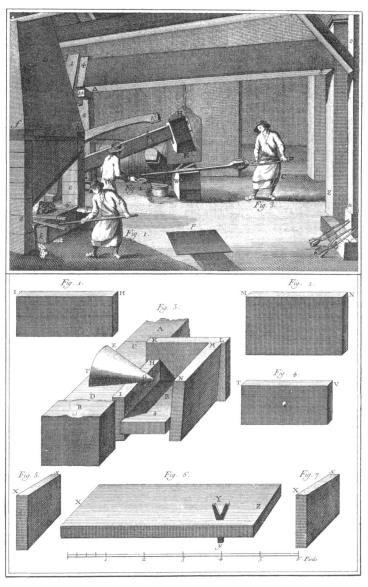

Forges, 4ᵉ *Section, Pour la Maquette.*

철 제련, 4부

조괴(造塊), 정련로 상세도

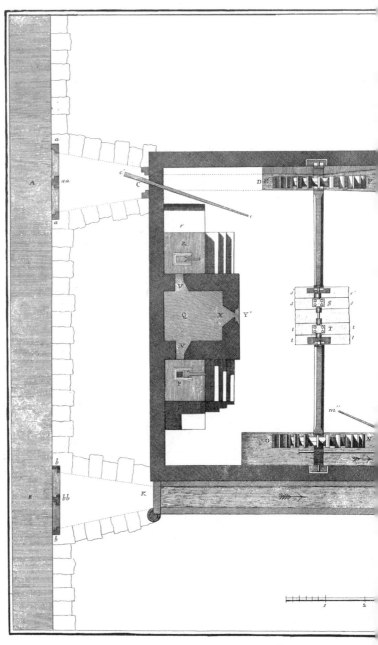

철 제련, 5부

분괴 공장 전체 평면도

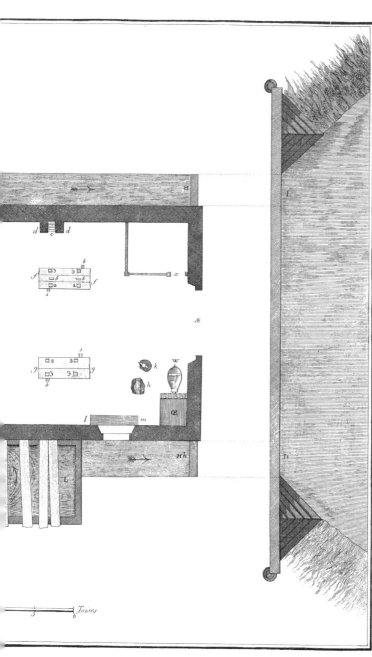

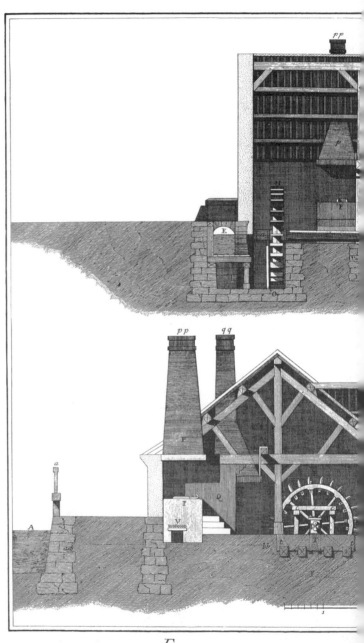

철 제련, 5부

분괴 공장 횡단면도 및 종단면도

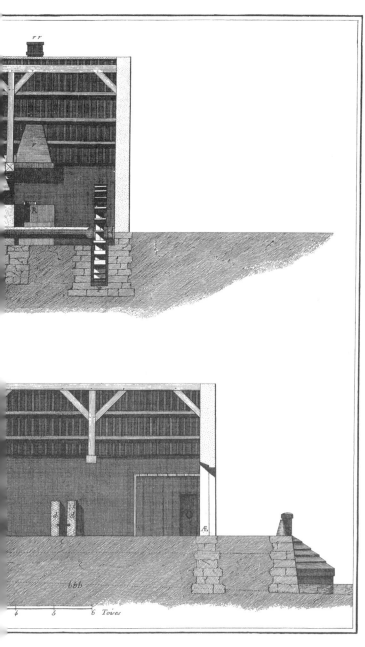

...gitudinalle de la Fenderie.

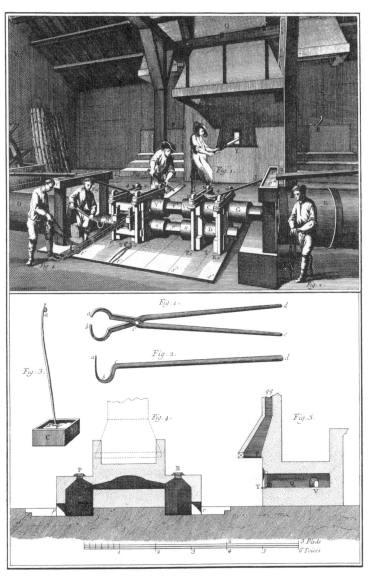

Forges 5ᵉ *Section Fenderie l'Operation de Fendre.*

철 제련, 5부

분괴압연 작업, 관련 장비

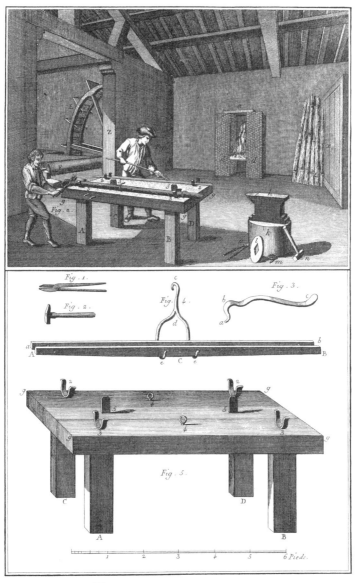

Forges, 5e Section Fenderie Bottelage.

철 제련, 5부

봉강 다발 만들기, 관련 장비

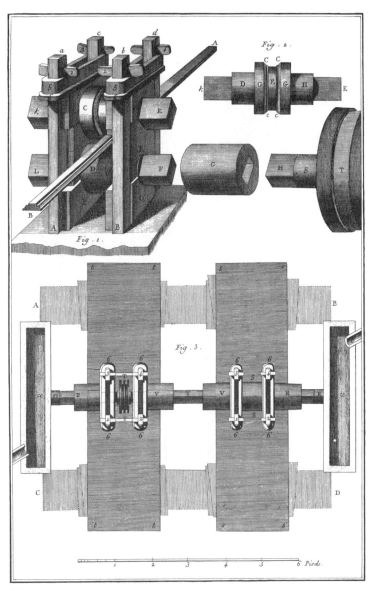

Forges, 5 Section, Fenderie Machine pour Profiler les plattes Bandes et le Plan des Taillans et des Espatars.

철 제련, 5부

형강 압연기 사시도 및 상세도, 분괴압연기 평면도

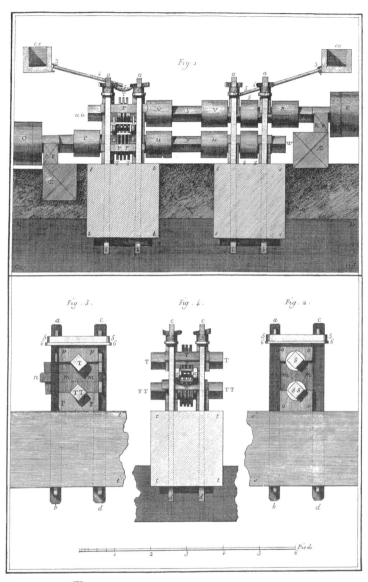

Forges, 5.ᵉ Section, Fenderie Elévation des Taillans et des Espatars.

철 제련, 5부

분괴압연기 입면도

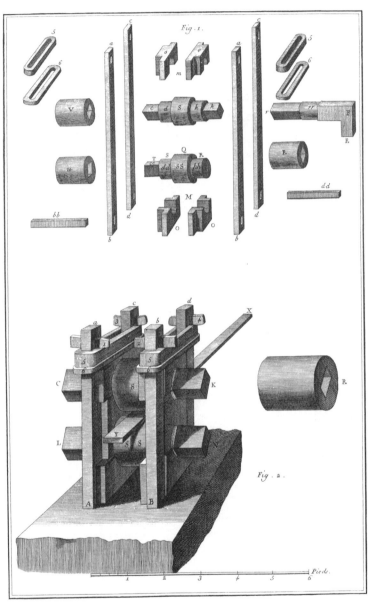

Forges, 5 Section, Fenderie Développemens des Espatars.

철 제련, 5부

분괴압연기 상세도

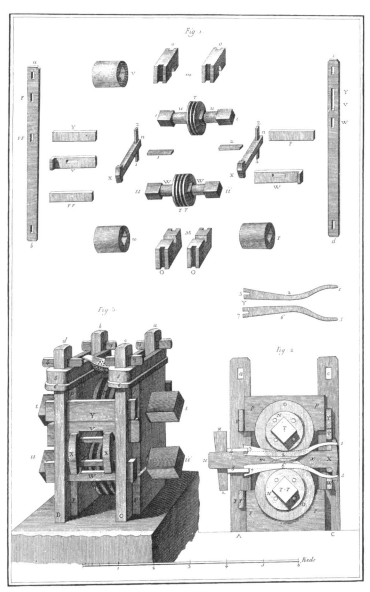

Forges, 5e Section, Fenderie Développemens des Taillans.

철 제련, 5부

분괴압연기 상세도

철 제련, 5부

이중 동력 장치를 갖춘 분괴 공장 평면도

4 5 6' *Toises*

G

F

&

H

HH

1

aa

b

B D

W

C B

d

ee

6

OO

N

O

...éral de la Fenderie à double Harnois.

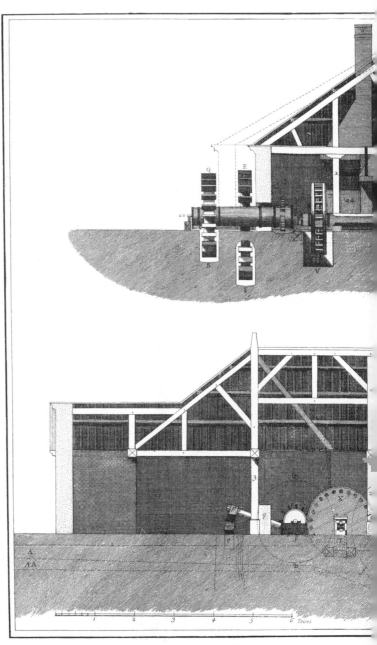

철 제련, 5부

이중 동력 장치를 갖춘 분괴 공장 단면도

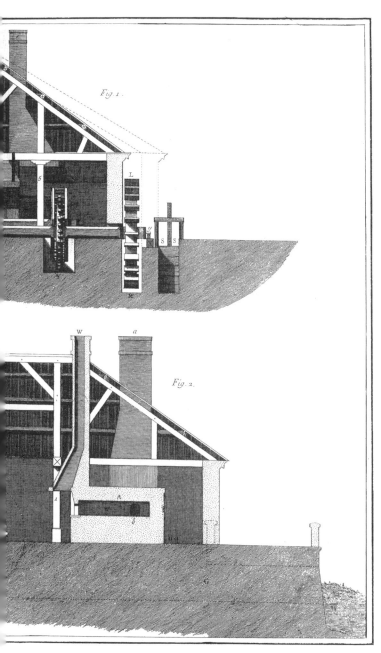

Fig. 1.

Fig. 2.

…nderie à double Harnois.

873

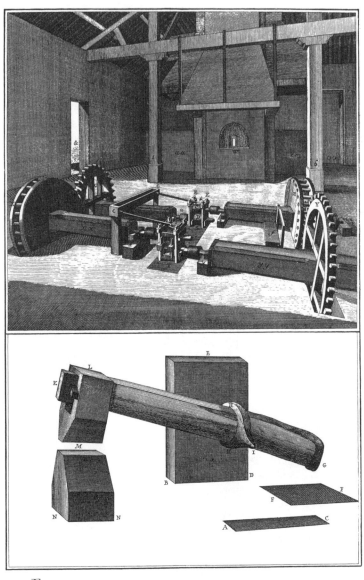

Forges, 5.ᵉ Section Fenderie Vue Perspective de la Fenderie à double Harnois.

철 제련, 5부

이중 동력 장치를 갖춘 분괴 공장 내부도, 해머와 모루

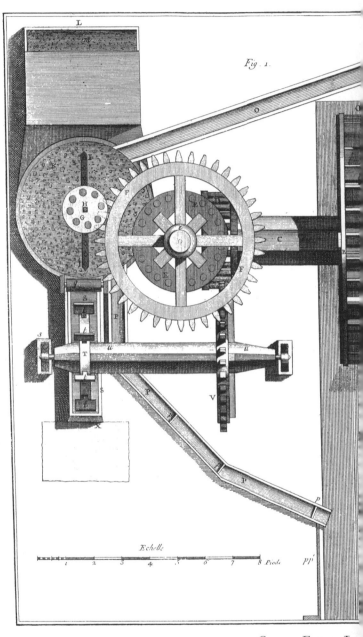

Fig. 1.

Echelle:

1 2 3 4 5 6 7 8 *Pieds*

Grosses Forges, La

PI'

철 제련

대형 제철소의 세광기 평면도

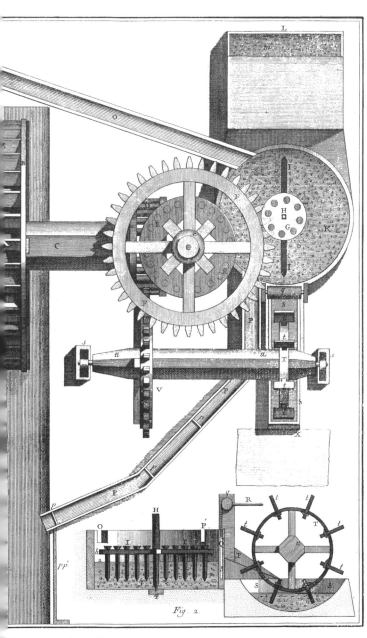

Fig 2.

ine, *Plan d'un Patouillet*.

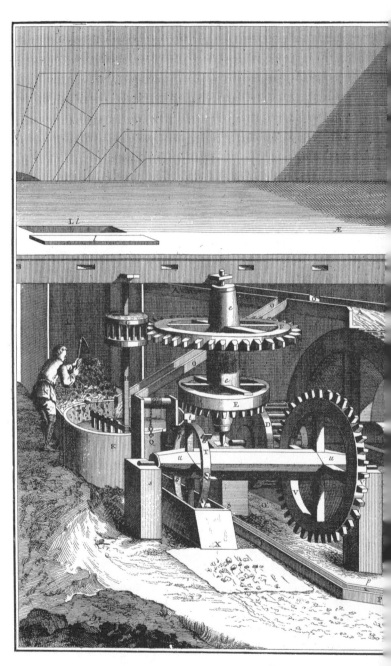

Grosses Forges, Lavay

철 제련

대형 제철소의 세광기 사시도

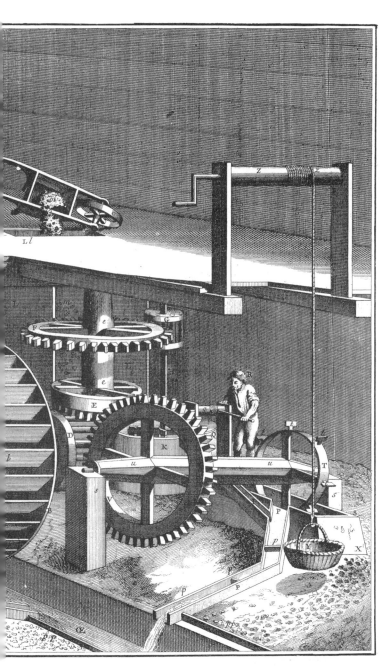

Vue perspective d'un Patouillet.

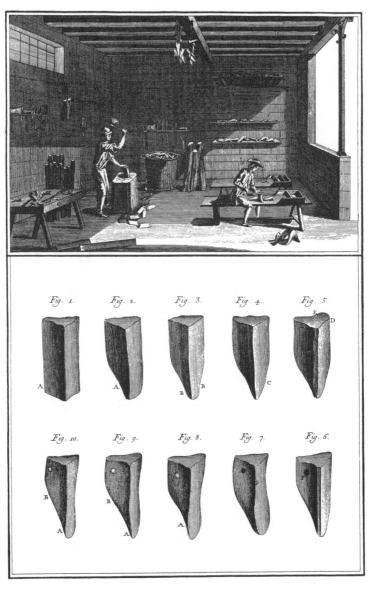

Formier,

구둣골 제작

작업장, 남성화 목형

Formier, Formes Simples et Brisées.

구둣골 제작

한 덩어리로 된 목형과 여러 조각으로 이루어진 목형

Formier, Embouchoirs et Bouisses.

구둣골 제작

장화 목형, 여성화 밑창을 구부리는 틀

Formier, Outils.

구둣골 제작

도구 및 장비

Fourbisseur, *Armes anciennes.*

무기 제작
작업장 및 구식 무기

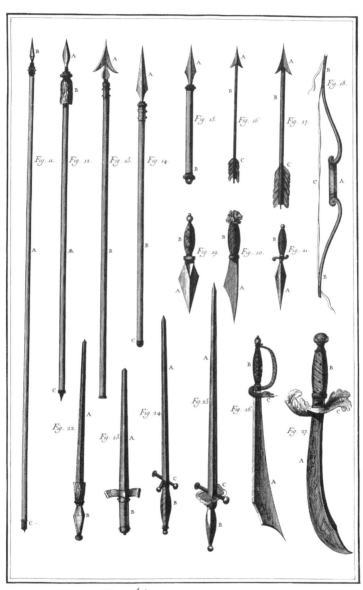

Fourbisseur, Armes anciennes.

무기 제작

창, 단검 및 기타 구식 무기

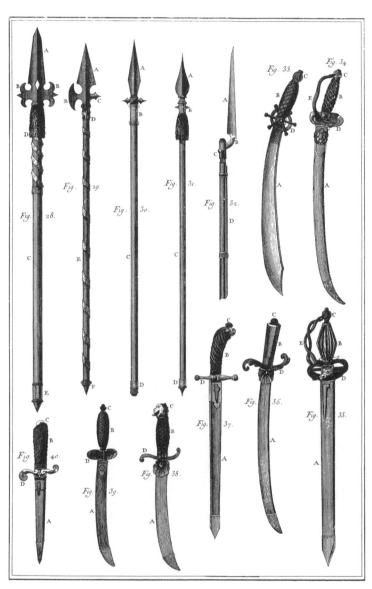

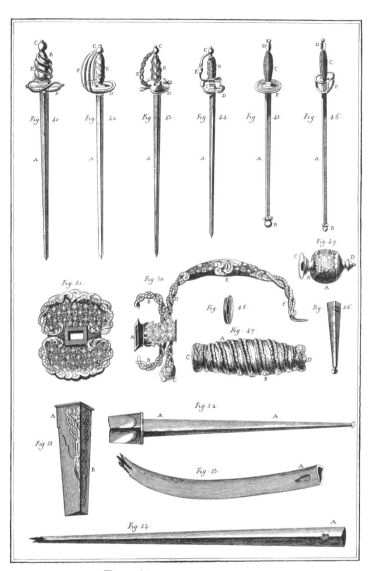

Fourbisseur, Armes Modernes.

무기 제작

근대식 검과 검집

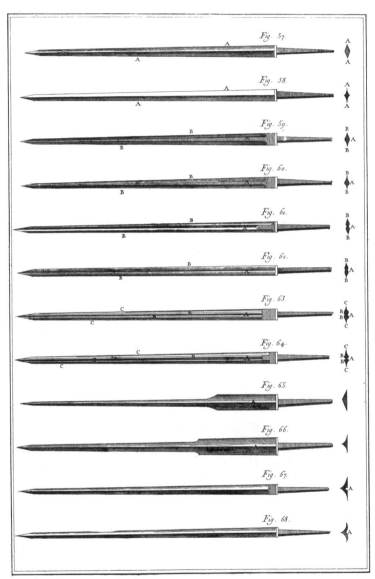

Fourbisseur, Lames d'Epées.

무기 제작

검날

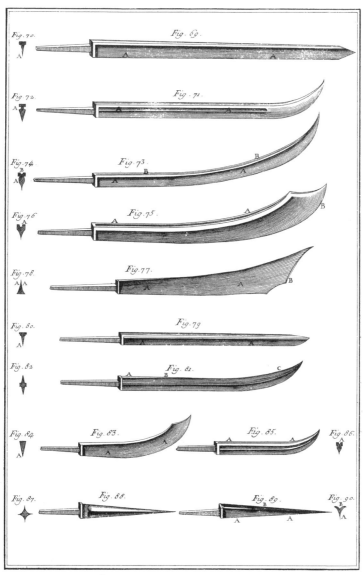

Fourbisseur, Lames de Sabre et de couteaux de Chasse.

무기 제작

군도 및 사냥칼의 날

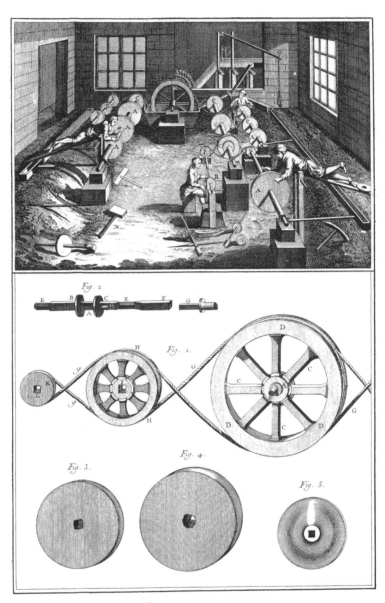

Fourbisseur, Machine à Fourbir.

무기 제작

칼날 연마, 연마기 상세도

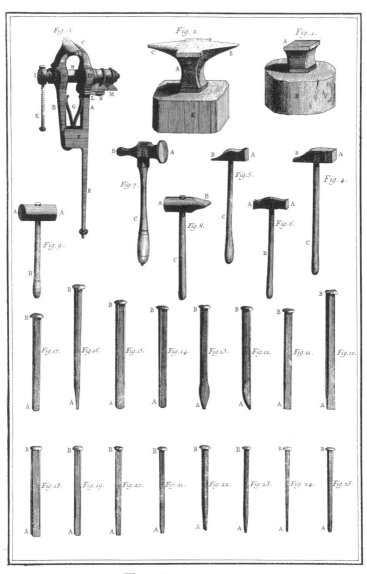

Fourbisseur, Outils.

무기 제작

도구 및 장비

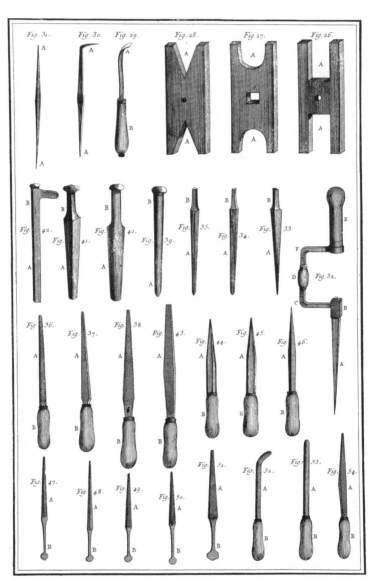

Fourbisseur Outils .

무기 제작

도구 및 장비

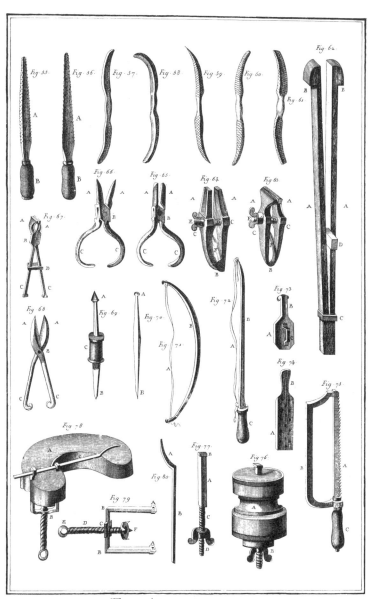

Fourbisseur, Outils.

무기 제작

도구 및 장비

Fourreur, Coupe des Peaux.

모피 제조

가죽 재단법

fig. 3.

fig. 4.

Fourreur, Coupe des Peaux.

모피 제조

가죽 재단법

fig. 5.

fig. 6.

Fourreur, Coupe des Peaux

모피 제조

곰 가죽 재단 및 머프(토시) 재봉법

fig. 7.

fig. 8.

Fourreur, Coupe des Peaux.

모피 제조

스라소니 가죽 재단 및 머프 재봉법

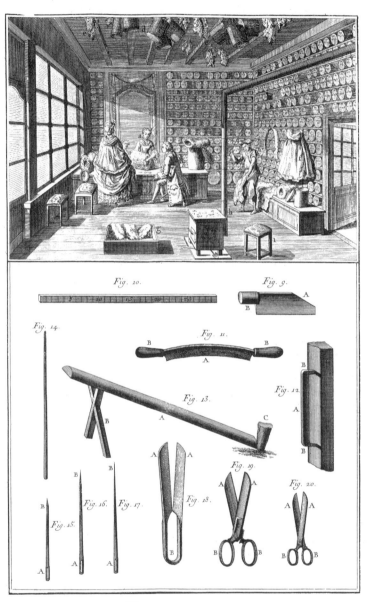

Fourreur, Outils.

모피 제조

부티크, 작업 도구 및 장비

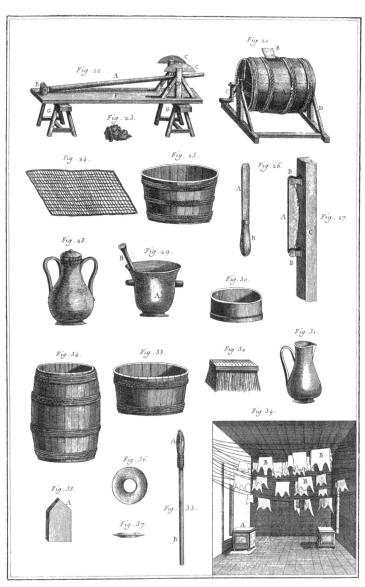

Fourreur, Outils.

모피 제조

도구 및 장비, 건조실

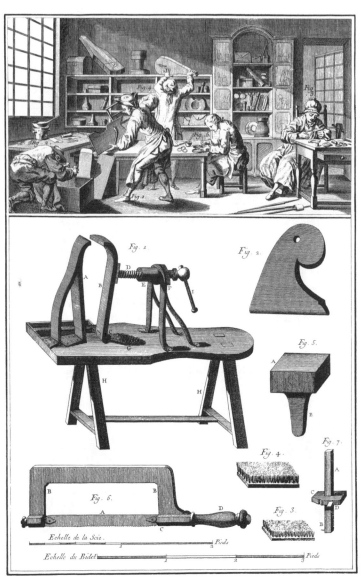

Gainier,

케이스 제조
작업장 및 장비

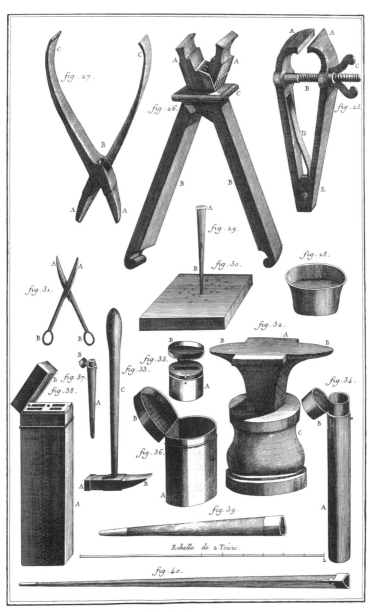

Gainier.

케이스 제조

도구와 장비, 반지 케이스, 칼집 및 기타 케이스

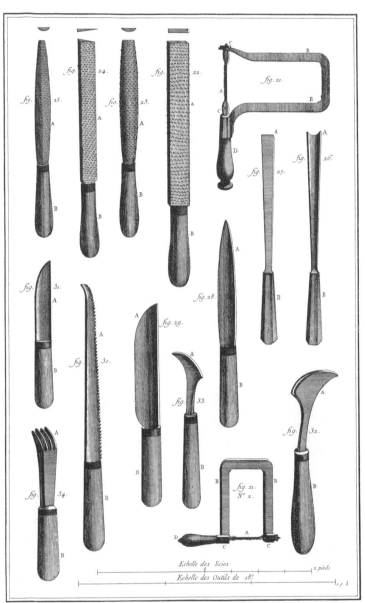

Gainier,

케이스 제조

도구

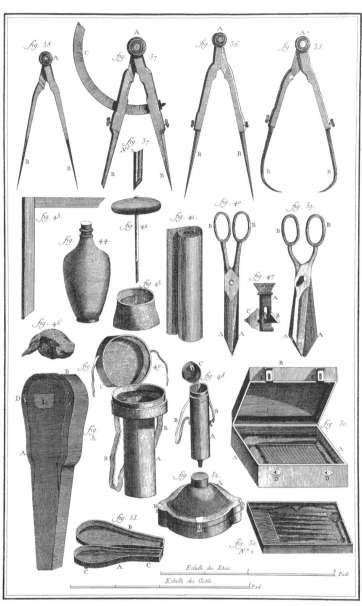

케이스 제조

도구와 장비, 바이올린 케이스, 수젓집 및 기타 케이스

903

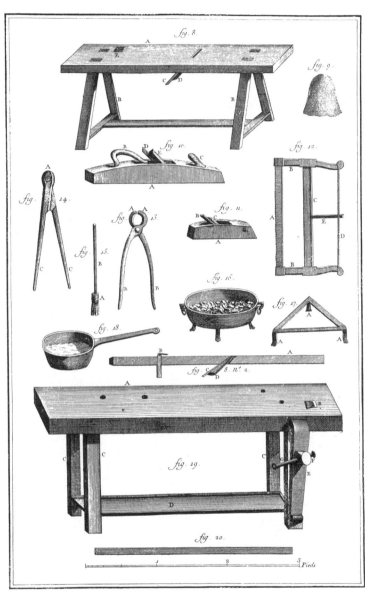

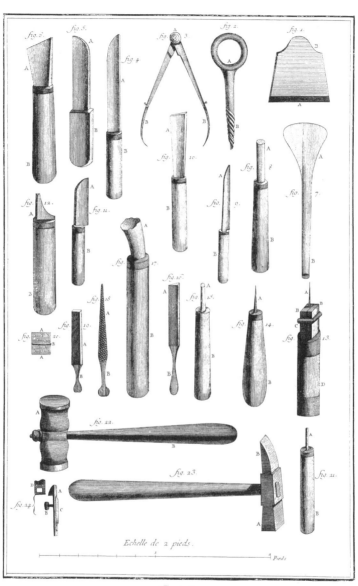

Gainier,

케이스 제조

도구

905

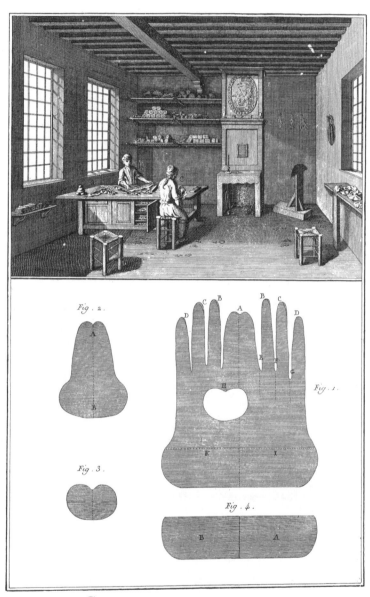

Ganterie. Etavillon et details de Gants d'Hommes.

장갑 제작

작업장, 마름질한 남성용 가죽 장갑 조각

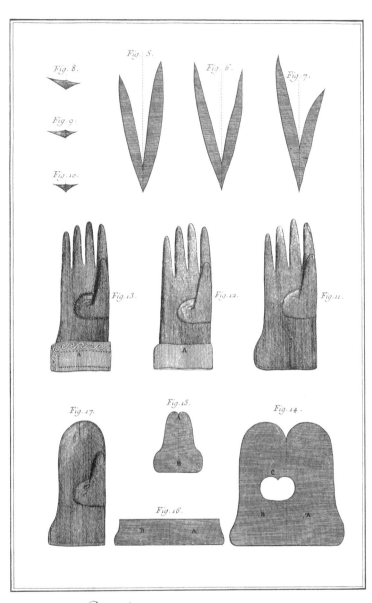

Gantier, Gants et Mitaines d'Hommes

장갑 제작

남성용 손가락장갑 및 벙어리장갑

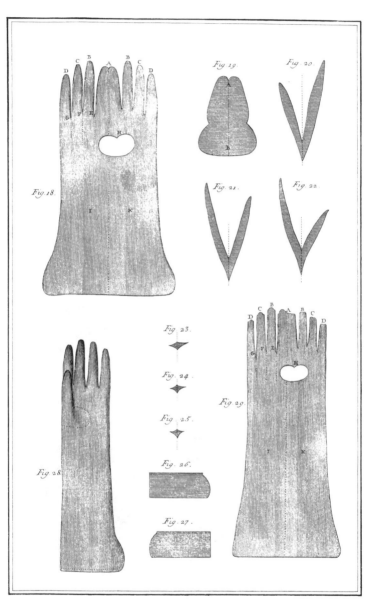

Gantier,

장갑 제작

매사냥꾼용 장갑 및 여성용 장갑

908

Gantier, *Gants et Mitaines de Femmes*.

장갑 제작

여성용 손가락장갑 및 벙어리장갑

Gantier, Outils.

장갑 제작

도구 및 장비

Glaces, Pla

유리 주조

작업장 평면도

E

L

C

D

B

B

I

C

D

F

Toises.

7　8　9　10

le

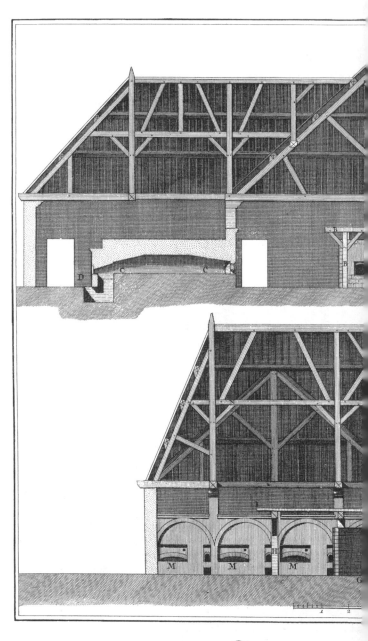

Glaces, Coupes Longi

유리 주조

작업장 종단면도 및 횡단면도

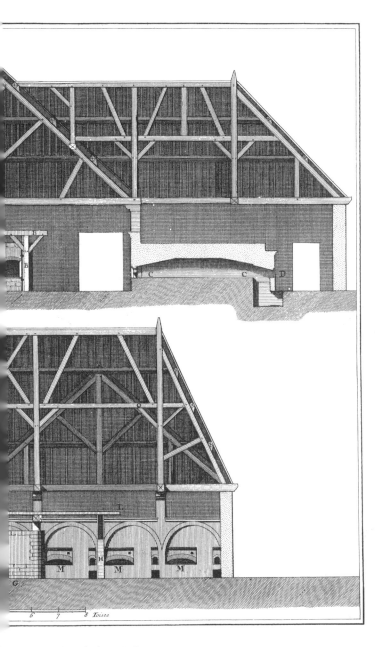

ansversalle de la Halle.

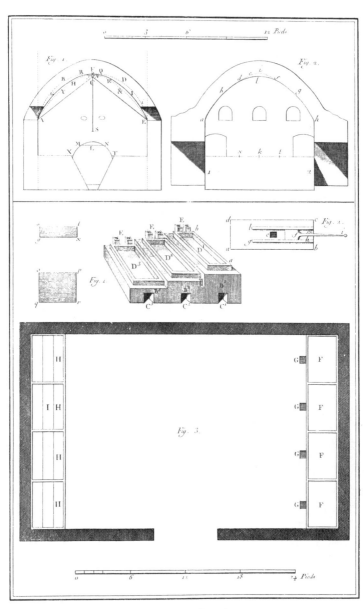

Glaces Coulées

유리 주조

가마 단면도, 소다회 제조 시설

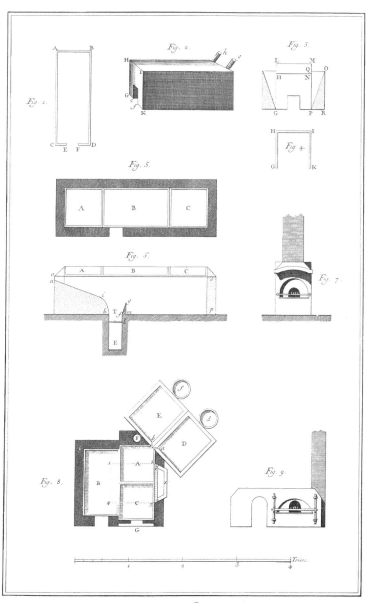

Glaces Coulées.

유리 주조

소다회 제조 시설

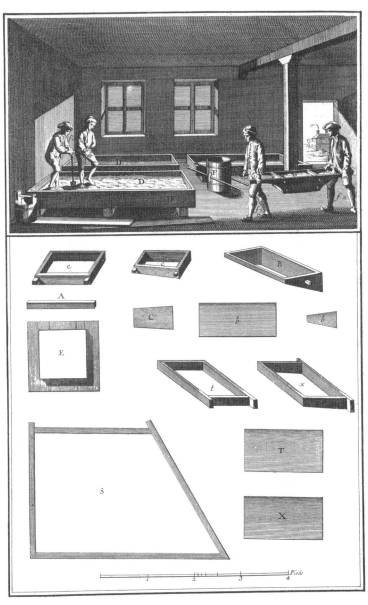

Glaces, *Marchoir ou on prepare la Terre*.

유리 주조

점토 반죽 및 관련 장비

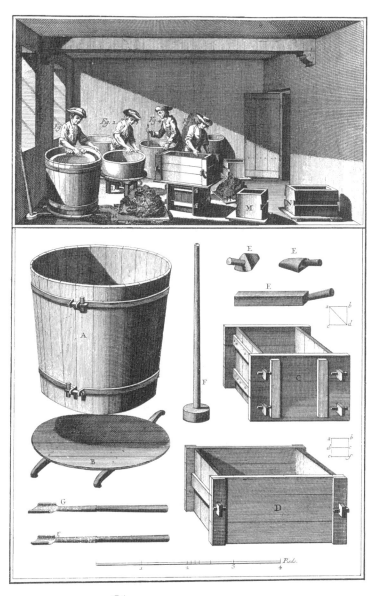

Glaces. Atelier des Mouleurs.

유리 주조

도가니 및 탱크(용융조) 제작, 관련 장비

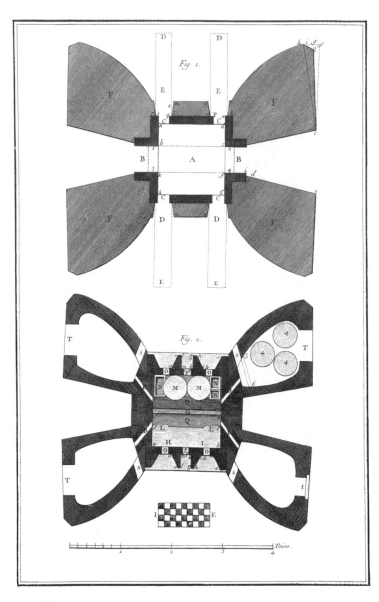

Glaces, *Plans du Fourneau au Rez de Chaussée et à la hauteur des Ouvreaux.*

유리 주조

가마 하부 및 배출구부(작업용 개구부) 기준 평면도

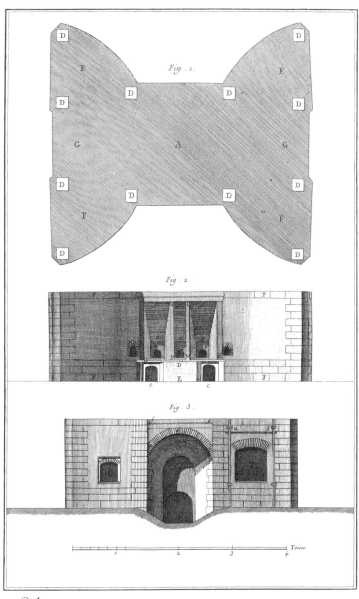

유리 주조

가마 상부 평면도, 배출구부 및 아치형 입구부 입면도

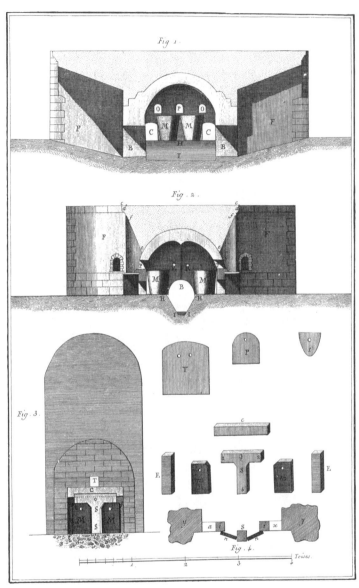

Glaces, Coupes Longitudinale et Transversalle du Fourneau, et développement de la fermeture de la Glaye.

유리 주조

가마 종단면도 및 횡단면도, 입구 잠금장치 상세도

Glaces, *Plan de la Roue.*

유리 주조

장작 건조대 평면도

923

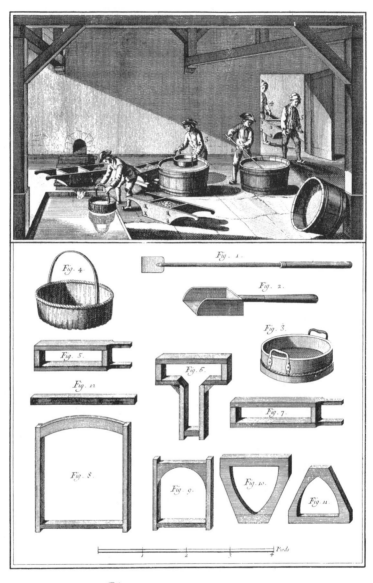

Glaces, Lavage du Sable et Calcin.

유리 주조

모래 및 파유리 세척, 관련 장비

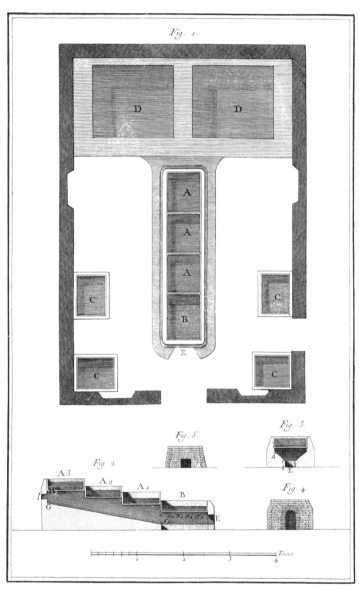

Glaces, Attelier pour extraire le Sel de la Soude.

유리 주조

소다 결정 추출 시설

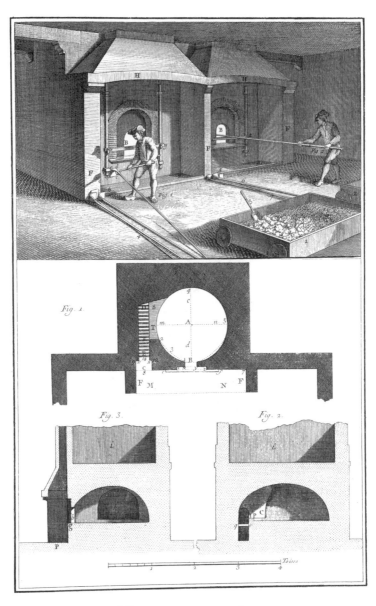

Glaces, Four à Fritte.

유리 주조

혼합한 유리 원료 소성 작업, 소성로 평면도 및 단면도

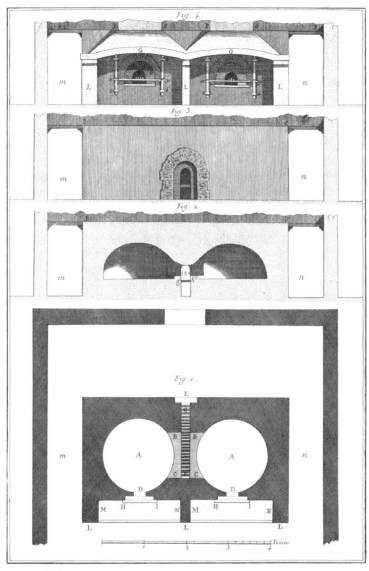

Glaces, Elévations, Coupe et Plan d'un Four à Fritte double.

유리 주조

붙어 있는 두 개의 소성로 입면도, 단면도 및 평면도

927

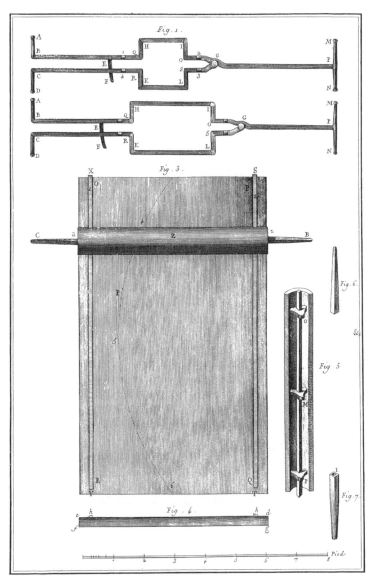

Glaces, Plan des Tenailles et de la Table

유리 주조

집게 및 판반 평면도

Glaces, Développemens du Pied de la Table.

유리 주조

판반 하부 상세도, 롤러 받침대

Fig. 1.

Fig. 2.

Fig. 3.

Pieds.

Glaces, *Chariot à Rouleau.*

유리 주조

롤러 운반용 수레

Glaces, *Dévelopement de la Potence et de la Tenaille*.

유리 주조

탱크를 집어서 들어 올리는 장치

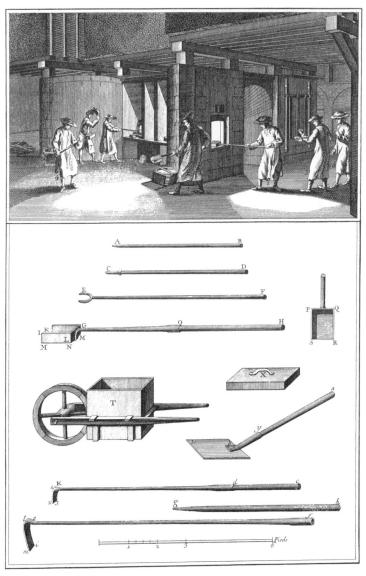

Glaces, *l'Opération d'Enfourner*.

유리 주조

용융로에 원료를 투입하는 작업, 관련 장비

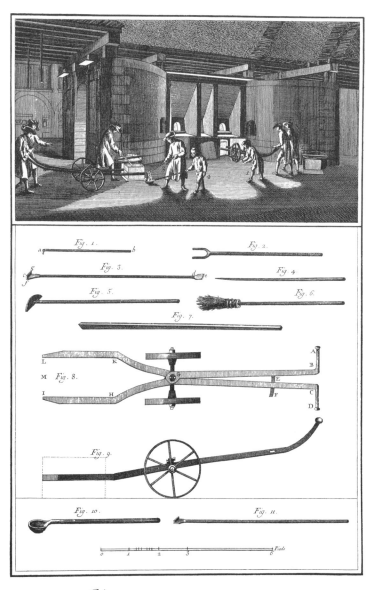

Glaces, l'Opération de Curer les Cuvettes.

유리 주조
비워진 탱크에 남아 있는 유리물을 떠내고 긁어내는 작업, 관련 장비

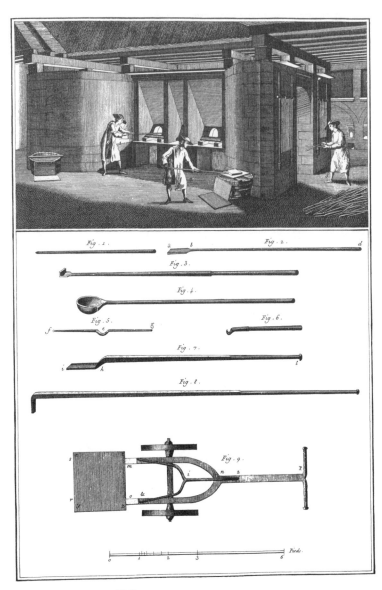

Glaces, l'Opération d'Ecrémer.

유리 주조

유리물 위에 뜬 불순물을 걷어 내는 작업, 관련 장비 및 탱크 운반용 수레

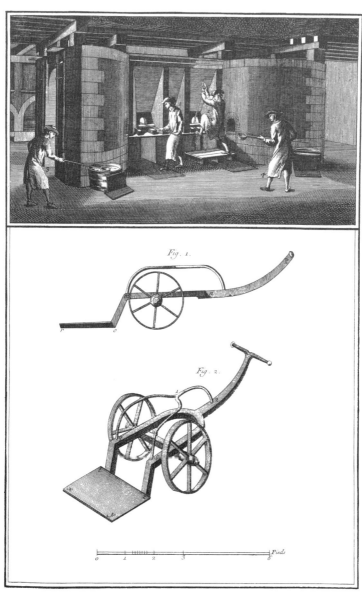

Fig. 1.

Fig. 2.

0 1 2 3 Pieds

Glaces, l'Opération de Trejetter.

유리 주조

도가니의 유리물을 떠내어 탱크에 옮겨 붓는 작업, 탱크 수레

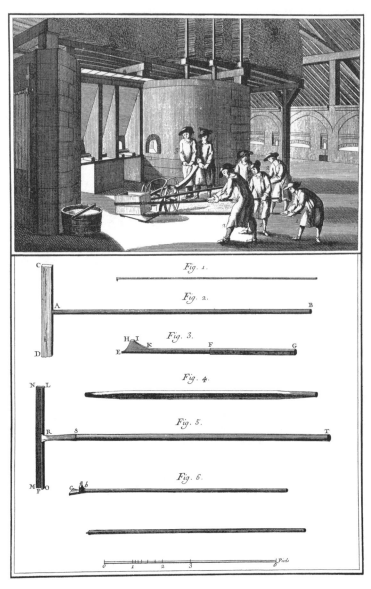

Glaces, l'Opération de Tirer la Cuvette hors du Four.

유리 주조

용융로에서 탱크를 꺼내는 작업, 관련 도구

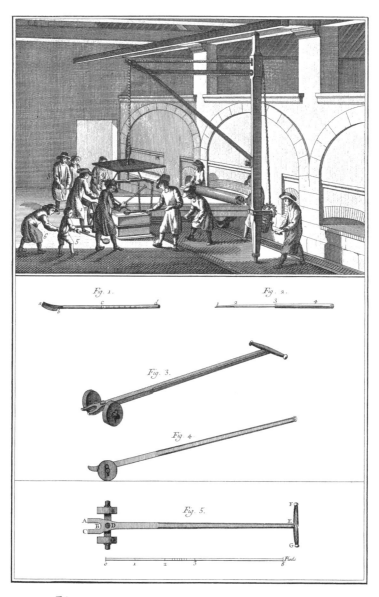

Glaces, l'Opération d'Ecrèmer sur le Chariot à Ferasse.

유리 주조

수레 위에 놓인 탱크에서 불순물을 걷어 내는 작업, 관련 도구

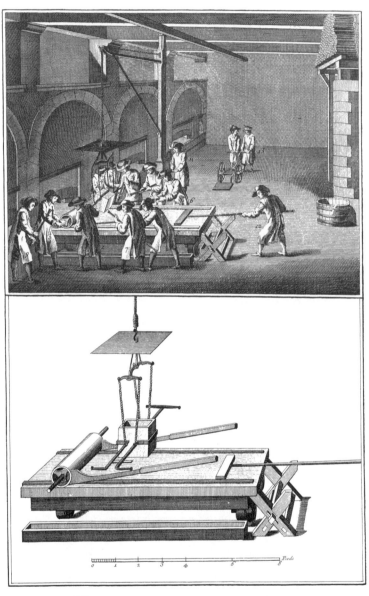

Glaces, l' Opération de Verser et de Rouler.

유리 주조

유리물을 판반에 붓고 롤러로 미는 작업, 관련 장비

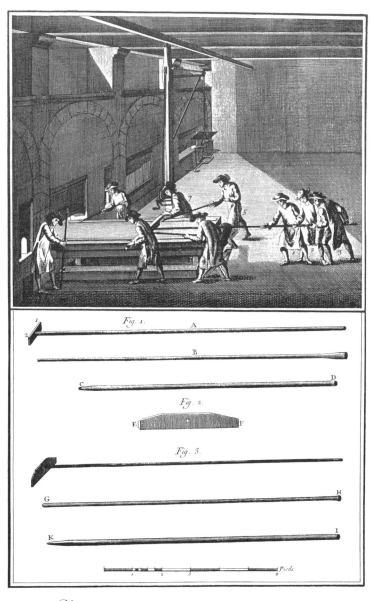

Glaces, l'Opération de Pousser la Glace dans la Carcaise.

유리 주조

유리를 서랭로에 집어넣는 작업, 관련 도구

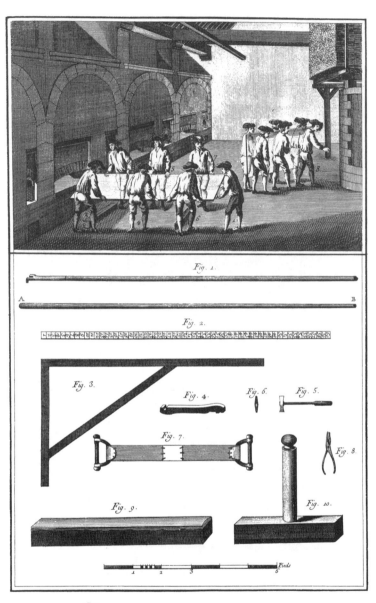

Glaces, l' Opération de sortir les Glaces des Carcaise.

유리 주조

서랭로에서 유리를 꺼내는 작업, 관련 도구

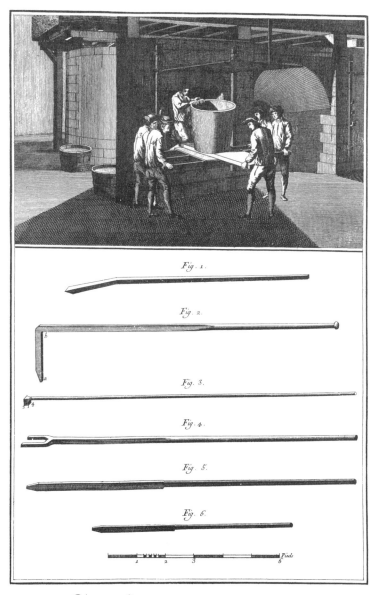

Glaces, l'Opération de mettre un Pot à l'Arche.

유리 주조

도자기 가마에 도가니를 넣는 작업, 관련 도구

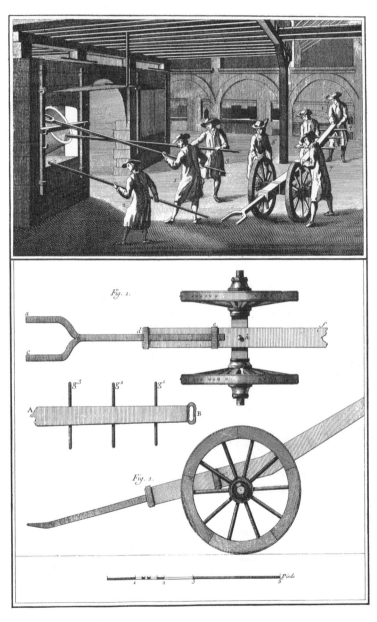

Glaces, *l' Opération de Tirer un Pot de l'Arche*.

유리 주조

구워진 도가니를 꺼내는 작업, 수레

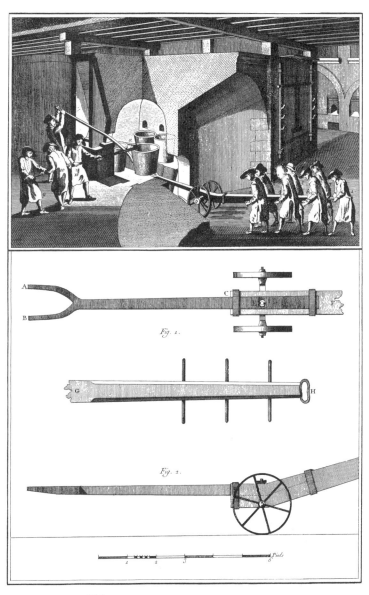

Glaces, l'Opération de mettre un Pot au Four

유리 주조

유리용융로에 도가니를 넣는 작업, 관련 장비

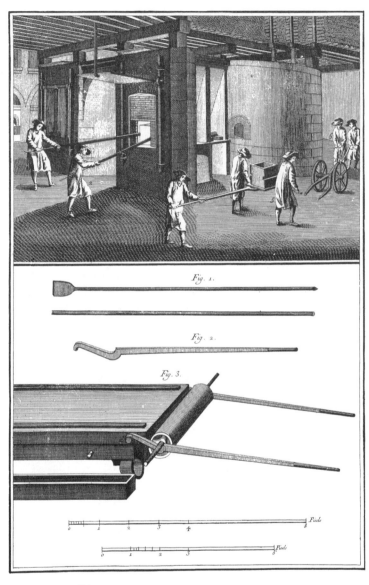

Glaces, l'Opération de tirer une Cuvette de l'Arche.

유리 주조

구워진 탱크를 꺼내고 운반하는 작업, 관련 장비

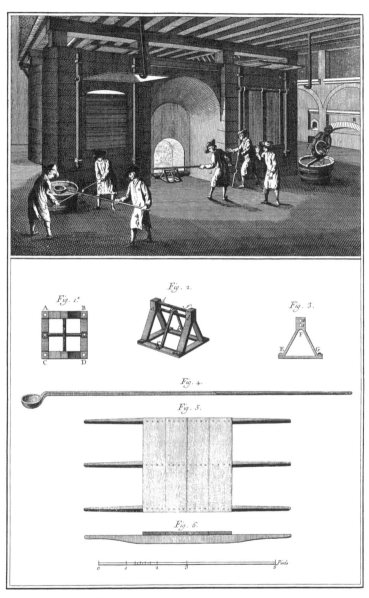

Glaces, *l'Opération de tirer le Picadil.*

유리 주조

용융로 바닥에 고인 유리물을 떠내는 작업, 관련 장비

945

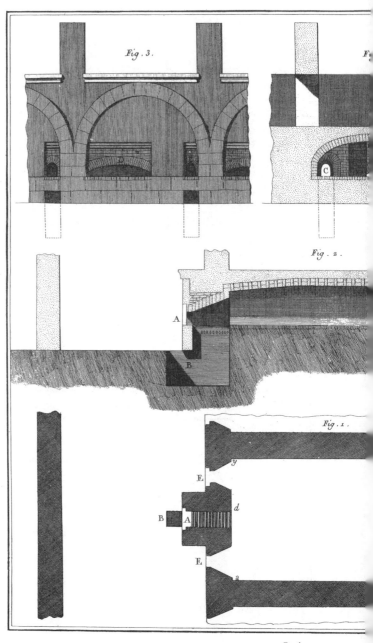

유리 주조

서랭로 평면도, 단면도 및 입면도

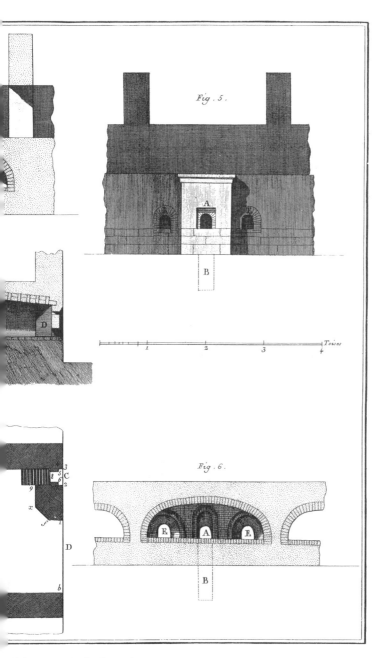

Fig. 5.

A

B

Toises
1 2 3 4

Fig. 6.

E A E

B

Elévation de la Carcaise.

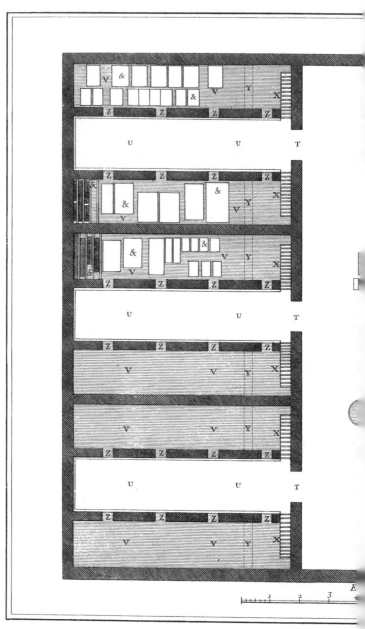

유리 불기

작업장 평면도

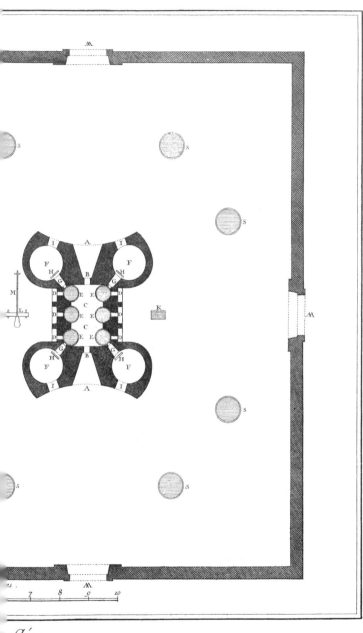

flées,
Jalle .

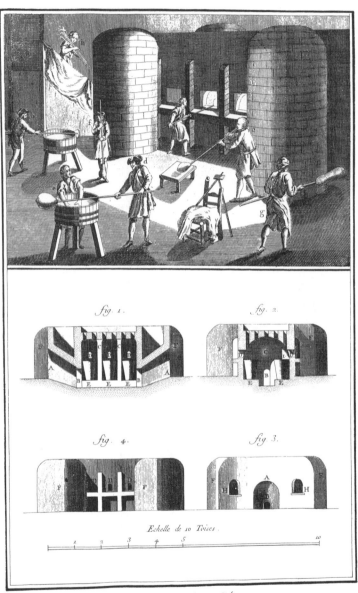

Glaces Souflées,
Fourneaux.

유리 불기
작업장 내부, 가마 단면도 및 입면도

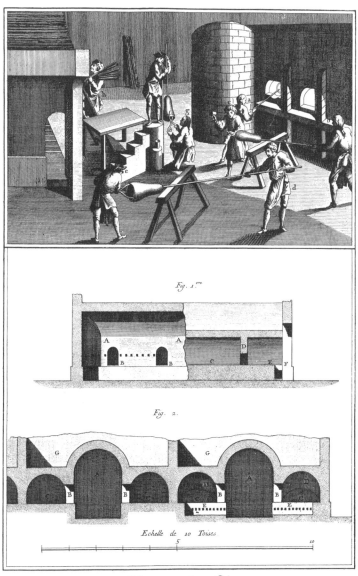

Fig. 1.^{ere}

Fig. 2.

Echelle de 10 Toises.

Glaces Souflées.
Fours à Recuire.

유리 불기

작업장 내부, 서랭로 단면도

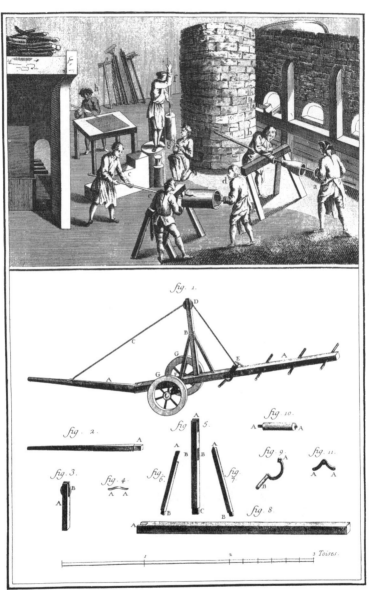

Glaces Souflées,
Levier.

유리 불기

작업장 내부, 바퀴 달린 지렛대

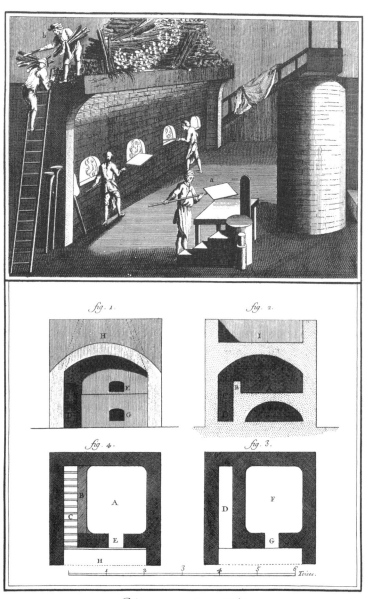

Glaces Soufllées,
Carcaise.

유리 불기

서랭 작업, 서랭로 입면도와 단면도 및 평면도

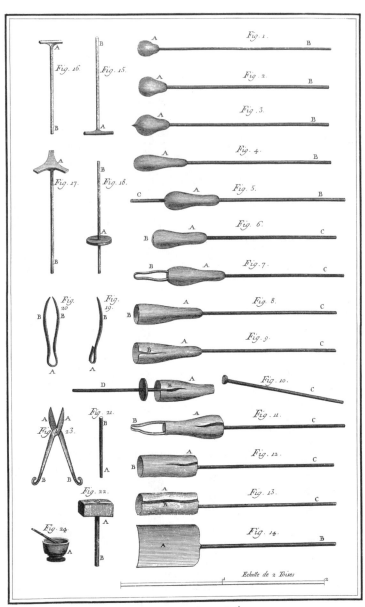

Glaces Soufleés,
Opérations progressives et Outils.

유리 불기

유리 불기로 판유리를 만드는 작업의 각 단계 및 도구

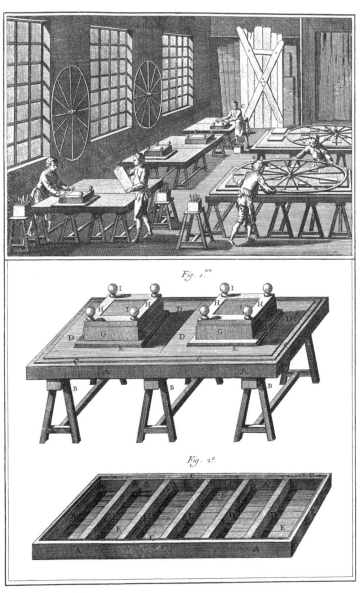

Glaces, Le dresser au Moilonnage.

유리 연마

유리 표면을 반듯하게 다듬는 작업, 관련 장비

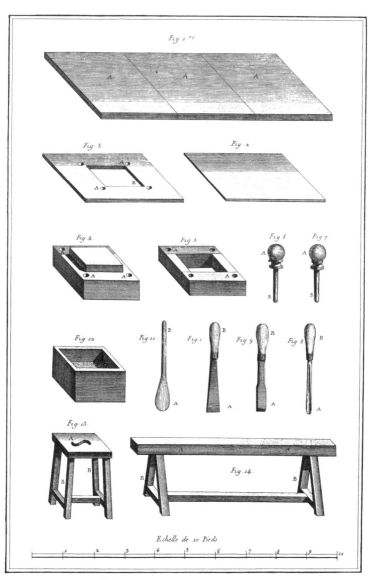

Fig. 1.re

Fig. 3 Fig. 2

Fig. 4 Fig. 5 Fig. 6 Fig. 7

Fig. 12 Fig. 11 Fig. 1 Fig. 9 Fig. 8

Fig. 13 Fig. 14

Echelle de 10 Pieds

Glaces, le dresser au moilonnage.

유리 연마

유리 표면을 다듬는 데 사용하는 도구 및 장비

957

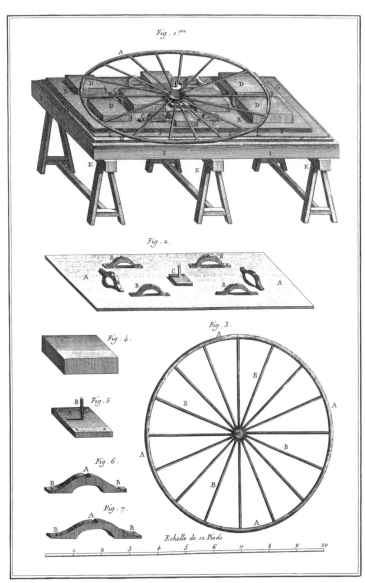

Fig. 1.ere

Fig. 2.

Fig. 4.

Fig. 5.

Fig. 3.

Fig. 6.

Fig. 7.

Echelle de 10 Pieds

Glaces, le dresser au Banc de Roüe.

유리 연마
유리 표면을 다듬는 데 사용하는 바퀴형 장비와 작업대

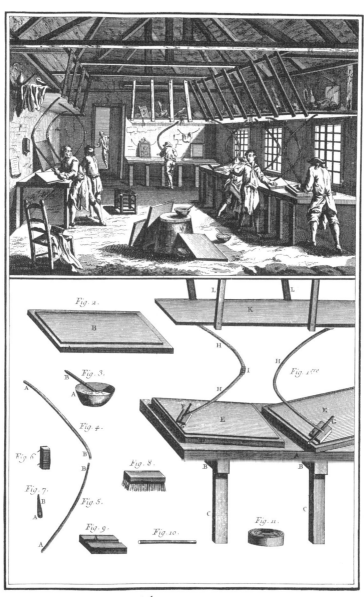

Glaces, Le Poli.

유리 연마

광택 내기, 관련 장비

Glaces, Plan du Rez de Chaussée de

유리 연마

마드리드 근방 산일데폰소의 유리 공장에 설치된 연마기 하부 평면도

à polir les Glaces, Etablie à S.ᵗ Idelfonse.

Glaces, Coupe et Elévation de la Machine à

유리 연마

수로를 따라 자른 연마기 단면도 및 입면도

es prise selon la longueur du Courssier.

Glaces, *Coupe et Elévation de la Machine*

유리 연마

큰 수차의 축과 평행하게 자른 연마기 단면도 및 입면도

Glaces, prise parallelement à l'Arbre de la Grande Roue .

유리 연마

산일데폰소 유리 공장의 연마기 사시도

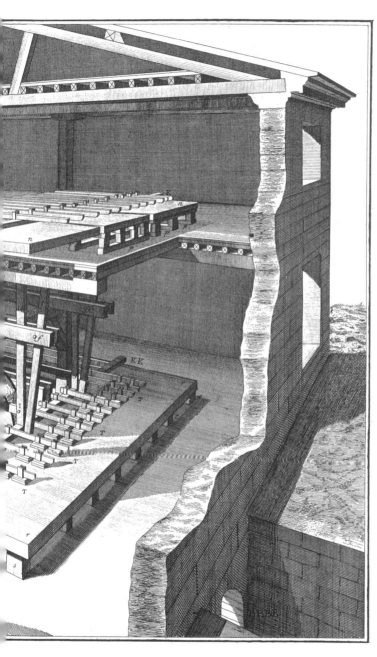

polir les Glaces, Etablie à S.ᵗ Idelfonse.

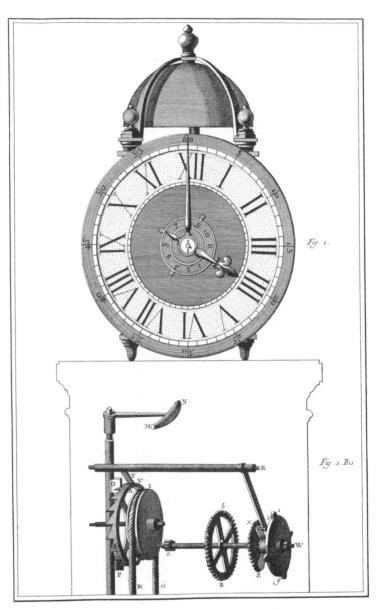

Fig. 1.

Fig. 1. Bis

Horlogerie Reveil à Poids.

시계 제조, 1부

분동이 달린 자명종, 주요 부품

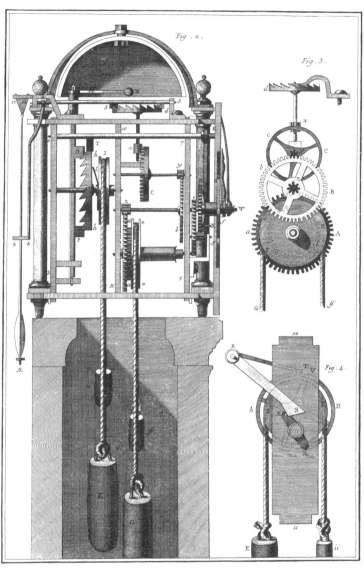

Horlogerie, Reveil a Poids.

시계 제조, 1부

분동 자명종 단면도 및 상세도

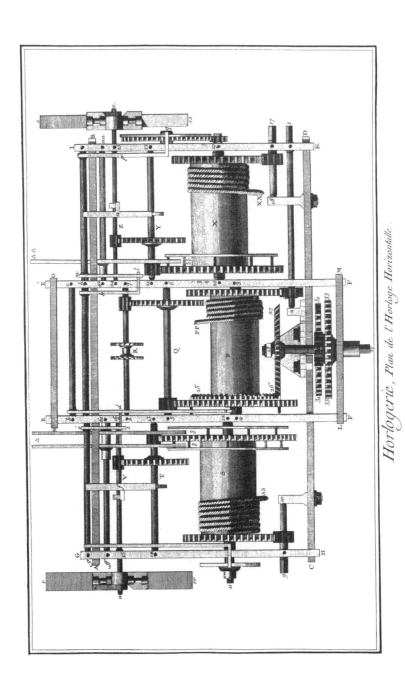

Horlogerie, Plan de l'Horloge Horizontalle.

시계 제조, 1부

매시 정각 및 15분마다 타종하는 수평 시계 평면도

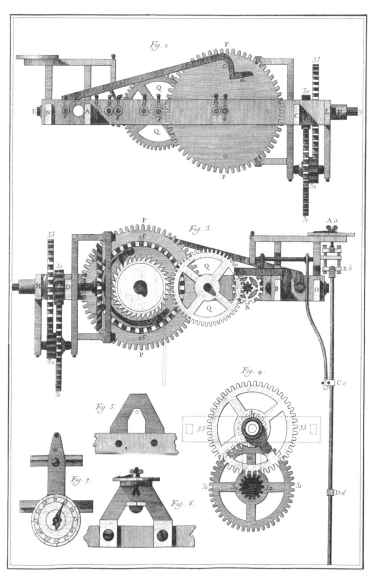

Fig. 2.

Fig. 3.

Fig. 4.

Fig. 5.

Fig. 7.

Fig. 6.

Horlogerie, Profils du Mouvement de l'Horloge Horizontalle.

시계 제조, 1부

수평 시계 무브먼트 상세도

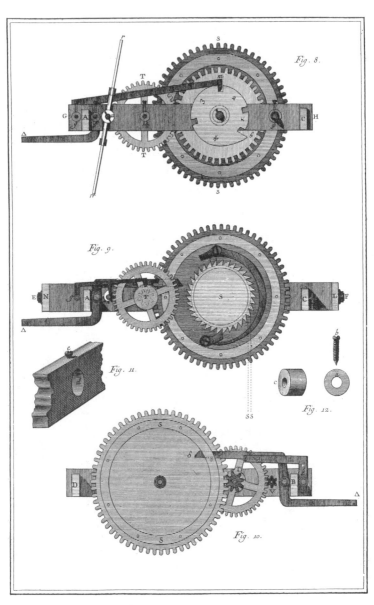

Horlogerie, Horloge Horizontalle, Sonnerie des Quarts.

시계 제조, 1부

수평 시계의 15분 간격 타종 장치

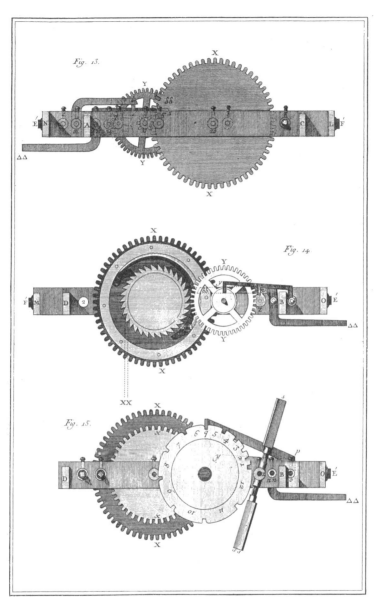

Horlogerie, Sonnerie des Heures de l'Horloge Horizontalle.

시계 제조, 1부

수평 시계의 1시간 간격 타종 장치

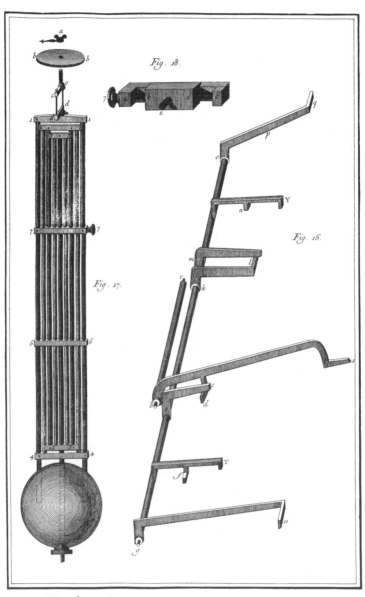

Horlogerie, *Developpemens du Pendule et des Detentes.*
de l'Horloge Horizontalle.

시계 제조, 1부

수평 시계의 진자와 타종 레버 및 기타 부품

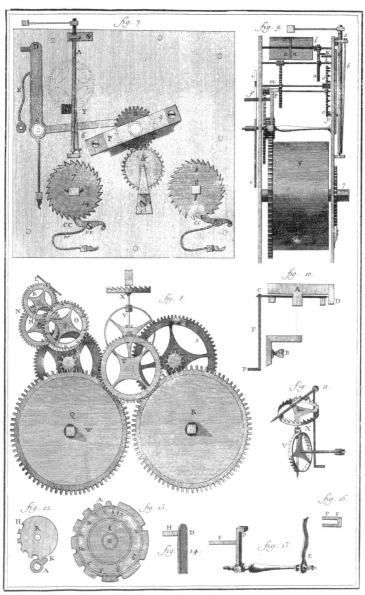

fig. 7.

fig. 9.

fig. 8.

fig. 10.

fig. 11.

fig. 12.

fig. 13.

fig. 14.

fig. 15.

fig. 16.

Horlogerie,
Pendule à Ressort.

시계 제조, 1부

태엽 진자시계의 주요 부품

975

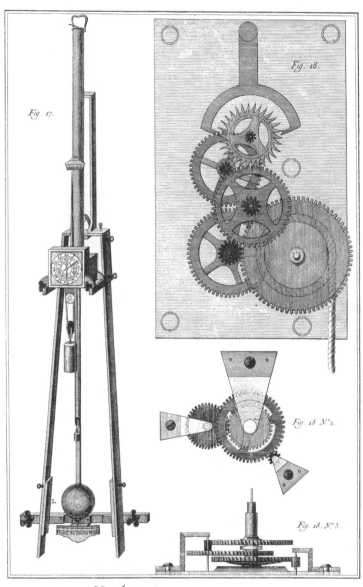

Horlogerie, Pendule à Secondes.

시계 제조, 1부

초를 측정하는 진자시계 사시도 및 상세도

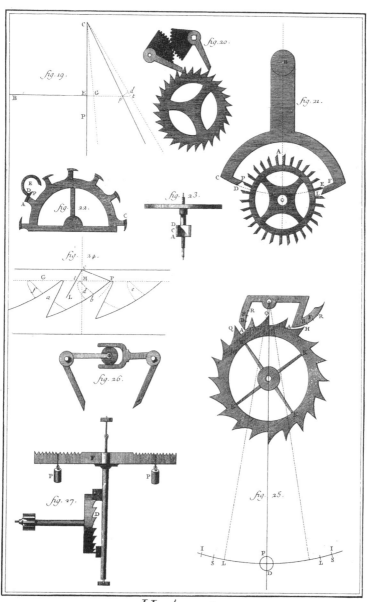

Horlogerie,
Differens Échappemens.

시계 제조, 1부

다양한 탈진기

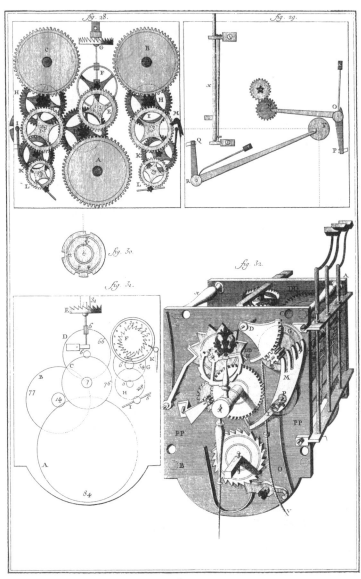

Horlogerie,
Pendule à Quarts et Répétition ordinaire.

시계 제조, 1부

15분마다 타종하는 진자시계, 일반적인 반복 타종 시계

시계 제조, 1부

일반적인 반복 타종 시계 분해도

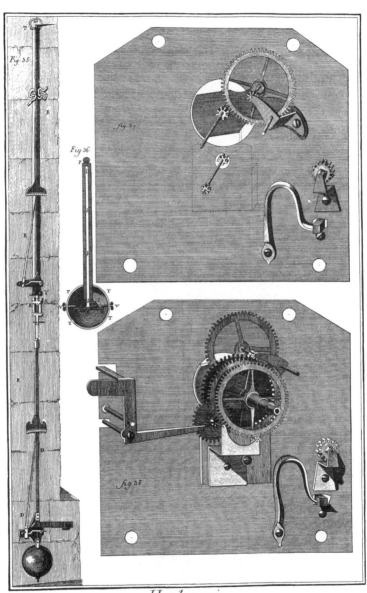

Horlogerie,
Thermomètre et Cadrature d'une Pendule d'Equation de Julien le Roy.

시계 제조, 1부

쥘리앵 르 루아가 설계한 균시차 진자시계의 온도 보정 진자 및 이면 장치

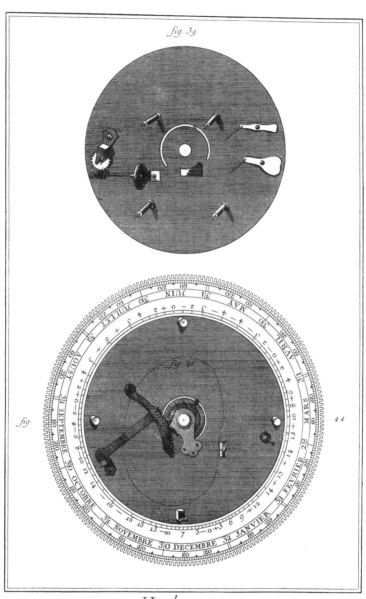

Horlogerie,
Cadrature de la Pendule d'Equation de Julien le Roy.

시계 제조, 1부

쥘리앵 르 루아가 설계한 균시차 진자시계의 문자판 및 이면 장치

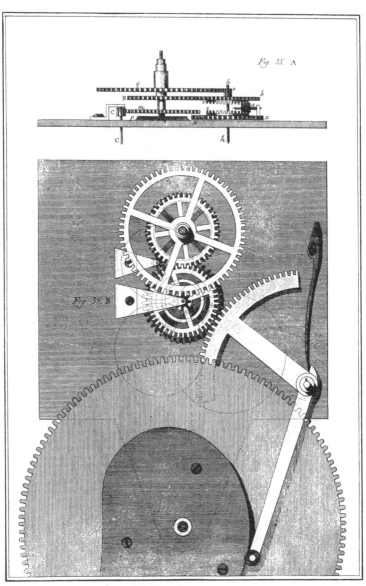

Fig. 35. A

Fig. 35. B

Horlogerie,
Equation de Dauthuu.

시계 제조, 1부
도티오의 균시차 시계

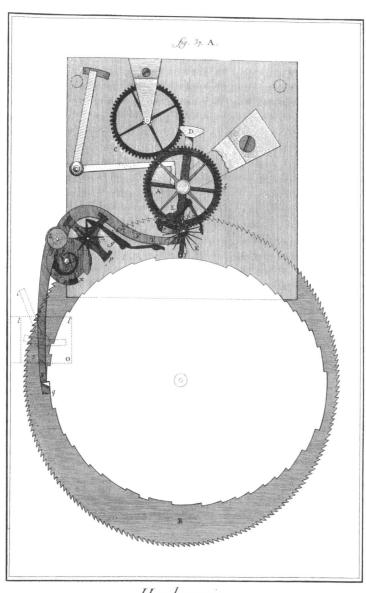

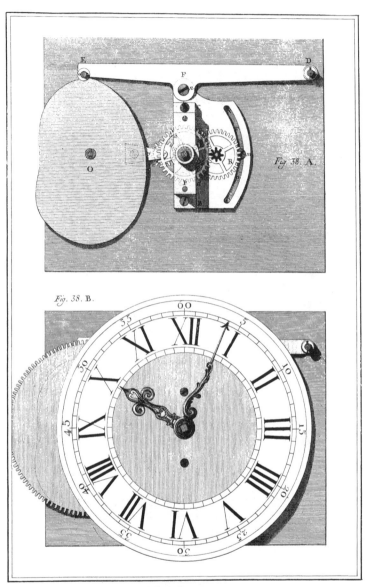

Fig. 38. A.

Fig. 38. B.

Horlogerie
Pendule a Equation du Sieur Rivaz

시계 제조, 1부

리바의 균시차 진자시계

Horlogerie,
Montre à Équation et Cadrature du Sieur Rivas.

시계 제조, 1부

리바가 설계한 균시차 회중시계의 문자판 및 이면 장치

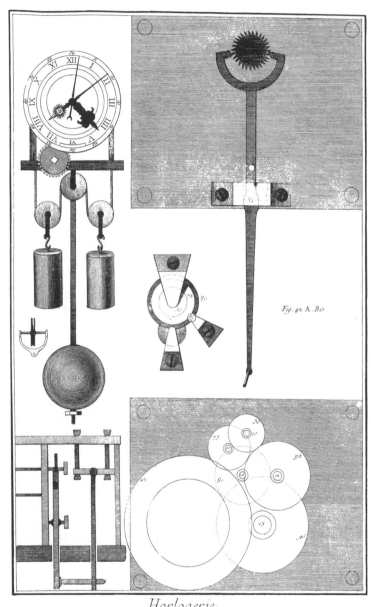

Horlogerie,

Pendule à Équation et à Secondes Concentriques marquant les Années communes et Bisextilles, les mois et Quantièmes des mois

시계 제조, 1부

초침이 있고 평년, 윤년, 월일 및 균시차를 표시하는 진자시계

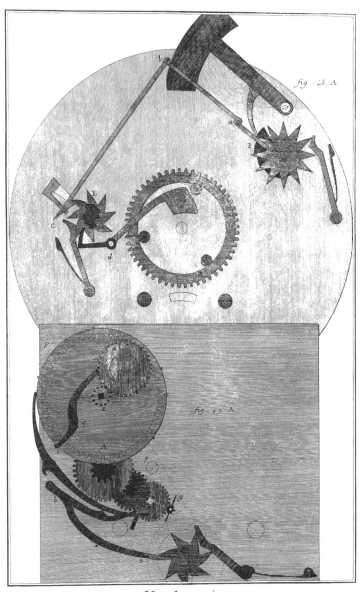

Horlogerie,
Pendule d'Equation du Sieur Amirauld

시계 제조, 1부
아미로의 균시차 진자시계

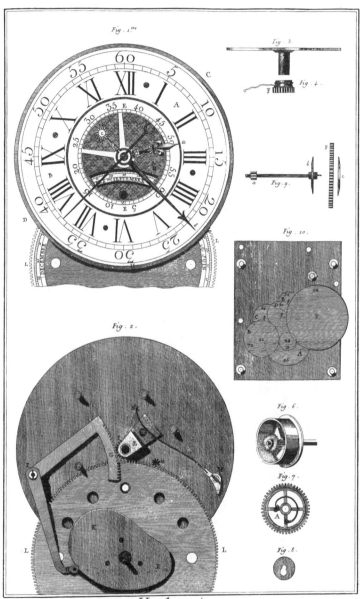

Horlogerie,
Pendule d'Equation à Cadran Mobile.

시계 제조, 1부

문자판이 돌아가는 균시차 진자시계

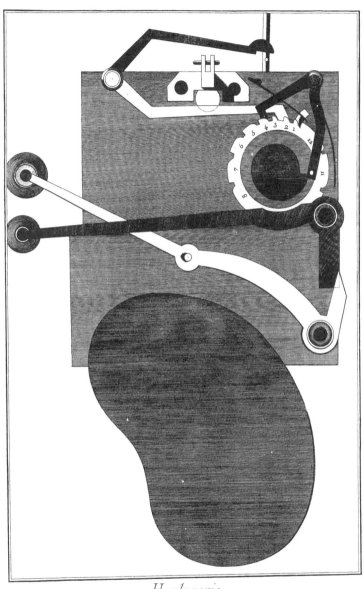

Horlogerie
Pendule d'Equation de le Bon.

시계 제조, 1부

르 봉의 균시차 진자시계

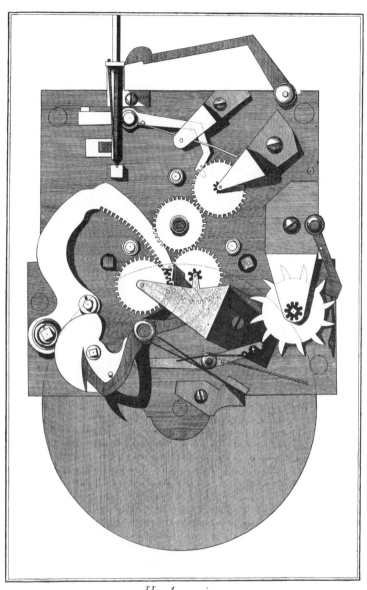

Horlogerie,
Pendule d'Equation de le Bon.

시계 제조, 1부
르 봉의 균시차 진자시계

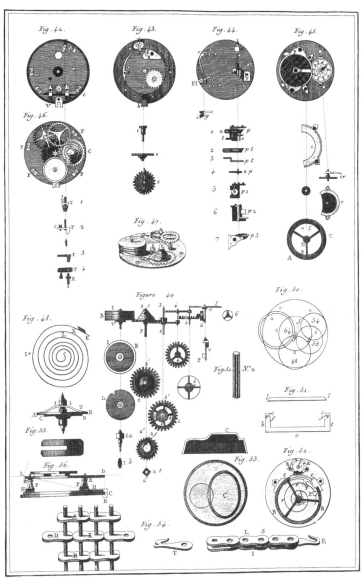

Horlogerie, Montre ordinaire et ses Développemens.

시계 제조, 1부

일반 회중시계 분해도

Horlogerie,
Montre à Roue de Rencontre.

시계 제조, 1부

평형 바퀴를 장착한 회중시계

Horlogerie, Montre à Roue de rencontre et développemens de plusieurs de ses Parties

시계 제조, 1부

평형 바퀴를 장착한 회중시계 분해도

Horlogerie,

Montre à Réveil et Montre à Equation, à Secondes Concentriques, marquant les Mois et leurs Quantiemes.

시계 제조, 1부

자명종 회중시계, 초침이 있으며 월일 및 균시차를 표시하는 회중시계

Horlogerie, Montre à Répétition à Echapement à Cilindre.

시계 제조, 1부

실린더 탈진기를 장착한 반복 타종 회중시계

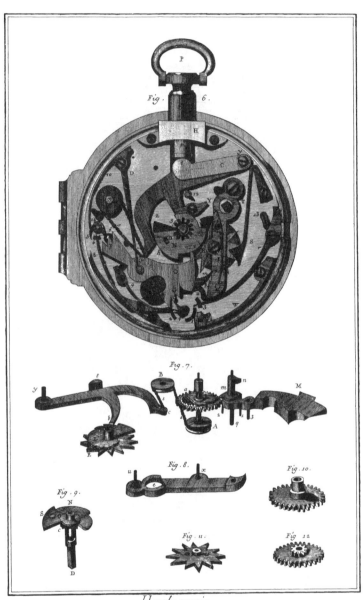

Horlogerie,
Cadrature de la Montre à Répétition.

시계 제조, 1부

반복 타종 회중시계의 이면 장치

시계 제조, 1부

초침과 반복 타종 기능이 있는 균시차 회중시계 및 기타 시계

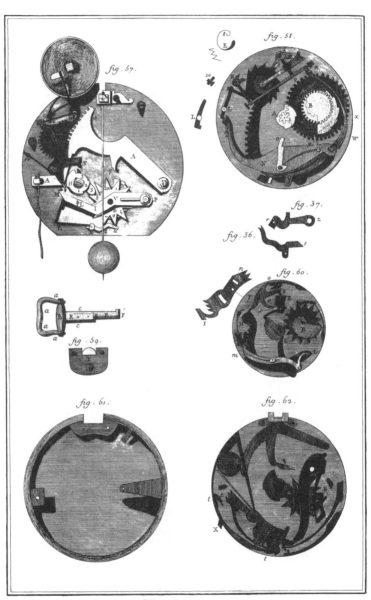

Horlogerie,
Différentes Répétitions.

시계 제조, 1부

다양한 반복 타종 시계

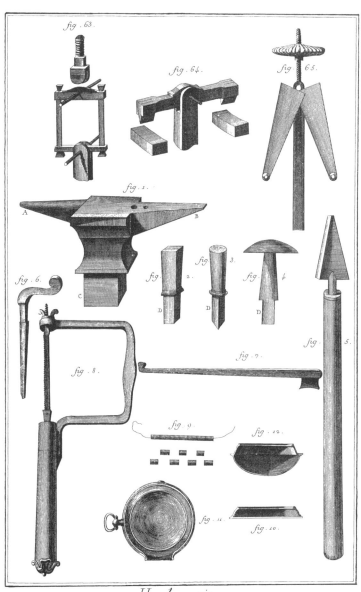

Horlogerie,
Suspensions et différens Outils.

시계 제조, 1부

진자를 매다는 장치, 다양한 시계 제작 도구

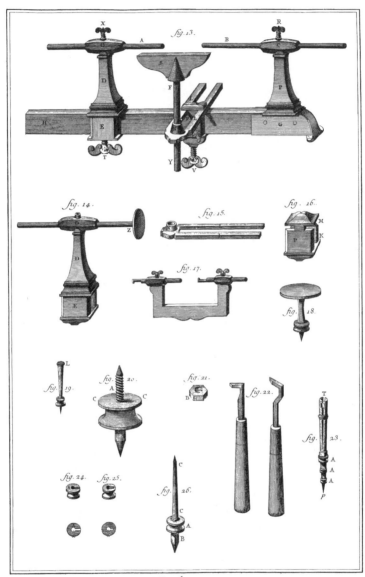

Horlogerie,
Tour d'Horloger et différens Outils

시계 제조, 1부

시계 세공용 선반(旋盤) 및 다양한 도구

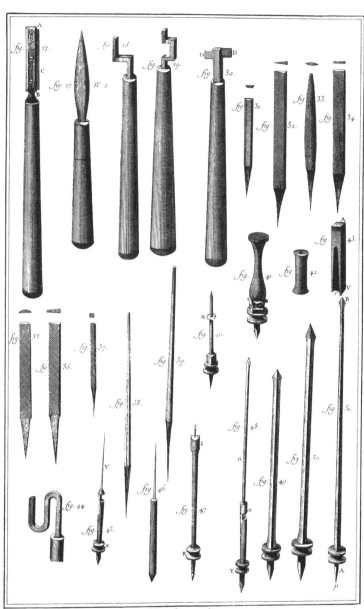

Horlogerie,
Différens Outils d'Horlogerie.

시계 제조, 1부

다양한 도구

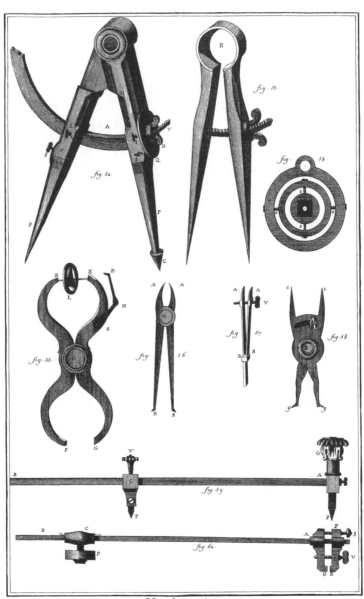

Horlogerie,
Différens Outils d'Horlogerie.

시계 제조, 1부

다양한 도구

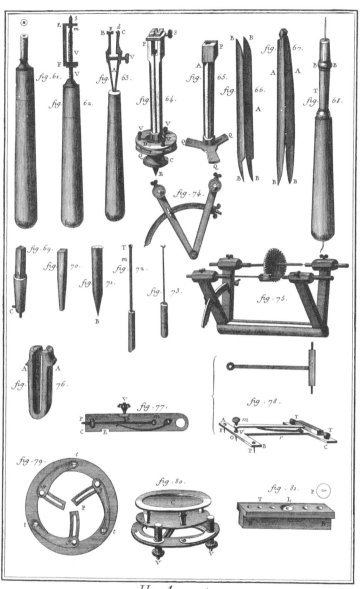

Horlogerie,
Différens Outils d'Horlogerie.

시계 제조, 1부

다양한 도구

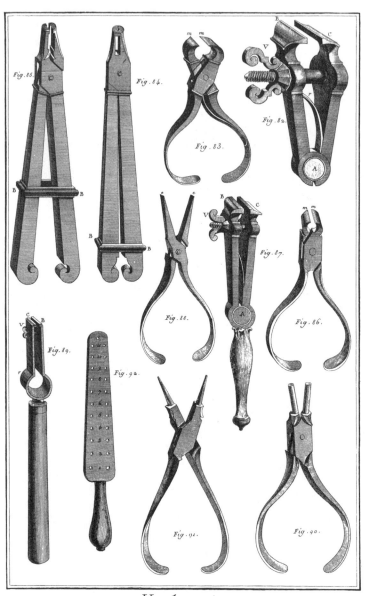

Horlogerie.

Différens Outils d'Horlogerie.

시계 제조, 1부

다양한 도구

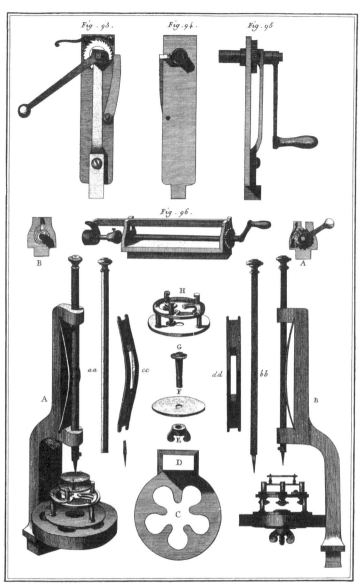

Horlogerie,

Machines pour remonter les Ressorts de Montres et de Pendules et Outil pour mettre les Roues de Montres droites en Cage.

시계 제조, 1부

시계태엽 감는 기구, 톱니바퀴를 케이스 안에 똑바로 장착하기 위한 장비

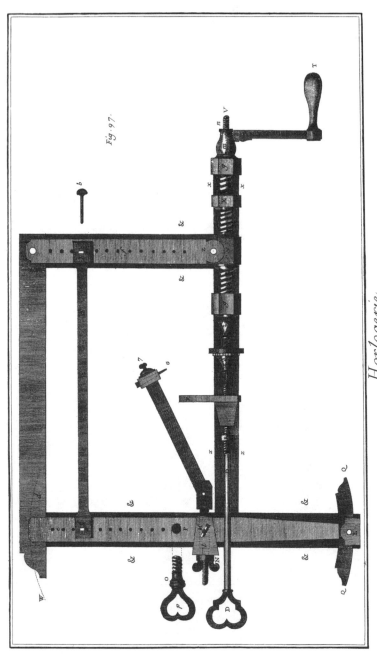

Horlogerie,
Machine pour Tailler les Fusées par le S.ᵉ Regnault de Chaalons.

Fig. 97.

시계 제조, 1부

르뇨 드 샬롱이 설계한 퓨지(원뿔도르래) 절삭기

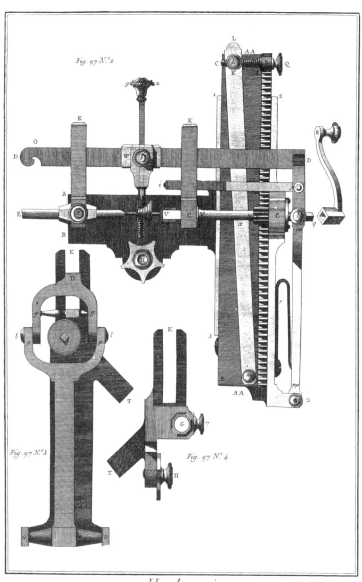

Fig. 97 N.º 2

Fig. 97 N.º 3

Fig. 97 N.º 4

Horlogerie,
Machine pour Tailler les Fusées par le Sieur le Lievre.

시계 제조, 1부

르 리에브르가 설계한 퓨지 절삭기

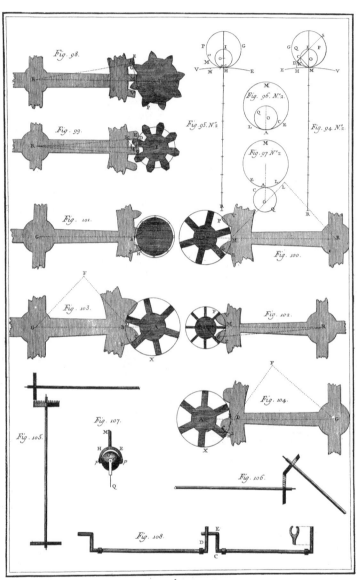

Horlogerie
Démonstrations des Engrenages &c.

시계 제조, 1부

다양한 톱니바퀴 맞물림의 예

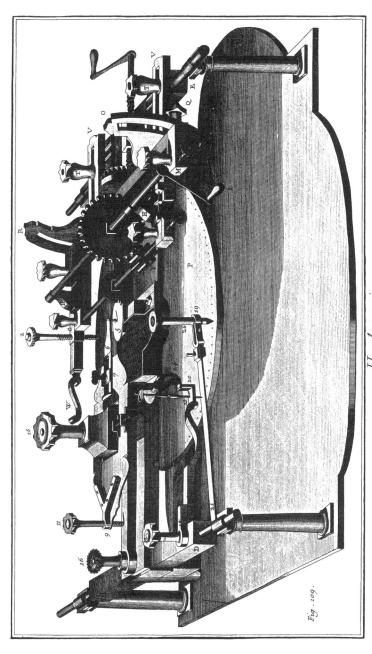

시계 제조, 1부
설리의 톱니바퀴 절삭기 사시도

Horlogerie,
Plan de la Machine de Sulli pour fendre les Roues.

Fig. 110.

시계 제조, 1부
설리의 톱니바퀴 절삭기 평면도

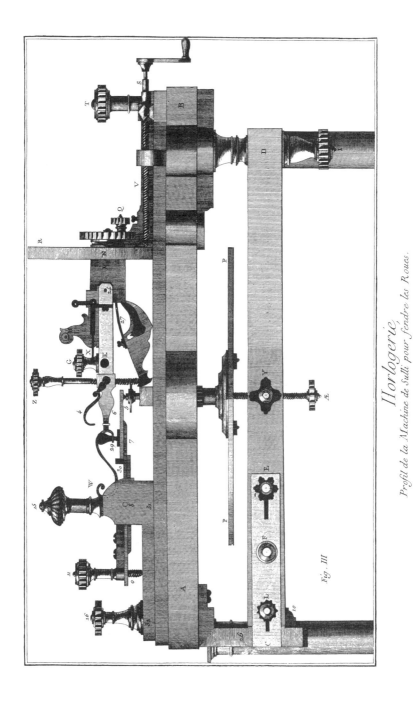

Horlogerie,
Profil de la Machine de Sully pour fendre les Roues.

Fig. III

시계 제조, 1부
설리의 톱니바퀴 절삭기 측면도

Horlogerie,
Développemens de quelques parties de la Machine à fendre de Sully.

시계 제조, 1부

설리의 톱니바퀴 절삭기 상세도

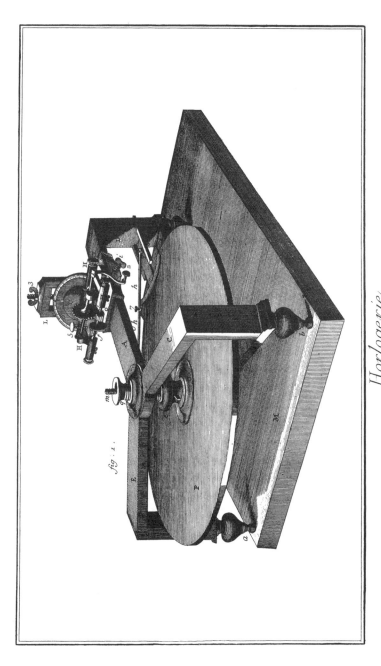

시계 제조, 1부

윌로의 시계 톱니바퀴 절삭기 사시도

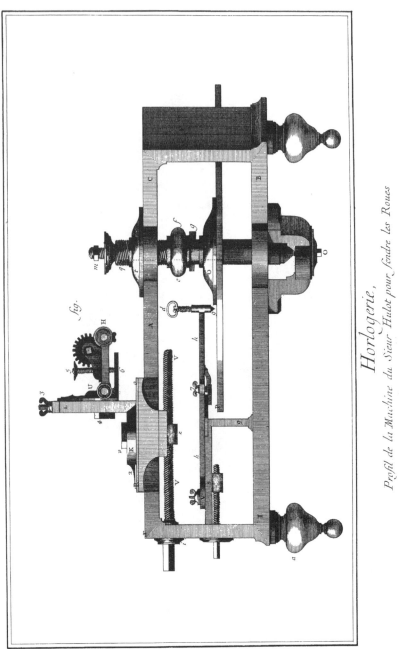

시계 제조, 1부

윌로의 톱니바퀴 절삭기 측면도

1014

Horlogerie.

Développemens de quelques parties de la Machine du Sieur Hulot pour fondre les Roues.

시계 제조, 1부

윌로의 톱니바퀴 절삭기 상세도

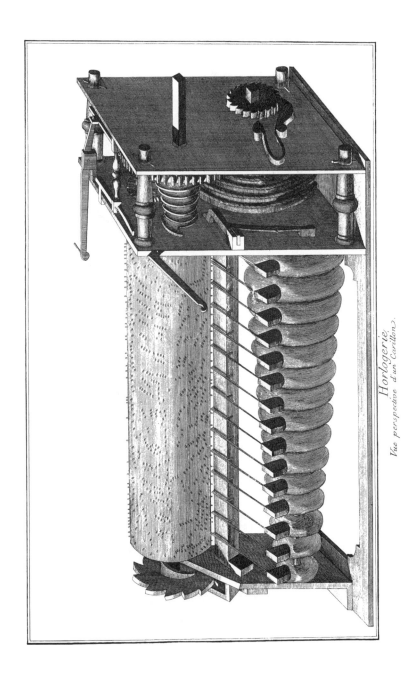

시계 제조, 1부

차임 사시도

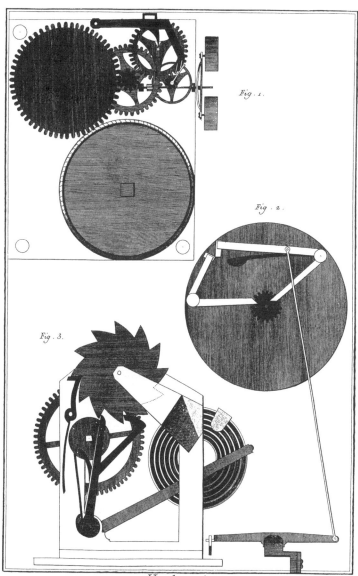

Horlogerie,
Développemens du Rouage et des Dédentes du Carillon.

시계 제조, 1부

톱니바퀴 및 차임 작동 장치 상세도

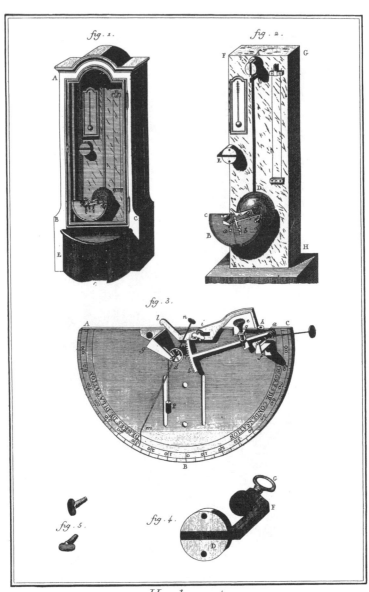

Horlogerie,
Pyrometre pour mesurer l'alongement du Pendule

시계 제조, 1부

진자의 선팽창률을 측정하기 위한 고온계

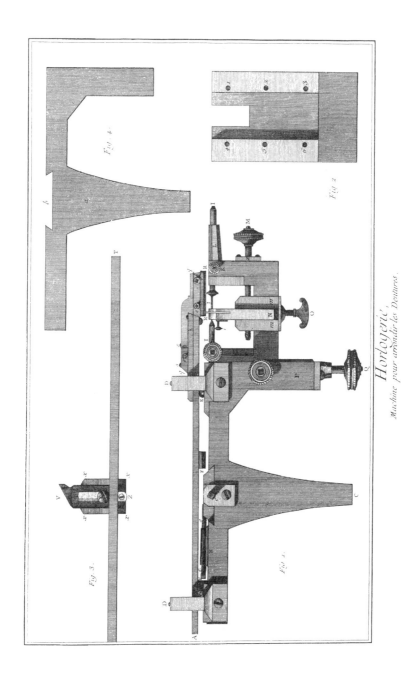

Horlogerie,
Machine pour arrondir les Dentures.

시계 제조, 2부
톱니를 둥글게 다듬는 기계

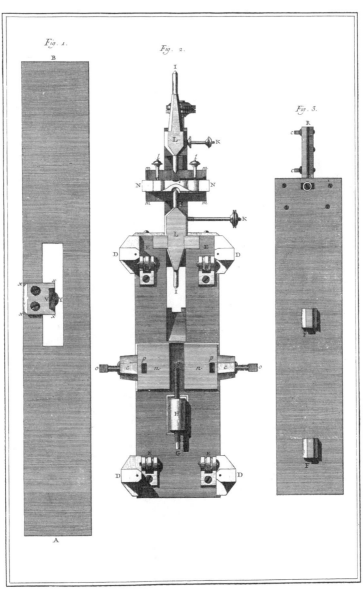

Horlogerie,
Machine pour Arrondir les Dentures.

시계 제조, 2부

톱니 연마기

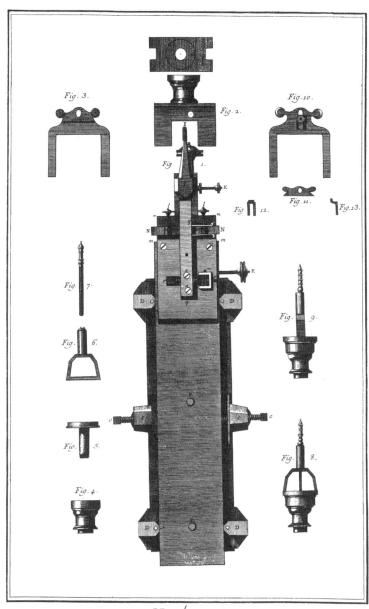

Horlogerie,
Machine pour Arrondir les Dentures

시계 제조, 2부

톱니 연마기

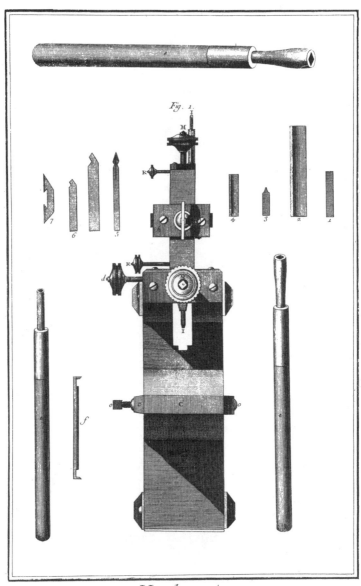

Horlogerie,
Machine pour Arrondir les Dentures.

시계 제조, 2부

톱니 연마기

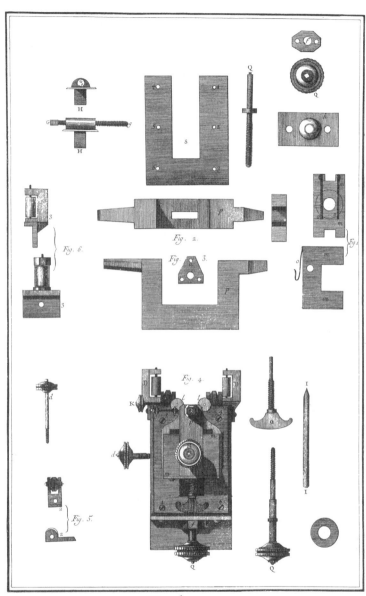

Horlogerie,
Machine pour arrondir les Dentures.

시계 제조, 2부

톱니 연마기

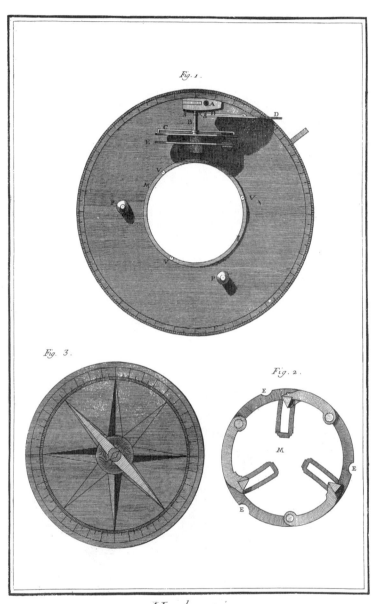

Fig. 1.

Fig. 3.

Fig. 2.

Horlogerie,
Machine pour les Expériences sur le frottement des Pivots.

시계 제조, 2부
회전축의 마찰을 시험하는 기구

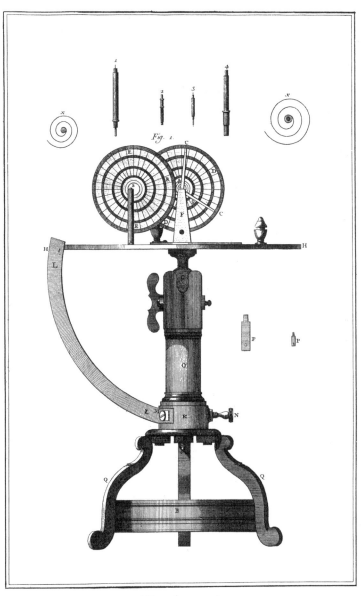

시계 제조, 2부

회전축 마찰 시험기

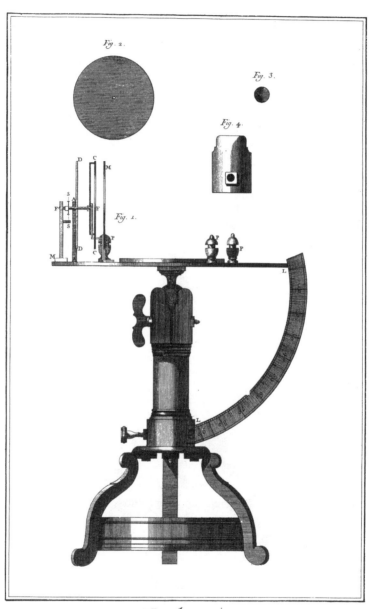

Horlogerie,
Machine pour les Expériences sur le frottement des Pivots.

시계 제조, 2부

회전축 마찰 시험기

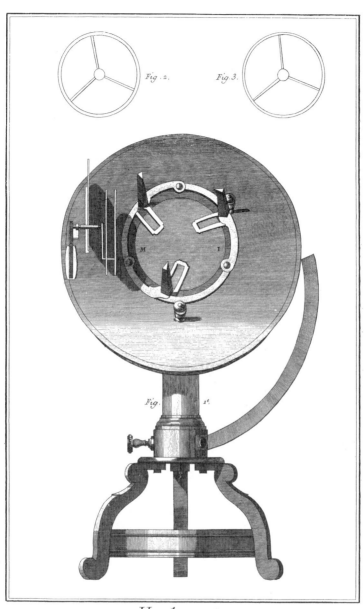

Fig. 2. *Fig. 3.*

Fig. 1ᵉ.

Horlogerie,
Machine pour les Expériences sur le frottement des Pivots.

시계 제조, 2부

회전축 마찰 시험기

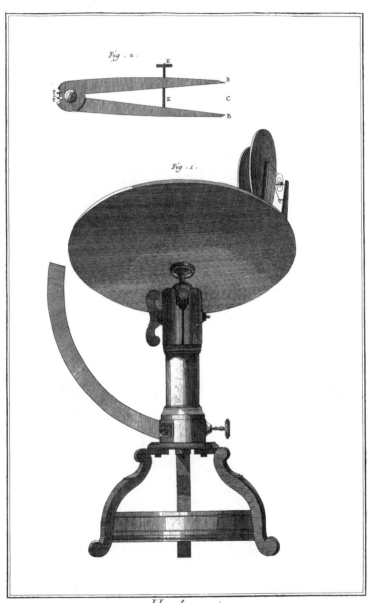

Horlogerie,
Machine pour les Expériences sur le frottement des Pivots.

시계 제조, 2부

회전축 마찰 시험기

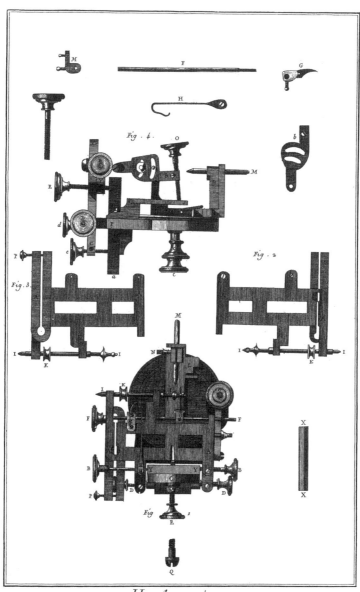

Horlogerie,
Machine pour Egalir les Roues de Rencontre.

시계 제조, 2부

평형 바퀴의 톱니를 고르게 다듬는 기계

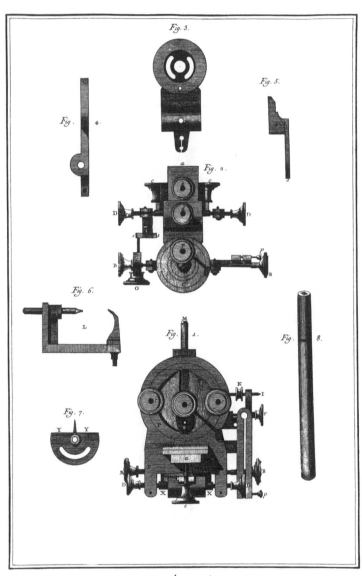

Horlogerie.
Machine pour Egalir les Roues de Rencontre.

시계 제조, 2부

평형 바퀴의 톱니를 고르게 다듬는 기계

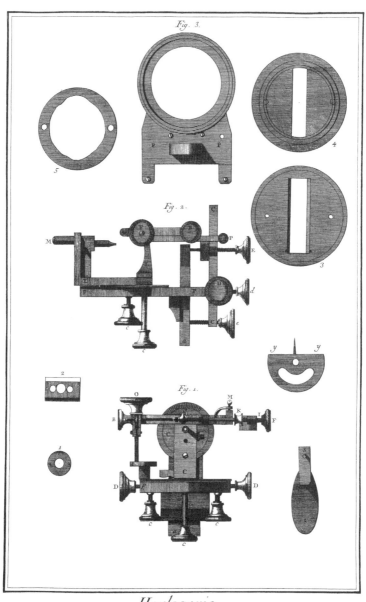

Horlogerie.
Machine pour Egalir les Roues de Rencontre.

시계 제조, 2부

평형 바퀴의 톱니를 고르게 다듬는 기계

과학, 인문, 기술에 관한 도판집
제4권

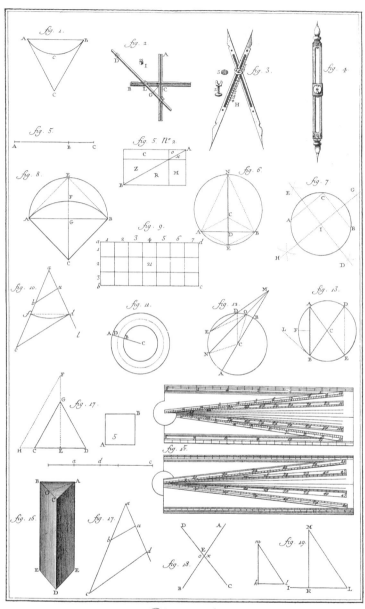

Géométrie

과학과 수학

기하학

Géométrie.

과학과 수학

기하학

Géométrie.

과학과 수학

기하학

Géométrie.

Géométrie

과학과 수학

기하학

Trigonometrie.

Trigonometrie.

과학과 수학

삼각법

Arpentage.

과학과 수학

측량(측지학)

Arpentage.

과학과 수학

측량

1043

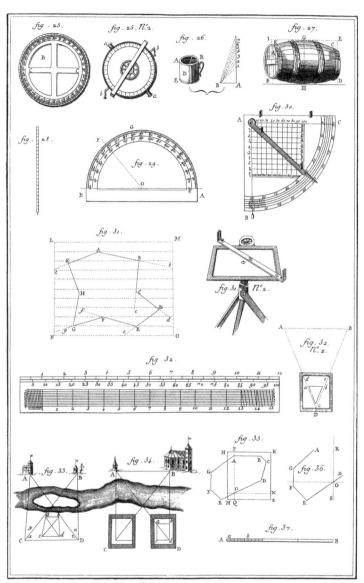

Arpentage.

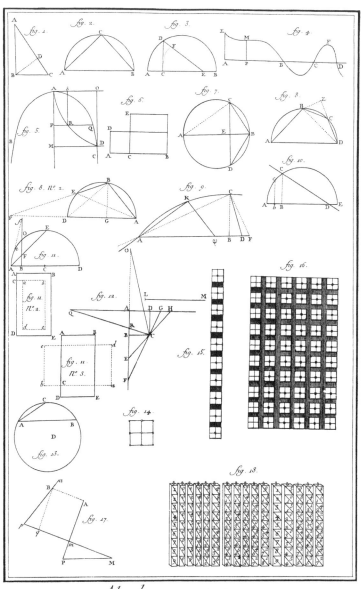

Algebre et *Arithmetique*.

과학과 수학

대수학과 산술

1045

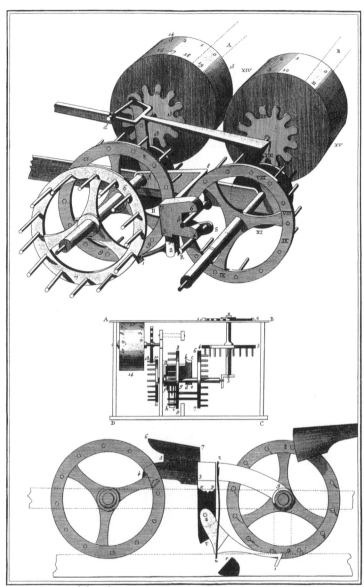

Algebre et *Arithmetique, Machine Arithmetique de Pascal.*

과학과 수학

파스칼의 계산기

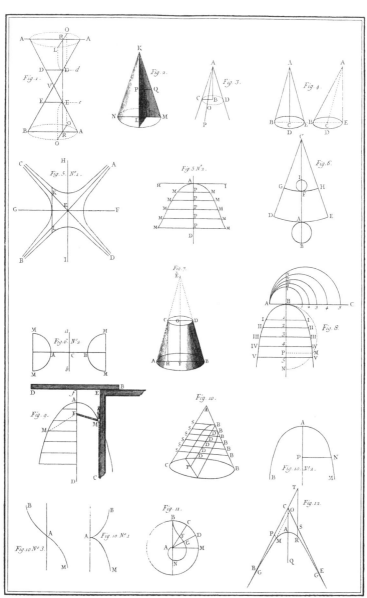

Sections Coniques.

과학과 수학

원뿔곡선

Sections Coniques.

Sections Coniques

Analyse.

Analyse.

과학과 수학

해석학

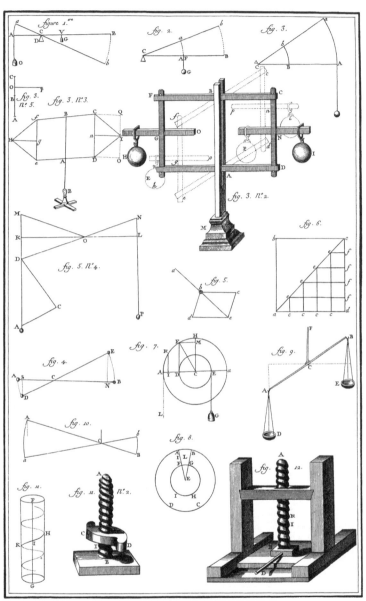

Méchanique.

과학과 수학

역학(기계학)

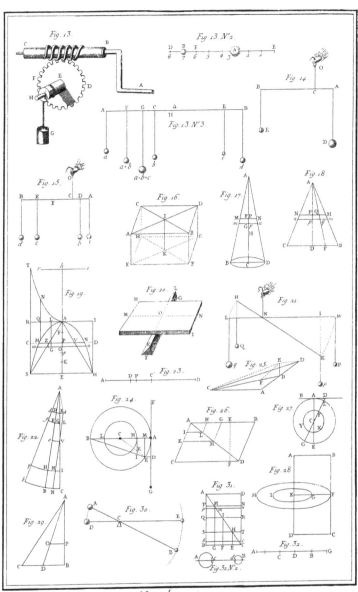

Méchanique.

과학과 수학

역학

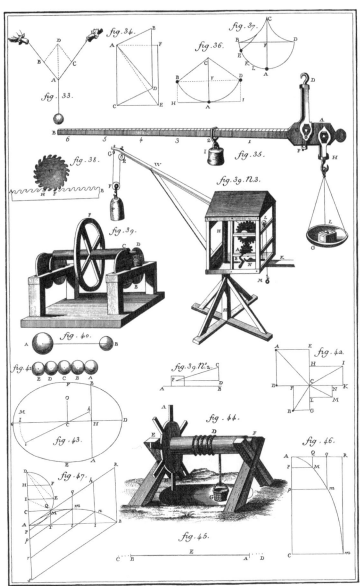

Méchanique.

과학과 수학

역학

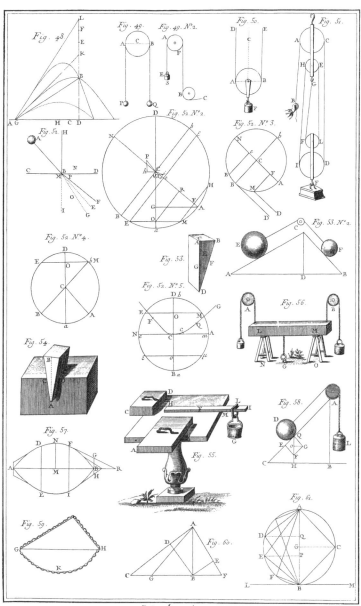

Méchanique.

Mécanique.

과학과 수학

역학

Hydrostatique, Hydrodynamique et Hydraulique.

과학과 수학

정수역학, 동수역학, 수력학(수리학)

Hydrostatique, Hydrodynamique et Hydraulique

과학과 수학

정수역학, 동수역학, 수력학

Hydrostatique, Hydrodynamique et Hydraulique

과학과 수학

정수역학, 동수역학, 수력학

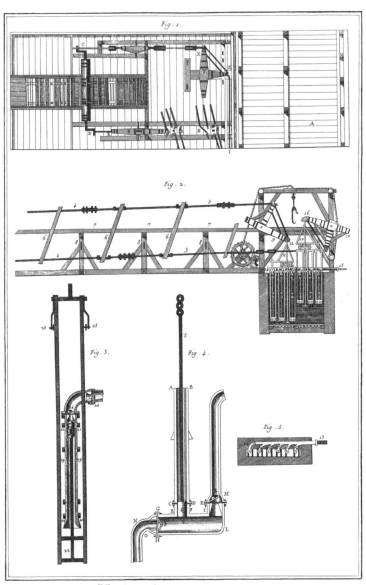

Hydraulique, *Machine de Marli*.

과학과 수학, 수력학
마를리의 수력기계

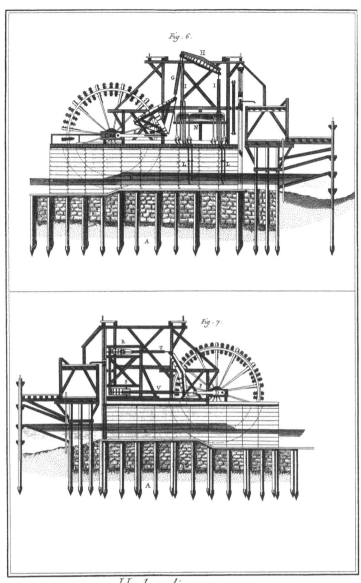

Fig. 6.

Fig. 7.

Hydraulique, *Machine de Marli*.

과학과 수학, 수력학

마를리의 수력기계

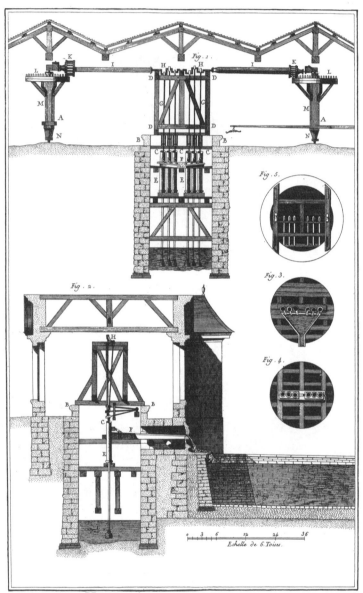

Hydraulique, Pompe du Réservoir de l'égout.

과학과 수학, 수력학

하수장 펌프

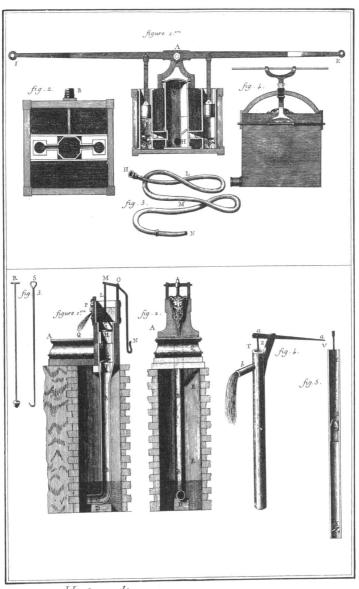

Hydraulique, Pompe pour les Incendies et Pompes à Bras.

과학과 수학, 수력학

소방펌프 및 수동식 펌프

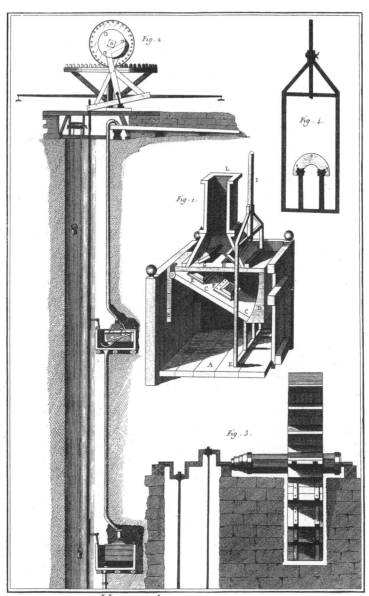

Hydraulique, Machine de M.ͬDupuis.

과학과 수학, 수력학

뒤피가 고안한 광산 양수기

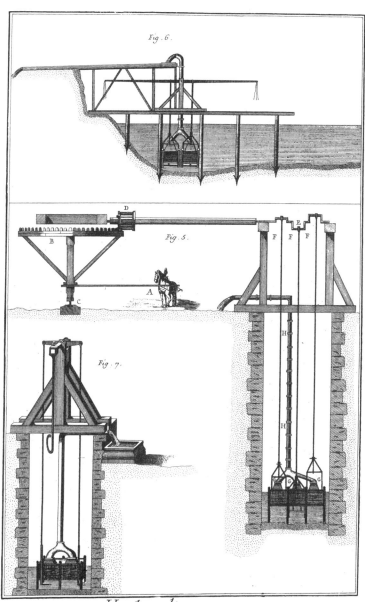

Fig . 6 .

Fig . 5 .

Fig . 7 .

Hydraulique, Machine de M.ʳ Dupuis .

과학과 수학, 수력학
뒤피가 고안한 광산 양수기

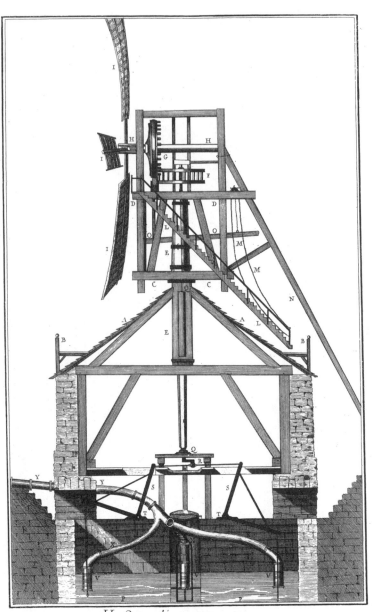

Hydraulique, Moulin à vent de Meudon.

과학과 수학, 수력학

뫼동 성의 풍차

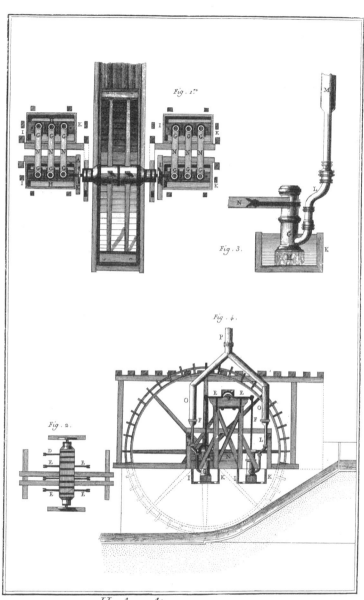

Hydraulique, *Machine de Nymphembourg.*

과학과 수학, 수력학

님펜부르크의 양수기

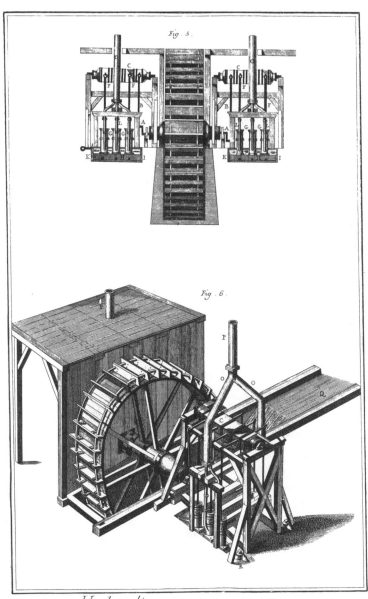

Fig. 5.

Fig. 6.

Hydraulique, Machine de Nymphembourg.

과학과 수학, 수력학

님펜부르크의 양수기

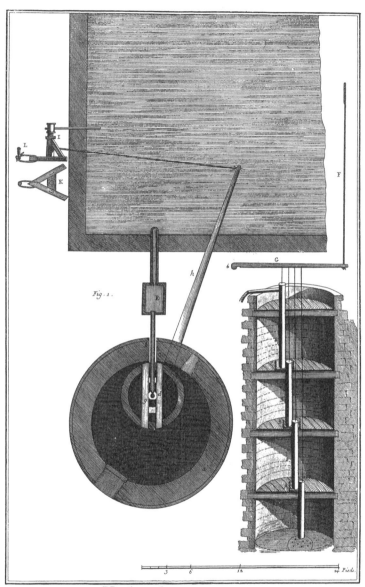

Fig. 1.

Hydraulique, Moulin à Eau.

과학과 수학, 수력학

양수용 풍차

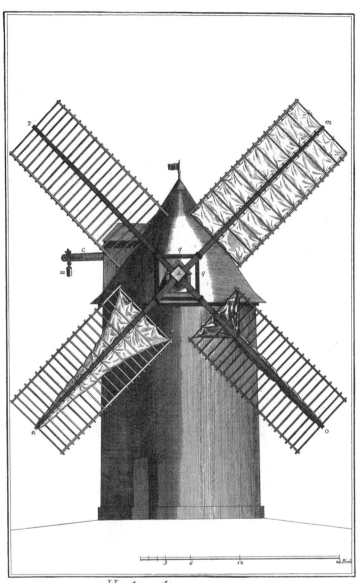

Hydraulique, Moulin à Eau.

과학과 수학, 수력학

양수용 풍차

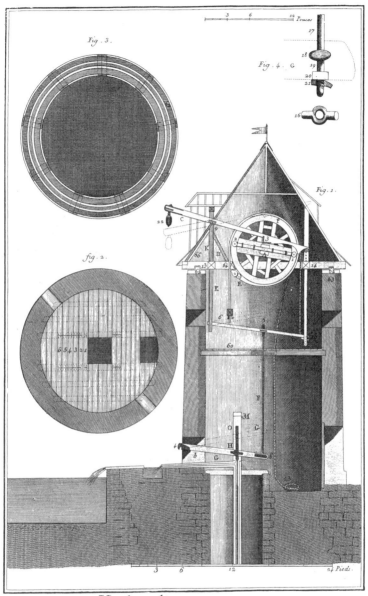

Hydraulique, Moulin à Eau.

Hydraulique, Moulin à Eau.

과학과 수학, 수력학

양수용 풍차

Hydraulique, Moulin à Eau

과학과 수학, 수력학

양수용 풍차

Hydraulique, Noria.

과학과 수학, 수력학

노리아(버킷이 달린 체인식 양수기)

Hydraulique, Noria.

과학과 수학, 수력학

노리아

1075

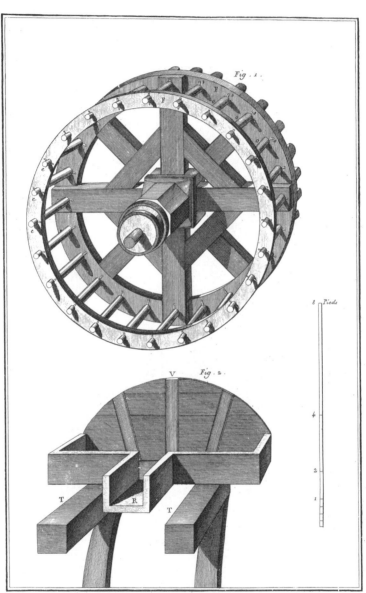

Hydraulique, Noria.

과학과 수학, 수력학

노리아

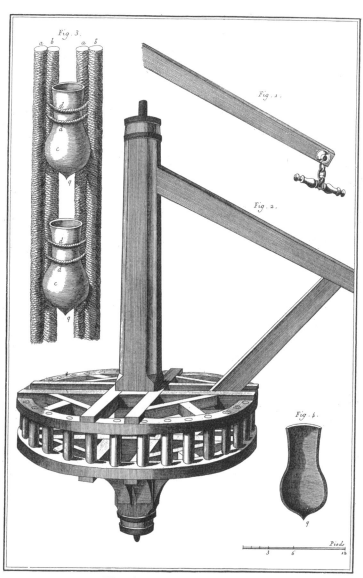

Hydraulique, Noria.

과학과 수학, 수력학

노리아

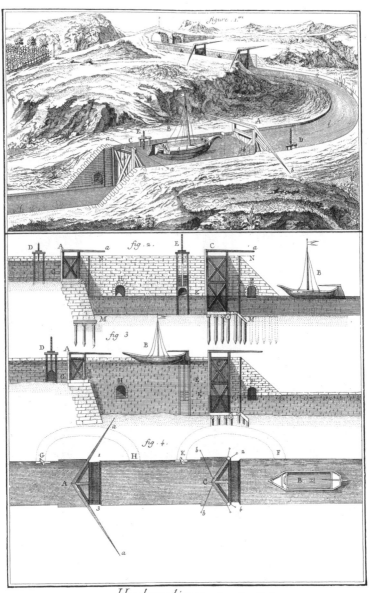

Hydraulique, *Canal et Ecluses.*

과학과 수학, 수력학

운하와 수문

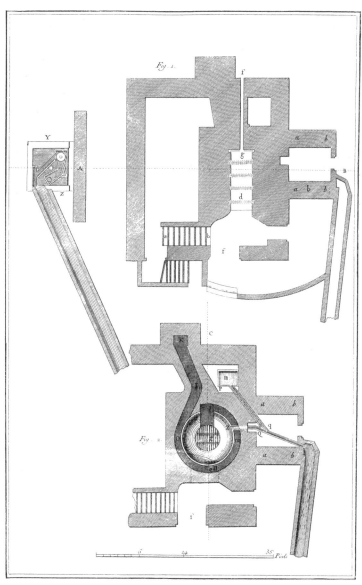

Hidraulique, *Pompe à Feu Plans*.

과학과 수학, 수력학

증기펌프 평면도

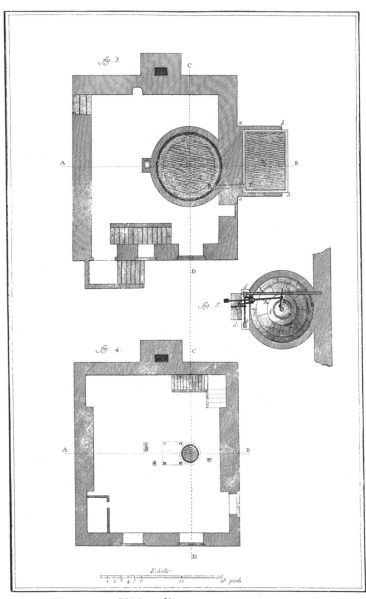

Hidraulique, Pompe a Feu Plans.

과학과 수학, 수력학

증기펌프 평면도

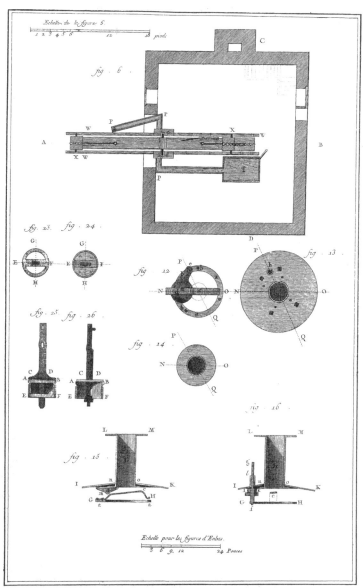

Hidraulique, Pompe a Feu Developemenst.

과학과 수학, 수력학

증기펌프 상세도

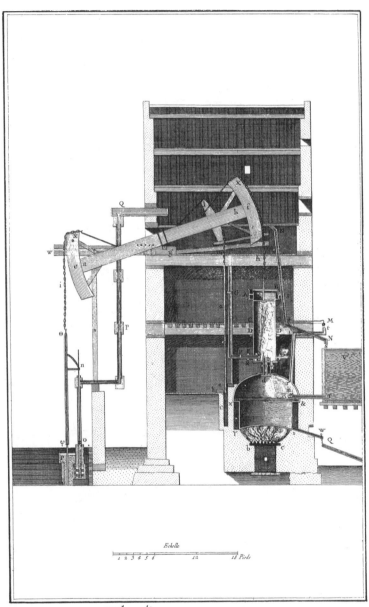

Hidraulique, Pompe a Feu Coupe.

과학과 수학, 수력학

증기펌프 단면도

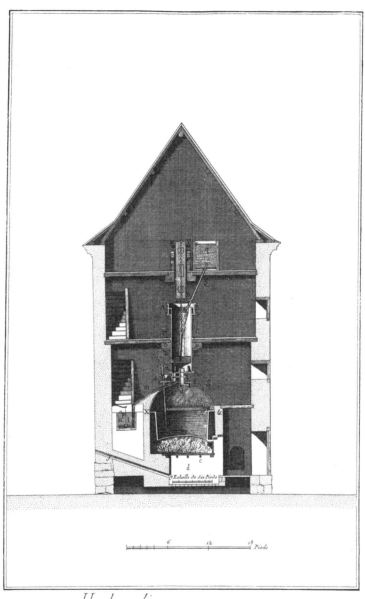

Hydraulique, Pompe à Feu Coupe.

과학과 수학, 수력학

증기펌프 단면도

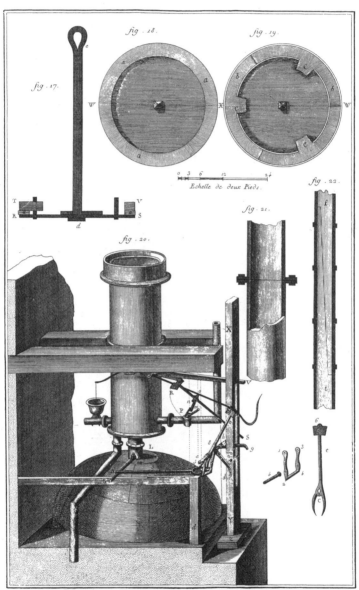

Hydraulique, Pompe à Feu Coupes et profils du Cilindre.

과학과 수학, 수력학

증기펌프의 실린더 단면도, 사시도 및 상세도

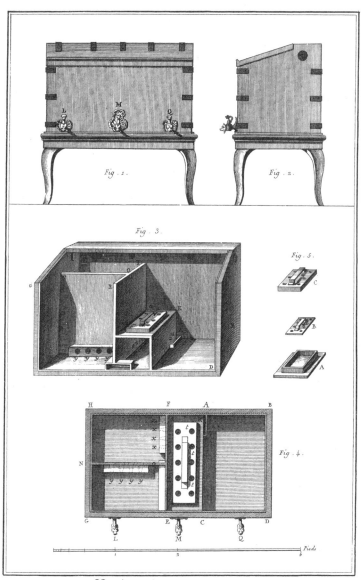

Fig. 1.

Fig. 2.

Fig. 3.

Fig. 5.

Fig. 4.

Hydraulique, Fontaine Filtrante.

과학과 수학, 수력학

정수기

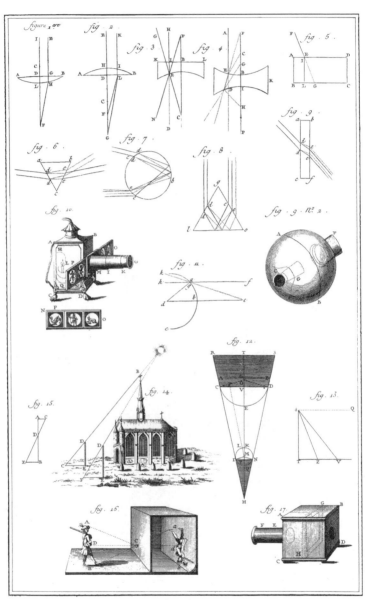

Optique.

과학과 수학

광학

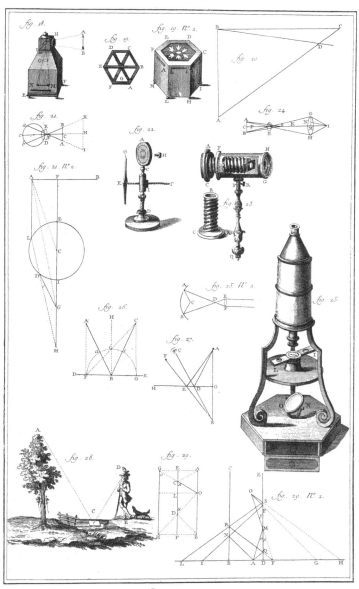

Optique.

과학과 수학

광학

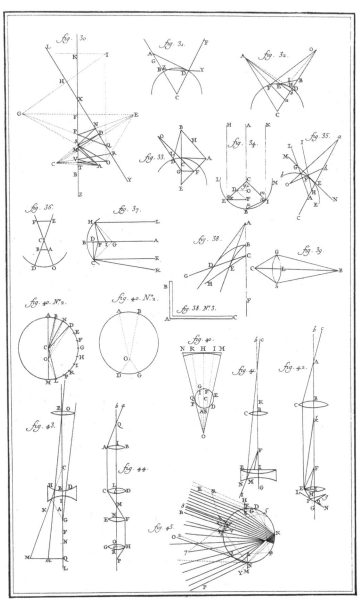

Optique.

과학과 수학

광학

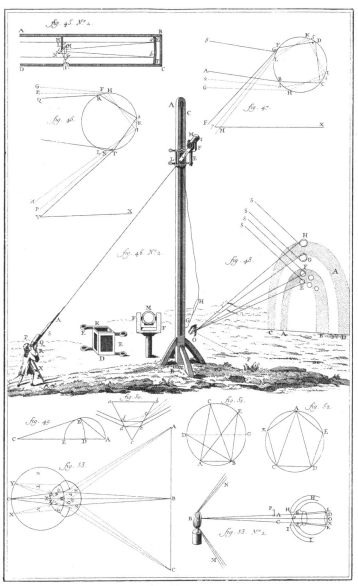

Optique.

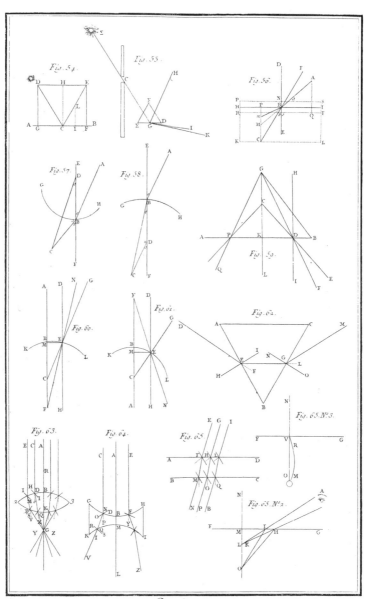

Optique.

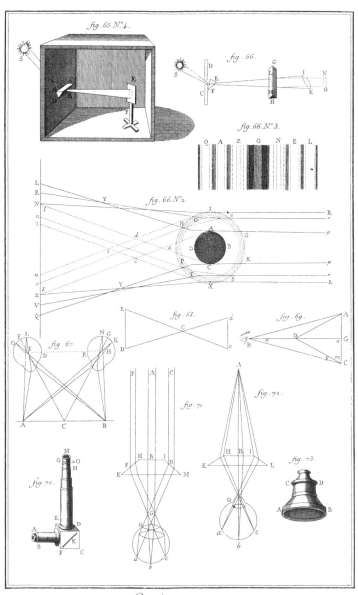

Optique.

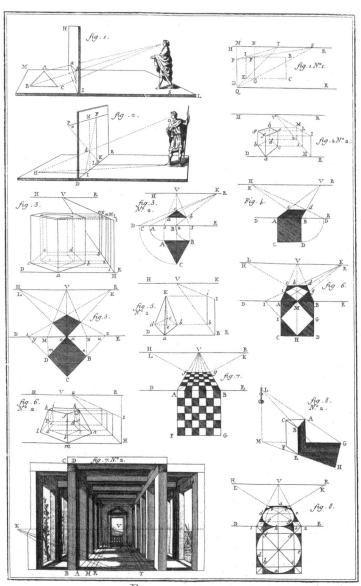

Perspective.

과학과 수학

원근법

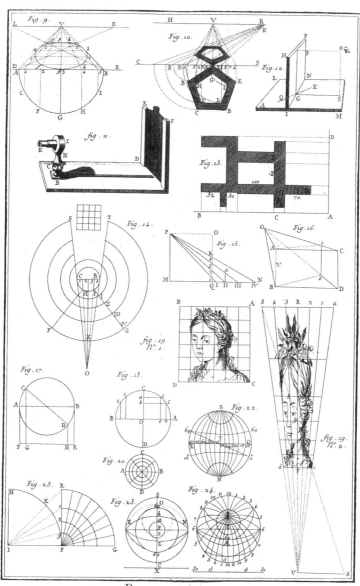

Perspective.

과학과 수학

원근법, 투영법 및 기타 미술 기법

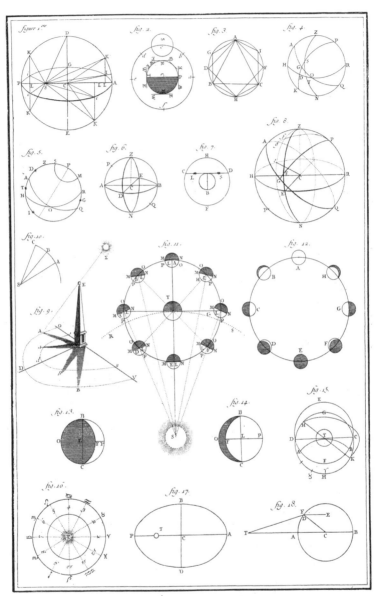

Astronomie.

과학과 수학, 천문학

천체의 움직임

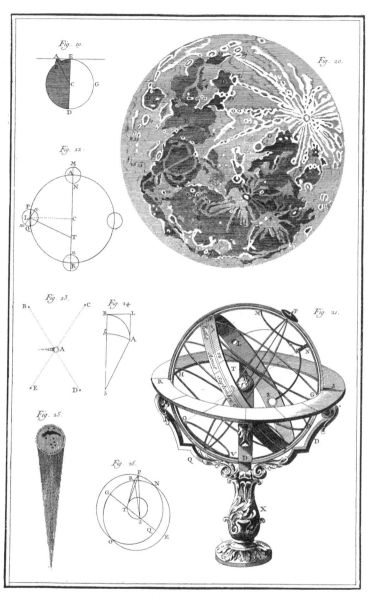

Astronomie.

과학과 수학, 천문학

달, 프톨레마이오스의 혼천의

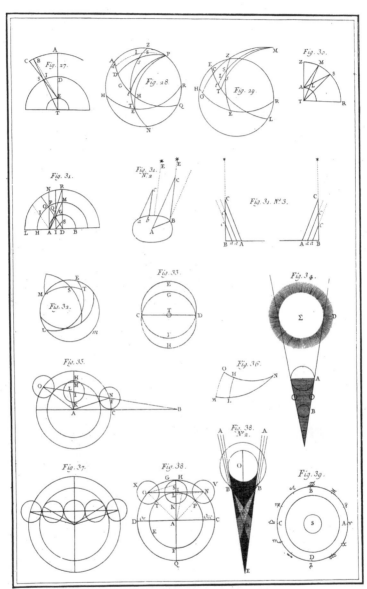

Astronomie

과학과 수학, 천문학

천체의 시차, 일식 및 월식

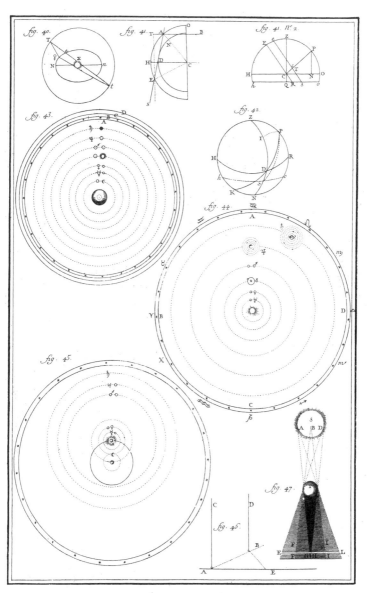

Astronomie.

과학과 수학, 천문학

프톨레마이오스, 코페르니쿠스, 브라헤의 우주관

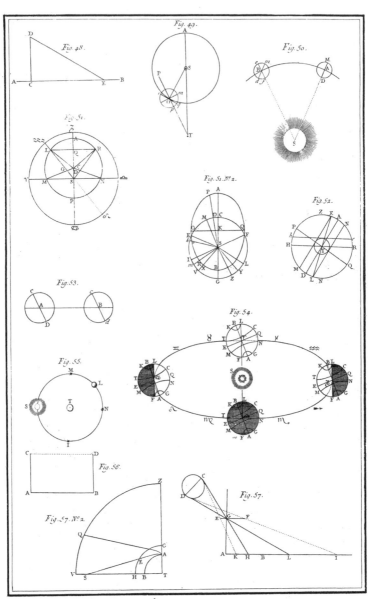

Astronomic.

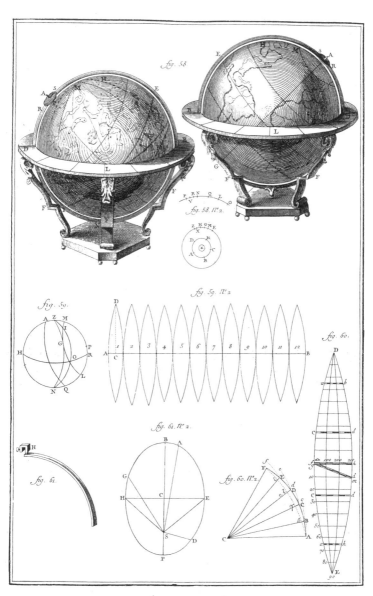

Astronomie

과학과 수학, 천문학

지구의와 천구의

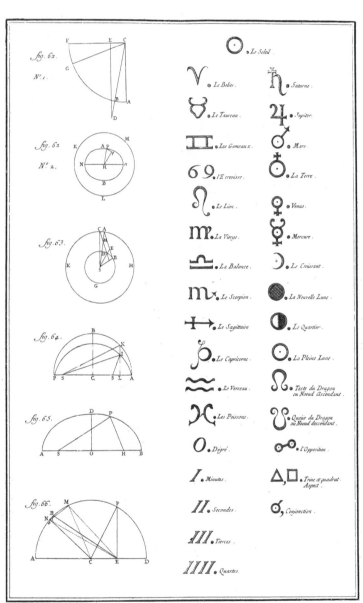

Astronomie.

과학과 수학, 천문학

천문 기호

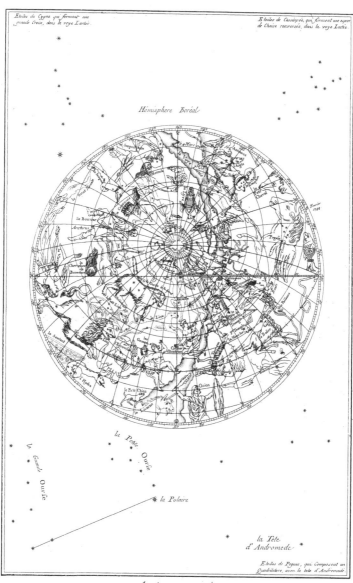

Astronomie.

과학과 수학, 천문학

북천

1101

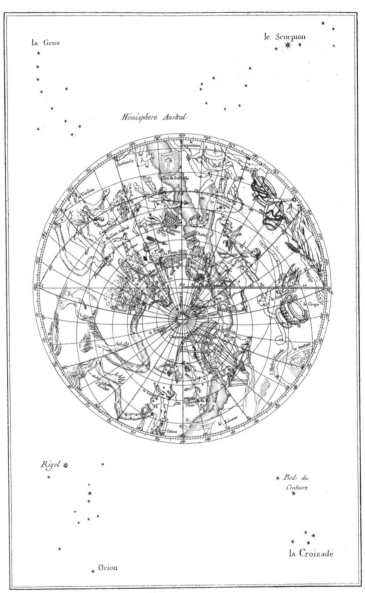

Astronomie.

과학과 수학, 천문학

남천

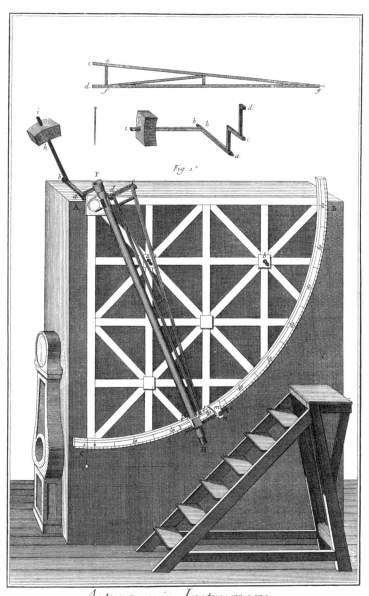

Astronomie Instrumens,
Quart de Cercle Mural en Perspective et développement du Contrepoid de la Lunette.

과학과 수학, 천문 관측기구
벽면 사분의(四分儀) 전체도 및 상세도

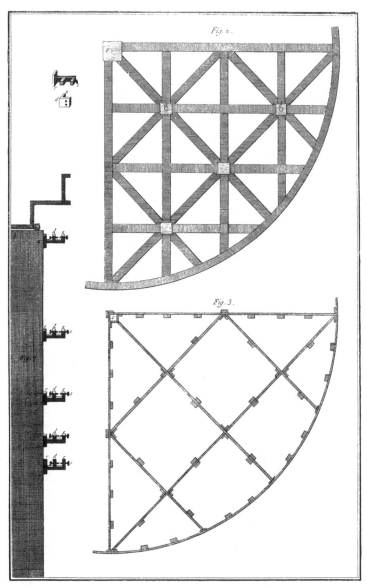

Astronomie, Instrumens, Quart de Cercle Mural Construction de son Armure &c.

과학과 수학, 천문 관측기구

벽면 사분의 틀 제작

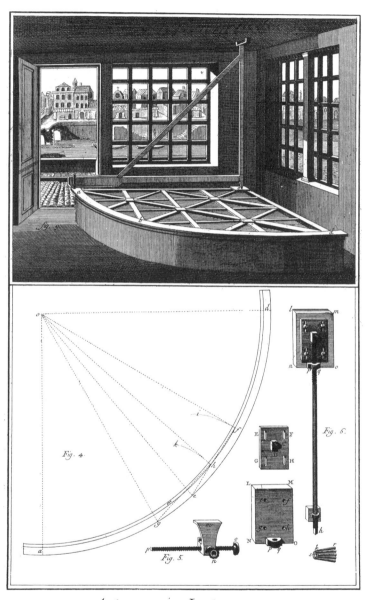

Astronomie, Instrumens.
Quart de Cercle Mural, Machine pour en dresser la Limbe &c.

과학과 수학, 천문 관측기구

벽면 사분의 제작실, 눈금판 설치 장비

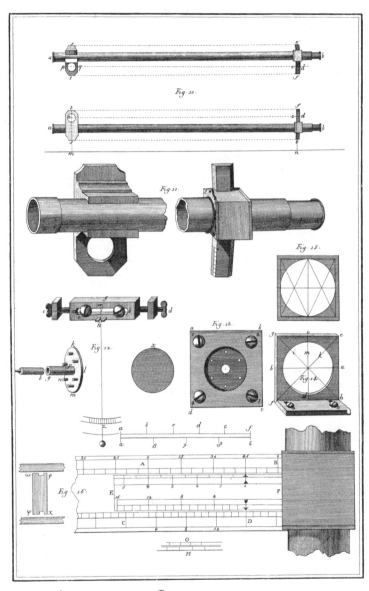

Astronomie, Instrumens, Suite du Quart de Cercle Mural.

과학과 수학, 천문 관측기구

벽면 사분의 상세도

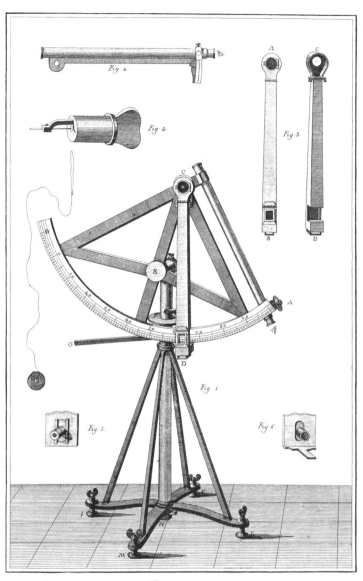

Astronomie, Instrumens, Quart de Cercle Mobile

과학과 수학, 천문 관측기구

이동식 사분의

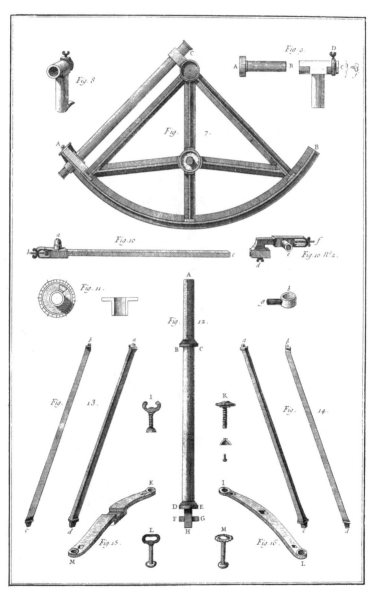

Astronomie Instrumens, Suitte du Quart de Cercle Mobile.

과학과 수학, 천문 관측기구

이동식 사분의 상세도

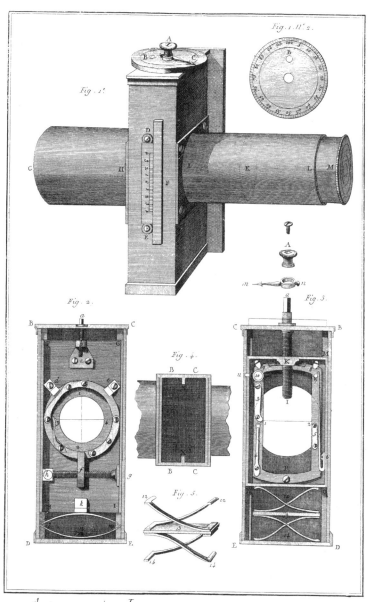

과학과 수학, 천문 관측기구

이동식 사분의 측미계(마이크로미터)

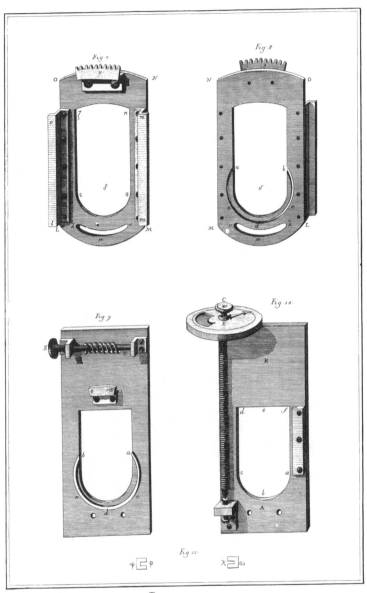

Astronomie, Instrumens, Micrometre.

과학과 수학, 천문 관측기구

영국 측미계

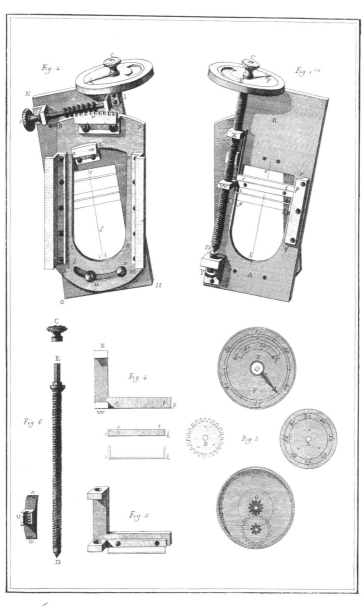

Astronomie, Instrumens Suitte du Micrometre

과학과 수학, 천문 관측기구

영국 측미계

Astronomie, Instrumens, Heliometre de M.ᵣ Bouguer.

과학과 수학, 천문 관측기구

부게르의 태양의(太陽儀)

Astronomie Instrumens, Heliometre Anglois appliqué au Telescope

과학과 수학, 천문 관측기구
망원경에 장착한 영국 태양의

Astronomie, Instrumens, Développemens de l'Instrument des Passages

과학과 수학, 천문 관측기구

자오의(子午儀) 상세도

과학과 수학, 천문 관측기구

자오의 사시도

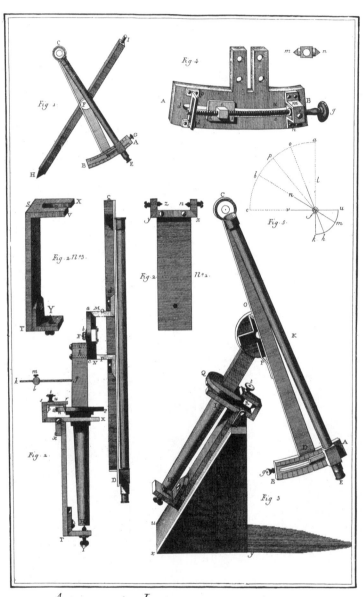

Astronomie, Instrumens, Premier Secteur de M.ʳ Graham.

과학과 수학, 천문 관측기구

그레이엄이 발명한 천정의(天頂儀)

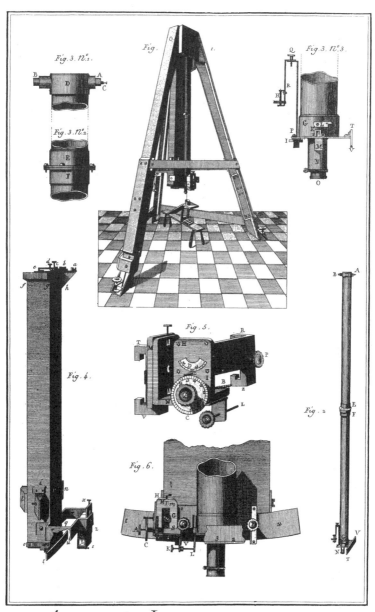

Astronomie, Instrumens, Secteur de M.ʳ Graham.

과학과 수학, 천문 관측기구

그레이엄의 천정의

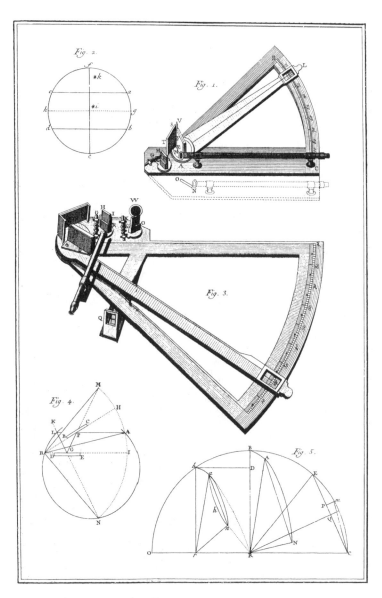

Astronomie, Instrumens, Secteur de M.ͬ Haley

과학과 수학, 천문 관측기구

해들리의 팔분의(八分儀)

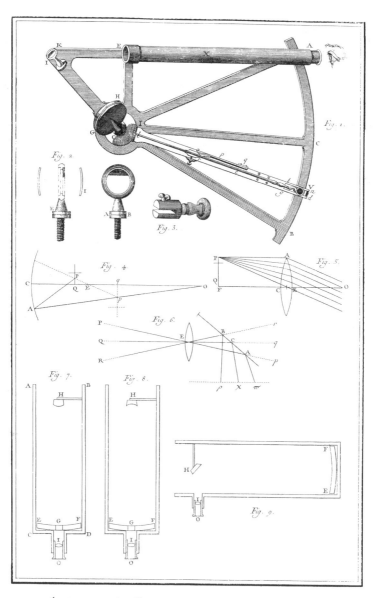

Astronomie, Instrumens, Secteur de Mr de Fouchi &c.

과학과 수학, 천문 관측기구

드 푸시의 팔분의

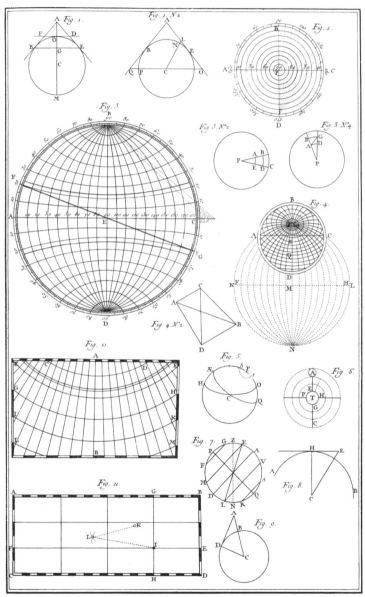

Geographie.

과학과 수학, 지리학

지도 작성법

1120

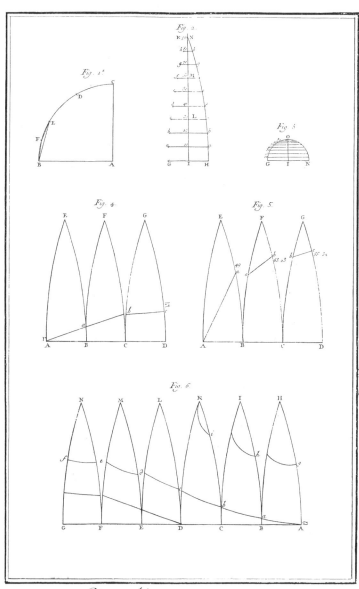

Géographie, Construction Géometrique des Globes.

과학과 수학, 지리학

지구본의 기하학적 구성

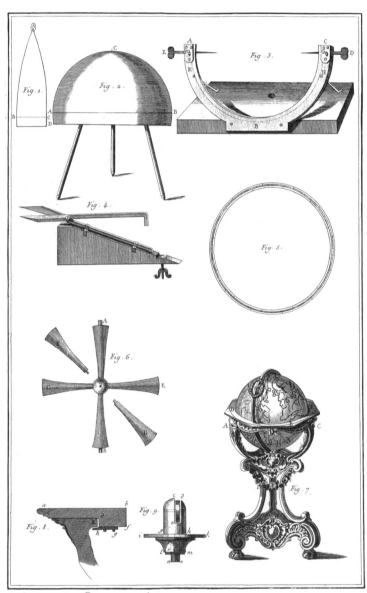

Géographie, Construction Méchanique des Globes.

과학과 수학, 지리학

지구본의 공학적 구성

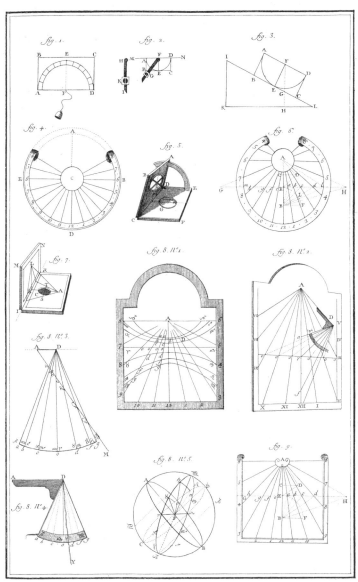

Gnomonique.

과학과 수학, 그노몬

그노몬(해시계) 제작법

Gnomonique.

과학과 수학, 그노몬

그노몬 제작법

Navigation.

과학과 수학, 항해술

나침반, 항해도 및 기타 도구와 항법

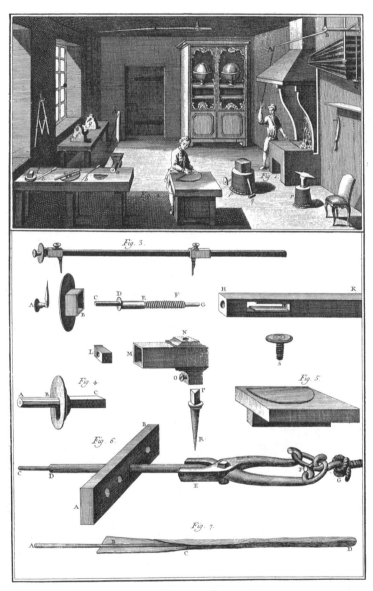

Instrumens de Mathématiques.

과학과 수학, 기구 제작

작업장 및 장비

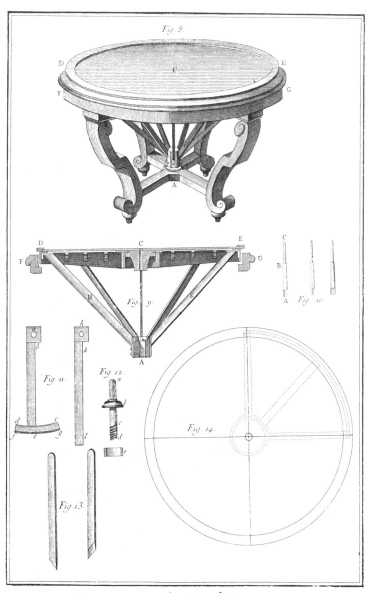

Instrumens de Mathématiques.

과학과 수학, 기구 제작

작업대

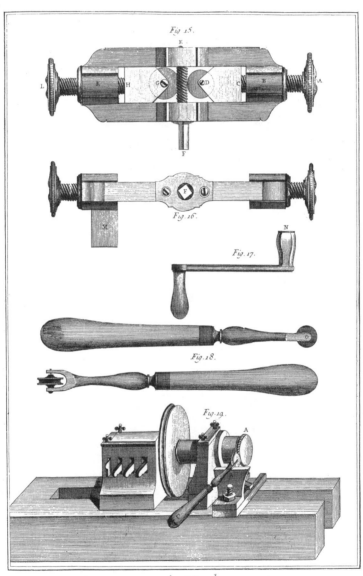

Instrumens de Mathématiques.

과학과 수학, 기구 제작

룰렛(점선기) 톱니 절삭기, 손잡이가 달린 룰렛, 선반(旋盤)

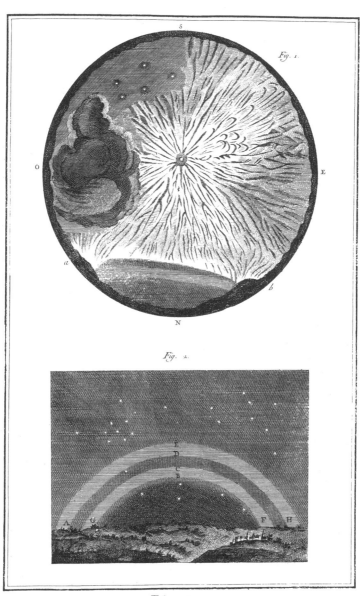

Physique.

과학과 수학, 자연학

북극광(오로라)

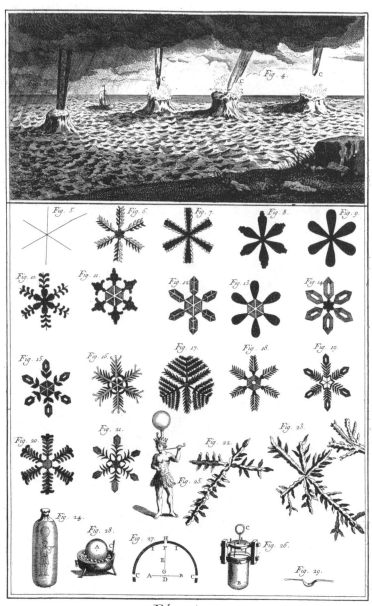

Physique.

과학과 수학, 자연학

용오름, 눈 결정

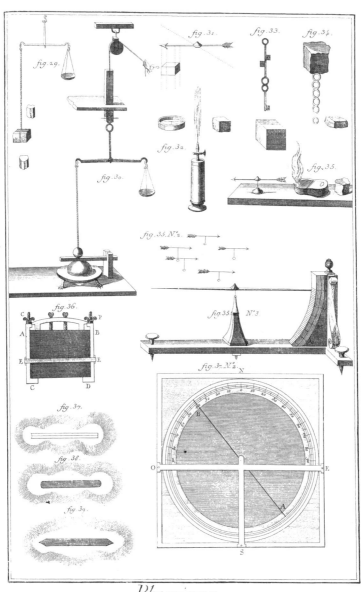

Physique.

과학과 수학, 자연학

자석, 자침, 나침반 및 기타 기구

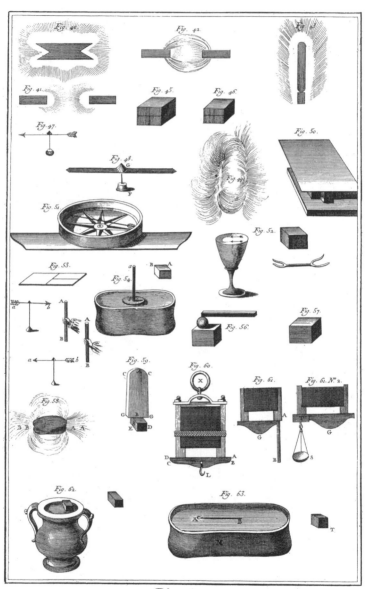

Physique.

과학과 수학, 자연학

자석, 자침, 나침반 및 기타 기구

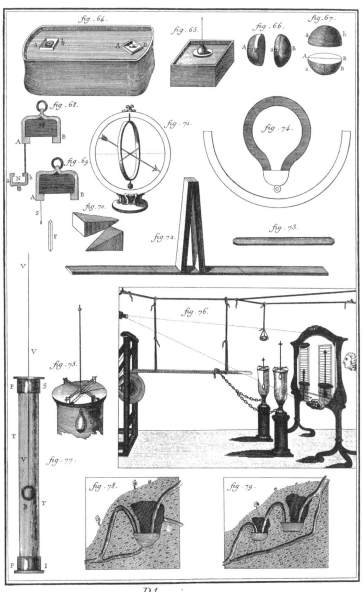

Physique.

과학과 수학, 자연학

자석, 나침반, 전위계

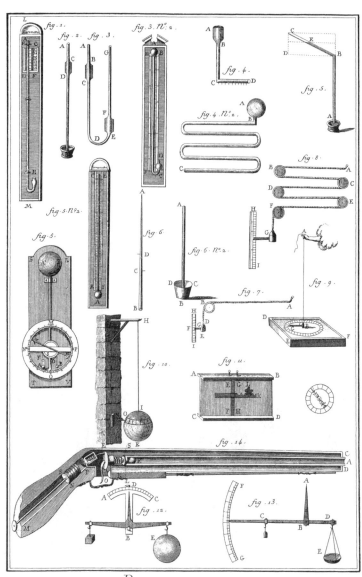

Pneumatique

과학과 수학, 기체역학

기압계, 온도계, 토리첼리의 진공관, 공기총, 습도계

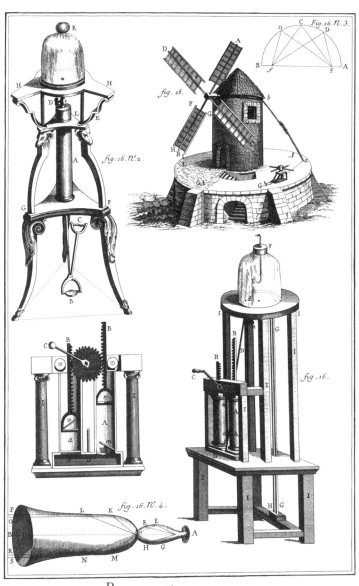

Pneumatique.

과학과 수학, 기체역학

풍차, 공기펌프, 확성기

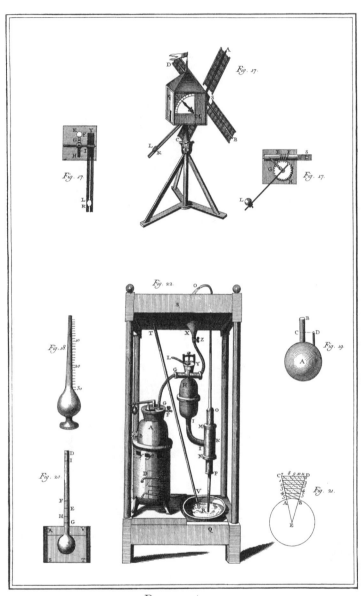

Pneumatique

과학과 수학, 기체역학

풍속계, 액체비중계, 소형 증기펌프 및 기타 기구

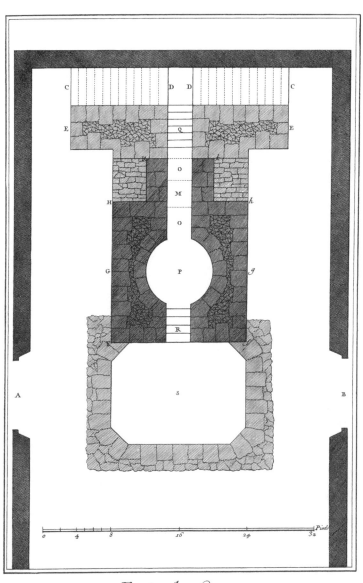

Fonte des Canons,

Plan General de la fondation du Fourneau.

대포 주조

용해로 토대부 전체 평면도

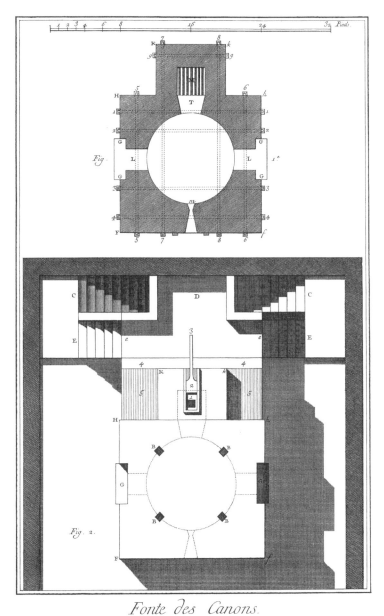

Fonte des Canons.

Plan au Rez de Chaussée du Mole du Fourneau, et Plan Général de son dessus.

대포 주조

용해로 하부 부분 평면도 및 상부 전체 평면도

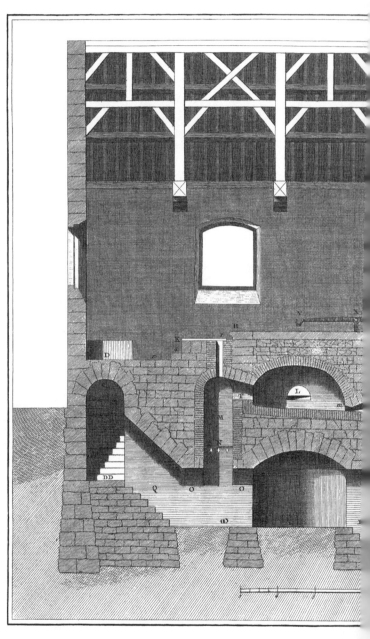

Fonte des Canons, *coupe Longitudinalle du Fourn.*

대포 주조

용해로 연소실 및 상부 시설 단면도

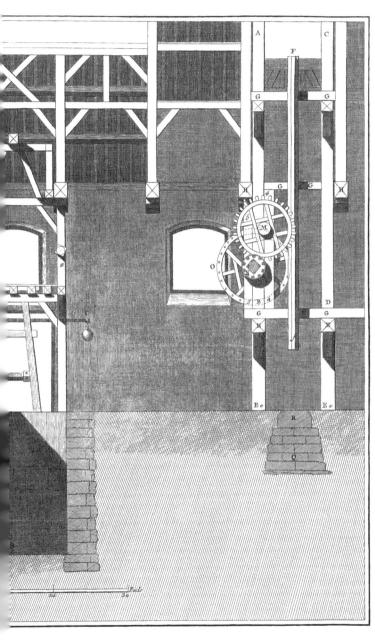

...chauffe , Coupe du Beffroy au deſſus de la Foſſe, et Coupe de l'Alezoir.

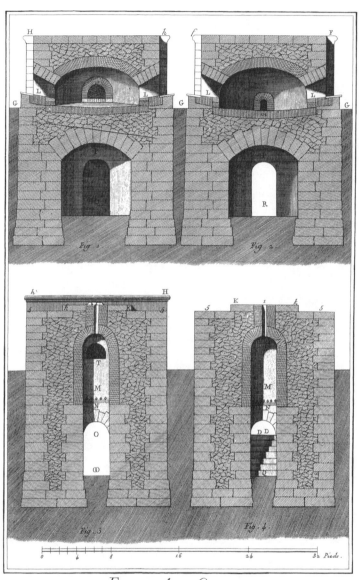

Fonte des Canons.

Coupes transversalles du Fourneau et Coupes transversalles de sa Chauffe.

대포 주조

용해로 입구 및 연소실 횡단면도

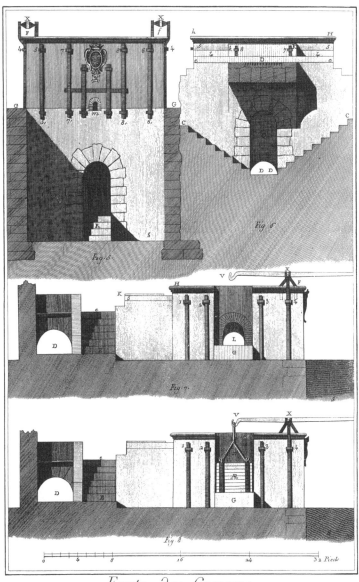

Fonte des Canons
Elévations Antérieure et Postérieure du Fourneau et son Elévation Latérale

대포 주조

용해로 전면, 후면 및 측면 입면도

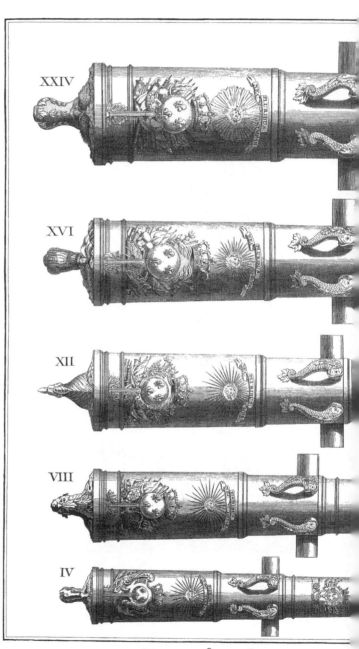

대포 주조

5가지 포탄 규격에 따른 대포 입면도

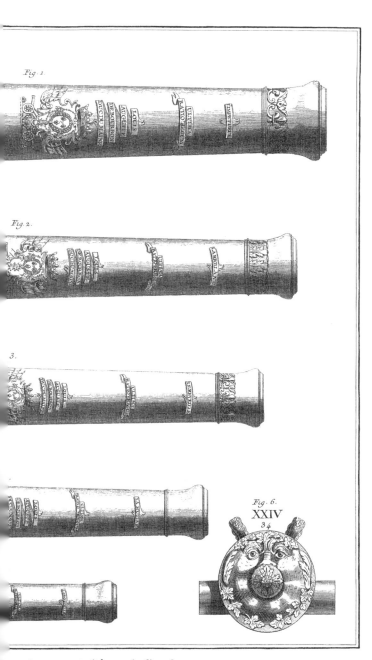

es des Cinq Calibres de l'Ordonnance.

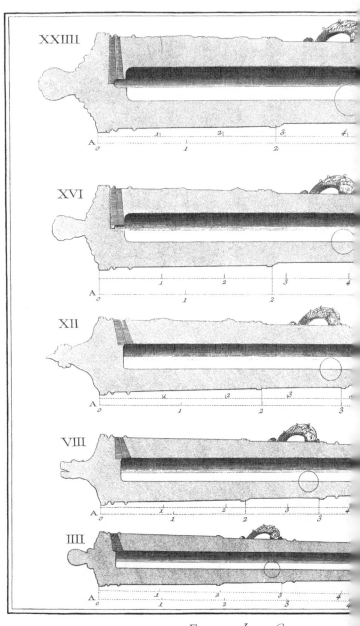

XXIIII

XVI

XII

VIII

IIII

A

Fonte des Canons,

대포 주조

5가지 포탄 규격에 따른 대포 단면도

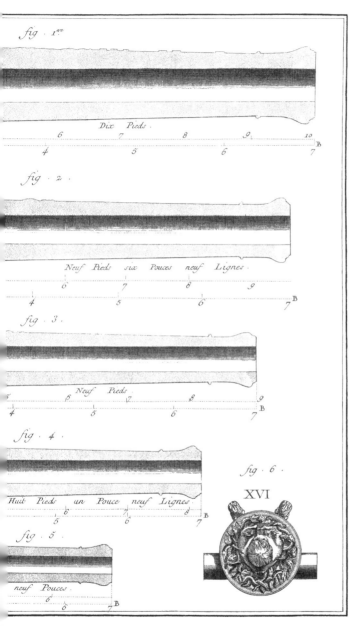

fig. 1ᵉʳ

Dix Pieds.

fig. 2.

Neuf Pieds six Pouces neuf Lignes.

fig. 3.

Neuf Pieds.

fig. 4.

Huit Pieds un Pouce neuf Lignes.

fig. 6.

XVI

fig. 5.

neuf Pouces.

ing Calibres de l'Ordonnance.

1147

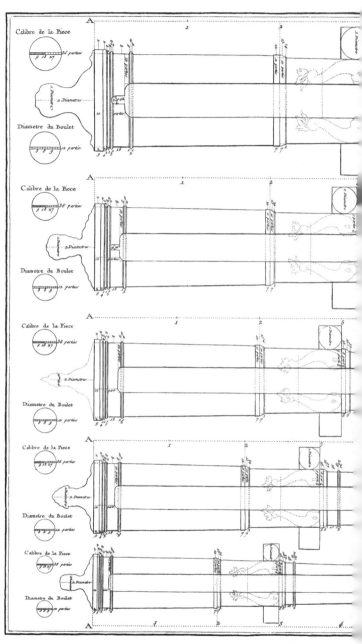

Fonte des Canons,

대포 주조

5가지 포탄 규격에 따른 대포 설계도

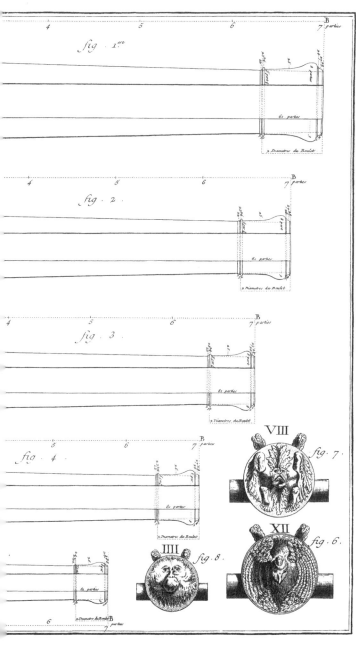

Cinq Calibres de l'Ordonnance.

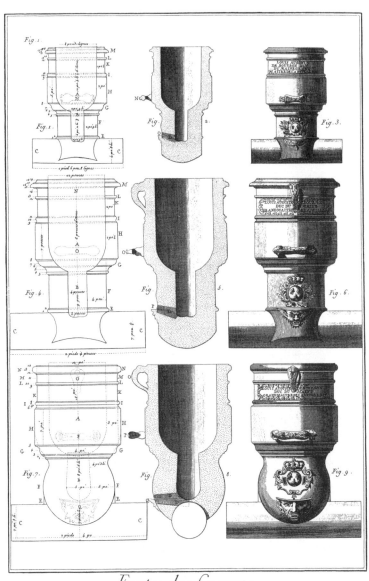

Fonte des Canons.

Epures, Coupes, et Plans de Mortiers suivant l'Ordonnance.

대포 주조

규격 박격포 설계도, 단면도, 입면도

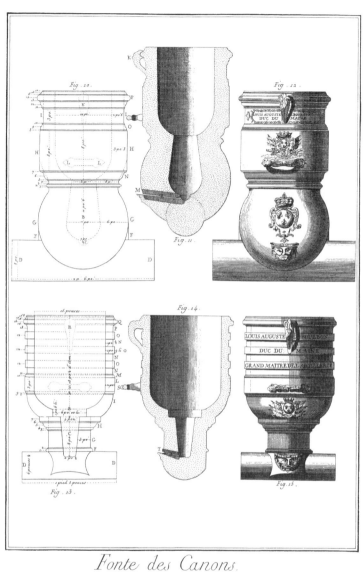

Fonte des Canons.

Epures, Coupes, et Plans des Mortiers et Pierriers suivant L'Ordonnance.

대포 주조

규격 박격포 및 함포 설계도, 단면도, 입면도

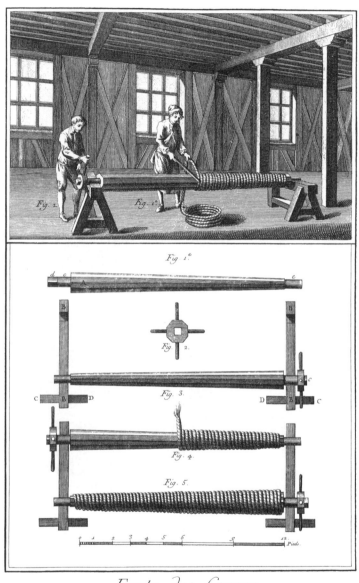

Fonte des Canons
l' Opération de Charger le trousseau de Torches ou Nattes.

대포 주조

심봉에 새끼줄을 감는 작업, 상세도

1152

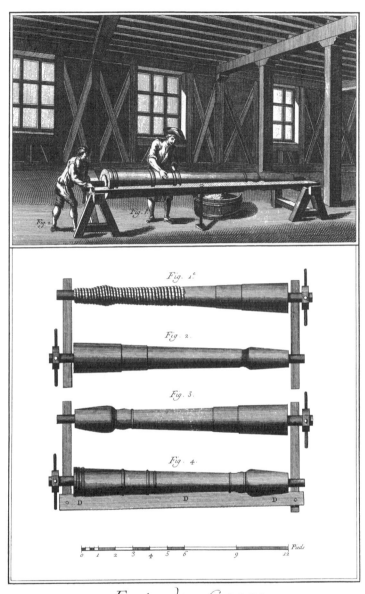

Fonte des Canons.

l'Opération de Coucher la Terre sur les Nattes et de la former à l'Echantillon

대포 주조

새끼줄에 점토를 발라 포신의 원형을 만드는 작업, 상세도

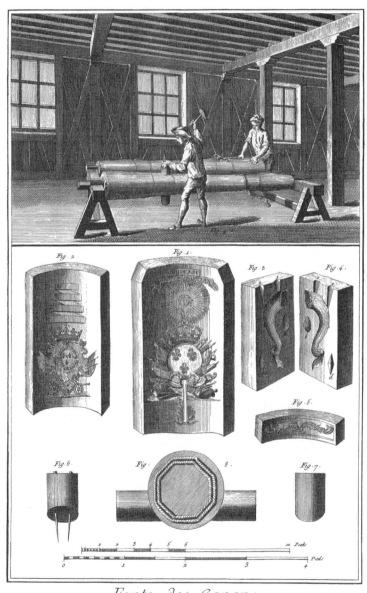

Fonte des Canons

L'Opération de poser les Tourillons et les Ornemens et les Moules des Ornemens.

대포 주조

포이(砲耳)를 설치하고 장식 문양을 넣는 작업, 장식 주형 및 포이 목형

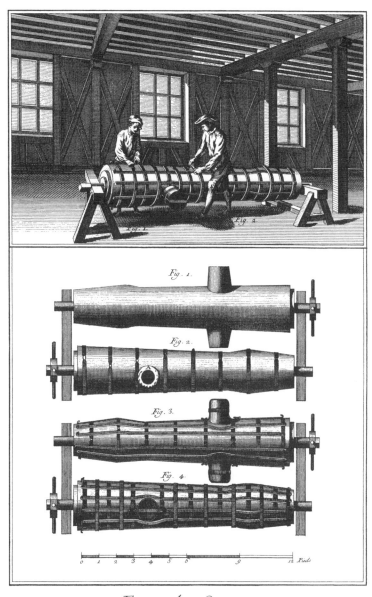

Fonte des Canons

L'Opération de faire la Chappe et d'y appliquer les Bandages.

대포 주조

주형을 만들고 철근을 두르는 작업, 상세도

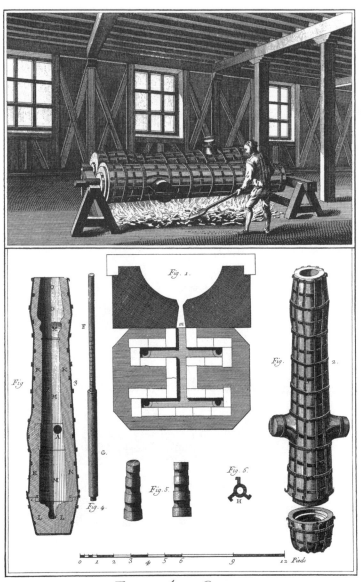

Fonte des Canons,
l'Opération de Sécher les Moules, Plan de l'Échéno &c.

대포 주조

주형 건조 작업, 주형 및 관련 설비

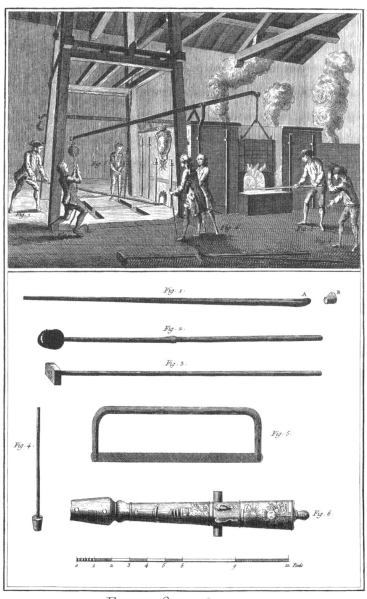

Fonte des Canons
l'Opération de Couler le Métal Fondu dans les Moules.

대포 주조

주형에 쇳물을 붓는 작업, 관련 도구 및 주형에서 꺼낸 24파운드(리브르) 대포

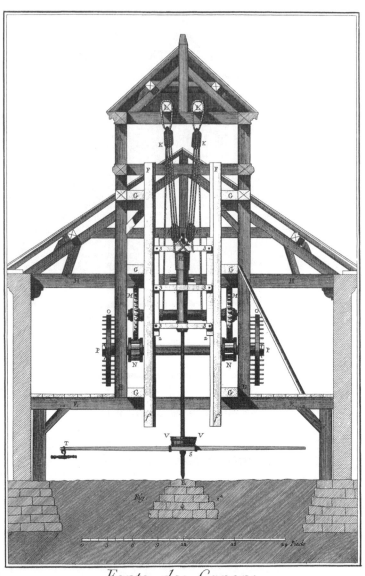

Fonte des Canons,

Élévation de L'Alézoir pour Forer et Alézer les Pieces.

대포 주조

포신에 구멍을 뚫고 다듬는 기계 입면도

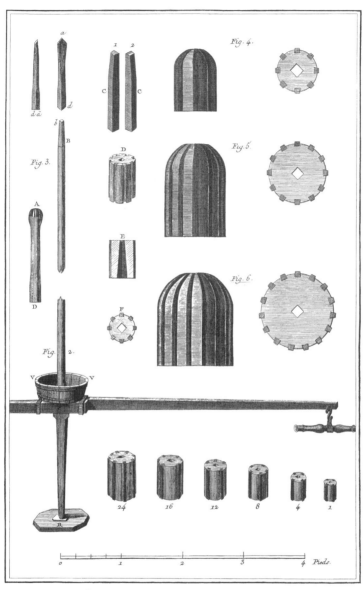

Fonte des Canons, Suitte et Développemens de l'Alézoir.

대포 주조

포신에 구멍을 뚫고 다듬는 기계 상세도

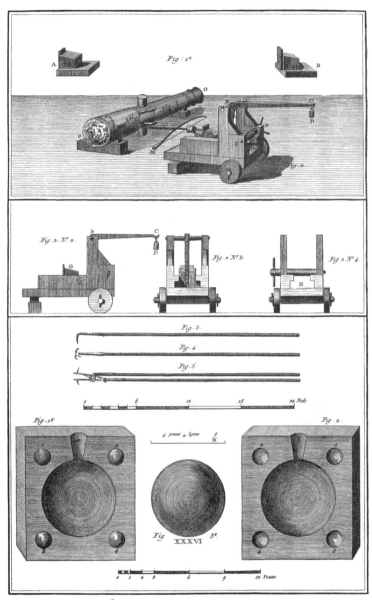

Fonte des Canons. Basculle pour percer les lumieres.
Crochets et Chats, Moule pour fondre les Boulets de 36.

대포 주조

포문 내는 장비, 약실 확인용 갈고랑이, 36파운드 포탄 주형

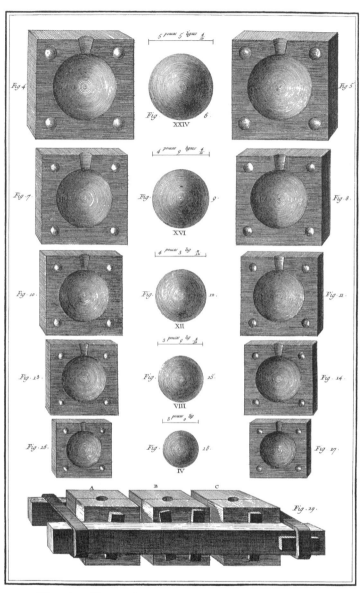

Fonte des Canons, Moulas pour fondre les Boulets des Cinq Calibres de l'Ordonnance de 1732.

대포 주조
1732년에 제정된 5가지 규격에 맞는 포탄 주형

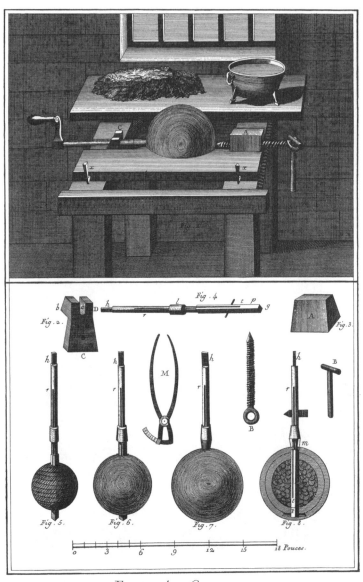

Fonte des Canons,
L'Art de Mouler les Bombes en Sable.

대포 주조

모래를 이용한 포탄 주조법

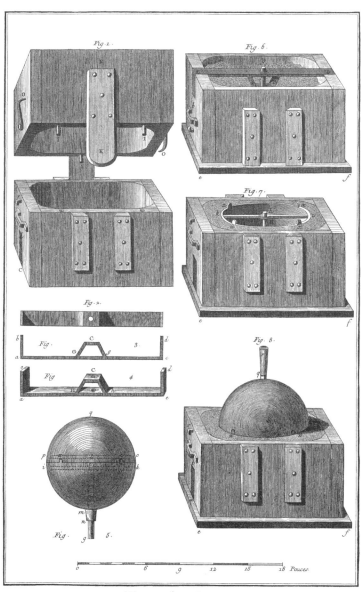

Fonte des Canons.
Suitte de l'Art de Mouler les Bombes en Sable.

대포 주조

모래를 이용한 포탄 주조법

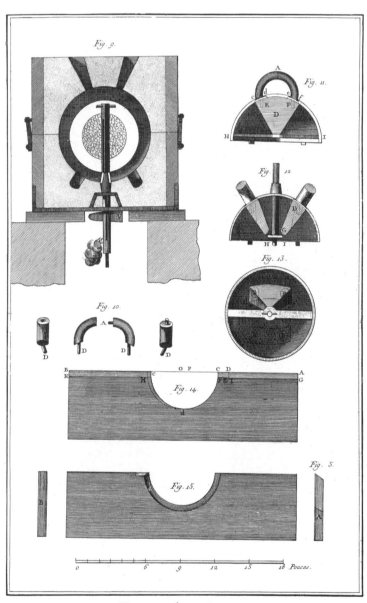

Fonte des Canons.
2.ᵉ *Suitte de l'Art de Mouler les Bombes.*

대포 주조

모래를 이용한 포탄 주조법

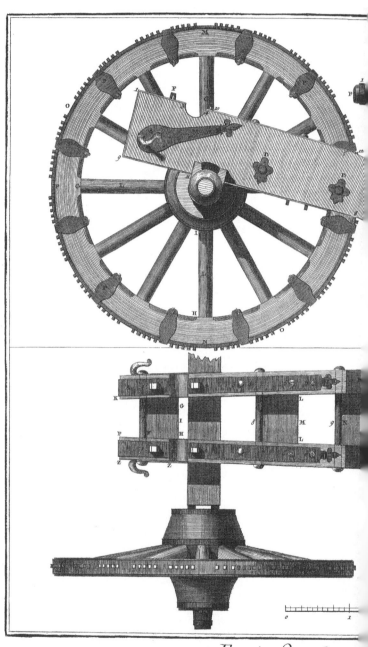

Fonte des Cano

대포 주조

'스페인 대위' 포차

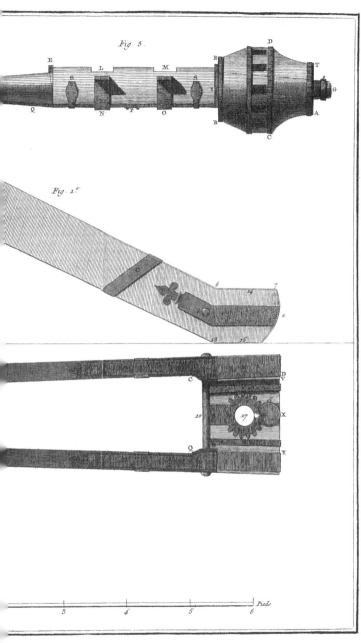

Fig. 3.

Fig. 1.ᵉ

t du Capitaine Espagnol.

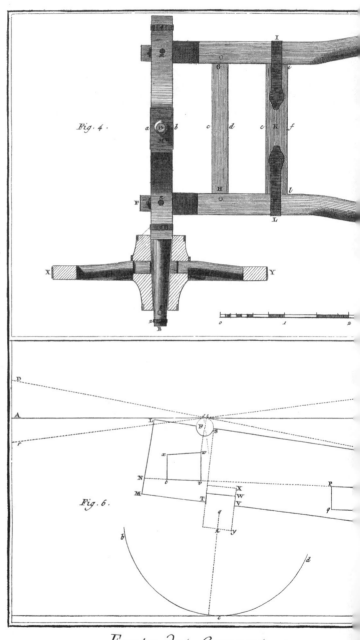

Fonte des Canons, Avant-train du c

대포 주조

'스페인 대위'의 앞차(견인차), 조준법

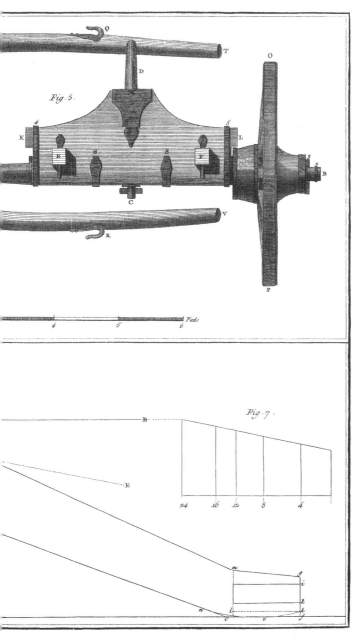

Fig. 5.

Fig. 7.

ol et démonstration relative à l'art de Pointer.

1169

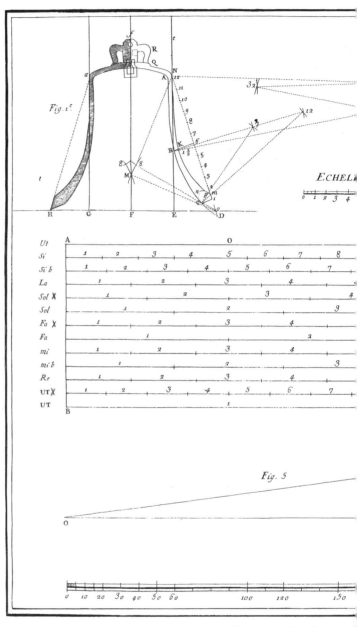

Fig. 1.ᵉ

ECHEL

Fig. 5

Fonte des Cloches, 1

종 주조

종 견본 및 음역

1170

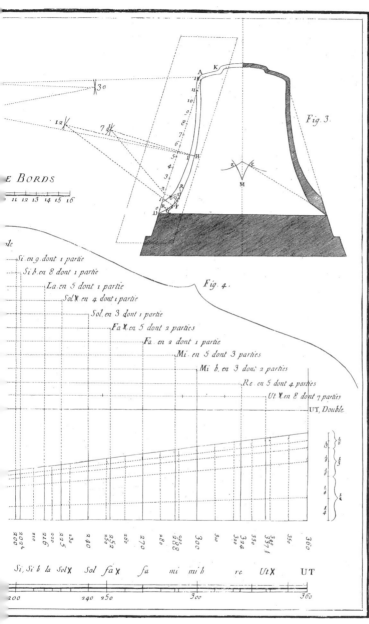

E BORDS

11 12 13 14 15 16

Fig. 3.

Si en 9 dont 1 partie
Si b en 8 dont 1 partie
La en 5 dont 1 partie
Sol✗ en 4 dont 1 partie
Sol en 3 dont 1 partie
Fa✗ en 5 dont 2 parties
Fa en 2 dont 1 partie
Mi en 5 dont 3 parties
Mi b en 3 dont 2 parties
Re en 5 dont 4 parties
Ut✗ en 8 dont 7 parties
UT, Double.

Fig. 4.

Si, Si b la Sol✗ Sol fa✗ fa mi mi b re Ut✗ UT

200 240 250 300 360

llons et Diapasons.

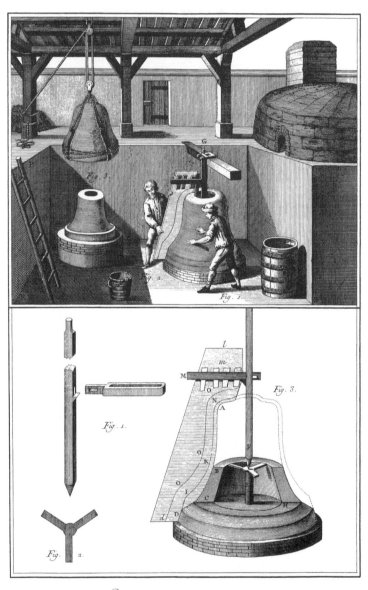

Fonte des Cloches, Fabrication du Moule.

종 주조

주형 제조

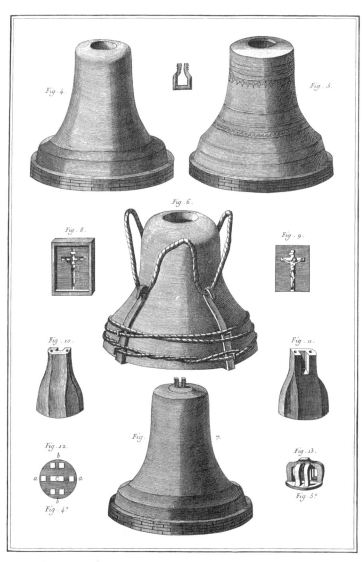

Fontes des Cloches Différens progrès de l'Opération de Mouler.

종 주조

주형 제조 단계별 공정

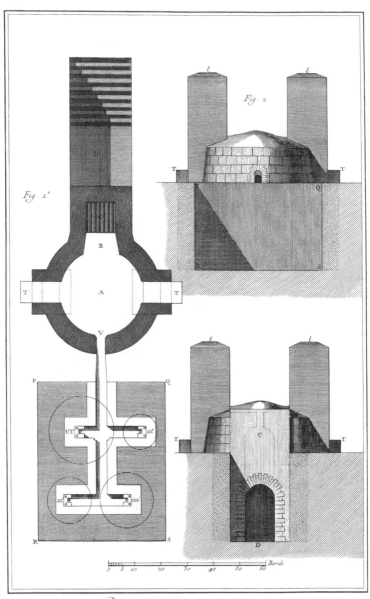

Fontes des Cloches, Plan et Elévation du Fourneau.

종 주조

용해로 평면도 및 입면도

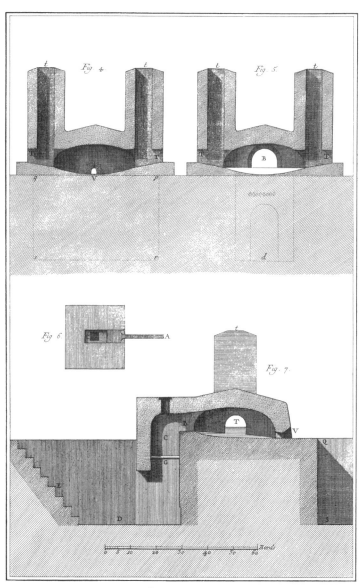

종 주조

용해로 횡단면도 및 종단면도

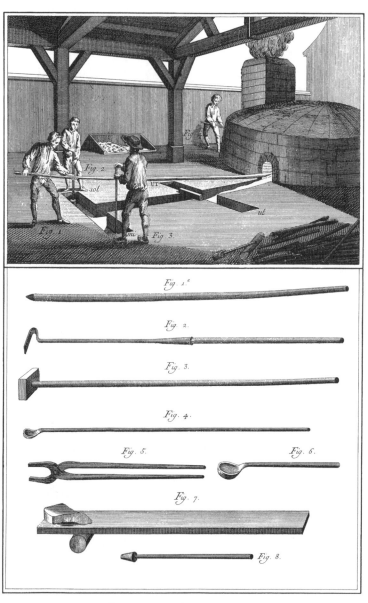

Fonte des Cloches, *l'Opération de Couler.*

종 주조

주조 작업 및 도구

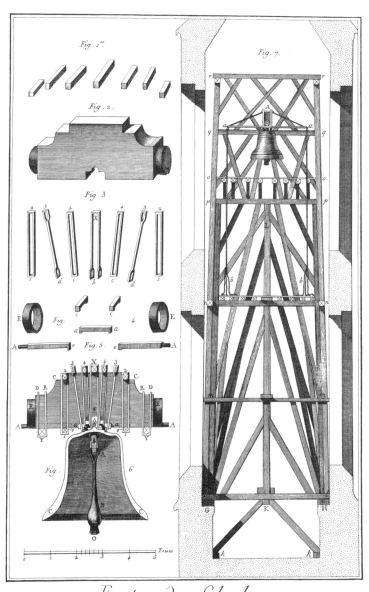

Fonte des Cloches

Suspension des Cloches et Coupe Longitudinalle du Beffroy

종 주조

종 매다는 장치, 종루 종단면도

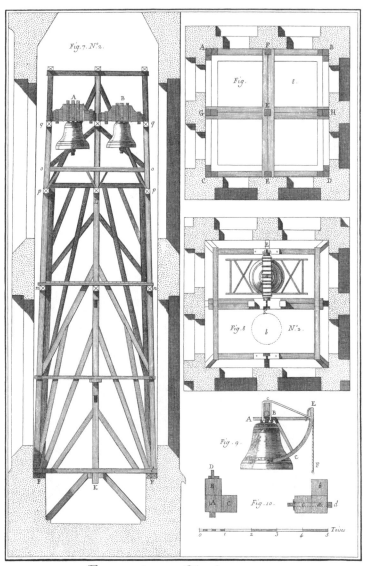

Fonte des Cloches.

Coupe Tranversale, et Plans du Beffroy

종 주조

종루 횡단면도 및 평면도

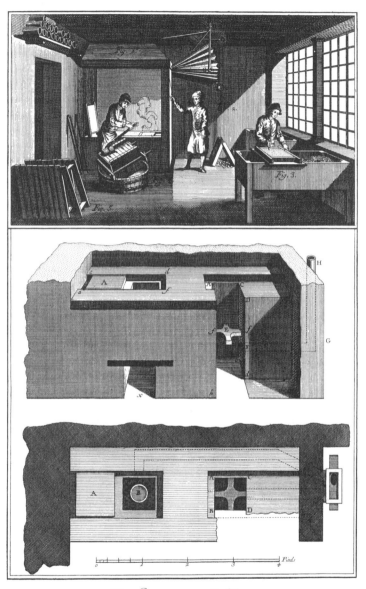

Fondeur en Sable.

금은동 제품 사형주조

작업장 및 용해로

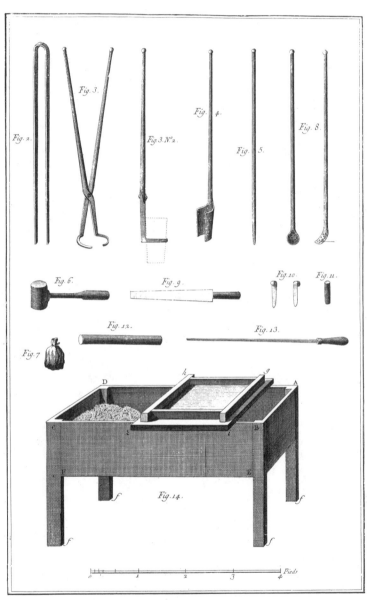

Fondeur en Sable.

금은동 제품 사형주조

도구 및 모래함

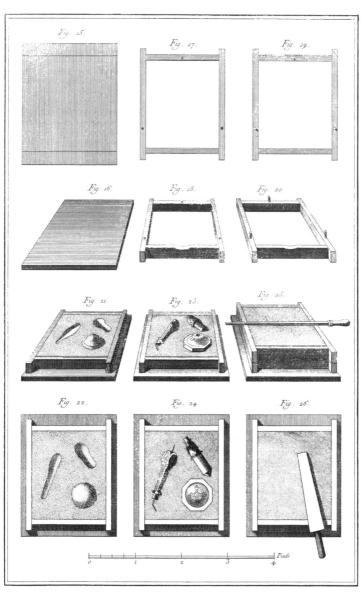

Fondeur en Sable.

금은동 제품 사형주조

촛대 주형 제작

Fondeur en Sable.

금은동 제품 사형주조

촛대 주조

Fondeur en Sable.

금은동 제품 사형주조

도르래 주형 제작

Fondeur en Sable

금은동 제품 사형주조

도르래 주조

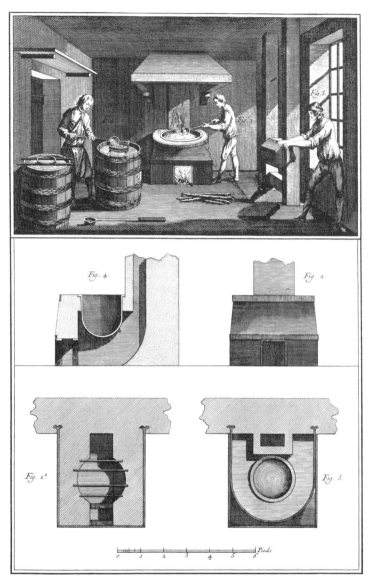

Fonte de la Dragée Fondue à l'Eau

사냥용 산탄 주조

물을 이용한 산탄 주조, 용해로

Fonte de la Dragée Fondue à l'Eau.

사냥용 산탄 주조

물을 이용한 산탄 주조 도구 및 장비

Fonte de la Dragée Moulée

사냥용 산탄 주조

거푸집을 이용한 산탄 주조, 관련 도구 및 장비

Gravure en Taille - douce.

조각 및 판화, 동판화

작업장, 뷔랭(조각끌) 및 기타 도구

Gravure en *Taille Douce*.

조각 및 판화, 동판화

도구 및 장비

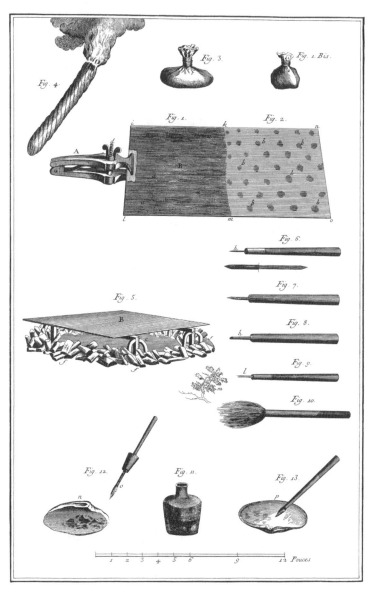

Gravure en *Taille Douce.*

조각 및 판화, 동판화
방식제 바르기, 도구 및 장비

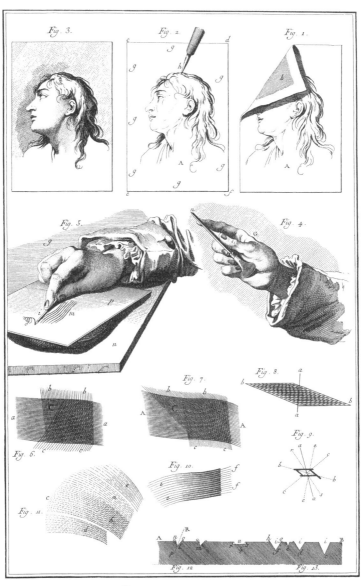

Gravure en *Taille-douce*.

조각 및 판화, 동판화

철필로 밑그림 옮기기, 조각 기법

1191

Gravure en Taille-Douce.

조각 및 판화, 동판화

동판에 새긴 그림

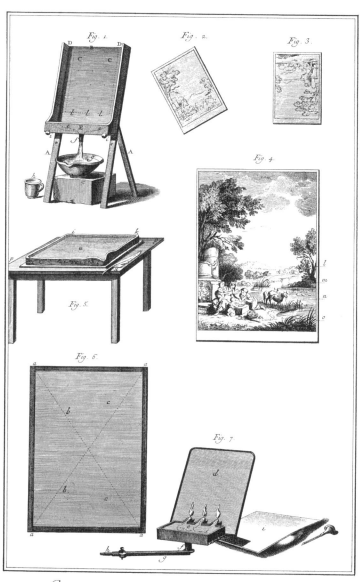

Gravure, Maniere de faire mordre à l'eau-forte

조각 및 판화, 동판화

에칭 기법

Gravure, à l'Eau Forte, Machine à Balotter.

조각 및 판화, 동판화

에칭 장비

Gravure en Maniere Noire.

조각 및 판화, 동판화

메조틴트 기법, 관련 도구

Gravure en Maniere de Crayon.

조각 및 판화, 동판화

크레용 기법(연필화를 모방하는 기법), 관련 도구

Gravure en Pierres fines.

조각 및 판화, 보석 조각

작업장 및 작업대

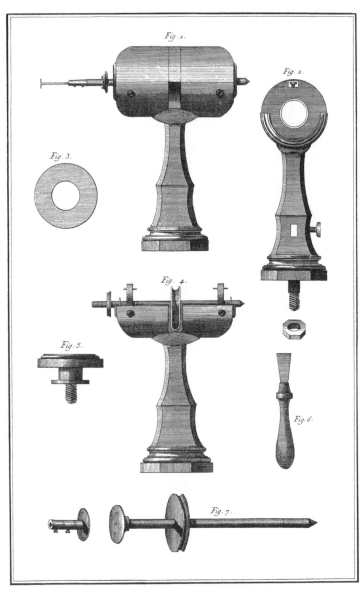

Gravure en Pierres fines.

조각 및 판화, 보석 조각

작업대에 설치된 소형 연마기

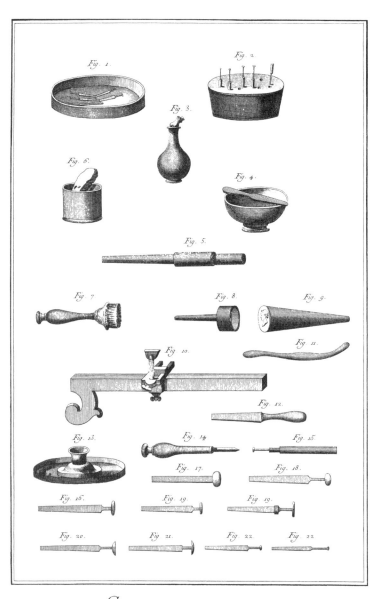

Gravure en Pierres fines.

조각 및 판화, 보석 조각

도구 및 장비

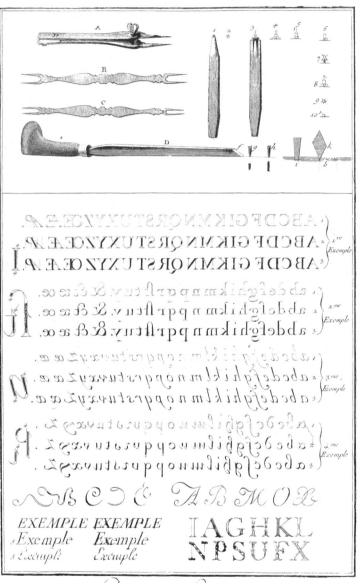

Gravure en Lettre.

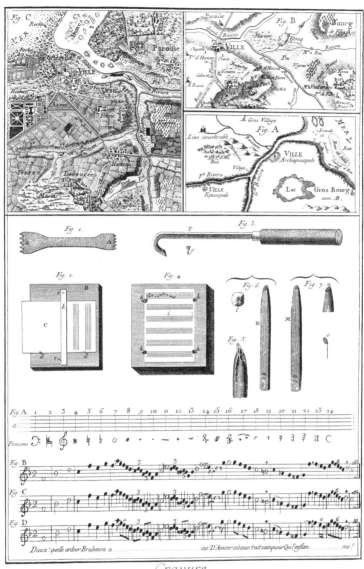

Gravure
en Topographie, Semi-topographie, Géographie et Musique.

조각 및 판화

지형, 지리, 악보

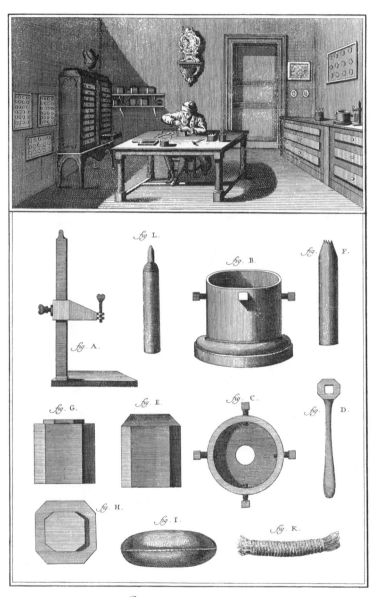

Gravure en *Médaille*.

조각 및 판화, 메달 조각

작업장, 도구 및 장비

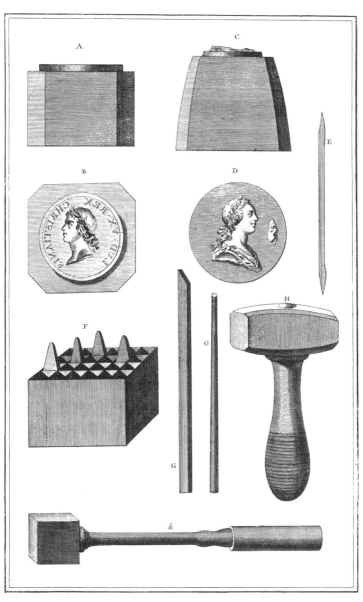

Gravure en *Médaille*.

조각 및 판화, 메달 조각

도구

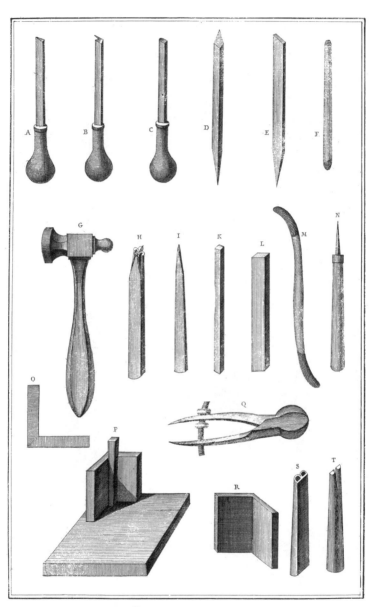

Gravure en Medaille.

조각 및 판화, 메달 조각

도구

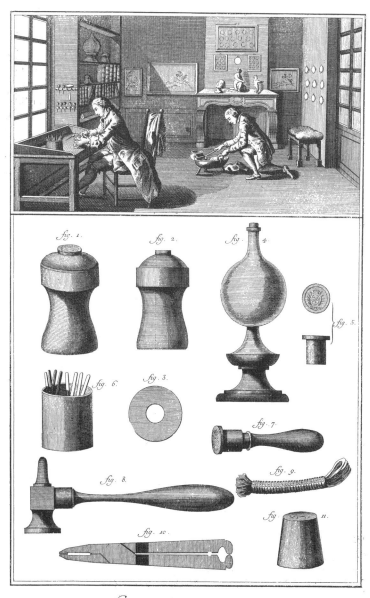

Gravure en *Cachet.*

조각 및 판화, 도장 조각

작업장, 도구 및 장비

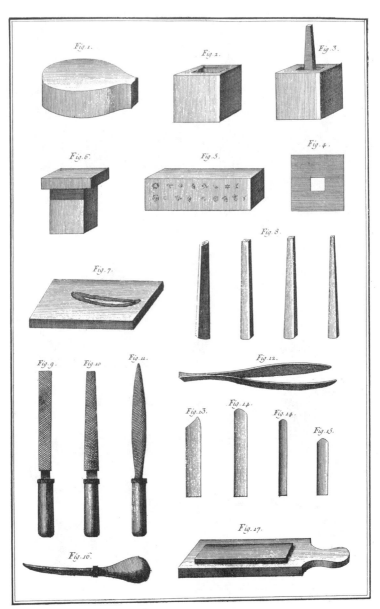

Gravure en *Cachet*

조각 및 판화, 도장 조각

도구 및 장비

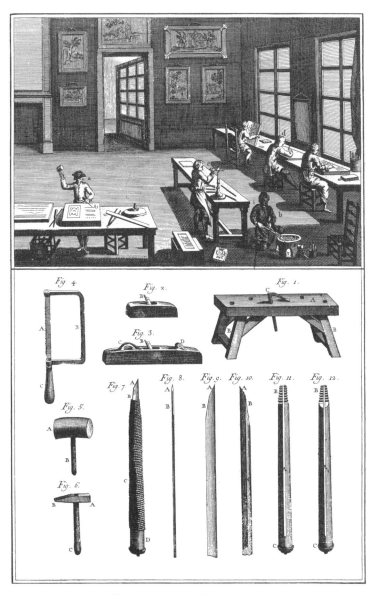

Gravure en Bois, Outils.

조각 및 판화, 목판화

작업장, 도구 및 장비

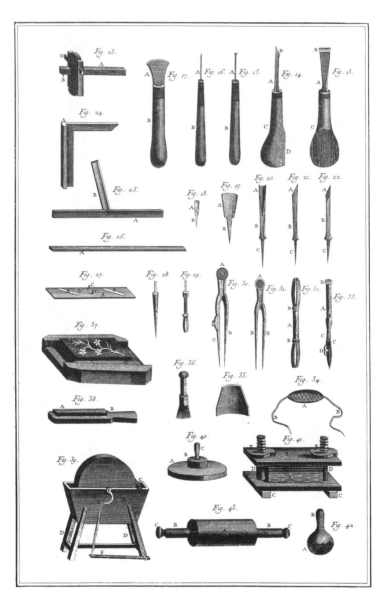

Gravure en Bois, Outils.

조각 및 판화, 목판화

도구 및 장비

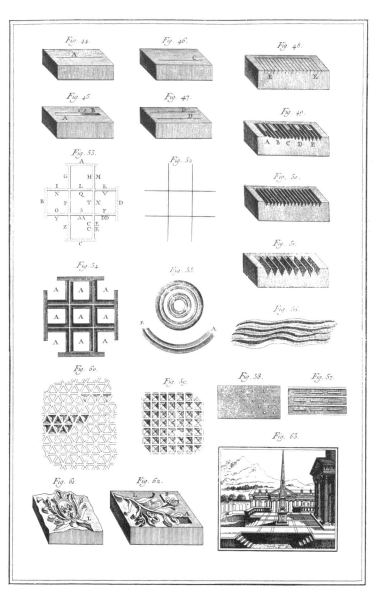

Gravure en Bois, Principes.

조각 및 판화, 목판화

기본 기법 및 견본

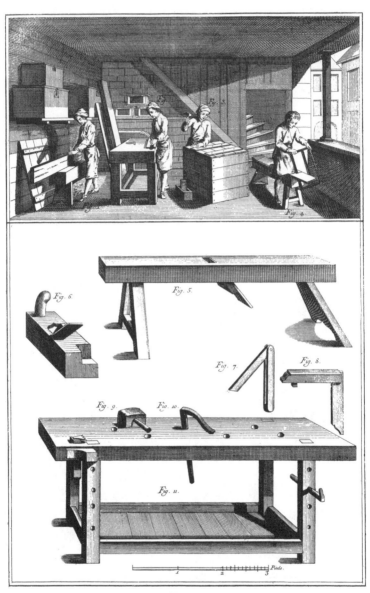

Layettier.

나무 상자 제작

작업장 및 장비

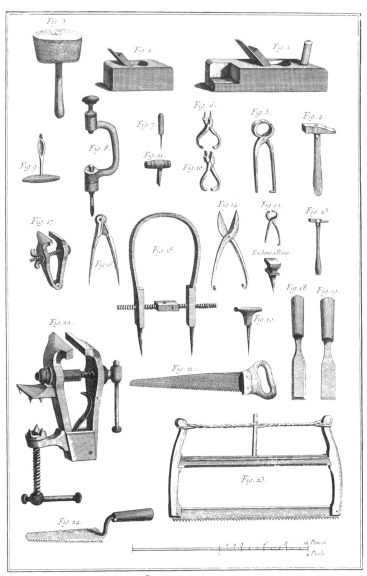

Layettier, outils.

나무 상자 제작

도구

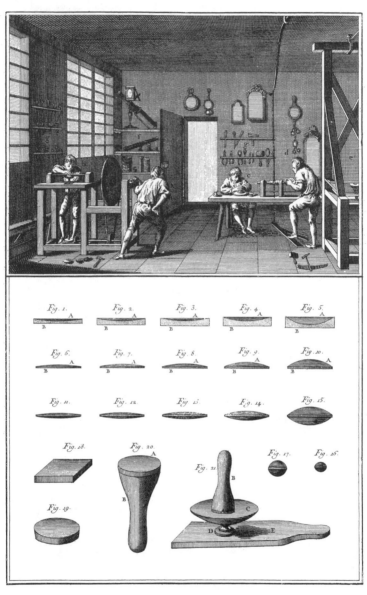

Lunetier, Verres de différens foyers.

안경 제조

작업장, 다양한 종류의 안경알 및 작업 도구

1212

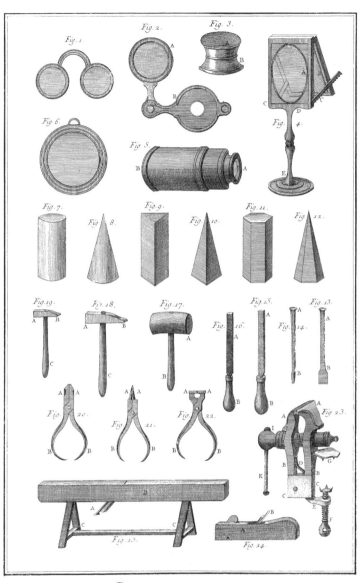

Lunetier, Ouvrages et outils

안경 제조

안경류, 작업 도구 및 장비

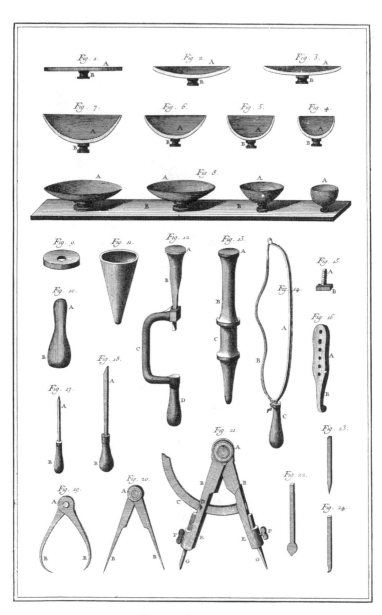

Lunetier, Outils.

안경 제조

도구

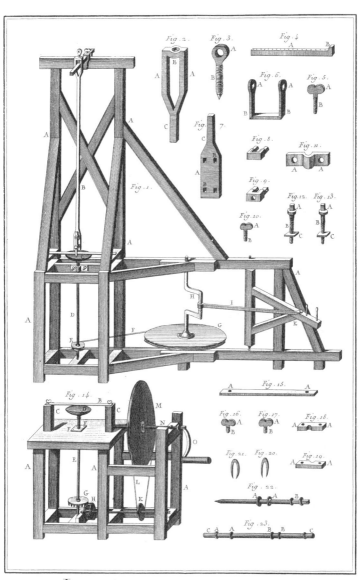

Lunetier, Machines à couper et à polir.

안경 제조

안경테 절단기 및 안경알 연마기

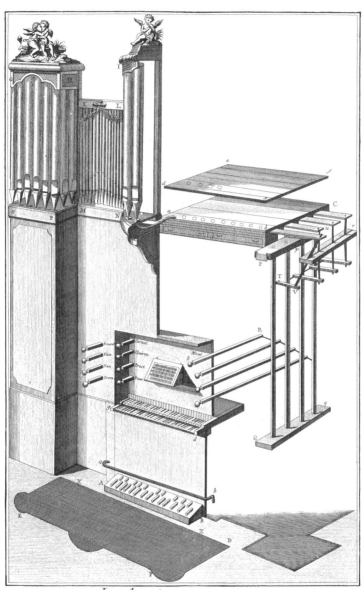

Lutherie, orgues.

악기 제조, 파이프오르간

사시도 및 내부도

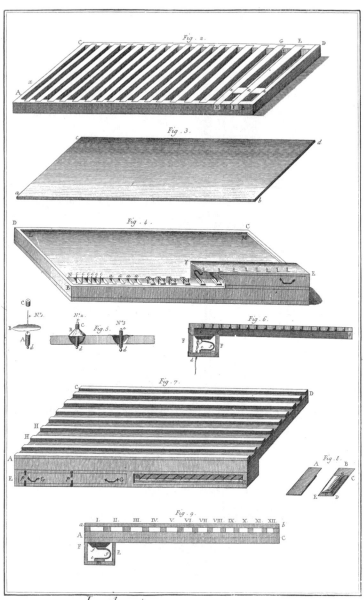

Lutherie, Suite de l'Orgue, Sommier.

악기 제조, 파이프오르간

바람통

Lutherie, suite de l'Orgue, Clavier.

악기 제조, 파이프오르간

건반 및 페달(발건반)

Lutherie, Suite de l'Orgue Clavier abregé Clavier de pedales Bascules du positif.

악기 제조, 파이프오르간

페달, 롤러 보드, 포지티프 건반의 지렛대

Fig. 23.

Fig. 24.

Fig. 25.

Fig. 26.

Fig. 27.

Fig. 28.

Lutherie, Suite de l'Orgue Soufflet Bascules brisées Porte vents de bois Fer à souder.

악기 제조, 파이프오르간

풀무, 지렛대, 목제 바람길, 용접용 인두

Lutherie Suite de l'Orgue Diapazon Bourdon.

악기 제조, 파이프오르간

저음 파이프, 음역

Lutherie, Suite de l'Orgue Jeux.

악기 제조, 파이프오르간

스톱(파이프 열)

Lutherie, Suite de l'Orgue et de ses Jeux.

악기 제조, 파이프오르간

파이프 및 기타 부품

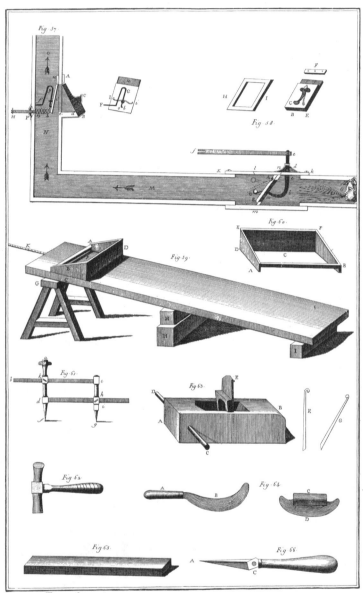

Lutherie, Suite de l'Orgue et de ses Jeux. Couler des Tables.

악기 제조, 파이프오르간

전음 장치(트레몰로), 금속판 주조 장비

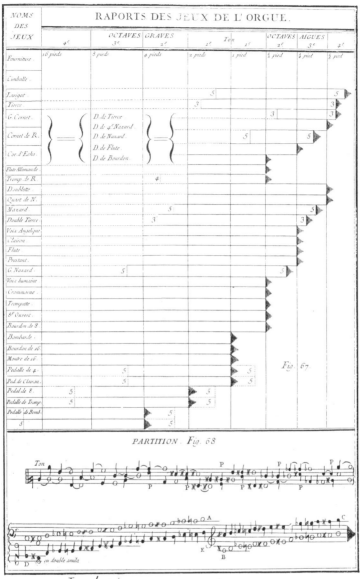

악기 제조, 파이프오르간

스톱 명칭 및 음높이, 악보

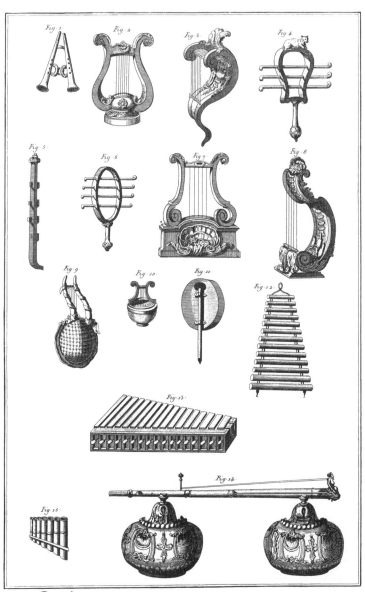

Lutherie, Instruments Anciens, et Etrangers, de différentes sortes.

악기 제조

고대 및 외국의 다양한 악기

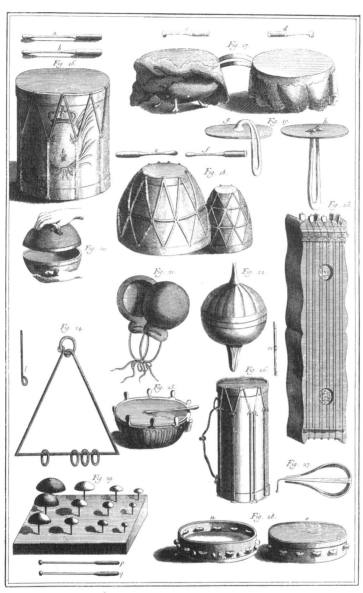

Lutherie, *Instrumens Anciens et Modernes, de Percussion*.

악기 제조

고대 및 근대 타악기

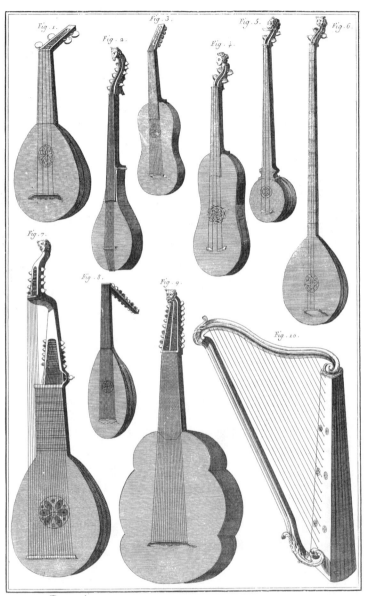

Lutherie, Instrumens Anciens et Modernes, à cordes et à pincer.

악기 제조

고대 및 근대 현악기

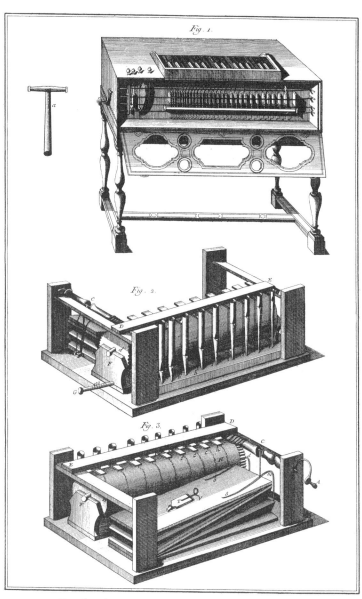

Lutherie, Instrumens qu'on fait parler avec une Roue.

악기 제조

손잡이를 돌려 소리를 내는 악기

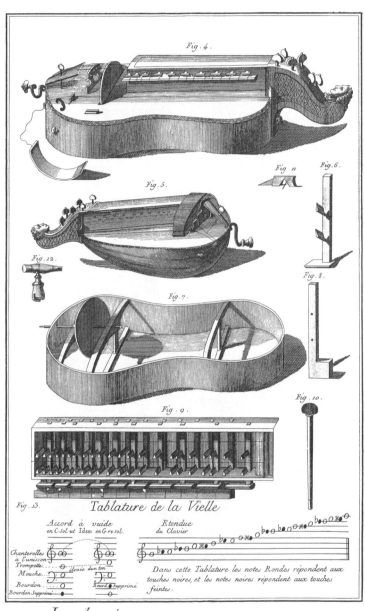

Fig. 4.

Fig. 5.

Fig. 11

Fig. 6.

Fig. 12.

Fig. 8.

Fig. 7.

Fig. 10.

Fig. 9.

Fig. 13.

Tablature de la Vielle

Accord à vuide
en C sol ut Idem en G re sol.

Etendue
du Clavier

Chanterelles
a l'unisson
Trompette
Mouche
Bourdon
Bourdon Supprimé

Elevée d'un ton

Bourd.s Supprimé

Dans cette Tablature les notes Rondes répondent aux
touches noires, et les notes noires répondent aux touches
feintes.

Lutherie, Suite des Instruments qu'on fait parler avec la Roue.

악기 제조

손잡이를 돌려 소리를 내는 교현금, 표보

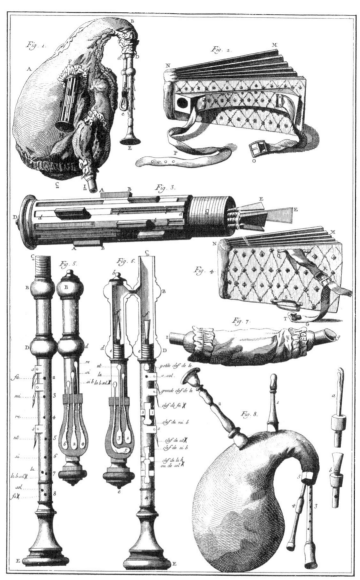

Lutherie, *Instruments à vent. Musette. Cornemuse.*

악기 제조

백파이프

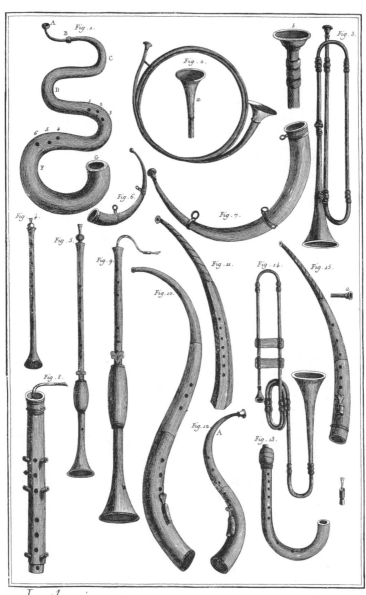

Lutherie, Instrumens Anciens, Modernes, Etrangers à vent, à bocal et à anche.

악기 제조

취구와 리드가 있는 고대, 근대 및 외국의 관악기

1234

Lutherie, Suite des Instruments à vent.

Lutherie, Suite des Instruments à vent.

악기 제조

관악기

Lutherie, Outils propres à la Facture des Instrumens à vent.

악기 제조

관악기 제조 도구

Lutherie,

Tour en l'air et à pointes à l'usage des faiseurs d'Instrumens à vent, Flutes, Haut bois, Musettes &c.

악기 제조

플루트, 오보에, 백파이프 등의 관악기 제조용 선반(旋盤)

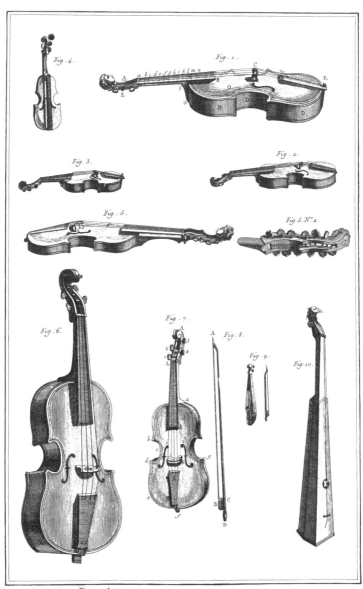

Lutherie, Instruments qui se touchent avec l'Archet.

악기 제조

활로 연주하는 현악기

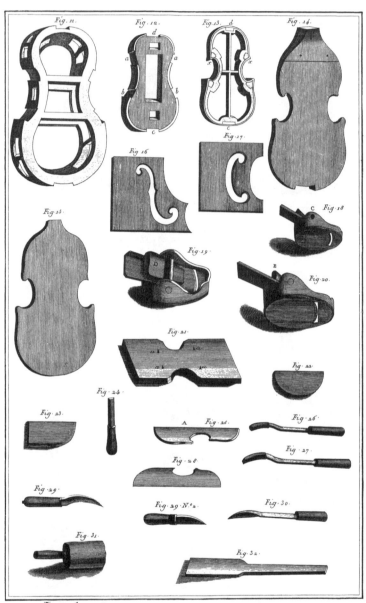

Lutherie, Outils propres à la Facture des Instruments à Archet.

악기 제조

찰현악기 제조 도구

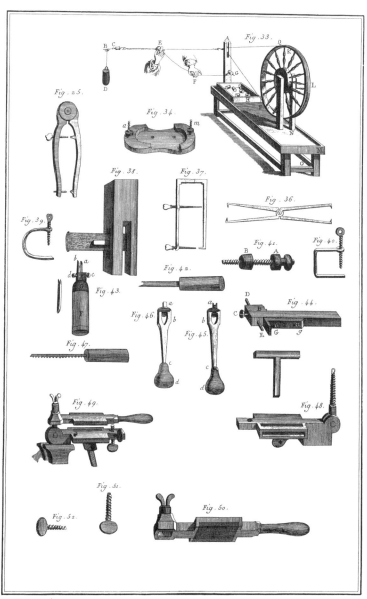

Lutherie, Suite des Outils propres à la Facture des Instruments à Archet.

악기 제조

찰현악기 제조 도구 및 장비

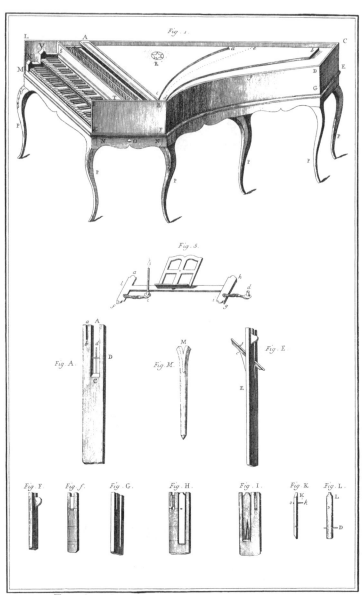

Lutherie, Instruments à cordes et à touches, Clavecin.

악기 제조

건반 현악기 클라브생(하프시코드)

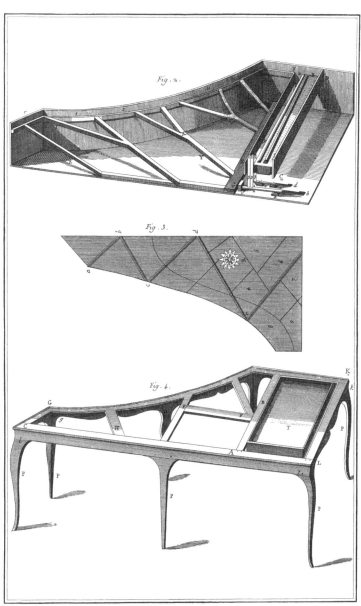

Lutherie, *Instruments à cordes et à touches Suite du Clavecin*.

악기 제조

건반 현악기 클라브생

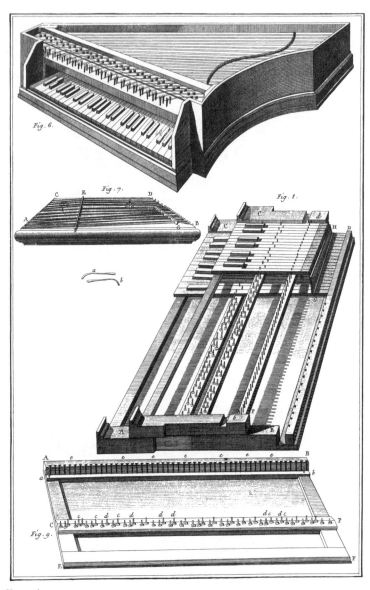

Lutherie, Suite des Instruments à cordes et à touches, avec le Psalterion Instrument à cordes et à baguettes

악기 제조

건반 현악기, 막대로 연주하는 현악기 프살테리움

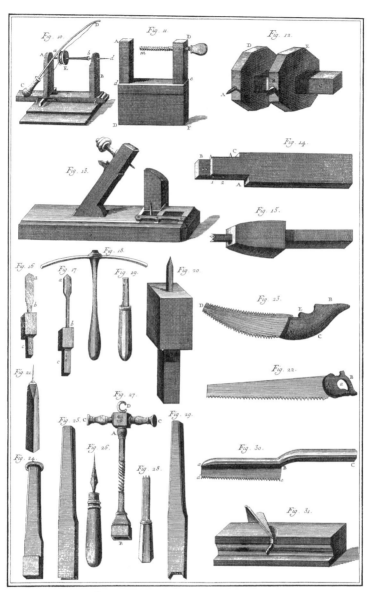

Lutherie, Outils propres à la Facture des Clavecins.

악기 제조

클라브생 제조 도구 및 장비

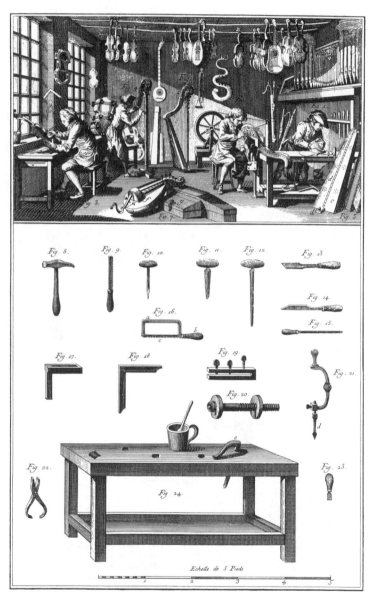

Lutherie, Ouvrages et Outils.

악기 제조

작업장, 도구 및 장비

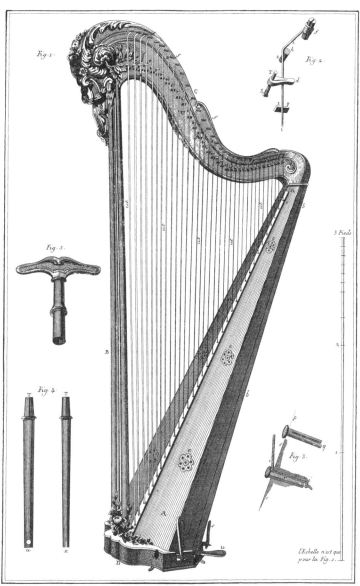

Lutherie, Harpe Organisée.

악기 제조

오르간식 하프(페달 하프)

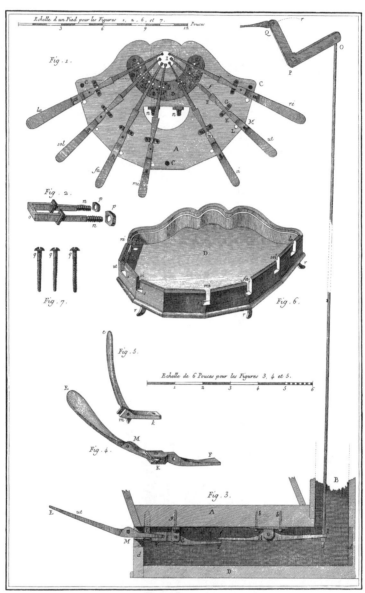

Lutherie,

Développemens et détails des Pédales de la Harpe.

악기 제조

하프 페달 상세도

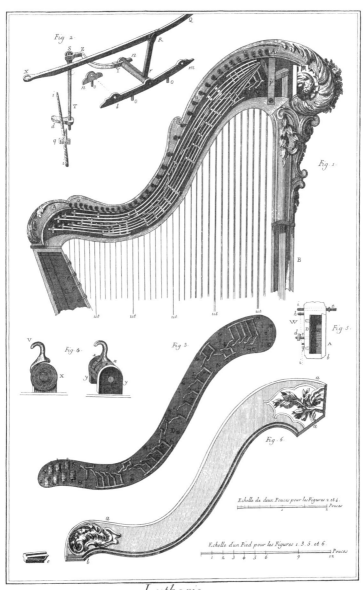

Lutherie.

Console de la Harpe, détails des Leviers et des Ressorts qu'elle renferme.

악기 제조

하프 상부 상세도 및 내부 부품

TABLE DU RAPPORT I

Et des Instrumens de Mι

Pour l'intelligence de cette Table, il faut remarquer 1° que les lignes horizontales divisées en cellules représent
2° que le terme le plus grave de l'étendüe des voix et des Instrumens à vent, est marqué par une lettre Majuscule et le term
les quelles ces termes sont à l'unisson. 3° que les chiffres qui représentent les cordes des instrumens à cordes sont placé

Noms des Instrumens	Touches des Clavecins	Ravalement dans l'Octave 16 pieds	8 pieds							4 pieds		
			CC	DD	EE	FF	GG	AA	BB	C	D	E
	Noms en	Lettres										
		♭ mol	sol	la	si	ut	re	mi	fa	sol	la	si
		♮ quarre	ut	re	mi	fa	sol	la	si	ut	re	mi

Notes

Nom des Notes: fa ✕ sol ✕ la ♭ si ut ✕ re ♭ mi fa ✕ sol ✕ la ♭ si ut ✕ re ♭ mu

Voix — BC · BT · HT Basse

Flutes a Bec

Flutes Traversieres — Fifres Les Fifres sonnent l'unisson des Dessus de Flute — B Basse

Hautbois

Basson — B Bas son de Hautbois

Musette — Gros Bourdon en Sol G.B. Gr Bourd en Ut G.B.

Serpent — S Vielle Bourdon en Sol V. Bourdon en Ut 4 Mouche

Violons — D'amour unisson des dessus à la difference pres que les 6 Cordes de Léton s'accordent chat unig.t et Dessus arbitrairement. Haute Contre Taille Quinte Quinte
Basse · 3 · 2
Basse des Italiens ou 4 Violoncelle · 3 · 2
5 · 4 · 3 · 2 · 2 · 1 La meilleure maniere d'acc la C
3 · 3 · 2 · 2 · 1

Violles — d'Amour les cordes de Léton sont accordées arbitrairement c. à d. Dessus Pardessus
diatoni 2 nom. ou à l'unisson ou à l'octave des autres. 5 6
Basse 7 · 6 · 5 · 4

Theorbe — 14 · 13 · 12 · 11 · 10 · 9 · 8 · 7 · 5
Luth — 11 · 10 · 9 · 8 · 7 · 6 Colochon ou Colscong 53
Archiluth — 14 · 13 · 12 · 11 · 10 · 9 · 8 · 7 · 6 · 5
Angelique — 17 · 16 · 15 · 14 · 13 · 12 · 11 · 10 · 9 · 8
Guitarre — 5 · 4
Harpe — avec ses sept Pedales. 33 Ped 32 P 31 30 P 29 P 28 P 27 26 P 25 24 23 2
Trompette et Cor. — TC
Tymbales — 1. Premier Son ou Son de la tonalité non pratiqué 2
Grosse Tombale ... T ou T Petite Tymb t ou t

악기 제조

클라브생 건반을 기준으로 인간의 목소리 및 악기별 음역을 비교한 표

ETENDUE DES VOIX

comparés au Clavecin.

…rés du genre Diatoniq.et Chromatiq. du Clavecin, et que les rangeés verticales representent les Unissons.
…la même lettre mais minuscule. Ces deux lettres sont placeés au dessous des touches du Clavecin avec
…i repoud au dessous de la touche du Clavecin, qui est l'unisson de ces cordes à vuide .

Ton du Clavecin ou C sol ut de la Clef							Ton du Prestant des Orgues ou C sol ut de la Clef							½ pied
2 pieds							1 pied							

B	c	d	e	f	g	a	b	cc	dd	ee	ff	gg	aa	bb	ccc
a	sol	la	si	ut	re	mi	fa	sol	la	si	ut	re	mi	fa	sol
	ut	re	mi	fa	sol	la	si	ut	re	mi	fa	sol	la	si	ut

| si | ut | re | mi | fa | sol | la | si | ut | re | mi | fa | sol | la | si | ut | re | mi | fa |

Haut Dessus ou 1er Dessus

B.D		H. D		Bas Dessus ou 2d D			Haut Dessus ou 1er Dessus		h. d

| | Haute | Taille | Contre | | b. t | | c | | | |
| ordant | | | | | | | | | | |

| | | | | | | H | Haute | Contre | D | Dessus | | | | | h d / 12e / 15 |
| Q | Quinte | | T | Taille | | | | | | | | | | 9 | |

| | | | | | | | D F Dessus Fiffre | | | | | | d f / 19e / 19e |
| | F | Flute traversiere | | | | | | | | | | | | |

| D | Dessus | | | | | | | | | b | | | | b |
| due | une | 2.e eme | | | | | | | | t | | | | d |

PB	ou	PB	Chalu meau	C H		Pb	Petit Bourdon ou Haute Contre	Pb							ch	ch	ch c
et	2	en	sol	2	Ld Chantarelle	Clavier des marches diatoniques et de 10 chromatiques											
			3			3											
			4/2														

Contre basse les unes sonnent la quinte les autres l'Octave au dessous de la basse
…se des Violons sonne l'Octave au dessous de leur basse et l'unisson du 8 pieds

5		4	3	3	2					
4	4	1	2	1	1					
3		2		t						
3		1	2			Le Theorbe a 9 Touches				
	2		1			Le Luth a 9 touches / Le Colachon a 15 Touches				
4	3	2	1			l'Archiluth a 9 touches				
ve de la cedente	4	a l'Octave de la precedente	3 / 1	Cordes a l'unisson	2/3 Idem	t	l'Angelique a 10 touches			
p	18	17 15	15	14	13 12	11	10 9	8	7 6 5 4	3 2
				ou 7 plus naturel	Idem 11		Ld 13 14 ¾ fait c	&c		
t		5	6	7 ¾	8	9	10 10 ½	12	13 ½ 14 ½ 15 16	&c

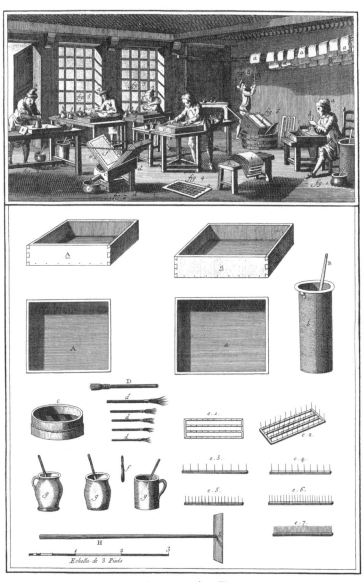

Marbreur de Papier.

대리석 무늬 종이 제조

종이에 대리석 무늬를 넣는 노동자들, 관련 도구

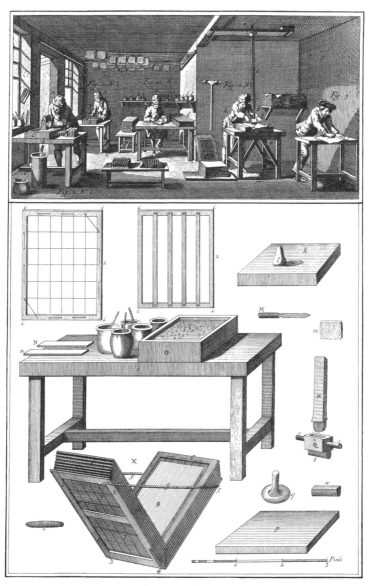

Marbreur de Papier.

대리석 무늬 종이 제조

작업장 및 장비

Marbrerie,
Compartimens simples de Carreaux de differentes formes

대리석 가공

작업장, 다양한 패턴의 대리석 타일

Marbrerie,
Compartimens simples de Carreaux de differentes formes

대리석 가공

다양한 패턴의 대리석 타일

Marbrerie,

Compartimens de Carreaux figurés de différentes formes.

대리석 가공

다양한 패턴의 대리석 타일

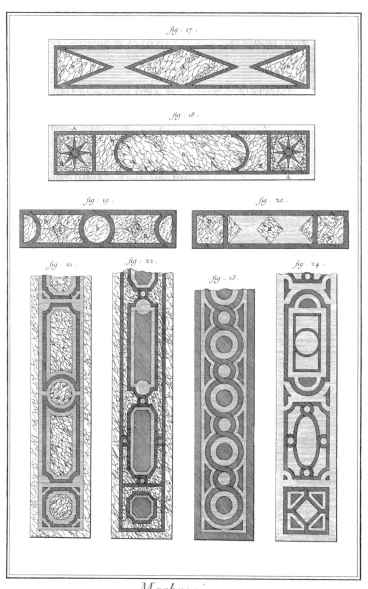

Marbrerie

Foyers de grandes et de petites Cheminées, et differentes plattes bandes pour les deſsous des arcs doubleaux des Voutes.

대리석 가공

크고 작은 벽난로 앞에 까는 대리석, 볼트의 횡단 아치 아래에 넣는 평평한 대리석 몰딩

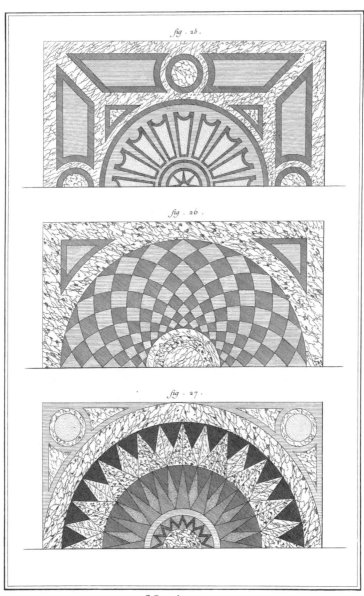

fig . 25 .

fig . 26 .

fig . 27 .

Marbrerie,

Différens Compartimens de pavé de Marbre pour des Salles ou Sallons quarrés.

대리석 가공

정방형 홀 또는 응접실 바닥용 대리석

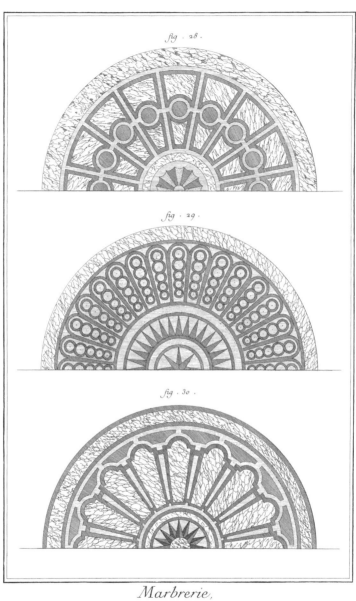

Marbrerie,

Différens Compartimens de pavé de Marbre pour des Salles ou Sallons circulaires.

대리석 가공

원형 홀 또는 응접실 바닥용 대리석

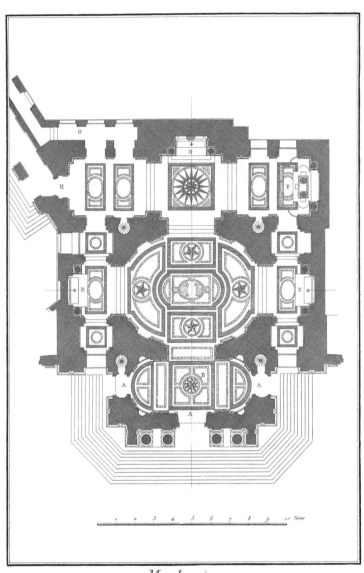

Marbrerie,

Compartimens du pavé de L'Eglise des 4 Nations.

대리석 가공

카트르나시옹 교회의 대리석 바닥

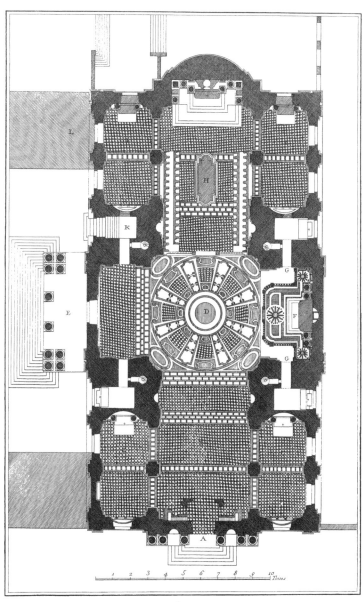

Marbrerie

Compartimens du pavé de l'Eglise de la Sorbonne

대리석 가공

소르본 교회의 대리석 바닥

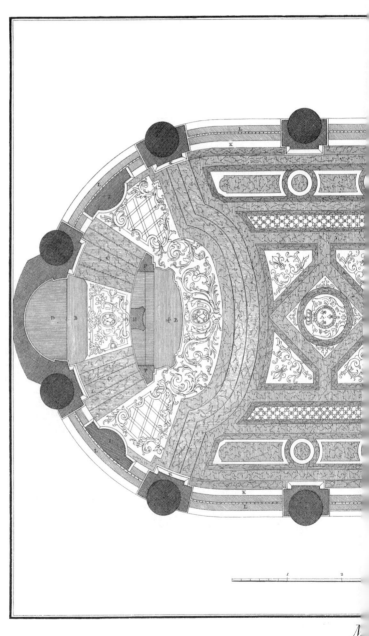

Plan du pavé du Sanctuaire, et d'...

대리석 가공

파리 노트르담 대성당 지성소 및 성가대석 일부의 대리석 바닥

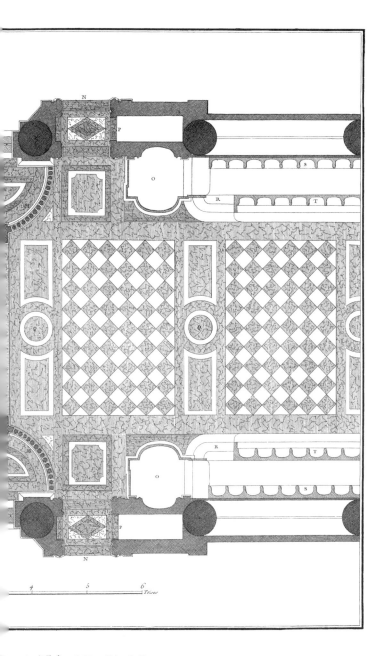

...ur de l'Eglise de Notre Dame de Paris.

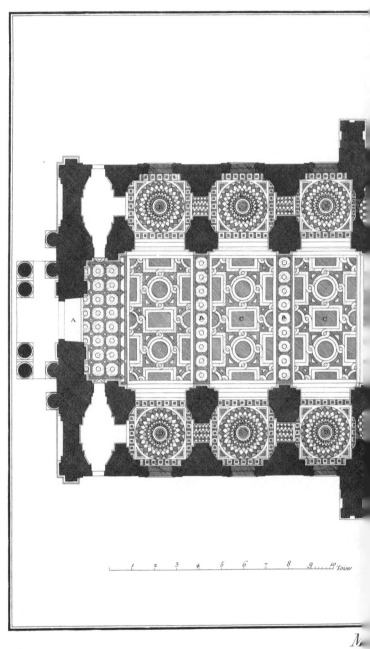

Grace .

Plan du pavé con

대리석 가공

생 루이 데 앵발리드 교회 돔 아래의 대리석 바닥

e des Invalides.

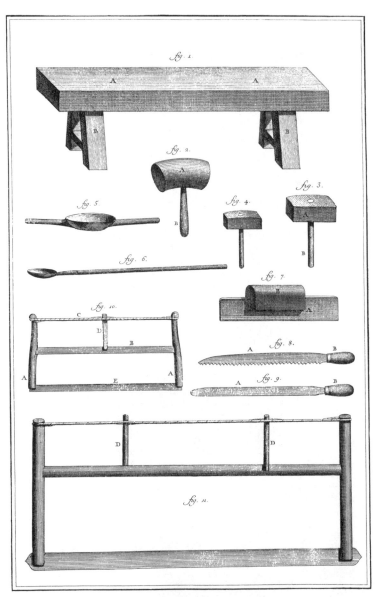

Marbrerie, *Outils*

대리석 가공

도구 및 장비

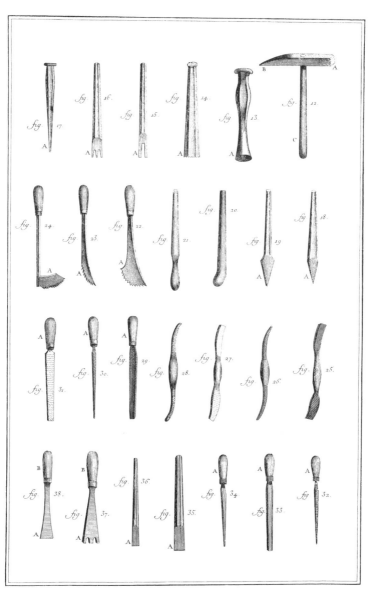

Marbrerie, Outils

대리석 가공

도구

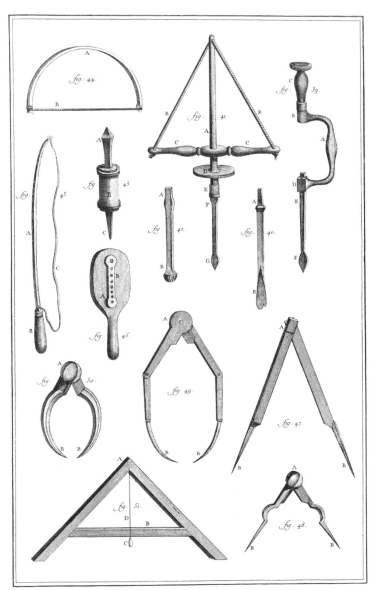

Marbrerie , Outils.

대리석 가공

도구

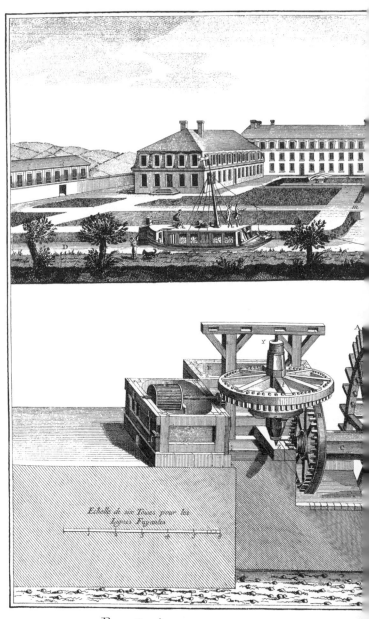

제지

몽타르지 근방 랑글레의 왕립 제지소 건물 전경, 제지소 기계의 톱니바퀴 장치

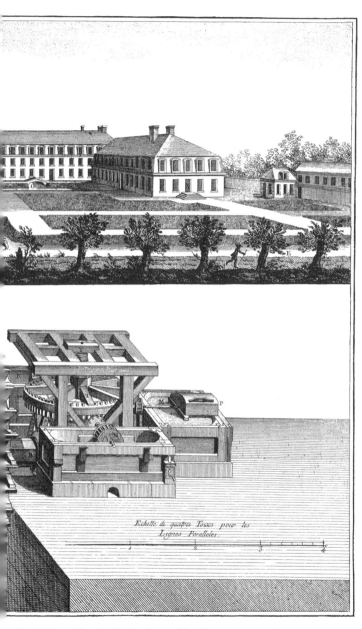

Echelle de quatres Toises pour les Lignes Paralleles.

| 1 | 2 | 3 | 4 |

. Vue du Rouage d'un des Moulins de cette Manufacture

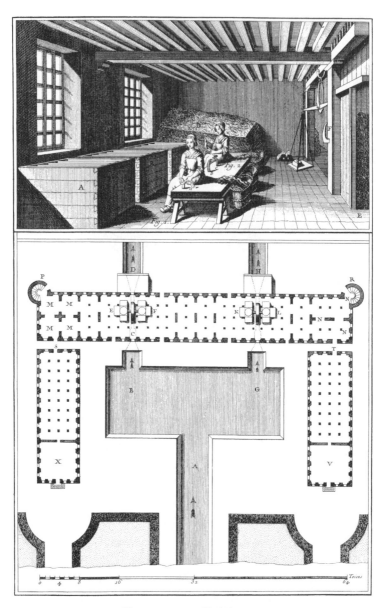

Papetterie, Délissage.

제지

넝마 선별 작업, 랑글레 제지소 평면도

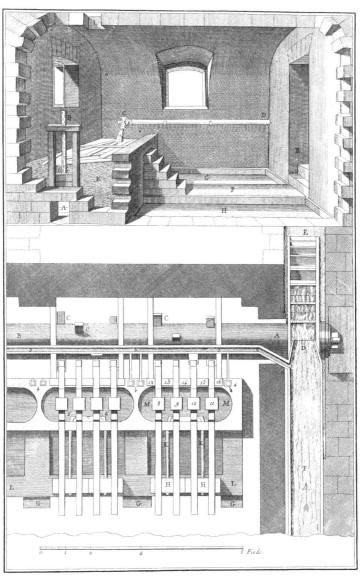

Papetterie, Pourissoir.

제지

넝마를 물에 넣고 짓이기는 시설

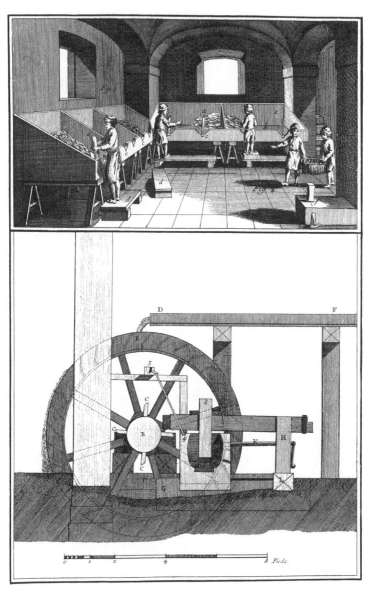

Papetterie, Dérompoir

제지

물에 적신 넝마를 세절하는 작업, 고해기(叩解機) 측면도

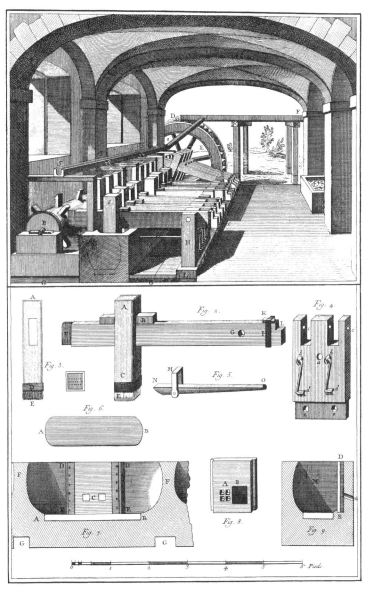

Papetterie, Moulin à Maillets.

제지

고해 시설

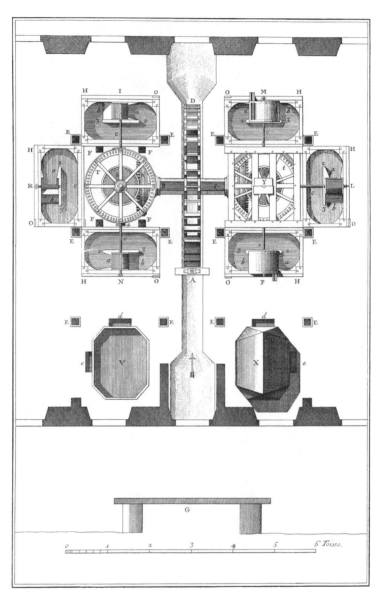

Papetterie, Moulin en Plan.

제지

공장 평면도

1278

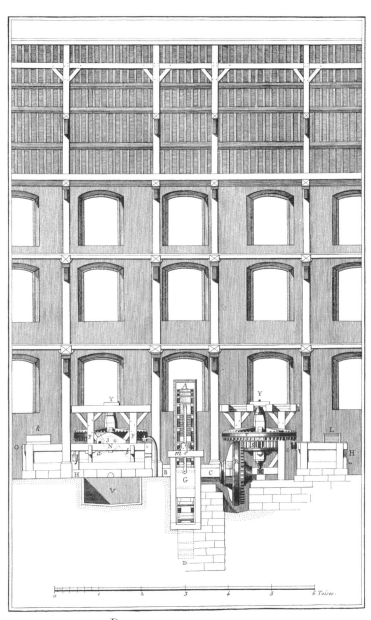

제지

공장 내부 입면도

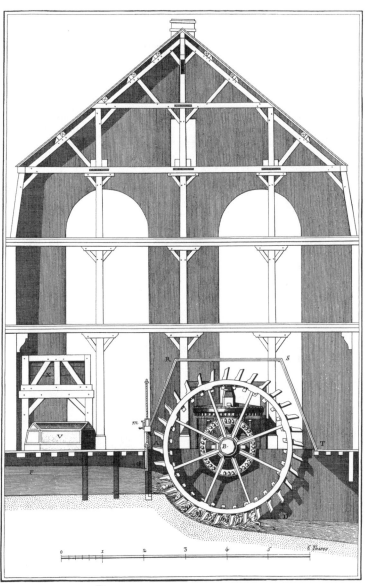

Papetterie, Moulin en Profil.

제지

공장 단면도

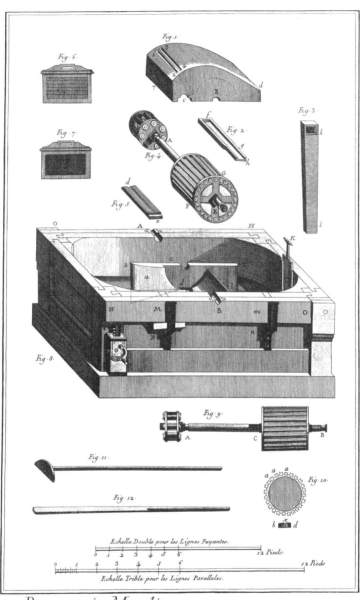

Papetterie, Moulin, *Détails d'une des Cuves à Cilindres.*

제지

원통형 망이 달린 지통

1281

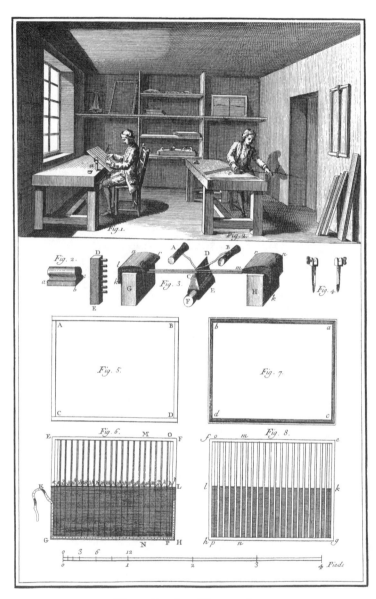

Papetterie, Formaire.

제지

종이 뜨는 틀 제작, 관련 도구 및 장비

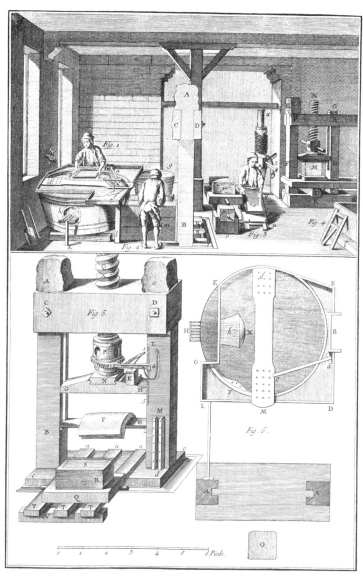

제지

초지 작업, 압착기

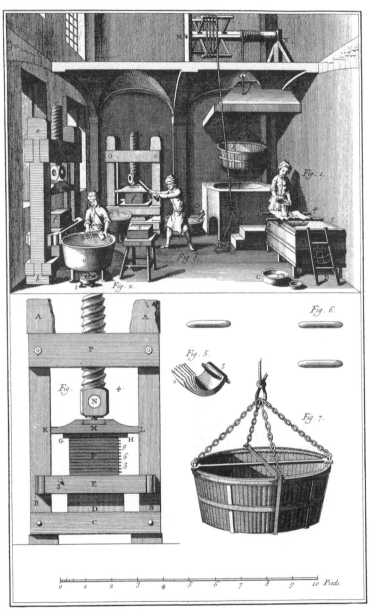

Papetterie, Colage.

제지

사이징 작업, 관련 장비

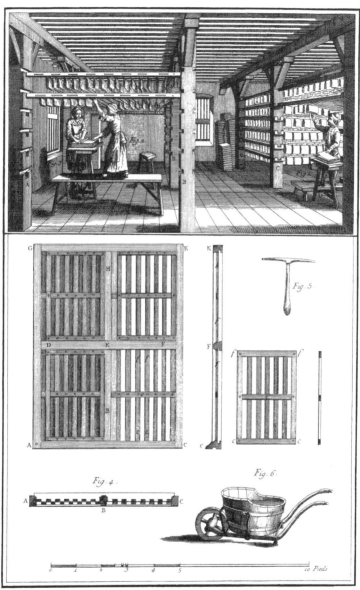

Papetterie, Etendage

제지

건조 작업, 관련 장비

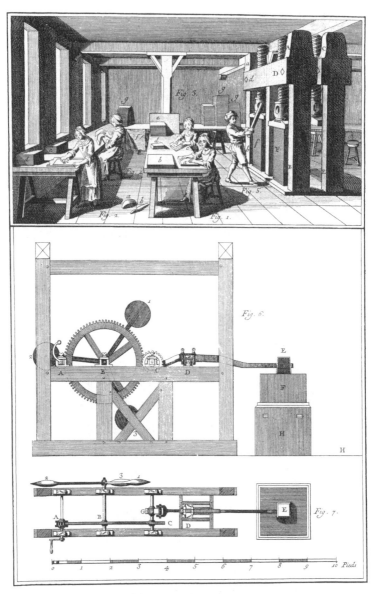

Papetterie, La Salle

제지

마무리 및 정리 작업, 관련 장비

과학, 인문, 기술에 관한 도판집
제5권

Histoire Naturelle,
Fig. 1. L' ELEPHANT. Fig. 2. LE RHINOCEROS

자연사, 동물계, 사족동물

1. 코끼리, 2. 코뿔소

Histoire Naturelle,
Fig. 1. LE ZEBRE. Fig. 2. LE DROMADAIRE.

자연사, 동물계, 사족동물

1. 얼룩말, 2. 단봉낙타

Histoire Naturelle,
Fig. 1. LE BUFFLE. Fig. 2. LE MOUFFLON.

자연사, 동물계, 사족동물

1. 물소, 2. 무플런

Histoire Naturelle,

Fig. 1. *LE BOUQUETIN Fig.* 2. *LE GUIB.*

자연사, 동물계, 사족동물

1. 아이벡스, 2. 부시벅

Histoire Naturelle.

Fig. 1. LA GIRAFFE. Fig. 2. LE CHÉVROTIN.

자연사, 동물계, 사족동물

1. 기린, 2. 애기사슴(쥐사슴)

Histoire, Naturelle,

Fig. 1. L' ÉLAN. Fig. 2. LE RENNE.

자연사, 동물계, 사족동물

1. 엘크, 2. 순록

Histoire Naturelle,

Fig. 1. LE BABI-ROUSSA. Fig. 2. LE TAPIR. Fig. 3. LE CABIAI.

자연사, 동물계, 사족동물

1. 바비루사, 2. 테이퍼(맥), 3. 카피바라

Histoire Naturelle,
Fig. 1. LE LION. Fig. 2. LE TIGRE.

자연사, 동물계, 사족동물

1. 사자, 2. 호랑이

Histoire Naturelle,

Fig. 1. LA PANTHERE. Fig. 2. LE LÉOPARD.

자연사, 동물계, 사족동물

1. 표범(팬서), 2. 표범(레퍼드)

Histoire Naturelle,
Fig. 1. LE COUGUAR Fig. 2. LE LINX.

자연사, 동물계, 사족동물

1. 퓨마, 2. 스라소니

Histoire Naturelle, Fig. 1. L'HYENE Fig. 2. L'OURS.

자연사, 동물계, 사족동물

1. 하이에나, 2. 곰

Histoire Naturelle, Fig. 1 *LA CIVETTE* Fig. 2 *LE ZIBET* Fig. 3 *LA GENETTE*.

자연사, 동물계, 사족동물

1. 사향고양이, 2. 아시아 사향고양이, 3. 제넷고양이

자연사, 동물계, 사족동물

1. 비버, 2. 호저

Fig. 2.

Fig. 3.

Fig. 1.

Histoire Naturelle,
Fig. 1. LA ROUSSETTE. Fig. 2. LE POLATOUCHE. Fig. 3. LE SUISSE.

자연사, 동물계, 사족동물

1. 날여우박쥐, 2. 날다람쥐, 3. 다람쥐

Histoire Naturelle,

Fig. 1. LE KABASSOU. Fig. 2. L'UNAU. Fig. 3. LE SARIGUE.

자연사, 동물계, 사족동물

1. 아르마딜로, 2. 두발가락나무늘보, 3. 주머니쥐

Histoire Naturelle.

Fig. 1. LE FOURMILIER. Fig. 2. LE PANGOLIN Fig. 3. LE PHATAGIN

자연사, 동물계, 사족동물

1. 개미핥기, 2. 천산갑, 3. 긴꼬리천산갑

Histoire Naturelle,

Fig. 1. LA LOUTRE DU CANADA Fig. 2. LE PHOQUE DES INDES. Fig. 3. LE MORSE

자연사, 동물계, 수륙 양서 동물

1. 캐나다 수달, 2. 인도 바다표범, 3. 바다코끼리

자연사, 동물계, 원숭이 및 유인원

1. 여우원숭이, 2. 몽구스, 3. 로리스

Histoire Naturelle,

Fig. 1. LE JOCKO. Fig. 2. LE GIBBON.

자연사, 동물계, 원숭이 및 유인원

1. 오랑우탄, 2. 긴팔원숭이

Histoire Naturelle,

Fig. 1. LE PAPION. Fig. 2. L' OUANDÉROU.

자연사, 동물계, 원숭이 및 유인원

1. 개코원숭이, 2. 사자꼬리마카크

Histoire Naturelle,
Fig. 1. LE MACAQUE. Fig. 2. LE DOUC.

자연사, 동물계, 원숭이 및 유인원

1. 마카크, 2. 두크

자연사, 동물계, 원숭이 및 유인원

1. 검은거미원숭이, 2. 거미원숭이

Histoire Naturelle,
Fig. 1. LE TAMARIN Fig. 2. L'OUISTITI

자연사, 동물계, 원숭이 및 유인원

1. 타마린, 2. 마모셋

Fig. 3.

Fig. 2.

Fig. 1.

Histoire Naturelle,

Fig. 1. LA BALEINE. Fig 2 LE CACHALOT Fig. 3. LE NARWAL

자연사, 동물계, 고래류
1. 고래, 2. 향유고래, 3. 일각돌고래

자연사, 동물계, 난생 사족동물

1. 육지 거북, 2. 바다거북, 3. 카멜레온

Fig. 1.

Fig. 2.

자연사, 동물계, 개구리와 두꺼비

1. 황소개구리, 2. 피파

자연사, 동물계, 파충류와 뱀

1. 악어, 2. 악어 알, 3. 토케이 게코

자연사, 동물계, 파충류와 뱀

1. 다리가 아주 짧은 도마뱀, 2. 다리가 퇴화한 도마뱀, 3. 암컷 살무사

자연사, 동물계, 파충류와 뱀

1. 방울뱀, 2. 방울뱀 꼬리, 3. 캐롤라이나의 독 없는 푸른 뱀, 4. 코브라

Histoire Naturelle,
Fig. 1. L'AUTRUCHE. Fig. 2. LE CASOAR. Fig. 3. LE PÉLICAN. Fig. 4. LE FLAMANT.

자연사, 동물계, 조류

1. 타조, 2. 화식조, 3. 펠리컨, 4. 플라밍고

Histoire Naturelle,

Fig. 1. LA PEINTADE.Fig. 2. LE FAISAN COURONNÉ.Fig. 3.LE HOCCO.Fig. 4.LA POULE SULTANE.

자연사, 동물계, 조류

1. 뿔닭, 2. 뿔숲자고새, 3. 봉관조, 4. 자색쇠물닭

Histoire Naturelle, Fig. 1. PIE - GRIECHE DE MADAGASCAR.
Fig. 2. TANGARA CARDINAL DU BRESIL. Fig. 3. LA VEUVE A QUATRE BRINS. Fig. 4. MANAKIN DE CAYENNE

자연사, 동물계, 조류

1. 마다가스카르 때까치, 2. 브라질 풍금조, 3. 네 개의 꽁지깃을 가진 선녀조, 4. 카엔 마나킨

자연사, 동물계, 조류

1. 자바 콩새, 2. 캐나다 멧새, 3. 아프리카 피리새, 4. 캐나다 쇠박새, 5. 코친차이나 제비

1323

Histoire Naturelle

Fig. 1. ROLLIER DE LA CHINE. Fig. 2. CASSIQUE ROUGE. Fig. 3. LE MAINATE. Fig. 4. COTINGA BLEU DE CAYENNE

자연사, 동물계, 조류

1. 중국 파랑새, 2. 카옌의 붉은 찌르레기, 3. 구관조, 4. 카옌의 푸른 장식새

자연사, 동물계, 조류

1. 솔잣새, 2. 개미잡이, 3. 큰 종달새, 4. 갈색 열대 비둘기, 5. 필리핀 줄무늬뜸부기

Histoire Naturelle, Fig. 1. PROMÉROPS DU CAP DE BONNE ESPÉRANCE. Fig. 2. GUÉPIER DE MADAGASCAR. Fig. 3. MARTIN-PÊCHEUR DES PHILIPPINES. Fig. 4. TODIER DE S.ᵗ DOMINGUE. Fig. 5. PIC DE CAYENNE.

자연사, 동물계, 조류

1. 희망봉 꿀새, 2. 마다가스카르 벌잡이새, 3. 필리핀 물총새, 4. 생도맹그 벌잡이부치새,
5. 카옌 딱따구리

Histoire Naturelle,

Fig. 1. LE GRAND AIGLE DE MER. Fig. 2. LE VAUTOUR DES ALPES. Fig. 3. LE MILAN. Fig. 4. LE GRAND DUC.

자연사, 동물계, 조류

1. 흰꼬리수리, 2. 알프스 독수리, 3. 솔개, 4. 수리부엉이

Histoire Naturelle,

자연사, 동물계, 조류

1. 브라질의 청금강앵무, 2. 카커투(관앵무), 3. 암보이나 섬의 붉은 앵무, 4. 필리핀 앵무

자연사, 동물계, 조류

1. 카엔의 흰목큰부리새, 2. 말루쿠 제도의 코뿔새, 3. 집게제비갈매기,
4. 뒷부리장다리물떼새

Histoire Naturelle,

Fig. 1. PIGEON VERD D'AMBOINE. Fig. 2. LE COQ DE POCHE. Fig. 3. BARGE BRUNE. Fig. 4. LA GRANDE FOULQUE.

자연사, 동물계, 조류

1. 암보이나 섬의 녹색비둘기, 2. 루피콜라(바위새), 3. 갈색 도요새, 4. 큰물닭

자연사, 동물계, 조류

1. 카옌의 오색조, 2. 중국의 푸른 뻐꾸기, 3. 카옌의 녹색등트로곤, 4. 큰부리아니

자연사, 동물계, 조류

1. 카옌의 푸른 나무발바리, 2. 카옌 벌새, 3. 벌새, 4. 댕기벌새, 5. 생도맹그 꾀꼬리,
6. 캐나다 동고비

Histoire Naturelle, *Fig.* 1. GOBE-MOUCHE HUPÉ DE MADAGASCAR.
Fig. 2. *LE PIQUE·BŒUF* *Fig.* 3 *ETOURNEAU DU CAP DE BONNE ESPÉRANCE* *Fig.* 4 *PAON DE MER.*

자연사, 동물계, 조류

1. 도가머리가 있는 마다가스카르 딱새, 2. 소등쪼기새, 3. 희망봉의 찌르레기, 4. 목도리도요

Histoire Naturelle,

Fig. 1. L'OISEAU DE PARADIS Fig. 2. LE PAHLE EN QUEUE Fig. 3 LA CORNEILLE MANTELÉE.

자연사, 동물계, 조류

1. 극락조, 2. 열대새, 3. 뿔까마귀

Histoire Naturelle,

Fig. 1. LA GRUE. Fig. 2. LA DEMOISELLE DE NUMIDIE. Fig. 3. LE HERON POURPRÉ HUPÉ. Fig. 4. L' OISEAU ROYAL.

자연사, 동물계, 조류

1. 두루미, 2. 쇠재두루미, 3. 댕기가 있는 붉은왜가리, 4. 관두루미

Histoire Naturelle, Fig. 1. L'ÉCHASSE. Fig. 2. LE PLUVIER ARMÉ DU SÉNÉGAL.
Fig. 3. LE VANNEAU ARMÉ DE LA LOUISIANE. Fig. 4. JACANA ARMÉ D'AMÉRIQUE.

자연사, 동물계, 조류

1. 장다리물떼새, 2. 세네갈 물떼새, 3. 루이지애나 검은물떼새, 4. 아메리카 물꿩

Histoire Naturelle
Fig. 1 L'IBIS Fig. 2 LA SPATULE. Fig. 3. LA PIE DE MER. Fig. 4. LE GRISARD.

자연사, 동물계, 조류

1. 따오기, 2. 저어새, 3. 검은머리물떼새, 4. 갈매기

Histoire Naturelle,

Fig. 1. LE GRÉBE HUPÉ. Fig. 2. LE GUILLEMOT. Fig. 3. LE MACAREUX Fig. 4. LE PINGOIN.

자연사, 동물계, 조류

1. 뿔논병아리, 2. 바다오리, 3. 퍼핀(코뿔바다오리), 4. 바다쇠오리

자연사, 동물계, 조류

1. 반점이 있는 큰 아비, 2. 솜털오리 수컷, 3. 자바 섬의 얼가니새, 4. 가마우지

Histoire Naturelle,

Fig. 1. PIETTE MÂLE. Fig. 2. LE CANARD SIFFLEUR. Fig. 3. LE PÉTREL Fig. 4. LE PUFFIN.

자연사, 동물계, 조류

1. 비오리 수컷, 2. 붉은머리오리, 3. 바다제비, 4. 슴새

Histoire Naturelle,
Distribution Méthodique des Oyseaux par le Bec et par les Pattes
d'après Barrere.

자연사, 동물계, 조류
부리와 발 모양에 의한 바레르의 조류 분류법

자연사, 동물계, 어패류

1. 귀상어, 2. 상어, 3. 톱상어, 4. 황새치

자연사, 동물계, 어패류

1. 전자리상어, 2. 홍어, 3. 전기가오리

Histoire Naturelle, Fig. 1. LE TURBOT. Fig. 2. L'ORBIS. Fig. 3. LA MOLE.

자연사, 동물계, 어패류

1. 가자미, 2. 복어, 3. 개복치

Histoire Naturelle ,

Fig 1 LA MORUE Fig 2 LE THON. Fig 3 LE SAUMON Fig 4 L'ESTURGEON

자연사, 동물계, 어패류

1. 대구, 2. 다랑어, 3. 연어, 4. 철갑상어

Histoire Naturelle,

Fig. 1. LA LAMPROYE. Fig. 2. LE SERPENT MARIN. Fig. 3. LA TROMPETTE DE MER.

자연사, 동물계, 어패류

1. 칠성장어, 2. 바다뱀, 3. 트럼펫피시

Fig. 2.

Fig. 1.

Fig. 3.

Histoire Naturelle,

Fig. 1 . LE POISSON COFFRE. Fig. 2 . LA LYRE. Fig. 3. LE POISSON VOLANT.

자연사, 동물계, 어패류

1. 거북복, 2. 달강어, 3. 날치

Histoire Naturelle,

Fig. 1. CRABE DES MOLUQUES Fig. 2. CRABE D'EAU DOUCE Fig. 3. ÉCREVISSE DE MER Fig. 4. ÉCREVISSE-CRABE.

자연사, 동물계, 어패류

1. 말루쿠 제도의 투구게, 2. 민물게, 3. 바닷가재, 4. 닭새우

Histoire Naturelle,

Fig. 1. CRABE DE S^T DOMINGUE. Fig. 2. LA SIRIQUE. Fig. 3. CRABE A LONGUES JAMBES . Fig. 4. CRABE VIOLET.

자연사, 동물계, 어패류

1. 생도맹그의 게, 2. 생도맹그의 민물게, 3. 긴다리게, 4. 뭍게

Histoire Naturelle, OURSINS.

자연사, 동물계, 어패류

성게

Histoire Naturelle, OURSINS.

자연사, 동물계, 어패류

성계

Histoire Naturelle, Fig. 1 et 2. OURSINS Fig. 3. 4. et 5 PLUMES DE MER.

자연사, 동물계, 어패류

1,2. 성게, 3,4,5. 바다조름

1352

Histoire Naturelle, ÉTOILES DE MER

자연사, 동물계, 어패류

불가사리

Fig. 1.

Fig. 2.

Histoire Naturelle, ÉTOILES DE MER *Fig. 1. LA TÊTE DE MÉDUSE Fig. 2. LE SOLEIL.*

자연사, 동물계, 어패류

1. 삼천발이, 2. 해님불가사리

Histoire Naturelle, COQUILLES TERRESTRES.

자연사, 동물계, 어패류

갯벌조개

Histoire Naturelle, COQUILLES FLUVIATILES.

자연사, 동물계, 어패류

민물조개

1356

Histoire Naturelle, COQUILLES DE MER.

자연사, 동물계, 어패류

바닷조개

Histoire Naturelle, COQUILLES DE MER.

자연사, 동물계, 어패류

바닷조개

Histoire Naturelle, COQUILLES DE MER.

자연사, 동물계, 어패류

바닷조개

Histoire Naturelle, COQUILLES DE MER

자연사, 동물계, 어패류

바닷조개

Histoire Naturelle, coquilles de mer.

자연사, 동물계, 어패류

바닷조개

Fig. 1.

A

Fig. 2.

Fig. 10.

Fig. 8.

A

Fig. 9.

Fig. 3.

Fig. 6.

Fig. 4.

Fig. 5.

Fig. 7.

Histoire Naturelle, COQUILLES DE MER

자연사, 동물계, 어패류

바닷조개

1362

Histoire Naturelle, COQUILLES DE MER.

자연사, 동물계, 어패류

바닷조개

Histoire Naturelle, COQUILLES DE MER.

자연사, 동물계, 어패류

바닷조개

1364

Histoire Naturelle, COQUILLES DE MER MULTIVALVES

자연사, 동물계, 어패류

다각(多殼) 바닷조개

1365

자연사, 동물계, 곤충류

곤충

Histoire Naturelle, INSECTES.

자연사, 동물계, 곤충류

곤충

Histoire Naturelle, INSECTES.

자연사, 동물계, 곤충류

곤충

Histoire Naturelle, INSECTES.

자연사, 동물계, 곤충류

곤충

Histoire Naturelle, INSECTES.

자연사, 동물계, 곤충류

곤충

Histoire Naturelle, INSECTES.

자연사, 동물계, 곤충류

곤충

자연사, 동물계, 곤충류

곤충

Histoire Naturelle, INSECTES.

자연사, 동물계, 곤충류

곤충

자연사, 동물계, 곤충류

현미경으로 본 이

POU VU AU MICROSCOPE

자연사, 동물계, 곤충류
현미경으로 본 벼룩

LA PUCE VUE AU MICROSCOPE.

Histoire Naturelle, POLYPIERS.

자연사, 동물계, 자포동물

폴립 군체

1380

자연사, 동물계, 자포동물

폴립 군체

Histoire Naturelle, POLYPIERS.

자연사, 동물계, 자포동물

폴립 군체

Histoire Naturelle, POLYPIERS.

자연사, 동물계, 자포동물

폴립 군체

Histoire Naturelle, POLYPIERS.

자연사, 동물계, 자포동물

폴립 군체

자연사, 동물계, 자포동물

폴립 군체

Histoire Naturelle, POLYPIERS

자연사, 동물계, 자포동물

폴립 군체

1386

Histoire Naturelle , POLYPIERS

자연사, 동물계, 해면동물

해면

Histoire Naturelle, FUCUS.

자연사, 식물계

갈조류

Histoire Naturelle,

Fig. 1. LE CIERGE DU PÉROU. Fig. 2. LE CIERGE RAMPANT. Fig. 3. L'EUPHORBE.

자연사, 식물계

1. 페루 선인장(귀면각), 2. 덩굴성 선인장, 3. 대극

Histoire Naturelle,

Fig 1 . LE BANANIER . Fig . 2 . L'ANANAS . Fig . 3 . LA SENSITIVE .

자연사, 식물계

1. 바나나, 2. 파인애플, 3. 미모사

Histoire Naturelle,

Fig. 1 LE SANG-DRAGON. Fig. 2 LE PALMIER EN ÉVENTAIL. Fig. 3 LE COCOTIER Fig. 4 LE SAGOU.

자연사, 식물계

1. 용혈수, 2. 부채야자, 3. 코코야자, 4. 사고야자

Histoire Naturelle,

Fig. 1. LE POIVRE Fig. 2. LE BETEL.

자연사, 식물계

1. 후추, 2. 구장

Histoire Naturelle.

Fig. 1. LE CIRIER Fig. 2. LA VANILLE.

자연사, 식물계

1. 소귀나무, 2. 바닐라

1393

Histoire Naturelle.

Fig. 1. LE CAFE. *Fig. 2.* LA CANNE A SUCRE. *Fig. 3.* LE THÉ.

자연사, 식물계

1. 커피나무, 2. 사탕수수, 3. 차나무

Histoire Naturelle,

Fig. 1. LE CACAOTIER. Fig. 2. LA CANELLE.

자연사, 식물계

1. 카카오, 2. 육계나무

Histoire Naturelle

Fig. 1. LE QUINQUINA. *Fig. 2.* LA CASSE.

자연사, 식물계

1. 기나나무, 2. 계수나무

Histoire Naturelle, Principes de Botanique, Système de Tournefort

자연사, 식물계

식물학의 원리, 투르느포르의 분류 체계

1397

Histoire Naturelle Principes de Botanique, Systeme de Linnæus

자연사, 식물계

식물학의 원리, 린네의 분류 체계

Histoire Naturelle, Coquilles Fossiles.

자연사, 광물계, 1부

패석

Asterie, pierre etoilée
anguleuse

Alvéole

Trochite

Petite etoilée

Petite etoilée

Asterie, ou pierre
etoilée à angles obtus.

Entrochite

1Cornes d'Ammon de differentes especes.

Histoire Naturelle, Corps marins, fossiles.

자연사, 광물계, 1부

해양 생물 화석

Histoire Naturelle, Corps Marins fossiles.

자연사, 광물계, 1부

해양 생물 화석

Hystérolites

3 Lapis Judaicus

Echinites ou Oursins de differentes especes pétrifiés.

Histoire Naturelle, Corps marins fossiles

자연사, 광물계, 1부

해양 생물 화석

Histoire Naturelle, Corps Marins Fofsiles.

자연사, 광물계, 1부

해양 생물 화석

1 *Fungite.*

2 *Belemnites de différentes especes.*
3 *Alvéoles ou noyaux de Belemnites.*

Histoire Naturelle.

자연사, 광물계, 1부

버섯돌산호류 화석, 벨렘나이트

1404

Histoire Naturelle, *Corps Marins Fossiles*

자연사, 광물계, 1부

해양 생물 화석

1 Encrinite ou pierre de Lis.

Madréporite.

6

5 Phyllite ou pierre coquillère.

4

2

3

3 Oolite.

Histoire Naturelle, Corps Marins fossiles

자연사, 광물계, 1부

해양 생물 화석

Pierres empreintes de Poissons de la comté de Mansfeld.

Pierre empreinte et arborisée.

Histoire Naturelle.

자연사, 광물계, 1부

물고기 화석, 모수석

Histoire Naturelle,

Typolithes ou Pierres chargées d'Empreintes de Végétaux.

자연사, 광물계, 1부

동식물 화석

1408

Pierre de florence representant des ruines

Dendrites

Empreinte d'une Etoile Marine

Pierre empreinte de Papenheim.

Histoire Naturelle

자연사, 광물계, 1부

폐허가 그려진 피렌체의 돌, 모수석 및 동물 화석

Pierre de Florence.

Dendrite.

Dendrite.

1 Empreinte de Végétaux.

Histoire Naturelle

자연사, 광물계, 1부

피렌체의 돌, 모수석 및 식물 화석

자연사, 광물계, 1부

식물 화석

1411

Histoire Naturelle,

Typolithes ou Pierres chargées d'Empreintes de Végétaux.

자연사, 광물계, 1부

식물 화석

Caillou garni de Crystaux par dedans.

Spath Crystallisé

Histoire Naturelle, Crystallisations.

1 Groupes de Crystal de Roche.

자연사, 광물계, 2부

결정체

1 Colonne isolée de Crystal de Roche.

6 Colonne de Crystal à deux pointes.

4 Crystallisation Spathique.

2 Colonne de Crystal de Roche qui renferme des corps etrangers.

3 Petits groupes de Crystal de Roches.

7 Differentes formes de crystal de Roche.

5 Crystallisation quartzeuse en etoiles.

Histoire Naturelle, *Crystallisations*.

자연사, 광물계, 2부

결정체

1414

1 *Spath en Lames qui se confondent*

2 *Quartz en Cristaux triangulaires*

4 *Cristal de Roche*

3 *Spath en Lames*

자연사, 광물계, 2부

결정체

1415

Histoire Naturelle, Crystallisations.

자연사, 광물계, 2부

결정체

1 *Quartz Crystallisé.*

2 *Quartz Crystallisé.*

3 *Spath.*

Spath.

Spath Rhomboidal.

4 *Petits groupes de quartz crystallisé en colomnes exagones.*

5 *Crystal de roche renfermant des herbes ou des cheveux.*

자연사, 광물계, 2부

결정체

1. Crystallisations de quartz.

2 Cristaux à pans.

Crystal en forme de coin.

4.

6

3

3 Crystallisation trouvée dans les mines de Cornouailles.

7. Amianthe sur la roche.

8 Crystal d'Islande.

4

5

Crystal piramidal triangulaire.

5 Quartz crystallisé.

5

Quartz étoilé et en Colonnes.

Histoire Naturelle, Crystallisations.

자연사, 광물계, 2부

결정체

1 Spath en lames Crystallisé.

2 Quartz jauneâtre dont les Crystaux sont cubiques

3 Quartz Crystallisé.

4 Crystaux creux.

Histoire Naturelle, Crystallisations.

자연사, 광물계, 2부

결정체

1 *Crystallisation spathique.*

5 *Gypse strié.*

2 *Macles de Bretagne*
3 *Pierre en croix.*

4 *Quartz Crystallisé.*

Histoire Naturelle, *Crystallisations.*

자연사, 광물계, 2부

결정체

Caillou ou Agatte en mamelons .

B Enhydrus ou Ehte remplie d'eau .

F Spath striè

D Stalachte vue sur la tranche .

C Stalachte .

A Stalachtes et Stalagmites de differentes formes .

E Ehte ou Pierre d'Aigle .

Histoire Naturelle, Pierres .

자연사, 광물계, 2부

종유석, 이글스톤

1421

자연사, 광물계, 3부

황철석 및 백철석 결정체

1422

Flos Martis

Mines de Fer
diversement
Crystallisées.

3 Hematite
ou Sanguine,
Mine de Fer.

자연사, 광물계, 3부

금속광물 결정체

1423

Histoire Naturelle, *Crystallisations Métalliques.*

자연사, 광물계, 3부

금속광물 결정체

자연사, 광물계, 4부

1. 층이 지지 않고 덩어리로 솟아오른 알프스 산맥 2. 여러 지층으로 이루어진 산의 단면

Histoire Naturelle, Fig. 1. Roches Singulieres de Greifenstein en Misnie.
Fig. 2. Roches en colonnes de Scheibenberg en Misnie.

자연사, 광물계, 4부

1. 마이센 그라이펜슈타인의 기암, 2. 마이센 샤이벤베르크의 현무암 기둥

Histoire Naturelle, Fig. 1. *Roches singulieres d'Aderbach en Bohême*
Fig. 2 *La fameuse Grotte d'Antiparos dans d'Archipel*

자연사, 광물계, 4부
1. 보헤미아 아데르바흐의 기암, 2. 에게 해 안티파로스 섬의 유명한 동굴

Histoire Naturelle, Vue du Glacier ou de

자연사, 광물계, 5부

베른 주의 그린델발트 산악빙하 마을

ne Glaceé de Grindelwald, dans le Canton de Berne

Fig. 2.

Fig. 1.

Histoire Naturelle . Fig.1 . *Glaciers de Bernina chez les Grisons*
Fig.2. *Cascade appellée Staubbach produitte par la fonte d'un Glacier du Canton de Berne.*

자연사, 광물계, 5부

1. 그라우뷘덴 베르니나알프스의 빙하, 2. 빙하가 녹아 흘러내리는 베른 주의 슈타우바흐 폭포

Histoire Naturelle, Fig 1. Glacier de Savoye.
Fig 2. Glacier de Gettenberg dans le Canton de Berne.

자연사, 광물계, 5부
1. 사부아의 빙하, 2. 베른 주 게텐베르크의 빙하

histoire Naturelle, Volcans

자연사, 광물계, 6부

1757년의 베수비오 화산 전경

néralle du Vesuve . en 1757.

자연사, 광물계, 6부

1754년의 베수비오 화산 폭발

ruption du Vesuve en 1754.

자연사, 광물계, 6부

1754년의 화산 폭발로 베수비오 산의 사면을 흘러내리는 용암

lcans
a suitte de l'Eruption de 1754

Autre Vue
du même Sommet
durant une petite
Eruption.

Histoire Naturelle, Volcans.

자연사, 광물계, 6부

베수비오 산 정상 분화구

histoire Naturelle, Vue de la Soufrier

1. Ateliers où l'on travaille pour obtenir l'Alun

자연사, 광물계, 6부

나폴리왕국 포추올리 근방의 유기공 1. 명반(明礬) 채취 작업장 2. 타오를 듯 끓어오르는 광천

ès de Pouzzole au Royaume de Naples appellée Solfatara.
Source qui bouillonne et qui paroit enflammée.

AAA Articulations qui ont la forme d'une Couronne Gothique.
BBB Autres Articulations sur lesquelles les precedentes s'adaptent.
CCC Articulations convexes par les deux cotés.

histoire Naturelle. Pané de

자연사, 광물계, 6부

아일랜드 앤트림 주의 자이언트 코즈웨이

la Comté d'Antrim en Irlande

Cette Planche est complétement expliquée
à l'Article PAVE DES GEANTS

Mineralogie, 6^{me} Collection

Histoire Naturelle, Face d'une Bute toute composée de Prismes articulés sur laquelle étoit situé l'ancien Chateau de la Tour d'Auvergne à côte de laquelle on a ajouté la Vue du Pavé naturel qui recouvre une grande plate forme ou se tiennent les Foires de cette petite Ville.

자연사, 광물계, 6부

라 투르 도베르뉴의 옛 성이 있었던 주상절리 언덕

1444

Mineralogie 6.me Collection

Histoire Naturelle, Rocher de Perenere, Proche St. Sandoux en Auvergne Forme d'un assemblage de Prismes dont le Systeme general tend a former une Boule.

자연사, 광물계, 6부

각기둥들이 모여 전체적으로 구형을 이루는 오베르뉴의 프르네르 바위산

Histoire Naturelle Fig. 1 *Filons ou Veines Metalliques avec leurs directions.*
Fig. 2 *Maniere d'Etayer les galleries des Mines et les Souterrains selon l'inclinaison des Filons.*

자연사, 광물계, 7부

1. 여러 방향으로 뻗은 금속 광맥, 2. 광맥을 따라 판 지하 갱도에 버팀목을 설치하는 방법

Fig. 1

Fig. 2

Histoire Naturelle Fig 1. A.A *Filons ou Veines Métalliques horisontales et croisées. B. Filon dont le cours est brisé ou interrompu.* Fig. 2. A.A. *Manière de mettre le Feu dans les souterrains des Mines pour attendrir la Roche et faciliter l'exploitation.*

자연사, 광물계, 7부

1. AA 교차하는 수평 금속 광맥, B 끊어진 광맥, 2. 암반을 무르게 하고 채굴을 용이하게 하기 위해 지하 광산에 불을 지피는 방법

Histoire Naturelle, Fig.1. Maniere de tracer les Concessions des Mines.
Fig.2. Premiere fouille des Mines. A A Filons qui se croisent. B B Filons perpendiculaires et isolés.

자연사, 광물계, 7부

1. 광구 구획법, 2. 최초 굴착 AA 교차 광맥, BB 수직 단일 광맥

Minéralogie, 7.me Collection. Filons et travaux des Mines.

Fig. 1.

Fig. 2.

Histoire Naturelle, Fig. 1. *Cuvelage ou façon de revetir les Puits perpendiculaires ou inclinés des Mines.*

Fig. 2. *Différentes manieres d'Etançonner les galleries et souterrains des Mines.*

자연사, 광물계, 7부

1. 수직갱 및 사갱 내벽 공사, 2. 지하 갱도 지보법

Fig 1

Fig. 2

Histoire Naturelle, Fig.1 Coupe d'une Mine Fig 2 Differentes inclinaisons des Filons ou Veines Metalliques.
A.A.A.A Liziéres ou Ecorces des Filons en Allemand Salband BB La partie appellée le Toit du Filon
C.C. Partie qui sert de lit ou de support au Filon DD Eaux renfermées qui nuisent souvent au travail des Mines

자연사, 광물계, 7부

1. 광산 단면도, 2. 다양한 기울기의 금속 광맥

자연사, 광물계, 7부

광산 전경 및 단면도

e Générale d'une Mine.

histoire Naturelle, Vue Générale

자연사, 광물계, 7부
폴란드 크라쿠프 근방의 비엘리치카 소금 광산

de Sel de WIELICZKA en Pologne près Cracovie.

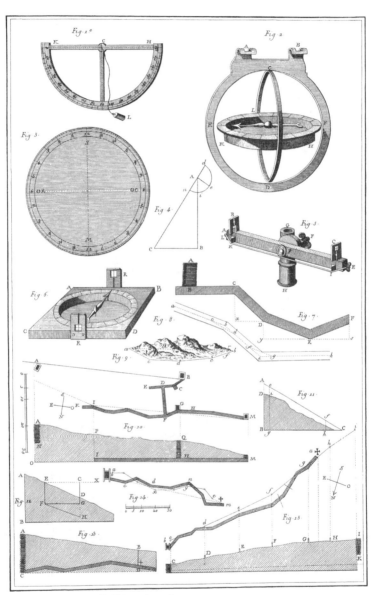

Minéralogie, Géometrie Souterraine

광산광물학

지하측량 기하학 및 관련 도구

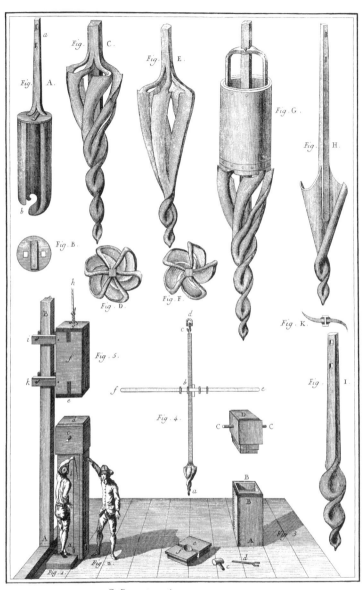

Minéralogie, Sonde de Terre.

광산광물학

굴착기

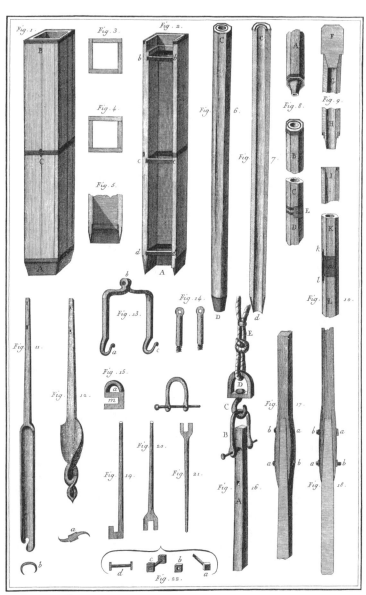

Minéralogie, Sonde de Terre, développements.

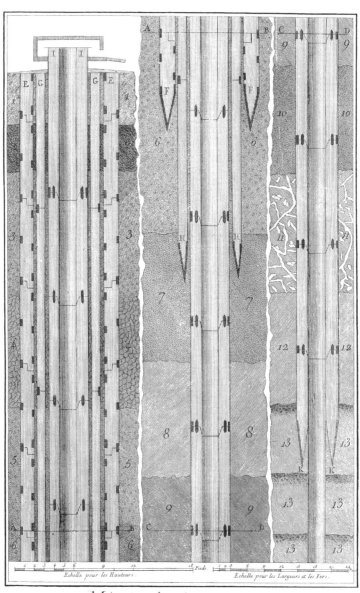

Minéralogie, Sonde de Terre.

광산광물학

굴착기로 뚫고 내려간 지층의 단면도

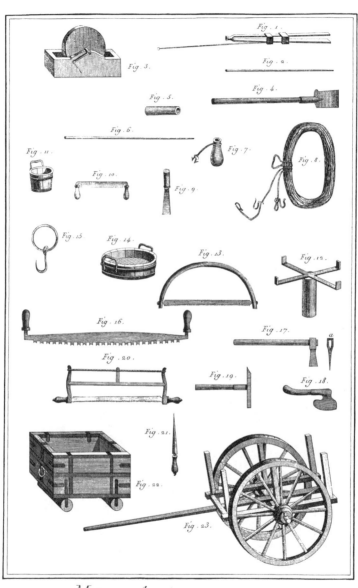

Mineralogie, Instrumens des Mines.

광산광물학

채굴 도구 및 장비

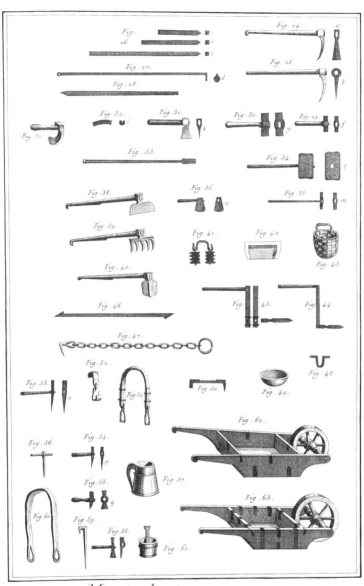

Minéralogie, Instrumens des Mineurs.

광산광물학

채굴 도구 및 장비

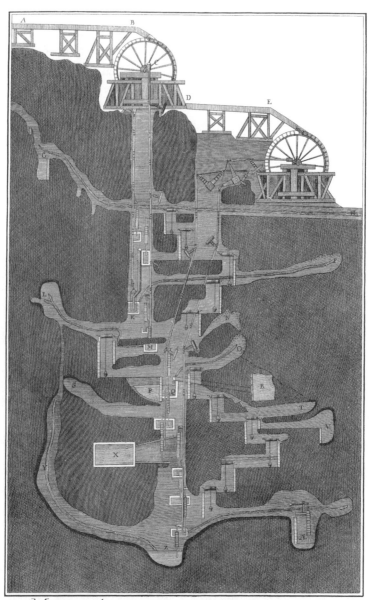

Minéralogie, Disposition des Machines servant aux Epuisements.

광산광물학

광산 양수기 및 채광기 배치도

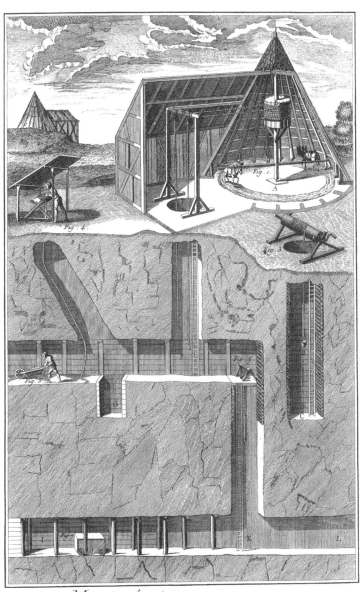

Minéralogie, Coupe d'une Mine.

광산광물학

광산 단면도

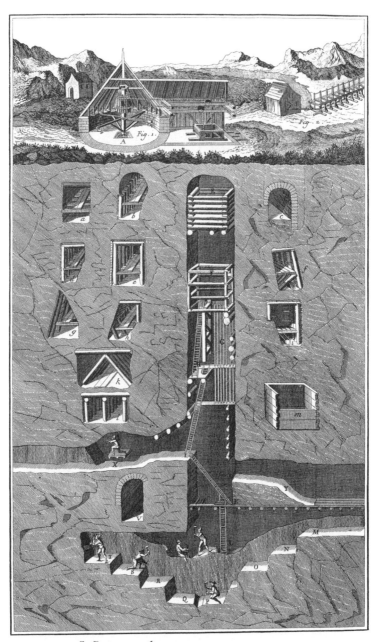

Minéralogie, Coupe d'une Mine.

광산광물학

광산 단면도

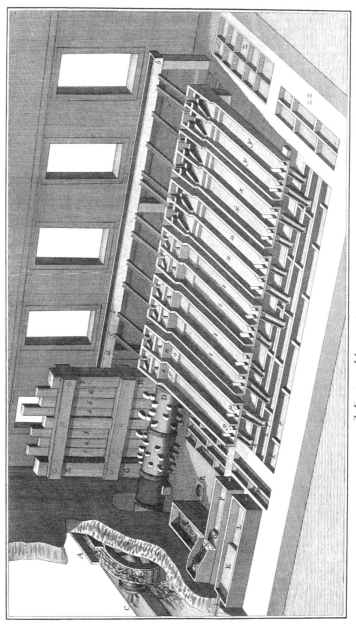

야금술

세광기 및 쇄광기

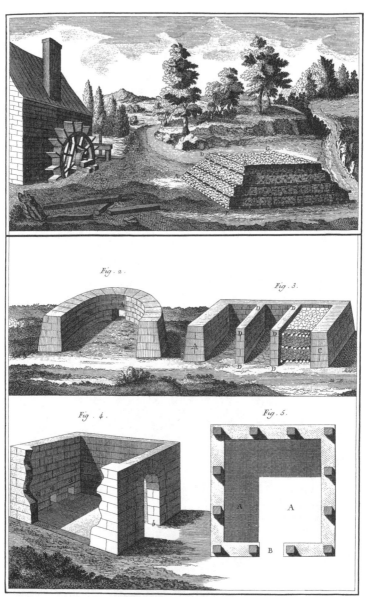

Minéralogie,
Calcination des Mines.

광산광물학

광석 배소로 및 하소로

1466

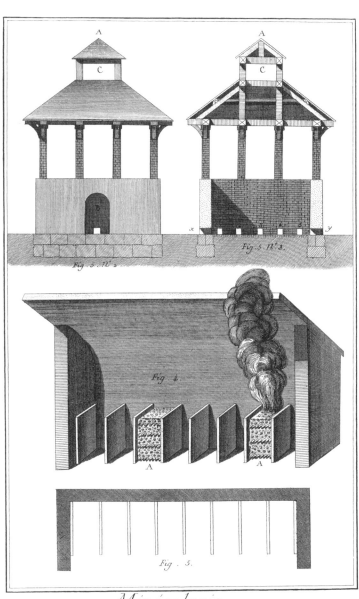

Minéralogie,
Calcination des Mines.

광산광물학

광석 배소로 및 하소로

1467

Minéralogie et Métallurgie, Mercure.

광산광물학 및 야금술, 수은

수은 추출

Minéralogie et Métallurgie,
Or, Coupe d'une Mine, Tirage de la Mine.

광산광물학 및 야금술, 금

금광 단면도, 관련 시설 및 장비

Mineralogie et *Métallurgie,*
Or, Pilage et Lavage de la Mine.

광산광물학 및 야금술, 금

금광석 세척 및 분쇄, 다양한 야금로

Minéralogie et Métallurgie, Or, Calcinage et Fonte.

광산광물학 및 야금술, 금

소성 및 용해, 다양한 야금로 및 관련 장비

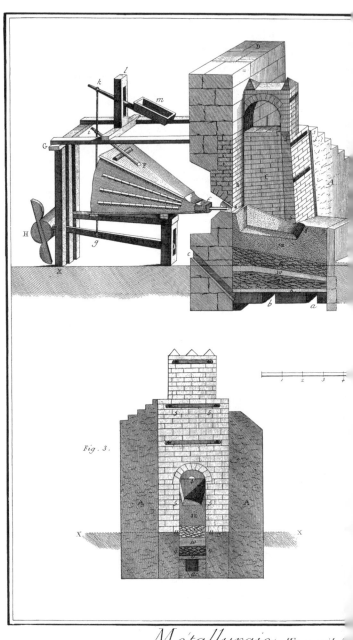

야금술, 구리

프라이베르크의 구리 용광로

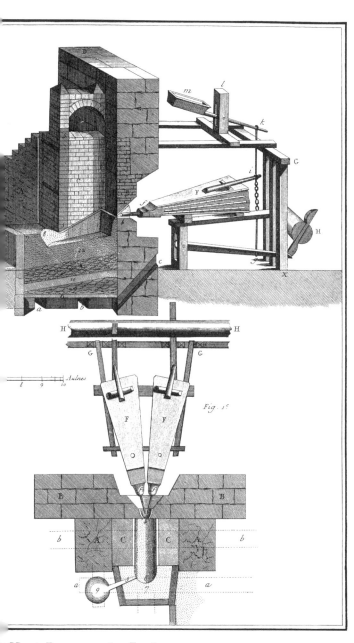

Haut Fourneau de Freiberg.

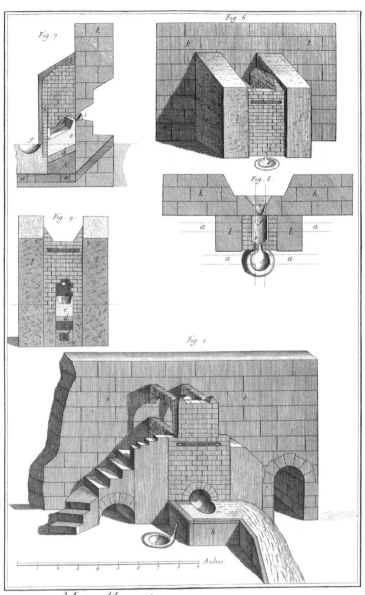

Métallurgie, Travail du Cuivre en Saxe.

야금술, 구리

작센의 구리 제련소

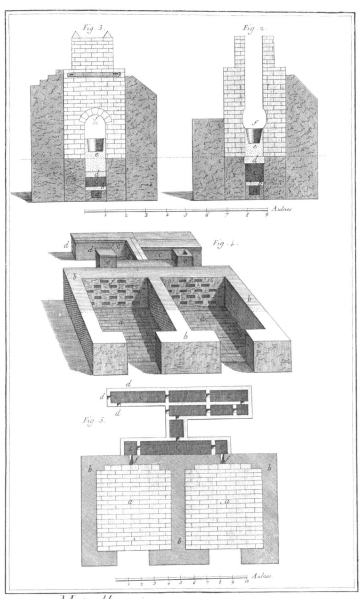

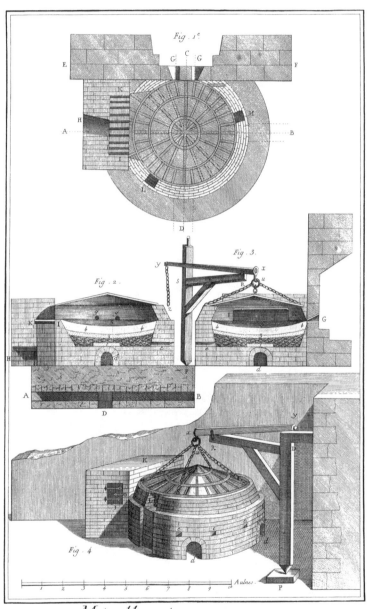

Métallurgie, Travail du Cuivre

야금술, 구리

돔형 반사로

Fig. 1.ᵉ

Fig. 2.

Métallurgie, Travail du Cuivre.

야금술, 구리

용해로 및 정련로

1477

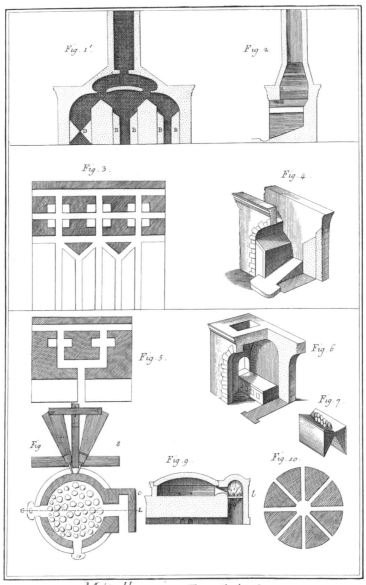

Métallurgie , Travail du Cuivre

야금술, 구리

용해로 및 정련로 단면도, 평면도, 상세도

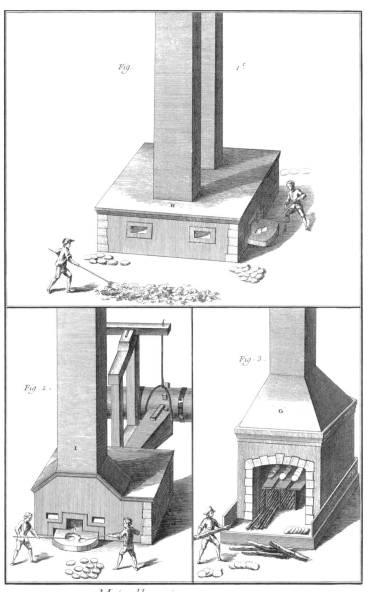

Métallurgie, Travail du Cuivre.

야금술, 구리

지로마니의 반사로 및 정련로

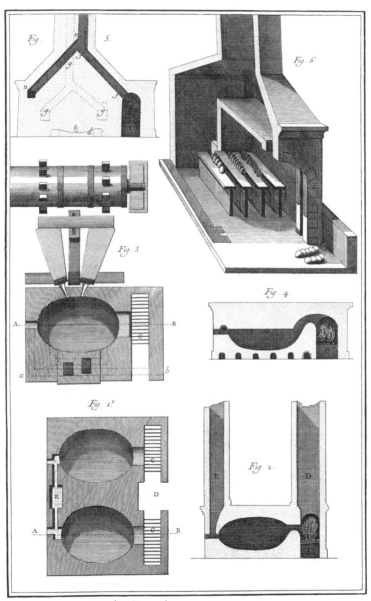

Métallurgie, *Travail du Cuivre*

야금술, 구리

지로마니의 반사로 및 정련로 상세도

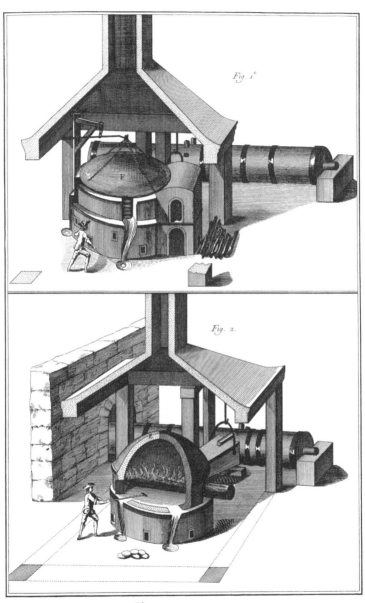

Fig. 1.

Fig. 2.

Métallurgie, Travail du Cuivre.

야금술, 구리

대형 회취로(灰吹爐)

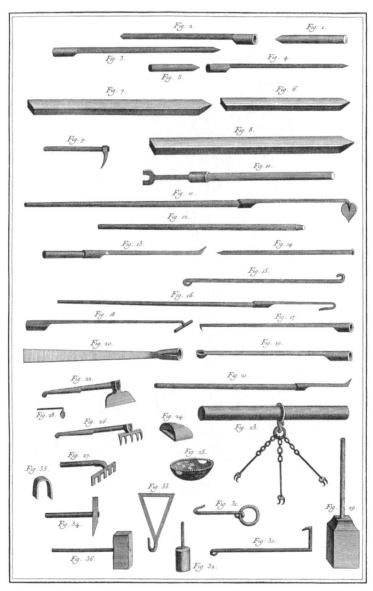

Métallurgie, *Outils pour le travail du Cuivre en Saxe*.

야금술, 구리

작센 구리 제련소의 작업 도구

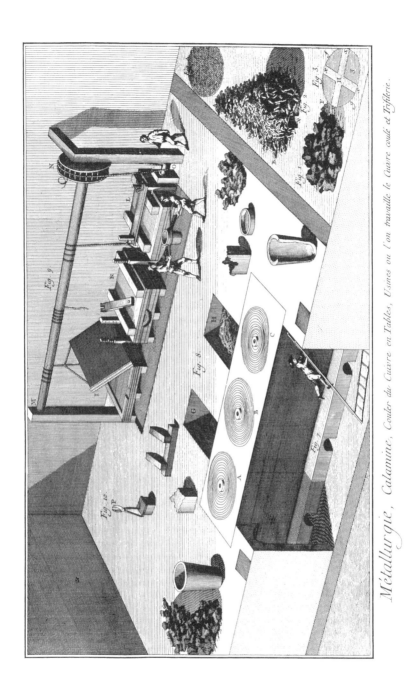

야금술, 황동

구리를 가공해 주물 및 철사를 만드는 공장, 아연 원광석, 동판 주형

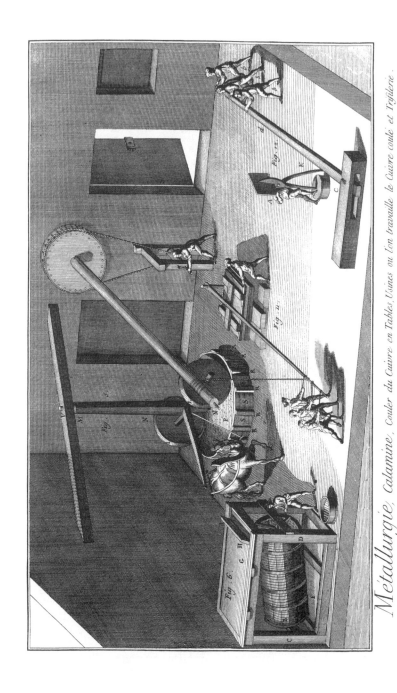

Métallurgie, Calamine, Couler du Cuivre en Tables, Usines ou l'on travaille le Cuivre coulé et Tréfilerie.

야금술, 황동

아연 원광석 분쇄기 및 기타 장비

1484

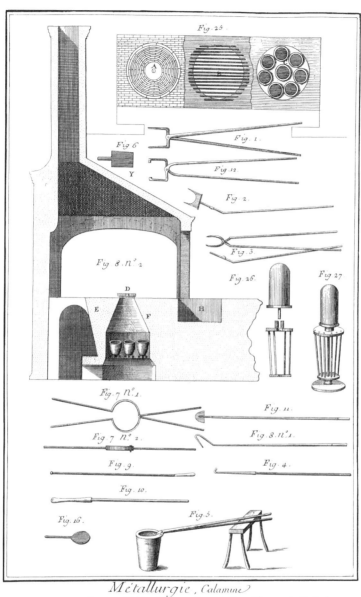

야금술, 황동

용해로 및 작업 도구

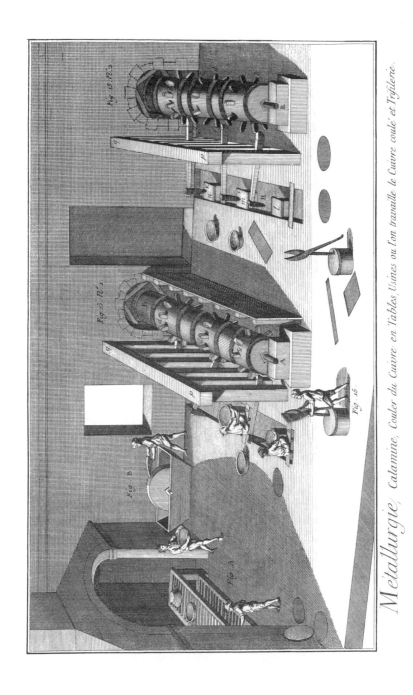

Métallurgie, Calamine, Couler du Cuivre en Tables, Usines ou l'on travaille le Cuivre coulé et Trifilerie.

야금술, 황동

동판 주조 작업

1486

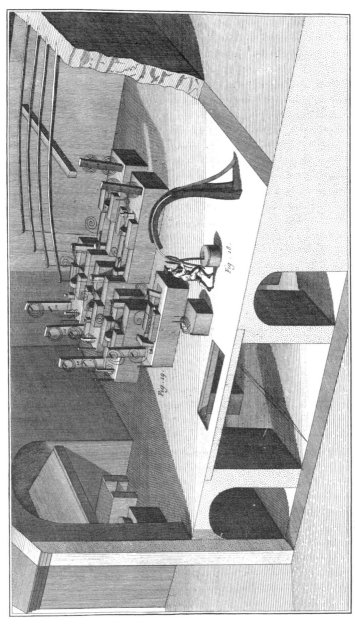

Métallurgie, Calamine, Couler du Cuivre en Tables, Usines ou l'on travaille le Cuivre coulé et Trifilerie.

야금술, 황동

철사 제조 장비

1487

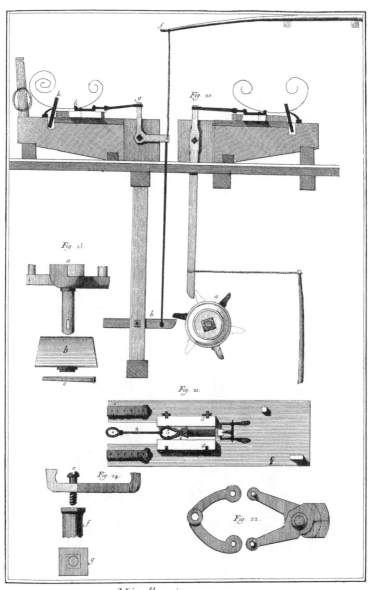

Métallurgie, Calamine.
Couler du Cuivre en Tables, Usines ou l'on travaille le Cuivre coulé et Trifilerie.

야금술, 황동

철사 제조 장비 상세도

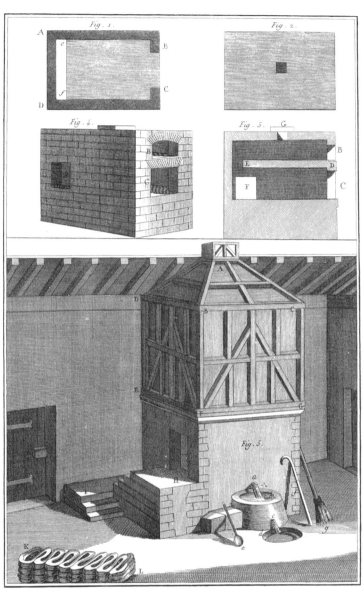

Métallurgie, Étain.

야금술, 주석

가열로

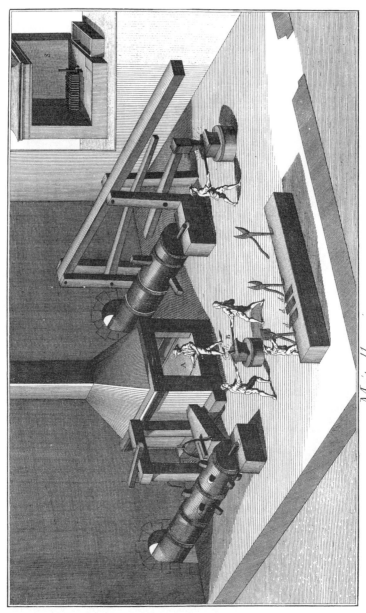

Metallurgie, Fer Blanc.

야금술, 양철

철판 제조

1490

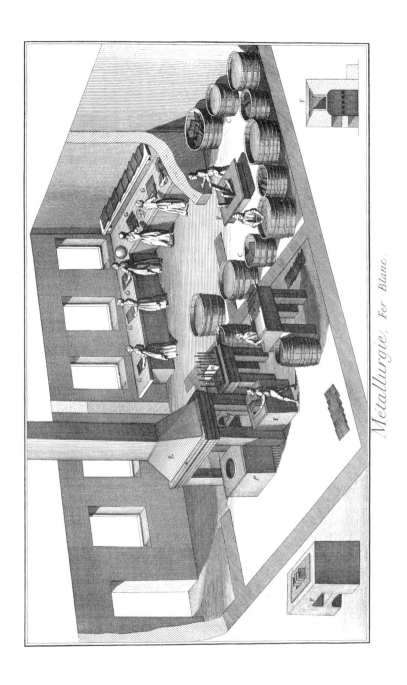

야금술, 양철

철판에 주석을 입히는 작업

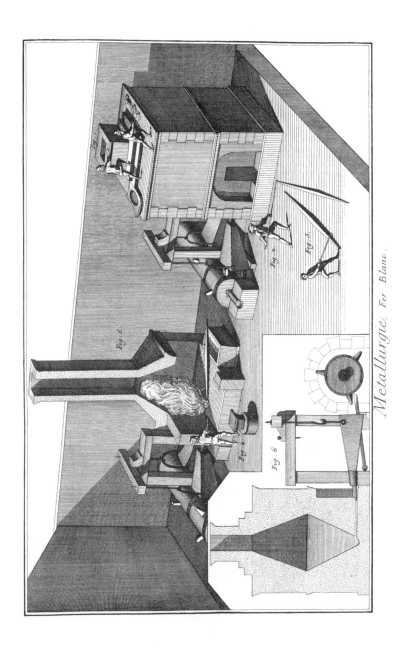

Metallurgie, Fer Blanc.

야금술, 양철

용해로 및 정련로

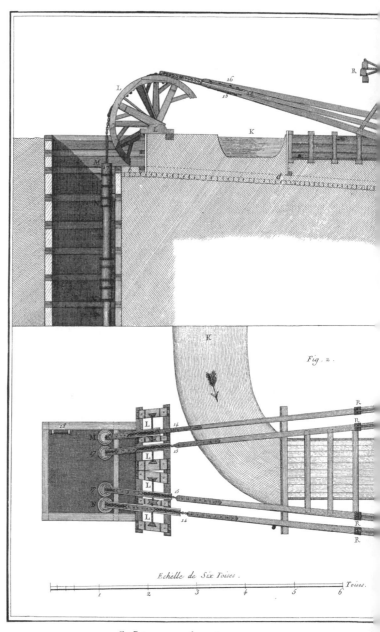

Fig. 2.

Minéralogie, Machine pour l'épuisem

Machine de Pontpéa

광산광물학

풍페앙 광산의 양수기 겸 채광기 입면도와 평면도

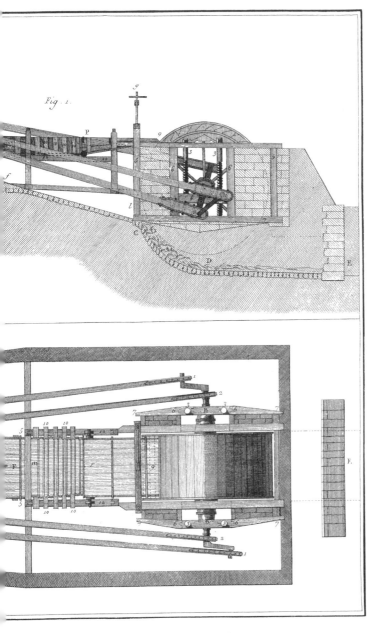

Fig. 1.

...ux des Mines et pour sortir le Minerai.

Élevation.

Minéralogie, Machines pour l'épuisement des Eaux des Mines et pour sortir le Minerai.
Machine de Pontpéan, Développements.

광산광물학

퐁페앙 광산의 양수기 겸 채광기 상세도

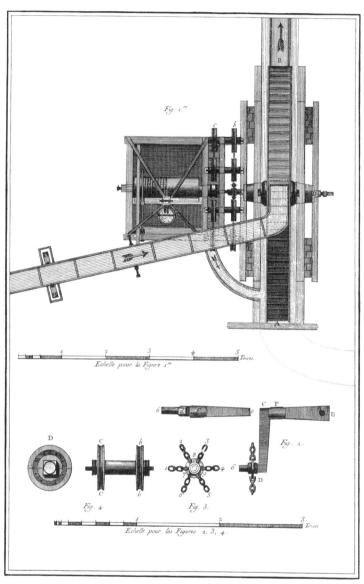

광산광물학

옛 퐁페앙 광산의 양수기 겸 채광기 평면도 및 상세도

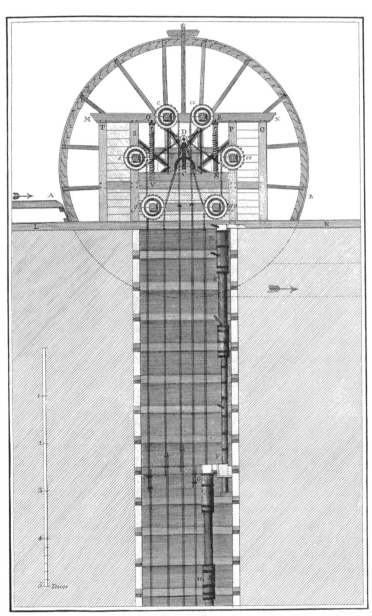

Minéralogie. Élévation de la Machine pour tirer les Eaux,
aux Mines de Pontpéan.

광산광물학

퐁페앙 광산의 양수기 입면도

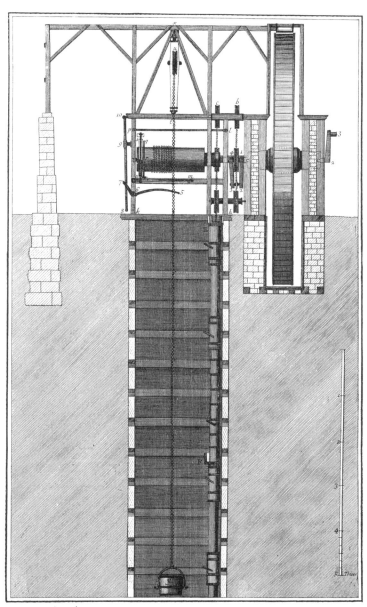

Minéralogie, Elévation de la Machine pour tirer les Eaux de l'ancienne Mine de Pontpéan et de la Machine pour en tirer le Minerai.

광산광물학

옛 퐁페앙 광산의 양수기 겸 채광기 측면 입면도

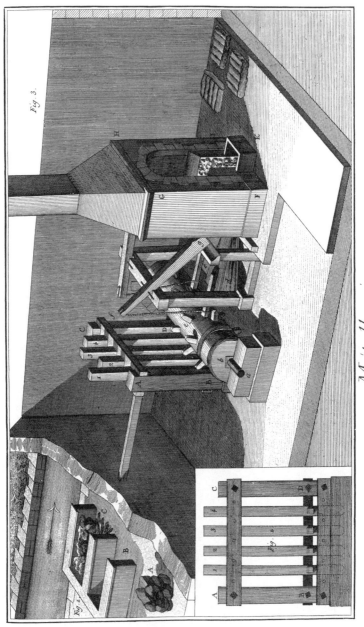

Métallurgie, Plomb.

야금술

납 제련소

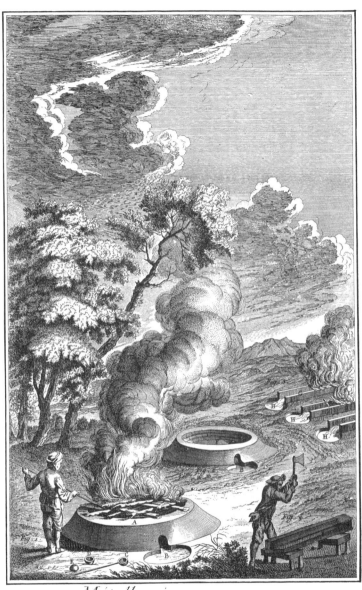

Métallurgie, Fonte du Bismuth.

야금술

비스무트 용해 작업

1501

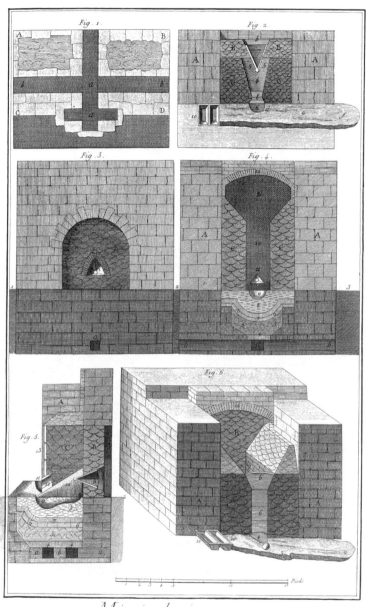

Minéralogie, Travail du zinc

광산광물학, 아연

아연 야금로

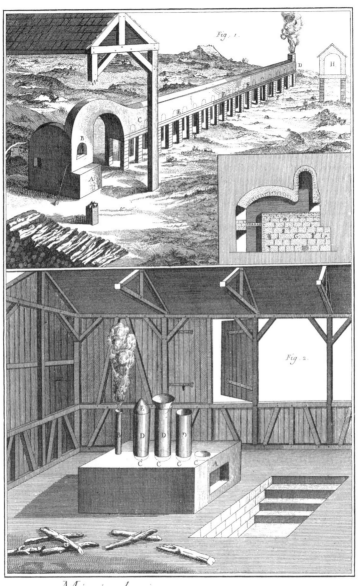

Minéralogie, Fourneaux pour le Cobalt et l'Arsenic

광산광물학, 코발트 및 비소

코발트 및 비소 제조 시설

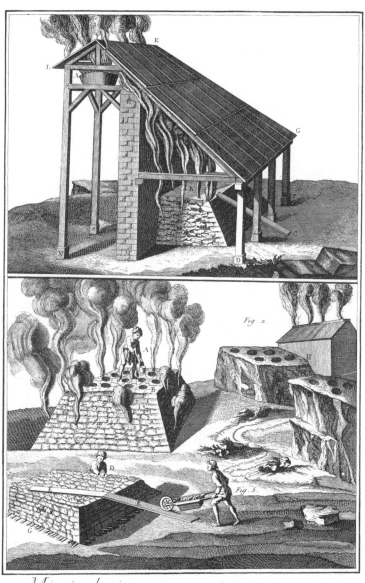

Minéralogie, Travail du Souffre, Maniere de l'extraire des Pirites.

광산광물학, 황

황철석에서 황을 추출하는 작업

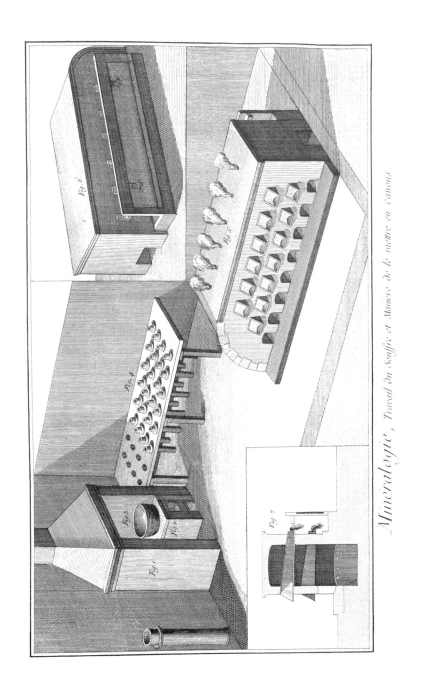

광산광물학, 황

막대황 제조 시설, 증류 시설

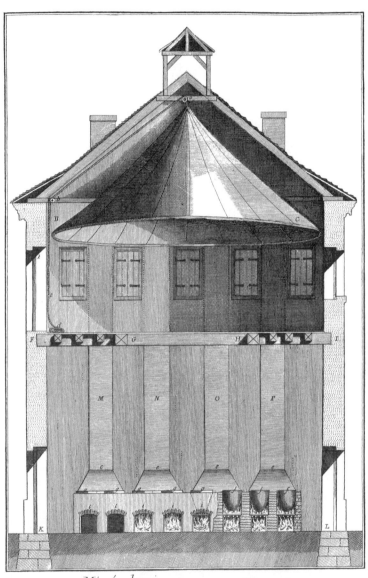

Minéralogie, Sublimation du Soufre en grand.

광산광물학, 황

승화 시설

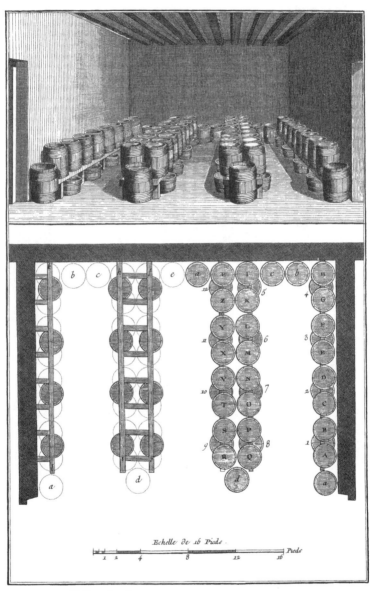

Minéralogie, Extraction du Salpêtre.
Lessives des Platras.

광산광물학, 질산칼륨 추출

흙과 잿물 등을 이용해 질산칼륨 추출용 용액을 만드는 시설

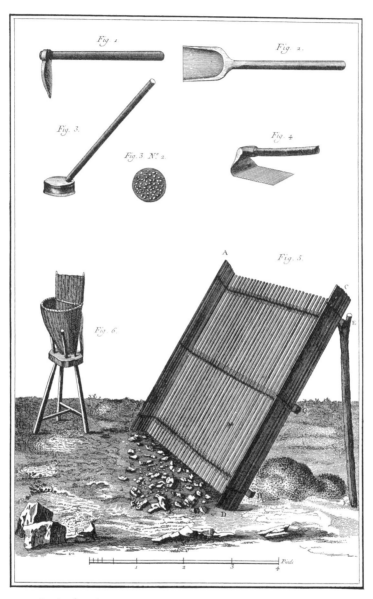

Minéralogie, Extraction du Salpêtre. Préparation des Plâtres &c.

광산광물학, 질산칼륨 추출

원료 준비 도구 및 장비

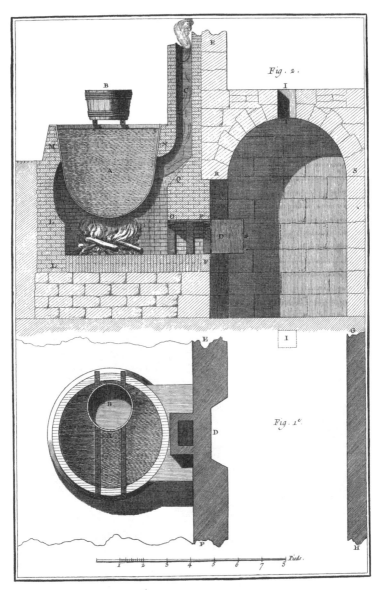

Minéralogie, Extraction du Salpêtre.

Plan et Profil de la Chaudiere et de son Fourneau

광산광물학, 질산칼륨 추출

도가니 가마 측면도 및 평면도

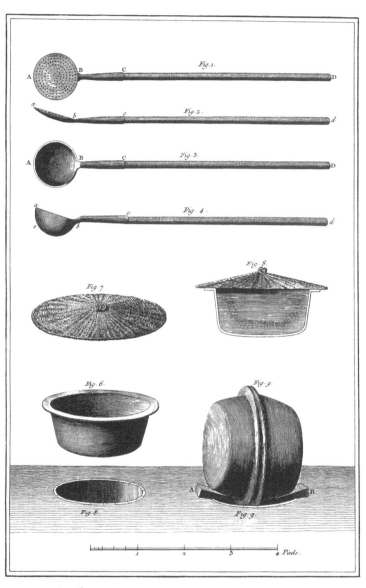

Minéralogie, Extraction du Salpêtre. Outils de la Chaudiere et Bassins &c.

광산광물학, 질산칼륨 추출

용액 가열 및 냉각 작업에 필요한 도구와 용기

Minéralogie , R.
Plan Général d'une Raffincrie et d'un

광산광물학, 질산칼륨 정제

질산칼륨 정제 공장 및 부속 건물 전체 평면도

Du Salpêtre .
ie avec les Batimens qui en dépendent

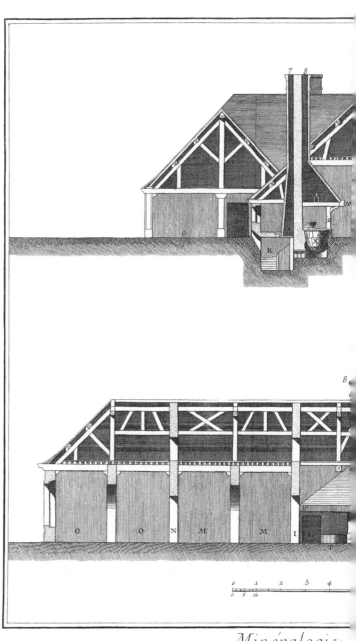

광산광물학, 질산칼륨 정제

정제 공장 종단면도 및 횡단면도

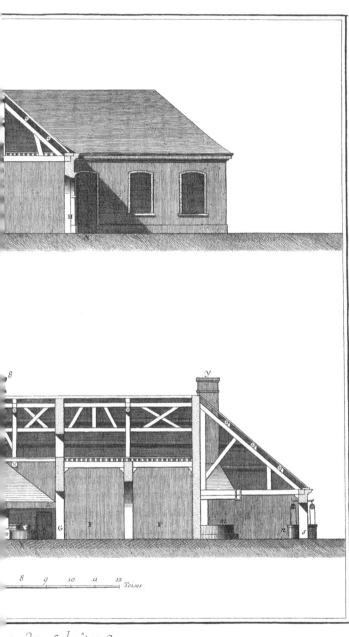

e du salpêtre .
par le Milieu du Principal Attellier .

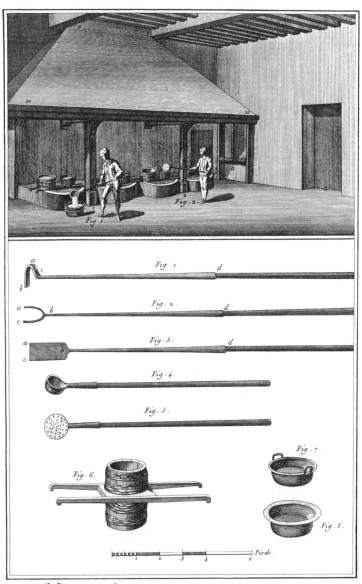

광산광물학, 질산칼륨 정제

농축 용액을 퍼 담고 결정을 걷어 내는 작업, 관련 도구

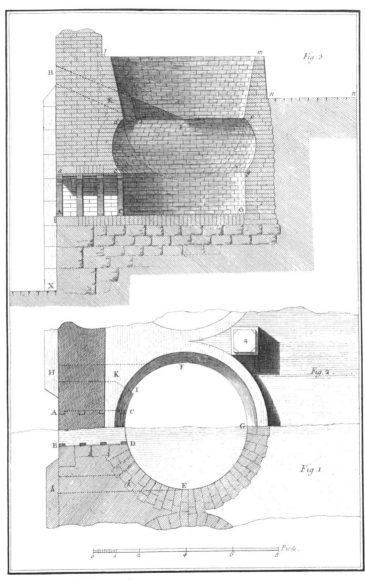

Minéralogie, Raffinage du Salpêtre.
Plans et Coupe d'un des Fourneaux.

광산광물학, 질산칼륨 정제

가마 단면도 및 평면도

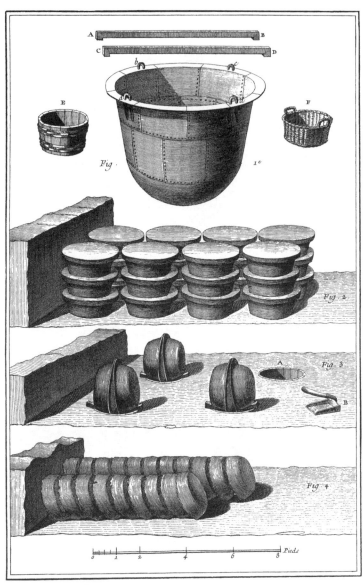

Minéralogie, Raffinage du Salpêtre. Fragments du Laboratoire où on met Cristalliser la Cuette, de Celui où on met egouter les Bassins, et du Sechoir.

광산광물학, 질산칼륨 정제

각 작업장의 시설 및 장비 일부

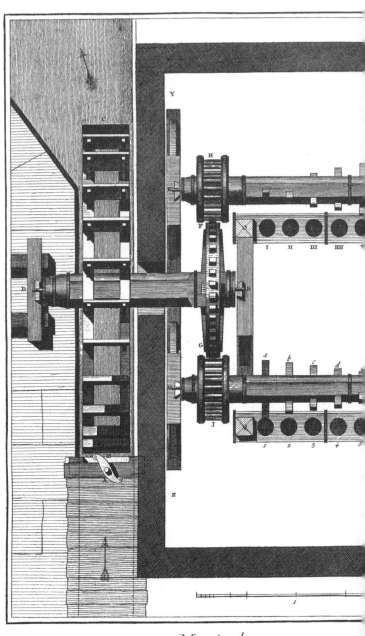

Minéralogie, Fabrique de

광산광물학, 화약 제조

분쇄기 평면도

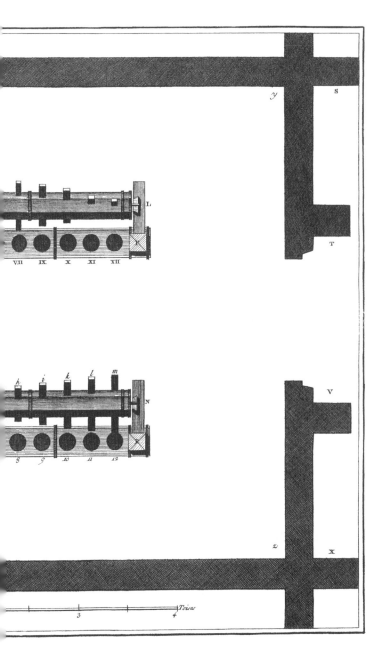

à Canon. Plan du Moulin à Pilons.

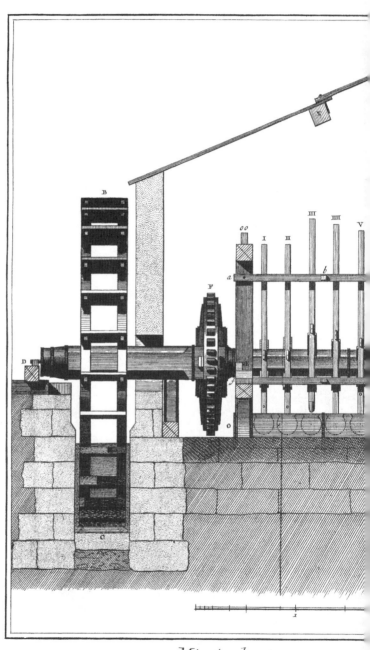

Minéralogie, Fabrique de

광산광물학, 화약 제조

분쇄기 입면도

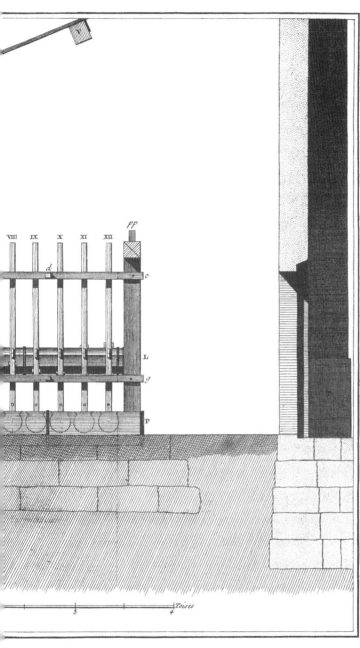

VIII IX X XI XII PP

d

e

L

g

P

Toises
3 4

à Canon. Élévation du Moulin à Pilons.

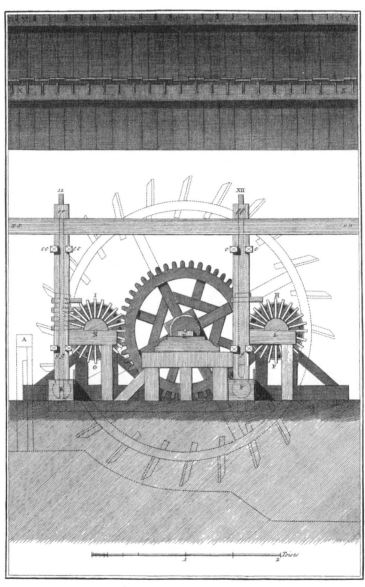

Minéralogie, Fabrique de la Poudre à Canon.
Profil du Moulin à Pilons.

광산광물학, 화약 제조

분쇄기 측면도

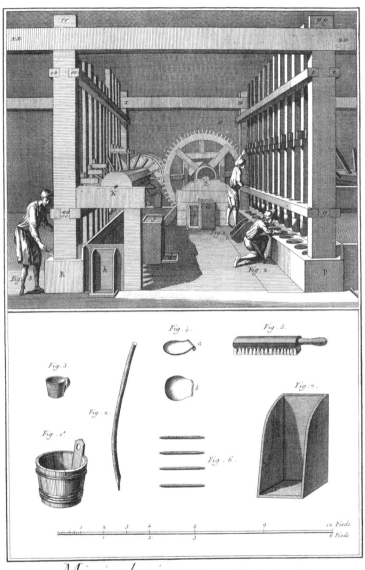

Minéralogie, Fabrique de la Poudre à Canon.

Vuë perspective de l'intérieur du Moulin à Pilons.

광산광물학, 화약 제조

분쇄 공장 내부, 관련 도구

Minéralogie, Fabrique de la Poudre à Canon.
Dévelopements de quelques parties du Moulin à Pilons.

광산광물학, 화약 제조
분쇄기 부품 및 관련 도구

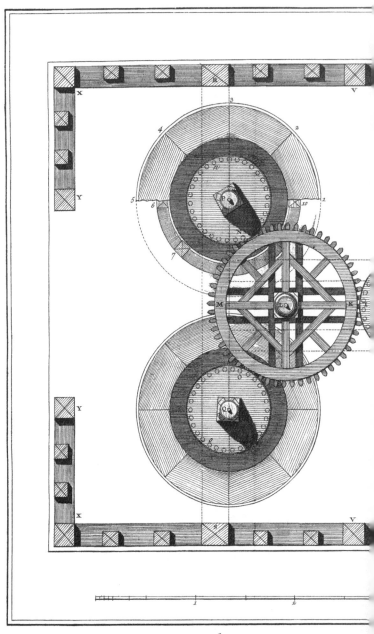

Minéralogie, Fabrique de la Pou

광산광물학, 화약 제조

회전 숫돌이 달린 분쇄기 평면도

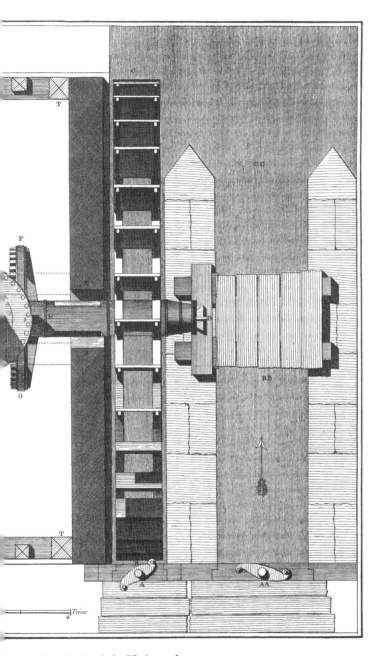

non. Plan du Moulin à Meules roulantes.

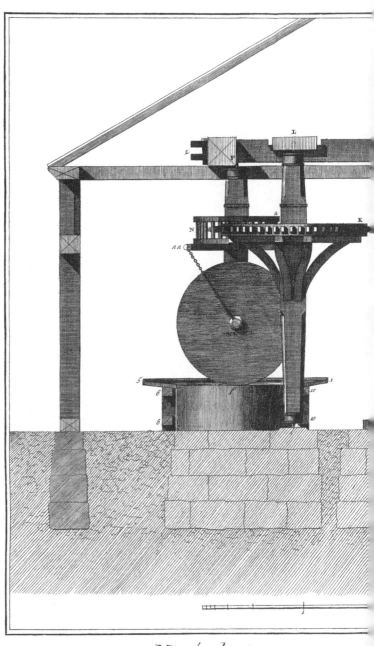

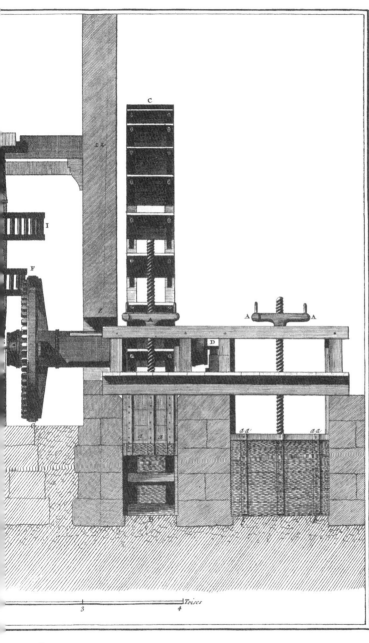

I

F

C

A A

D

a a a a

3 4 Toises

2072. Élévation Longitudinalle du Moulin à Meules roulantes.

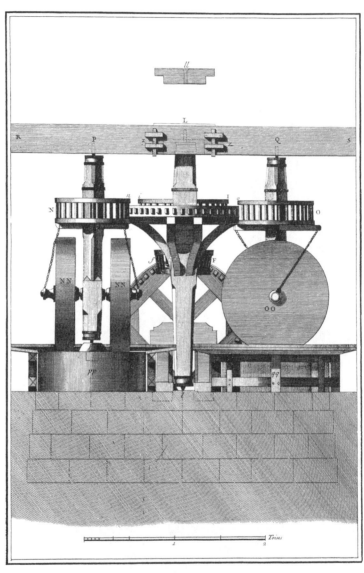

Minéralogie, *Fabrique de la Poudre à Canon*.

Élévation transversalle du Moulin à Meules roulantes.

광산광물학, 화약 제조

회전 숫돌이 달린 분쇄기 가로 입면도

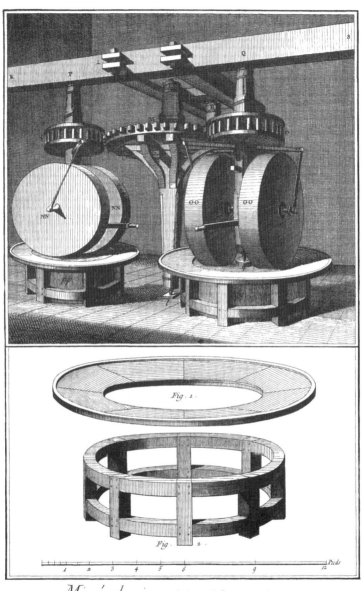

Minéralogie, Fabrique de la Poudre à Canon.
Vue perspective de l'Intérieur du Moulin à meules roulantes.

광산광물학, 화약 제조
회전 숫돌이 달린 분쇄기 사시도 및 상세도

1533

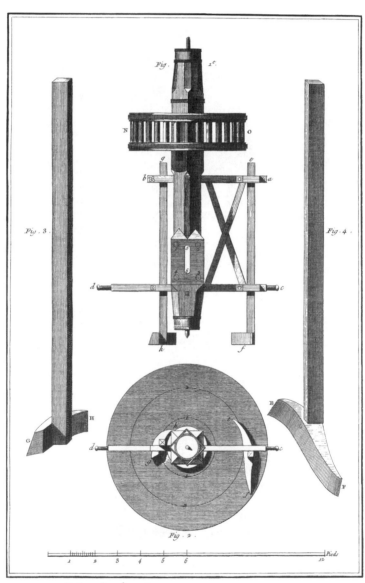

Minéralogie, Fabrique de la Poudre à Canon.
Développements des Volées du Moulin à Meules roulantes.

광산광물학, 화약 제조

회전 숫돌이 달린 분쇄기 상세도

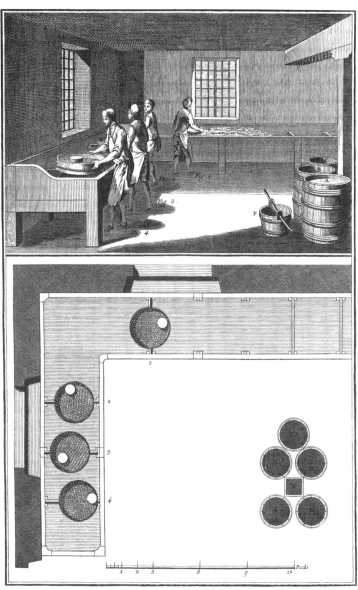

광산광물학, 화약 제조

사별(체질) 작업, 작업장 부분 평면도

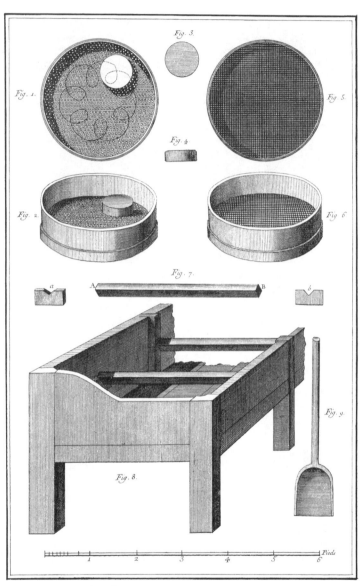

Minéralogie, *Fabrique de la Poudre à Canon.*
Développements du Grainoir &c.

광산광물학, 화약 제조

사별 도구 및 장비

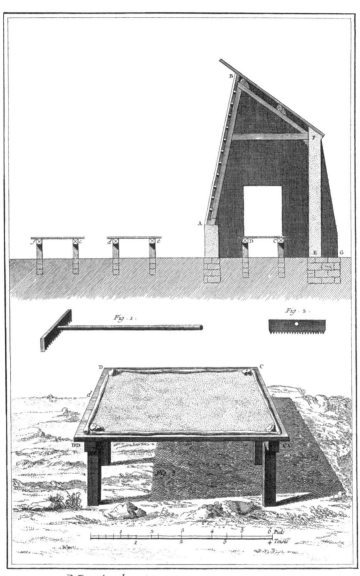

Minéralogie, Fabrique de la Poudre à Canon.
Profil de l'Essorage et dévelopements du Sechoir.

광산광물학, 화약 제조

탈수장 측면도, 건조대 상세도

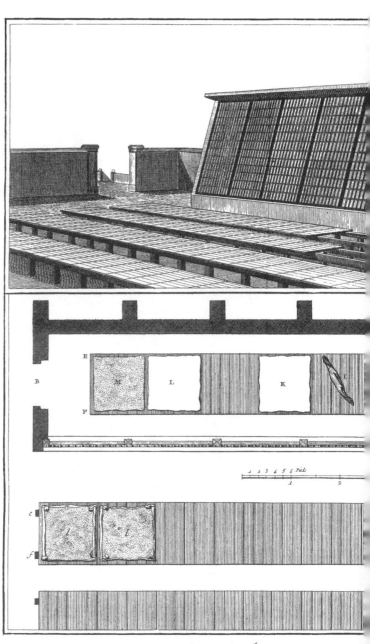

Minéralogie, *Fabrique de*

광산광물학, 화약 제조

탈수 및 건조 시설

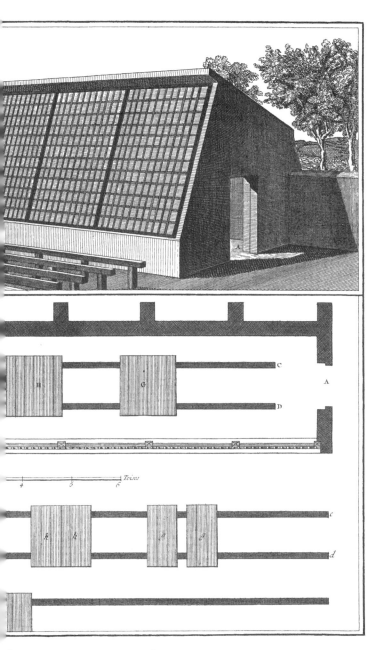

à Canon . Essorage et Sechoirs .

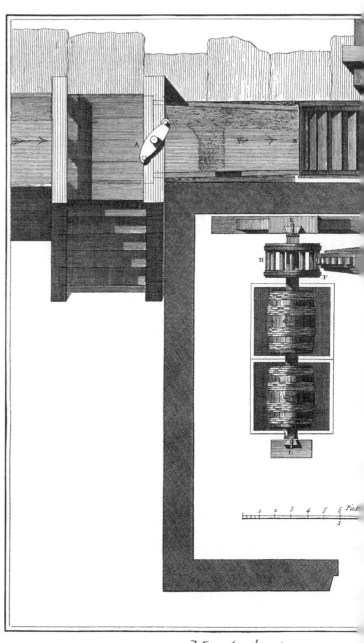

Minéralogie, Fabrique

광산광물학, 화약 제조

광택기 평면도

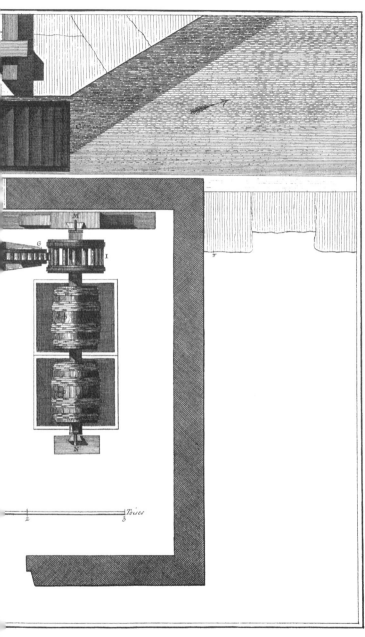

're à Canon . Plan du Lissoir .

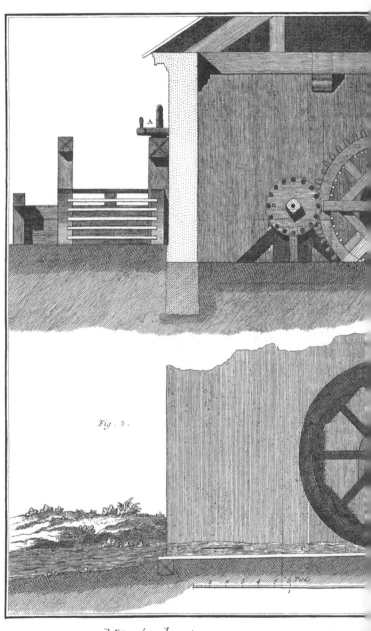

Fig . 3 .

Minéralogie , Fabrique de la Poudre à C

광산광물학, 화약 제조

광택기 입면도, 수차 및 수로 단면도

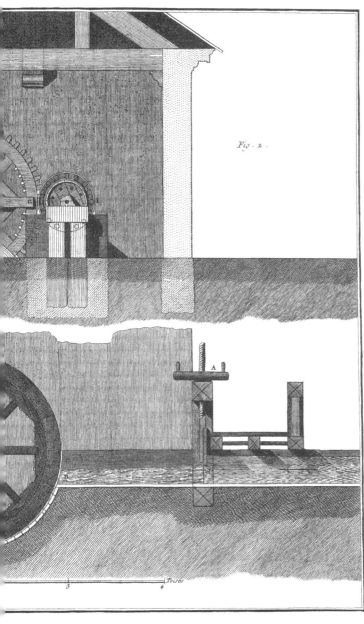

Fig. 2.

ation du Liſſoir et Profil du Coursier de la Roue.

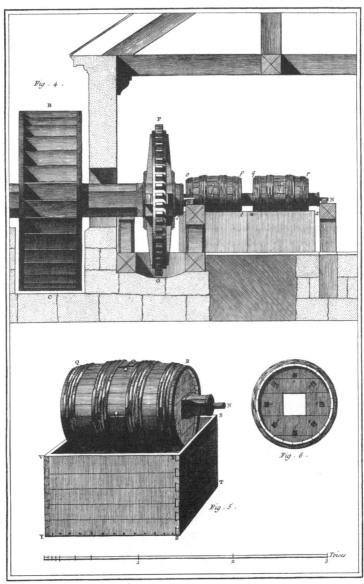

Minéralogie, Fabrique de la Poudre à Canon.
Élévation et dévelopements du Lissoir.

광산광물학, 화약 제조

광택기 입면도 및 상세도

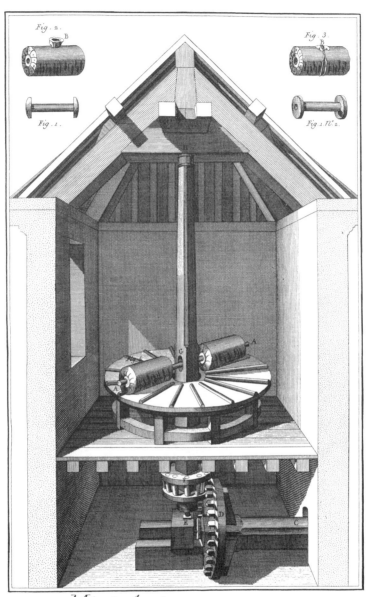

Minéralogie, Fabrique de la Poudre à Canon.
Machine pour arrondir la Poudre

광산광물학, 화약 제조

입자를 둥글게 만드는 기계

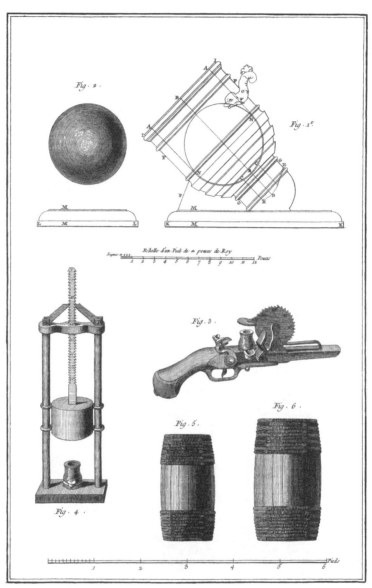

Mineralogie, *Fabrique de la Poudre à Canon*
Mortier d'Epreuve et Eprouvettes &c.

광산광물학, 화약 제조
화약 성능 시험용 총포 및 기타 기구

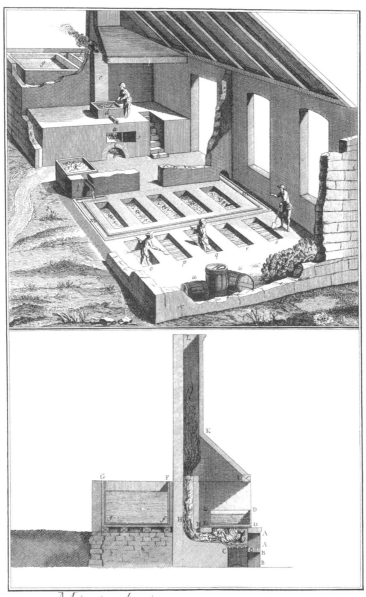

Minéralogie, Extration du Vitriol ou Couperose.

광산광물학, 황산염

황산염 추출 작업, 가마 단면도

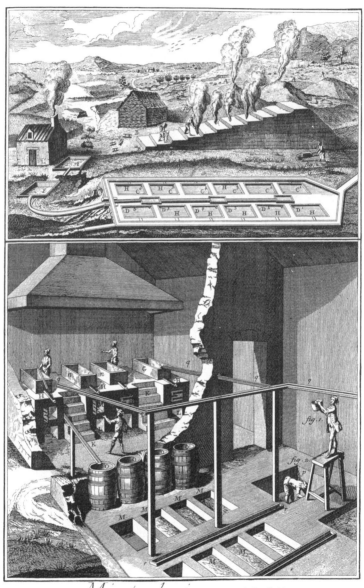

Minéralogie *Travail de l'Alun.*

광산광물학, 명반

명반 제조

1548

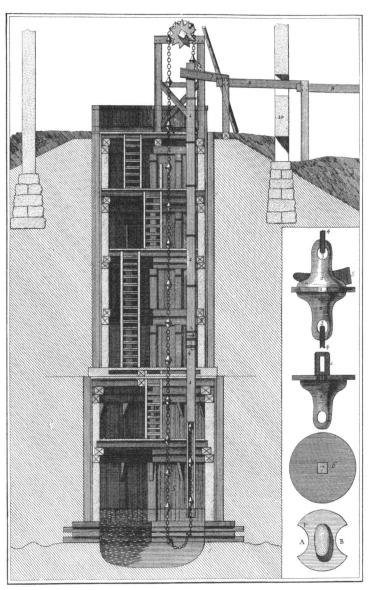

Minéralogie, Salines, Coupe d'un Puits Salé, Développemens de la Patenôtre.

광산광물학, 제염

소금 채취를 위한 수갱 단면도, 체인 펌프 상세도

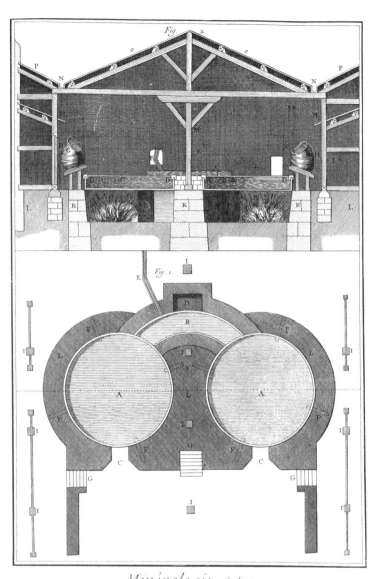

Minéralogie, Salines.

Plan, Profil ou Coupe sur le travers des deux Poësles de Moyenvic, rondes

광산광물학, 제염

무아앵비크에 있는 두 개의 원형 소금가마 단면도 및 평면도

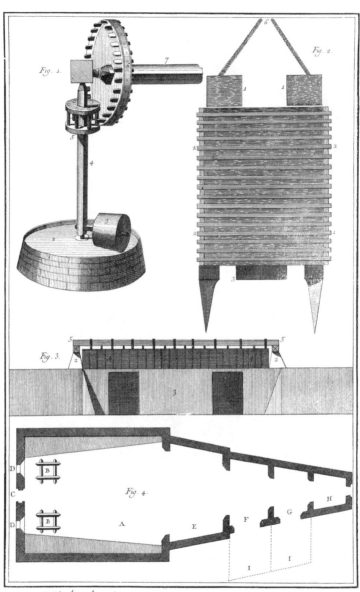

Minéralogie, *Salines*, *Plan, Profil et Élévation des Poësles de la Saline de Dieuze et Plan d'une nouvelle Poësle avec ses Poësllons etablie en 1738 à Dieuze et Chateau Salins.*

광산광물학, 제염

디외즈의 제염 공장 건조실 평면도 및 입면도,
1738년 디외즈와 샤토살랭에 세워진 신형 건조실 도면

Minéralogie, Salines.
Plan, Profil, Élévation et Coupe d'une Poësle de Chateau Salins.

광산광물학, 제염

샤토살랭의 건조실

Minéralogie, Salines. Plan et Profil d'une Poêle de Rozieres et Développemens.

광산광물학, 제염

로지에르의 건조실, 로지에르와 디외즈의 함수 농축 시설 설계도

Minéralogie, salines. Outils et développemens

광산광물학, 제염

도구 및 장비

*Minéralogie, Salines, Plan et Élévation d'un
et Platte forme Superieure où so*

광산광물학, 제염

펌프로 길어 올린 물을 받는 홈통이 설치된 상부를 포함한
로지에르와 디외즈의 함수 농축 시설 부분 입면도 및 평면도

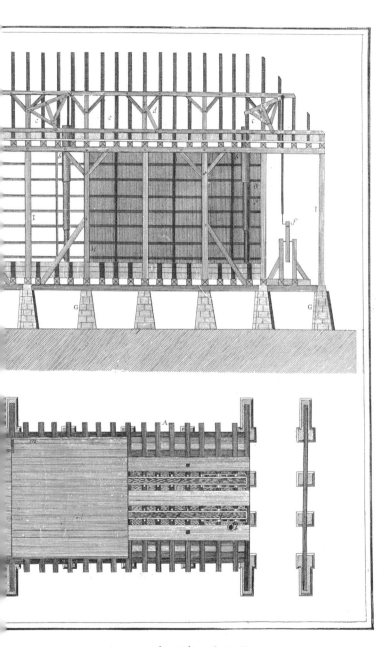

Batimens de Graduation pour les Salines de Rozieres et Dieuze
aux qui reçoivent l'Eau des Pompes.

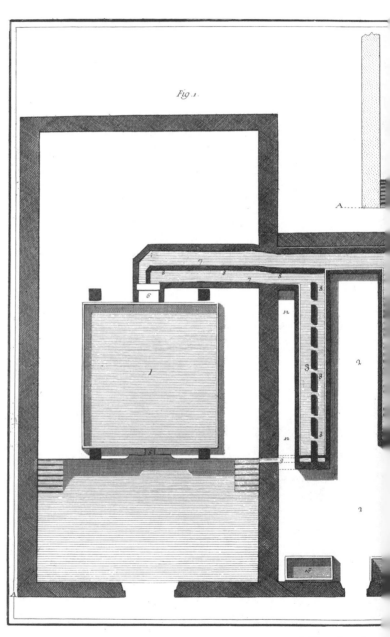

Fig. 1.

Minéralog
Plan d'Étuve au deuxieme

광산광물학, 제염

몽모로의 제염소 건조실 평면도 및 단면도

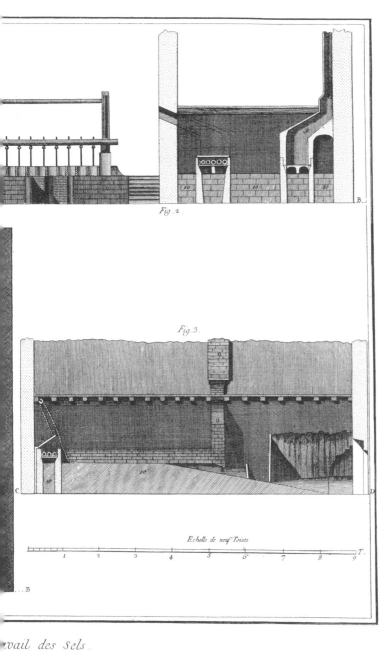

Fig. 2.

Fig. 3.

Echelle de neuf Toises

1 2 3 4 5 6 7 8 9 T.

...B

vail des Sels.

s Salines de Montmorot.

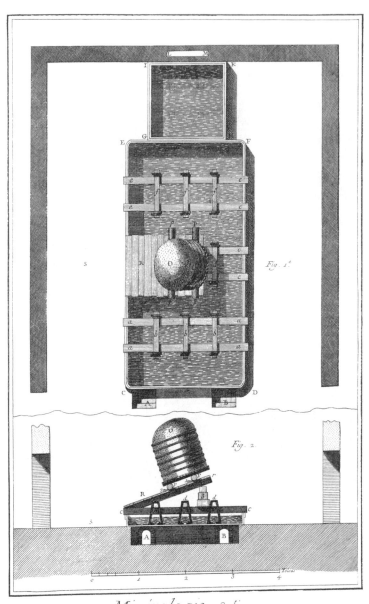

Minéralogie, Salines.

Plan d'une des Anciennes Halles de Dieuze et Coupe Transversalle de la Chaudiere.

광산광물학, 제염

디외즈의 옛 제염소 평면도 및 단면도

Minéralogie, salines.

Plan de la moitié de la nouvelle Halle de Dieuze et Coupe transversalle de la même Halle.

광산광물학, 제염

디외즈의 새로운 제염소 부분 평면도 및 횡단면도

Minéralogie,

광산광물학, 제염

오스텐더의 소금 정제소

Fig. 4.

Fig. 6.

Fig. 8.

Toises.

15 18 21 24 Toises.

Rafinerie d'Ostende.

Minéralogie,

광산광물학, 제염

염전

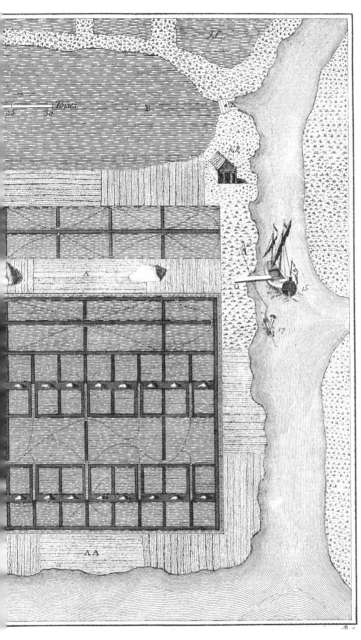

Marais Salant.

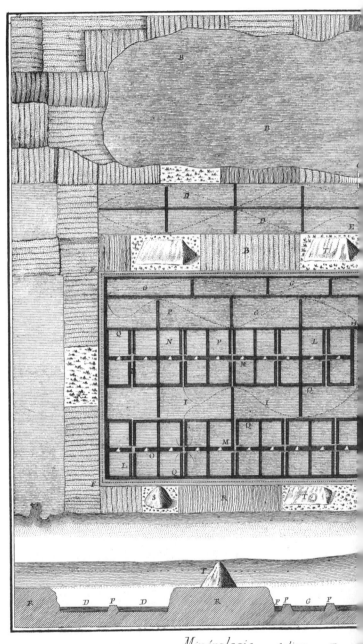

광산광물학, 제염

브루아주 근방의 염전, 작업 도구

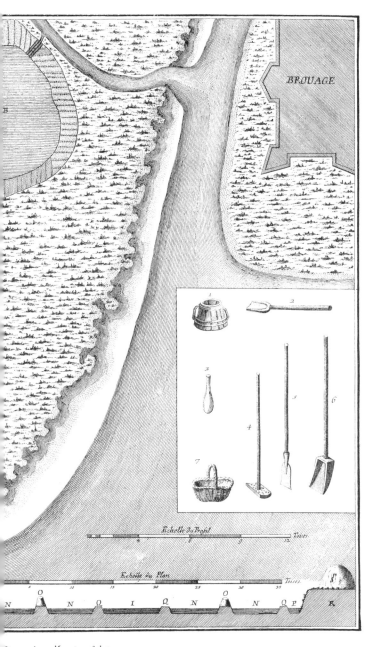

BROUAGE

Echelle du Profil Toises

Echelle du Plan Toises

Dans les Marais Salans.

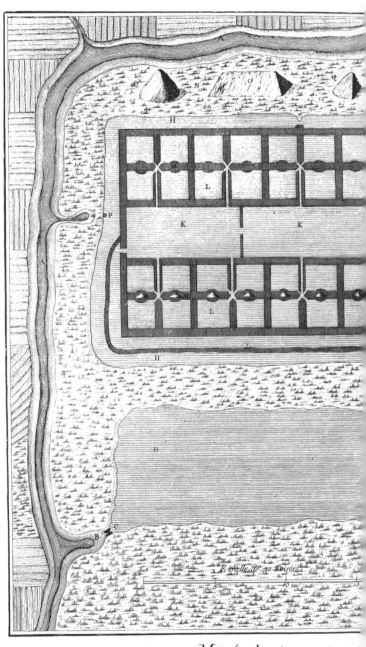

Minéralogie, salines

광산광물학, 제염

염전에서의 소금 생산

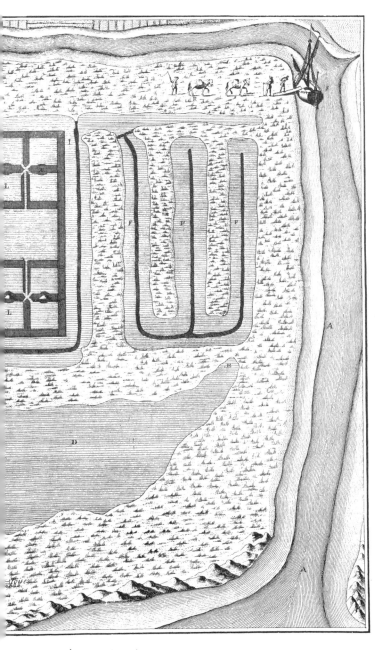

Sel dans les Marais Salans.

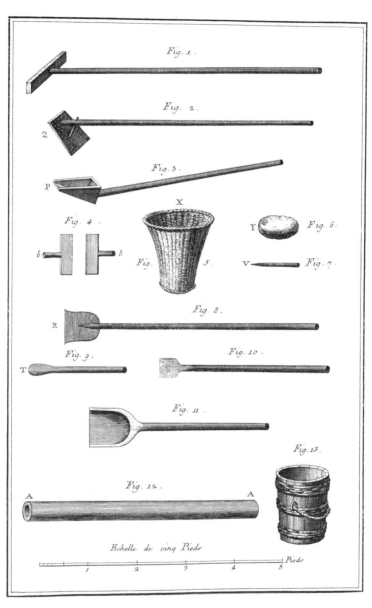

Mineralogie, Marais Salant, différens Outils à l'usage des Sauniers

광산광물학, 제염

염전 작업에 쓰이는 다양한 도구

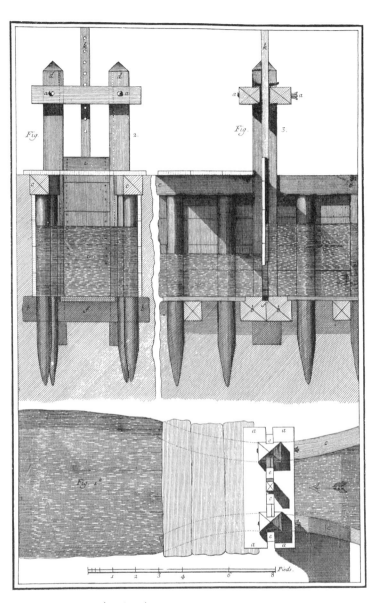

Minéralogie, *Marais Salant*, *Ecluse ou Vareigne*

광산광물학, 제염

염전 수문

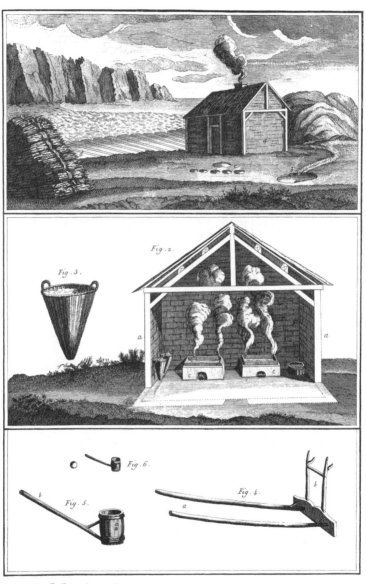

Minéralogie, Travail des Sels. Saunerie de Normandie.

광산광물학, 제염

노르망디의 제염소 및 작업 도구

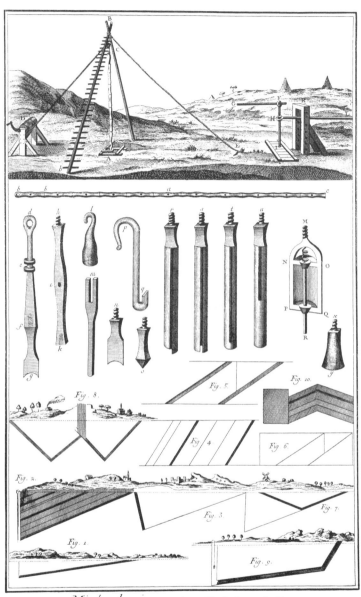

Minéralogie, *Charbon Minéral ou de Terre*.

광산광물학, 석탄

광맥 탐사, 관련 도구 및 탄층 단면

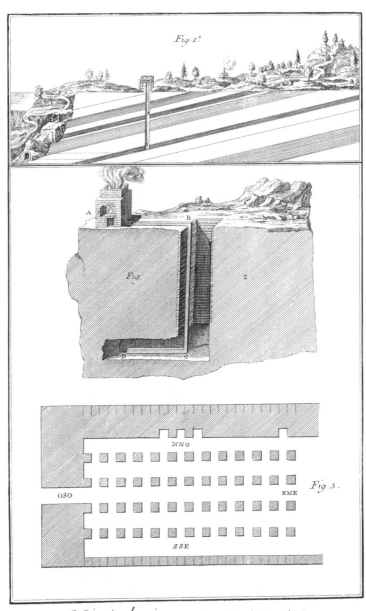

Minéralogie, *Charbon Minéral ou de Terre*.

광산광물학, 석탄

탄갱 단면도 및 평면도

광산광물학, 슬레이트(점판암)

뫼즈의 슬레이트 광산

1575

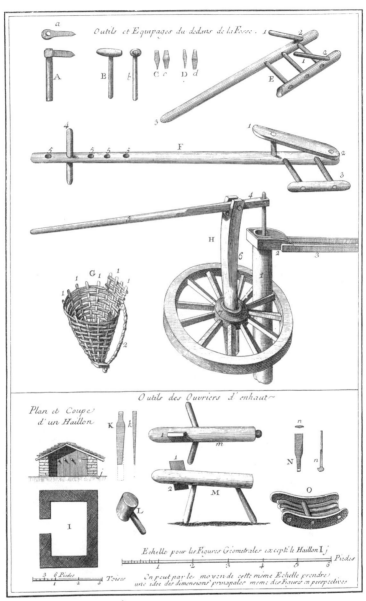

Minéralogie, Ardoiserie de la Meuse
Outils et Equipages du dedans de la Foße et Outil des Ouvriers d'enhaut

광산광물학, 슬레이트

뫼즈 슬레이트 광산의 갱내 및 갱외 작업에 필요한 도구와 장비

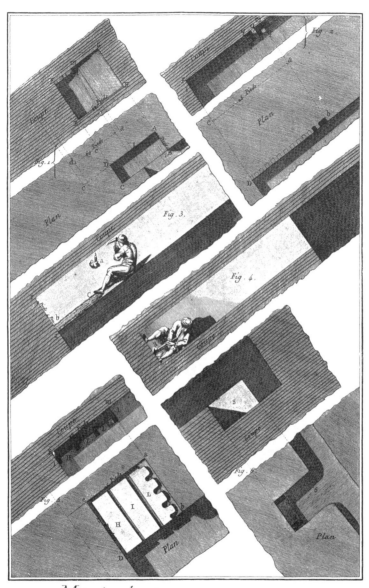

Minéralogie, Ardoiserie de la Meuse.

Différentes Figures de Plans, Coupes et Élévations relatives a l'art d'exploiter les Ardoises de la Meuse.

광산광물학, 슬레이트

뫼즈의 슬레이트 광산 갱 평면도, 단면도, 입면도

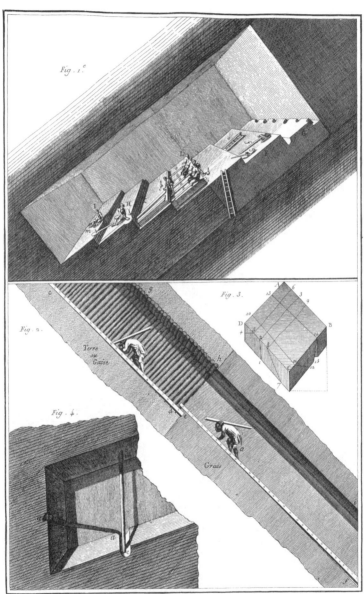

Minéralogie, *Ardoiserie de la Meuse*.
Vue perspective d'une Calcé et de ses sept longueurs et Coupe d'une Gallerie inclinée.

광산광물학, 슬레이트

뫼즈의 슬레이트 광산 채굴장 사시도, 사갱 단면도

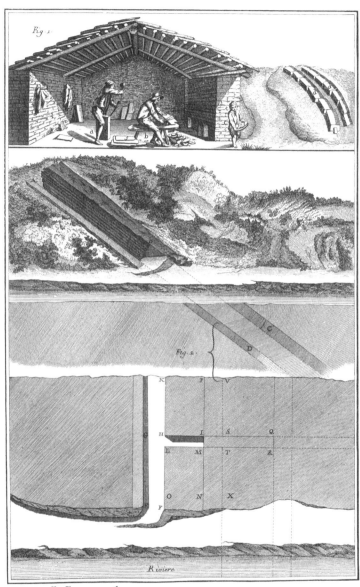

Minéralogie, Ardoiserie de la Meuse.
Attelier pour le travail des Ardoises et Plan et Profil d'un Banc d'Ardoise moins epais que celui de Rimogne.

광산광물학, 슬레이트

뫼즈의 슬레이트 가공 작업장, 슬레이트층 단면도 및 평면도

1579

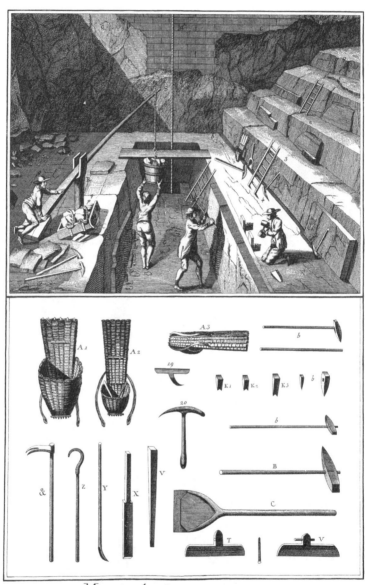

Minéralogie, Ardoises d'Anjou.
Travail de la Carrière ouverte et Outils.

광산광물학, 슬레이트

앙주의 슬레이트 노천 채석장, 작업 도구

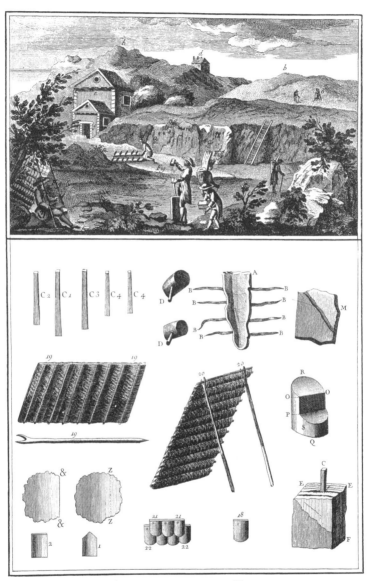

Minéralogie, Ardoises d'Anjou.
Travail de l'Ardoise hors de la Carrierre.

광산광물학, 슬레이트

앙주의 슬레이트 채석장 바깥 작업 및 도구

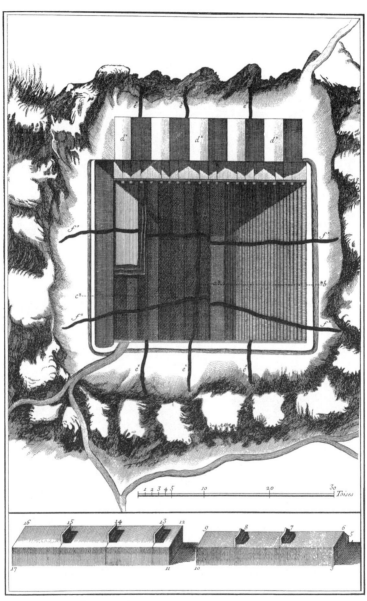

Minéralogie, Plan d'une Carriere d'Ardoise près d'Angers

광산광물학, 슬레이트

앙제 근방의 슬레이트 채석장 평면도

1582

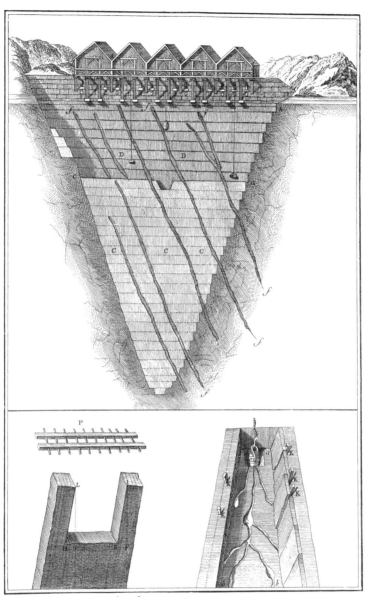

Minéralogie, Ardoises d'Anjou
Coupe sur le principal chef de la Carriere du coté du Couchant

광산광물학, 슬레이트

서쪽에서 본 앙주 슬레이트 채석장 단면도

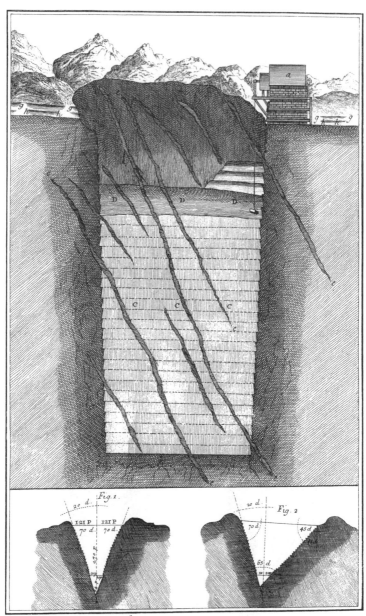

Minéralogie, Ardoises d'Anjou.
Coupe du Levant au Couchant en regardant au Midy

광산광물학, 슬레이트
앙주 슬레이트 채석장을 동서로 자른 단면도를 남쪽에서 본 모습

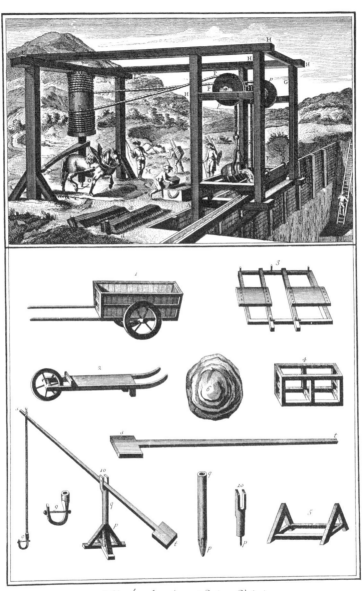

Minéralogie, Ardoises d'Anjou
Machine pour enlever les Eaux et les blocs d'Ardoises du fond de la Carrière.

광산광물학, 슬레이트

채석장 바닥의 물과 슬레이트 석괴를 퍼 올리는 기계, 관련 장비

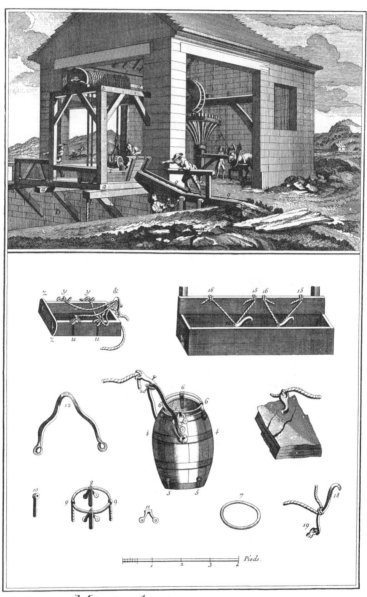

Minéralogie, Ardoises d'Anjou.

l'Opération d'enlever les Eaux et les Ardoises du fond de la Carrière

광산광물학, 슬레이트

채석장 바닥의 물과 슬레이트를 퍼 올리는 작업, 관련 장비

Minéralogie, Noir de Fumée.

광산광물학, 유연(油煙)

송진을 연소시켜 그을음을 모으는 시설

1587

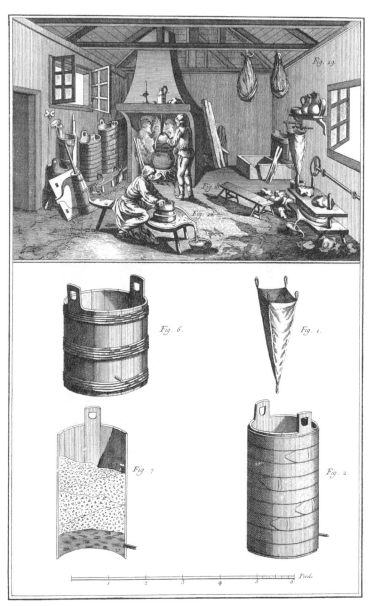

Fromage d'Auvergne

치즈 제조

오베르뉴 치즈 제조장

Fromage d'Auvergne, Outils.

치즈 제조

오베르뉴 치즈 제조 도구 및 장비

Fromage de Gruieres et de Gerardmer.

치즈 제조

그뤼에르 및 제라르메 치즈 제조장

치즈 제조

그뤼에르 및 제라르메 치즈 제조 도구와 장비

백과전서 도판집

초판 2017년 1월 1일

기획: 김광철
번역 및 편집: 정은주
아트디렉션: 박이랑(스튜디오헤르쯔)
디자인 협력: 김다혜, 김영주, 박미리

프로파간다
서울시 마포구 양화로 7길 61-6(서교동)
T. 02-333-8459 / F. 02-333-8460
www.graphicmag.co.kr

백과전서 도판집: 인덱스
ISBN: 978-89-98143-41-1

백과전서 도판집 I
ISBN: 978-89-98143-37-4

백과전서 도판집 II
ISBN: 978-89-98143-38-1

백과전서 도판집 III
ISBN: 978-89-98143-39-8

백과전서 도판집 IV
ISBN: 978-89-98143-40-4

세트
ISBN: 978-89-98143-36-7 04600

Recueil de planches, sur les sciences, les arts libéraux,
et les arts mécaniques, avec leur explication.

Published in 2017

propaganda
61-6, Yangwha-ro 7-gil, Mapo-gu, Seoul, Korea
T. 82-2-333-8459 / F. 82-2-333-8460
www.graphicmag.co.kr

ISBN: 978-89-98143-36-7

Printed in Korea